. 1903년 9월
25일 ㅁㅏㅁㅏ . 으로 이주했다.
뉴욕을 기반으로 독보적인 예술가로서의 삶을 살았으며,
뉴욕 추상 표현주의를 이끌며 미술계에 새로운 바람을
일으켰고 동시대와 이후 세대 예술가에게 큰 영향을
미쳤다. 개인전을 열고 대형 프로젝트를 진행하는 등
작품 활동을 하면서도 학생을 가르치고 대중과 소통하는
일도 멈추지 않았다. 심장 질환과 우울증을 앓던 그는
1970년 2월 25일 자신의 스튜디오에서 스스로 목숨을
끊었다.
예술에 대한 자기만의 확고한 견해와 철학을 견지하고
있던 그는 짧은 에세이 혹은 비평 등을 쓴 적은 있지만,
생전에 책을 출간하지는 않았다. 이 책은 로스코가 죽은
후 그의 아들이 우연히 그가 쓴 글들을 발견하여 책의
형태로 묶어 세상에 나온 것으로, 로스코가 1930년대
말에서 1940년대 초에 쓴 것으로 추정된다.
로스코는 책에서 현대 미술과 미술사를 비롯해, 신화와
토착 미술, 예술가로서 살아가는 것, 진정한 의미의 예술,
아름다움에 대한 고찰 등 예술과 예술가에 대한 다양한
생각들을 이야기한다. 이는 미국 화가가 쓴 중요한 문헌 중
하나로 꼽히고 있다.

"

침묵은 매우 정확하다.
Silence is so accurate.

"

design 형태와내용사이

예술가의 창조적 진실

예술가의 창조적 진실

마크 로스코 지음
크리스토퍼 로스코 엮음
김주영 옮김

마크 로스코의 그림을 완성한 생각들

THE ARTIST'S REALITY

The Artist's Dilemma

What is the popular conception of the Artist ? Gather a
thousand desriptions: the resulting composite is the portrait
of a moron. He is held to be childish, irresponsible, and
ignorant and stupid in everyday affairs.

The picture ~~generally~~, involve~~s~~ does not necessarily censure ~~n~~or
unkindness. These deficiencies are attributed to the intensity
of the artist's preoccupation with his particular kind of
fantasy, and the unworldly nature of the fantasy itself.
The bantering tolerance granted to the absentminded professor
~~are~~ is extended to the artist. Biographers contrast the artlessness
of his judgments with the high attainments of his art, ~~and which~~
his naivity or rascality are gossipped about, they are viewed
~~this~~ ~~profound~~ as signs of ~~the profound~~ Simplicity and Inspirationalism
who are the Handmaidens of Art. And if the artist is inarticulate
and lacking in the usual diffusion of fact and information,
how fortunately, it is said, nature has contrived to divert from
him all worldly distractions, so he may be singleminded in
regards to his special office.

This myth, likeall myths, has many reasonable foundations.
First, it attests to the common belief in the laws of compensation:
that one sense will gain in sensitiveness by the deficiency in
another. Homer was blind, and Beethoven deaf. Too bad for them, but
fortunate for us in the increased vivdness of their art. But above
all, it attests to the persisting belief in the irrational quality
of inspiration, distributing between the innocence of childhood
and the derrangements of madness that true insight which is not
accorded to normal man. The world still adheres to Plato's view
when he says of the poet that " there is no invention in him
until he has been ispired, and is out of his senses, and the mind
is no longer within him". (no new paragraph. below with next sentence here)

위즈덤하우스

나의 누이 케이트에게

누이가 없었더라면 아무것도
이룰 수 없었을 것이다.

차례

감사의 글

많은 분들이 보내준 지지와 도움에 감사를 표하고자 한다. 원고를 발견한 매리언 카한, 훌륭한 조언을 해준 재닛 세인스, 조사를 맡아준 멜리사 로커, 로런 파디그, 에이미 루카스, 그리고 많은 지혜와 배려를 보여준 일리야 프리젤, 윌리엄과 샐리에게 감사드린다.

예일대학교 출판부의 직원들께도 감사드린다. 특히 열정과 탁월한 시각을 보여준 퍼트리샤 피들러, 지도해주고 끈기 있게 글로 옮겨준 미셸 코미, 감각적인 편집을 해준 제프리 시어, 사진을 다듬어준 존 롱, 출판 작업을 해준 메리 메이어, 탁월한 모더니즘 디자인을 위해 애쓴 대프니 가이스마, 그리고 숨은 내용을 잘 찾아낸 줄리아 데리시에게 특별한 감사를 전한다.

끊이지 않는 영감의 원천이 되어준 아내 로리 코언과 아이들 미샤, 에런, 그리고 이사벨에게 감사한다.

크리스토퍼 로스코

아버지 마크 로스코에 관하여

크리스토퍼 로스코

책이 있었다. 그 책은 내 의식 주변을 맴도는 전설과도 같은 것이었다. 책은 내용을 넘어서는 무게와 장엄함을 지녔으며, 실체가 밝혀지지 않은 탓에 그 무게와 장엄함은 한층 더해졌다. 미스터리만큼 부풀려지는 것도 없다. 그리고 아버지의 자취 속에 남아 있는 어둡고도 거친 수채화에는 정말이지 정확하게 이해할 수 있는 것이 거의 없었다.

아버지의 책에 관한 숱한 전설은 당연히 사실에 바탕을 두고 있다. 그렇지만 나는 그 책을 본 적이 없었기에, 이야기가 어디에서 끝나고 진실은 또 어디에서 시작되는지 알 수 없었다. 책에 감도는 오라aura는 비록 직접적이지는 않더라도 틀림없이 아버지에게서 왔다. 그 오라는 아마도 어머니의 영향을 받았을 것이다. 아버지가 책과의 씨름을 끝낸 바로 그 무렵 어머니와 함께 계셨기 때문이다. 부모님은 친구와 동료들에게 그 책에 관해 말하기도 했지만 그것은 아주 드문 일이었고, 누이와 나에게는 한 번도 언급한 적이 없었다. 1970년에 아버지가 돌아가신 후, 아버지와 관련된 문서를 차지하기

위한 싸움이 벌어지는 동안 그 책을 둘러싼 미스터리한 분위기는 더욱 고조되었다. 이런 상황에서 당시에는 소문으로만 남아 있을 뿐 발견되지 않았던 이 원고는 엄청나게 중요한 것이 되어버렸다.

이 책은 예기치 못했던 부모님의 죽음 뒤에 누이와 나에게 남겨진 유산의 일부였다. 그런 아버지가 돌아가신 후 거의 20년이 지나서야 책에 관한 이야기가 다시 시작되었다. 원고 전체를 찾아내고 미스터리를 벗겨내는 데 꼬박 34년이라는 세월이 걸렸다. 이제 편집되어 깔끔하게 활자화된 문서, 즉 하나의 출판물이 되었고, 그 이전의 상태는 기억도 하지 못할 정도다. 내 인생의 많은 시간을 이 책을 위해 바치지 않았더라면, 원고 속에 숨어 있는 의미심장한 내용은 제대로 발굴되지 못한 채 흐트러져 방치되었을지도 모른다.

책을 둘러싸고 벌어진 구체화되지 못한 모든 역사와 소문은 아버지의 예술 작품의 문맥 안에서 어떤 아이러니를 지니고 있다. 아버지의 가장 유명한 그림들은 크기가 매우 크고 울림이 있으며, 성화聖畫 같은 느낌마저 전한다. 그림은 순간적으로, 그리고 물리적으로 시선을 잡아끈다. 그래서 오래되어 부서질 듯 쌓여 있는 작은 원고 뭉치, 즉 아무렇게나 타이핑된 원고는 그림이 담고 있는 것을 고스란히 전달할 수 없었을 것이다. 아버지의 작품은 틀림없이 말로 표현하는 것보다 더 전 단계의 소통 방식을 쓰고 있다. 아버지의 작품 중에서 함축적인 내용을 담고 있지 않은 것을 찾기란 정말 어렵다. 음악과 마찬가지로 아버지의 작품은 표현할 수 없는 것을 표현하고자 한다. 우리는 언어의 제국에서 멀리 떠나왔다. 알아볼 수 있는 형상이나 장소가 그려져 있지 않고 제목도 명확하지 않다. 아

11

버지의 그림은 그림 그 자체 이외의 것을 말로 표현하는 일은 쓸모 없다는 것을 명확히 알려준다. 글자로 쓰인 말은 그림의 경험을 방해하기만 할 뿐이다. 말을 통해서는 그림이 보여주는 세계로 들어갈 수 없다.

그러나 책 속의 글은 틀림없이 아버지가 원했던 방식으로 우리를 이끌어가며 흥미를 유발한다. 그는 책 쓰는 것을 포기해버린 것은 아니었지만 마무리를 짓지도 않았다. 그리고 책이 세상 밖으로 나오기 훨씬 전에 글을 썼다. 대담한 추상 양식은 아버지에게 엄청난 명성을 가져다주었고, 아버지는 그것을 지켰다. 또 아버지는 의식적이든 무의식적이든 자신의 추상 양식을 접해본 이들의 관심에 불을 댕겼다. 그의 생각이 담긴 말은 작품 속에서 직접적으로 드러나지 않고 작품 바깥에 있었지만, 오직 그리는 것만을 유일한 표현 수단으로 삼은 이후에도 그는 철학을 버리지 않고 소중히 여겼다. 그리고 그의 말과 철학은 서로 소통했다.

이 책이 특히 흥미로운 이유가 있다. 그것은 바로 나의 아버지, 마크 로스코가 명확한 사상을 가진 화가라는 점이다. 이는 그가 직접 인정한 바이며, 우리 역시 정해진 형태가 없는 그림의 표면 아래에서 스며 나오는 그의 사상을 느낄 수 있다. 누군가는 이렇게 질문할 것이다. 로스코의 작품에 사상이 담겨 있지 않다면 무엇이 있겠는가? 그렇다면 그 사상은 무엇인가? 그림에는 아주 평범한 단서만 남아 있어, 어떤 관람자는 작품과 마주해 감각적으로 자극받기보다는 작품이 지닌 추상성 때문에 깊은 좌절을 느낀다. 알아볼 수 있는 구체적인 내용이 없어서, 많은 사람이 사실 알고 보면 이 작품

속에는 아무것도 들어 있지 않다고 생각하면서 화가 난 채, 또는 무관심해져서 작품에서 멀어져 갔다.

마크 로스코가 쓴 책을 소유한다는 것은 그의 작품에 매료된 이들에게는 대단한 선물일 것이다. 이것은 단순히 한 권의 책이 아니라 예술에 관한 아버지의 철학이 시작되는 책이기 때문이다. 마치 멀리서 동경해오던 신비한 도시로 가는 열쇠를 받은 것과 비슷할 것이다.

그렇지 않은가?

아버지와 관련된 모든 일의 진실은 쉽게 알 수 없었고, 심지어 변증법적이기조차 하다. 무엇보다도 이 책에서 아버지는 단 한 번도 자신의 작품을 직접적으로 언급하지 않는다. 그뿐 아니라 자신이 예술가라는 사실도 말한 적이 없다. 그리고 이 책은 아버지의 작품이 완전 추상을 갖추기 전 수년 동안 쓰인 것이다. 그래서 아버지가 이 책에서 그의 그림 속 부유하는 듯한 사각형 형태가 지닌 비밀의 단서로 제공해주는 것이라고는 그것이 애매모호하고 예언적 성격을 띤다는 사실밖에 없다. 책에서는 그림의 의미를 전혀 언급하지 않을 뿐 아니라 의미를 탐색하는 방법도 알려주지 않는다. 다만 예술가가 하는 일, 그들과 사상의 관계, 그리고 그들이 그런 사상을 표현하기 위해 어떤 노력을 기울이는지를 말할 뿐이다.

이러한 이유 때문에 아버지는 이 책에서 작품을 이해하는 단서를 밝히지 않았다. 그러나 솔직히 이유가 중요한 것은 아니다. 그림의 의미를 파악하는 것은 한 권의 책으로 풀어낼 수 있을 만큼 간단하지 않다. 아버지도 자신의 작품을 친절히 안내하기를 원치 않

았을 것이다. 그의 작품을 잘 이해한다는 것은 내밀한 작업이며, 작품 이해는 대부분 작품 속으로 몰입해 들어가는 과정에서 이루어진다. 그것은 아버지가 책에서 '조형적 여정'이라고 묘사한 내용과 비슷하다. 그림을 온전히 파악하려면 우리는 그 세계로 들어가 심미적인 모험을 감행해야만 한다. 그림이 무엇을 표현하는지는 다른 누군가가 알려줄 수 없다. 우리가 직접 그것을 경험해야 한다. 만일 아버지가 작품의 진실, 다시 말해 그 핵심을 글로 표현할 수 있었다면 그토록 괴롭게 그림을 그리지는 않았을 것이다. 아버지의 작품을 보면 알 수 있지 않은가. 그림을 그리는 것과 글로 쓴다는 것은 서로 다른 종류의 지식이 필요한 일이다.

이렇게 볼 때, 왜 아버지가 생전에 자신의 책을 알리고 싶어 하지 않았는지 알 수 있다. 사상을 버렸거나 자신이 썼던 내용이 당황스러워서가 아니다. 만일 그랬더라면 아버지는 원고를 폐기해버렸을 것이다. 적어도 아버지는 자신이 선택한 전기 작가에게 원고에 대한 약속을 절대 하지 않았을 것이라고 누이와 나는 생각한다. 아니, 우리는 오히려 아버지가 이 책을 은밀하게 보관해두었을 것이라고 생각한다. 아버지는 책이 작품과 관련된 암시를 내포하거나 이해의 단서를 제공함으로써 사람들이 '완벽한' 답을 찾지 않고 필요한 질문조차 하지 않는 상황을 염려했기 때문이다. 작품을 두고 아는 것도 별로 없으면서 무턱대고 행동하거나 길을 잘못 들어서지는 않을까 염려했을 것이다. 주의를 기울여 작품을 들여다보면 결국 작품이 스스로 말해줄 텐데 말이다. 아버지는 이런 위험성을 알았고, 자신이 말을 하면 할수록 오해만 불러일으킨다고 느꼈다. 그

래서 자기 작품을 두고 토론할 때도 이런 점에 유의해 말을 아꼈다. 그는 사람들이 쉬운 길로 가기를 원치 않았다. 그리고 아버지는 그림을 이해하는 과정이 얼마나 어려운지, 그래서 사람들이 얼마나 그걸 피하려 하는지 알고 있었을 것이다. 바로 그런 이유에서 작품에 완전히 몰입한다는 것이 얼마나 가치 있는 일인지를 아버지는 알고 있었을 것이다.

누이 케이트와 상의 끝에 이 책을 소문만 무성한 어둠 속에서 밝은 곳으로 끌어내겠다고 결정하기까지 복합적인 감정과 자기 분석이 필요했다. 대중에게 책을 내놓는 일은 양날의 칼을 뽑는 것과 같다. 이 책은 아버지의 작품을 추종하는 사람들에게는 커다란 흥미의 원천이 될 것이며, 학자들은 보물을 발견한 기분일 것이다. 반면, 아버지의 초기 활동과 관련되며, 미완성인 데다 자기 그림을 직접적으로 언급하지 않는 이 책은 괜한 오해를 살 수도 있다. 철학자나 미술사가처럼 훈련된 이의 글이 아니기에, 세련되지 못하고 엄밀함이 부족하며 완성되지 않은 주장은 공격받을 여지가 충분했다.

하지만 누이와 나는 이런 문제는 핵심이 아니라고 결론을 내렸다. 아버지는 이제 꽤 유명해져서 대부분의 예술 애호가들은 최소한 그의 그림을 직접 볼 것이고, 아버지의 작품을 잘 알지 못한다면 이 책을 집어 들지 않을 것이다. 누군가는 아직도 미스터리하기만 한 아버지의 작품에 쉽게 접근하는 길을 원할지도 모르지만, 그런 용도라면 이 책은 적절하지 않다. 그런 독자들에게는 아버지의 작품만큼이나 그의 철학을 이해하는 게 현명한 방법이다.

우리는 완전하지 못한 원고가 저자로서의 아버지를 어떻게

보여줄지, 독자들이 과연 아버지를 올바르게 평가할지 걱정된다. 이 책에 수록된 글은 아버지의 이전 출판물의 수준에 미치지 못한다. 논리 추론 과정도 명쾌하지 않다. 그러나 이 점들이 비판의 핵심이 되어서는 안 된다. 독자는 비판의 초점을 내용 그 자체에 맞추기 바란다. 아버지의 예술 철학 소양이 내가 짐작하는 것보다 훨씬 뛰어날지라도, 독자들은 여기서 예술 철학자 로스코의 새로운 주장을 만날 것이라 기대하지 않는다. 그들은 아버지가 자신을 그림으로 표현하는 방식에 자극받기 때문에 그의 시각에 관심을 갖는다. 이 책의 진정한 가치는 얼마나 일관되게 자기 주장을 이끌어가는지가 아니라 세세하게 글로 표현된 한 예술가의 세계관을 엿볼 수 있는 아주 드문 기회라는 데 있다.

　　이 책의 출판을 결정할 때 누이와 내가 마지막으로 고려한 것은 학문적 관심을 가진 사람과 일반 예술 애호가 모두 이 책을 볼 권리가 있다는 사실이다. 만일 아버지가 이 원고를 폐기하거나 감추었다면 우리의 결정은 달라졌을 것이다. 하지만 아버지는 자신의 초기 그림에서 그랬던 것처럼 이 원고를 폐기하려는 것처럼 보이지 않았고, 이후의 예술적 경향과 성취를 고려해봤을 때도 원고가 지닌 가치와 중요성을 유지하려 했던 것으로 보인다. 아버지는 원고를 유산의 일부로서 지켰고, 나도 그러기 위해 할 수 있는 한 완벽하고 신뢰할 수 있는 편집으로 이 책을 완성했다.

　　이 원고에 얽힌 이야기를 순서대로 정리하면 대략 이렇다. 우선 아버지는 이 원고를 두고 가족과 이야기한 적이 없다. 그리고

그의 행동이 원고의 내용과 다르다고 판단할 근거도 우리에게는 없다. 설령 아버지가 원고에 대해 이야기했더라도 누이와 나의 기억에는 남아 있지 않다. 아버지가 세상을 떠났을 당시 누이는 열아홉 살이었고, 나는 고작 여섯 살이었기 때문이다. 어머니 메리 앨리스 로스코Mary Alice (Mell) Rothko도 아버지가 세상을 떠난 지 6개월 만에 돌아가셨기 때문에, 어머니가 원고에 관해 알고 있던 그 어떤 내용도 우리에게 알려지지 않았다.

원고는 아버지 사후에 벌어진 추악한 유산 싸움 과정에서 최초로 수면 위로 떠올랐다. 법정은 누이와 나를 합법적 저작권자로 지목했다. 어린 나이였던 누이와 나는 말버러 갤러리를 위시한 아버지의 재산 집행자들과 소송에서 맞붙어 싸웠다. 말버러 갤러리는 사망 이전 10년간 아버지가 소속되었던 곳이다. 싸움이 시작되고 초기 몇 달 동안 아버지가 책을 썼다는 소문이 누이에게 들려오기 시작했다. 그리고 소문의 그 원고는 아버지의 재산 집행자들과 로버트 골드워터Robert Goldwater 사이의 유산 싸움에서 논의의 쟁점이 되었다. 역사가이자 미술사가인 골드워터는 아버지의 삶과 예술에 관해 학문적·전기적·비평적 측면에서 글을 쓰기로 아버지와 협의했다. 하지만 케이트가 아는 한 골드워터든 재산 집행자들 중 누구든 그 원고를 직접 본 이는 없었고, 1973년 골드워터가 세상을 떠난 이후[1] 원고를 둘러싼 관심은 사람들 사이에서 사그라들었다. 결

1 원문에는 로스코 사후 1년 뒤 골드워터가 사망했다고 되어 있지만, 로스코는 1970년에, 골드워터는 1973년에 사망했다.

시작하는 글

국 원고는 20년 동안 '기타 서류'라는 이름으로 폴더 속에 얌전히 보관되어 있다가 나타났다.

누이와 내가 어떻게 이 중요한 원고를 그렇게 오랫동안(사실, 책의 출간까지 치면 거의 35년간이다) 방치해둘 수 있었을까? 이를 이해하려면 당시 누이와 내가 처해 있던 상황을 알아야 한다. 우선, 우리는 아버지가 돌아가신 직후 재산을 둘러싼 법적 분쟁에 휘말려 15년을 보냈다. 이 시기에 나는 학교에 다니고 있었고, 누이는 의대 박사 학위를 받은 후 연구원 과정에 들어갔다가 결혼했으며, 그녀의 세 아이 중 둘을 낳았다. 그리고 누이는 처음 세 명의 재산 집행자가 법원으로부터 해임된 이후 새로운 재산 집행자가 되어 그 업무를 맡았다. 우리 중 누구도 원고를 찾거나, 그 가치를 평가해보거나, 그것에 대해 충분히 생각해볼 수 있는 처지가 아니었다.

이런 일을 겪으면서 누이는 완전히 지쳤고, 솔직히 예술계에 적의마저 품게 되었다. 내가 아버지의 작품과 관련해서 한 일이라고는 많은 문서에 서명하는 것과 세부 조항들이 달린 엄청난 양의 문서를 유효한 내용이 되도록 손쉽게 만드는 것뿐이었다. 원고를 찾고자 끝없이 나오는 문서 상자를 뒤지는 것은 누이도 나도 감히 엄두를 내지 못했다.

매리언 카한이 창고에서 오래된 얇은 황갈색 뭉치 안에 있던 원고를 발견한 것은 1988년이 되어서였다(그림 1). 매리언은 우리를 위해서 각종 기록 및 사무를 맡아주었고, 17년 이상 아버지의 작품 관리를 도와주었다. 그녀는 원고를 찾기 위해 우리가 특별히 고용한 사람은 아니었으며, 우연히 목록 작업을 하다가 그것을 발견

했다. 그녀는 바래서 노랗고 부서질 듯한 원고를 한 장 한 장 사진으로 찍고, 소문 속의 그 책을 발견한 것 같다고 우리에게 알렸다. 그 당시 매리언에게서 받은 느낌은 강한 확신도 허풍도 아니었던 것으로 기억한다. 매리언은 그 반대로 기억하고 있다고 했다. 어쨌든 나는 이 일을 맡을 만한 심리적 여유가 없었다. 대학원에 다니고 있었고 누이에게서 넘겨받은 아버지에 관한 일들을 쉴 새 없이 진행하고 있었기 때문에 원고를 발견했다는 사실이 달갑지 않았다.

나는 매리언이 보내준 원고를 가끔 훑어보았을 뿐 그 일에 많은 시간을 들이지 않았다. 그러고는 이전에도 그랬듯 그 원고가 대단히 중요한 것은 아니라고 결론 내렸다. 나는 굳이 무언가를 새로 발견해내고 싶지 않았다. 그것은 나의 공부를 방해하는 또 하나의 요인일 뿐이었다. 그리고 원고의 상태를 보면서 나는 나의 결론을 재확인했다. 타이핑 상태는 엉망이었고, 손으로 덧쓰거나 지운 자국이 많았다. 오타도 많았고, 서술의 방향성과 순서도 명확하지 않았다(그림 2). 마음속에 떠오르는 것이라고는 정말 성가신 일이라는 생각뿐이었다.

그래서 원고를 그냥 내버려두었다. 가끔씩 아버지의 원고가 학자들에게는 쓸모 있지 않을까 생각하기도 했다. 아버지의 작품을 이해하고 비평적 평가를 해줄 미술사가를 찾아보려고 했지만, 골드 워터는 이미 세상을 떠난 뒤였다. 원고를 책으로 엮어낸다는 것은 곧 이런 과정을 의미했다. 그러나 모든 노력은 허사로 돌아갔고, 그 책은 세상 사람들은 물론 우리에게, 오랫동안 어둠 속에서도 아주 의미심장한 것으로 남았다.

우리가 그 원고를 평가하고 공개하려고 적극적으로 애쓰지 않은 데는 다양한 이유가 있었다. 이미 설명한 것처럼 지쳐서만은 아니었고, 더 중요한 이유가 있었다. 나는 누이와 내가 관리권을 양도할 준비가 아직 안 되었다고 생각했다. 아버지의 유산인 그림과 관련해 누이와 나는 아버지 사후 오랫동안 확실치 않은 사실들로 너무 많은 일을 겪었다. 우리는 여전히 그런 일의 중심에 있어, 모든 일에 확실한 근거를 만들어야 한다는 생각은 인이 박일 정도가 되었다. 누구라도 고투를 벌여온 어떤 일을 힘들다는 이유로 그냥 포기하지는 않을 것이다. 그런 힘겨운 싸움을 거치며 자연스럽게 신중한 태도를 취하게 될 것이다. 비평계의 찬사와 대중이 보내는 아버지를 향한 지속적이고 높은 관심 덕분에, 그리고 감당이 힘들 정도로 자주 기획되는 전시회 일정 때문에, 이제야 겨우 한숨 돌릴 수 있게 되었다.

그러나 정말 잠깐일 뿐이다. 보라, 결국에 누가 이 책을 편집하고 있는가? 엄두가 나지 않던 이 원고를 처음 본 후 절대로 이 일을 하지 않으리라 맹세했건만 말이다. 이는 '왜 내가 편집을 하고 있는가', '왜 지금 이 원고를 출판하려 하는가'라는 질문으로 이어진다. 그 이유는 내가 이미 많은 것을 알고 있는 사람이기 때문이다. 로스코는 나의 아버지, 내 가족이다. 아무리 많은 정보나 좋은 의도를 가진 사람이 있더라도 타인보다는 가족이 좀 더 신경을 쓸 것이다. 다른 사람이 이 일을 한다고 해서 나빠진다는 것이 아니라 단지 가족이 가지는 관심과는 다르다는 것이다. 그동안의 개인적인 경험에 비춰 볼 때, 아버지의 작품과 관련된 일을 가족 이외의 사람에게

맡기면 당황스러운 결과를 초래할 수 있을 것 같았다. 게다가 나는 10여 년간 아버지 관련 일을 직접 맡아왔기 때문에 작품의 세부적인 내용을 알고 있었고, 그것을 충분히 이해할 수 있겠다고 생각했다.

그래서 원고를 다시 한번 살펴보면서 과연 내가 출판과 관련한 핵심적 일을 떠맡는 것이 옳을지 고민했고, 그러는 사이 학자들에게서 출판 요청을 받기도 했다. 그러면서 나는 이전에는 보이지 않던 것을 발견했다. 내가 발견한 것은 틀림없이 불완전하고 애매모호해 보였지만, 그것이 바로 원고의 진짜 모습이었다. 분명 한 권의 책, 한 예술가의 개인적인 상념이라기보다는 대중을 향해 말하는 책이었다. 책이 세상 밖으로 나가야 할 시간이 왔고, 나는 그곳으로 뛰어들기 전 숨을 깊게 들이마셨다. 이 일을 해야 하는 사람은 분명 나 자신이었다.

1940년대 초의 로스코

아버지는 예일대학교를 중퇴하고, 1920년대 초반 뉴욕에 정착하기로 결정한 후 줄곧 그림을 그렸다. 다양한 일을 하고 학생을 가르치며 시간을 보내는 동안, 특히 1920년대 후반에서 1930년대를 지나면서 캔버스와 종이 위에 그림을 엄청나게 쏟아냈다. 1939년까지의 그림은 구상으로, 무채색의 도시 풍경, 초상화, 누드, 그리고 이상한 색채를 띤 드라마 같았다.

1940년에서 1941년 사이, 이 책의 주요 부분을 쓴 것으로 보

이는 그즈음 작품이 눈에 띄게 달라졌다. 그는 당시 전위적인 유럽 현대 미술의 주요 사조였던 초현실주의의 일면을 기꺼이 받아들이면서 환상적인 풍경화를 그리기 시작했다. 또한 머리가 여러 개이고 사지가 절단되는 등 심하게 왜곡되어 강렬한 인상을 주고 불안을 조장하는 합성 인물을 만들어내기 시작했다. 최근의 책들에서 아버지의 의도가 명확히 밝혀졌듯이, 이런 변화 하나하나에 철학 사상이 깔려 있었던 것은 아니다. 당시의 예술가들이 열광했던 신화의 세계와 모든 인간의 공통된 의식 세계를 아버지 역시 일정한 형태로 채택한 것이다.

그것은 어느 정도 미스터리로 남아 있다. 아버지의 전기 작가인 제임스 브레슬린James Breslin은 1940년경, 그해의 대부분을 철학, 신화와 관련된 문학 서적을 읽기 위해 그림을 쉬었다는 아버지의 주장을 적고 있다. 브레슬린은 아버지가 1940년이나 1941년에 한 차례의 슬럼프를 겪었으며 상당 기간 동안 그림도 그리지 않았다고 했다(제임스 브레슬린, 《마크 로스코 전기Mark Rothko: A Biography》, 1993). 다른 곳에서는 이런 이야기를 들어본 적이 없었지만, 브레슬린이 아버지에 관해 말한 내용은 대체로 맞는 것 같다. 그래서 나는 아버지가 그림 그리기조차 힘든 상황을 마주했다고 믿는다. 신화에 바탕을 둔 초현실적인 그림으로 옮겨 간 시기가 책을 쓰는 중간이었는지 아니면 그 이전이나 이후였는지 정확히 알 수는 없어도, 우리는 이 책의 주요 부분을 아버지가 몹시 힘든 과정 중에 썼다고 추측할 수 있다.

책의 집필 시기와 관련해 우리가 알고 있는 것을 분명히 짚

고 넘어가야 할 필요가 있다. 우리가 가진 유일하고도 구체적인 근거는 원고 한 페이지의 뒷장에 있었다. 아버지는 거기에 1941년 3월 23일자 편지의 초안을 타이핑해두었다. 그러나 브레슬린에 따르면, 아버지에게 예술에 관한 조언을 해주었던 밀턴 에이버리Milton Avery 는 더 이른 시기인 1936년에 아버지가 책 관련 작업을 하고 있었다고 편지에서 언급했다. 에이버리가 말한 책이 우리가 말하고 있는 이 책인지는 알 수 없지만, 아버지가 알려지지 않은 책을 두 권이나 집필하고 있지는 않았을 것이다.

　어쨌든 그토록 이른 시기에 이 책의 대부분이 쓰였다고는 믿기지 않는다. 그렇게 생각하는 가장 큰 이유는 1941년 9월에 에이버리가 쓴 또 다른 편지에(이 내용도 브레슬린의 책 속에 인용되어 있다) 아버지가 그 시기 바로 직전에 강도 높은 일을 했음을 암시하는 "책에 관해서 한시름 놓았다"라는 표현이 있기 때문이다. 게다가 아버지는 이 책의 원고에서 더 나중에 있었던 사건들을 여러 번 언급하고, 특히 1939년의 만국박람회와 독일의 '전사들'(아마도 제2차 세계대전과 관련한 말인 듯하다)에 관해서도 말했다. 결국 우리는 아버지의 원고와 그림 속에서 단서를 찾아야만 한다. 그는 예술 작품을 창작할 때 무의식 과정이 담당하는 역할을 논하는 데 책의 상당 부분을 할애했으며, 책의 4분의 1은 예술과 사회에서의 신화에 관한 것이었다. 이것은 1940년대 초반 그의 그림에 나타난 주제와 일치하며, 결코 우연이 아니다. 이 책을 쓰기 위한 준비는 그 전에 시작되었을지 모르지만, 본격적으로 이 책이 쓰인 것은 아버지의 예술 세계에 변화가 진행되고 있던 시점이었음을 그의 그림이 말해준다.

이것은 예술가이자 사상가로서의 아버지가 발전해가는 과정이었다. 인간 로스코는 슬럼프에 빠져 고투를 벌이면서 자신을 추스르지 못했다. 그는 작품을 거의 팔지 않았고, 전시회도 하지 않았으며, 공공사업촉진국WPA 예술가로서 몇 년을 일했다. 첫 결혼 생활은 늘 위태로웠는데, 특히 그 당시는 최악이었다. 1940년 또는 1941년까지 별거가 이어지고 있었다. 그들의 별거가 아버지를 침체에 빠뜨린 가장 큰 이유였을 거라고 브레슬린은 지적했다. 부인이었던 이디스 사샤Edith Sachar는 당시 보석 디자이너로서 성공을 누렸는데, 아버지를 자신의 스튜디오에 밀어 넣고 일을 시켰다. 그리고 그림 그리는 것을 방해했다. 결국 그들의 결혼 생활은 1943년에 끝나버렸다.

아버지의 원고가 필요 이상의 논쟁으로 치닫는 이유는 바로 이런 상황 때문인 것 같다. 그런 내용과 관련된 부분의 글은 신경질적이고 후회에 차 있으며, 때로는 불평을 토로하기도 한다. 글을 읽으면 할 말이 엄청나게 많아서 들어주기를 간절히 바라는 한 사람의 좌절을 느낄 수 있다. 모든 그림에서 자신만의 리얼리티 개념, 진실의 개념을 구하기 위해 애쓰는 예술가가 여기 있다. 그러나 그는 그것을 알아봐주는 사람을 찾지 못하고 있었다. 아버지가 맥스필드 패리시Maxfield Parrish[2]를 계속 비난하고 만화가로서의 그를 혹평하고 모조 원시주의라고 조롱한 것은 그가 처했던 힘든 상황, 그 심리적 근거를 토대로 이해해야 한다. 아버지는 최고의 이상을 열망하지

2 미국의 삽화가, 화가. 20세기 전반 미국에서 가장 인기 있는 상업미술가였다.

않는 그 어떤 것도 참지 못했다. 그런 예술가들이 모방적이고 진정성이 없는 것을 만들어낼 뿐이라고 말하려는 것은 아니다. 그들은 사실 그렇게 함으로써 대중의 관심을 얻었다. 아버지는 그 쓰레기 더미에 앉아 자리를 지켜야 하는 자신의 운명을 저주하고 있었다. '인기 있다'는 것은 작품에 대한 피상적 이해와, 자신이 얻지 못했던 대중의 인정, 두 가지 모두를 의미하기 때문에 아버지로서는 신뢰할 수 없는 단어였다.

이는 가치가 없어서 많은 것을 버렸다고 말한 아버지의 주장을 부정하는 것이 아니다. 내가 여기서 중요하게 다루려는 것은 그의 '어조'다. 아버지의 박탈감은 글에서 거친 어투로 나타난다. 만약 그가 성공했고 박탈감이 덜했더라면 아마 수준이 다소 떨어지는 이런 예술을 언급할 필요조차 느끼지 않았을 것이다. 이와 비슷한 시각은 '토착 미술'을 논한 장에서, 또 다른 예술 평가 방식에 관한 그의 주장에서도 나타난다. 비록 품위는 떨어질지라도 그의 분석은 정교하고 설득력이 있다. 가장 인상적인 것은 아버지가 대중영합주의자를 공격할 때 취한 거친 태도다. 이 공인된 사회주의자는 동료들에게, 특히 그들이 모여 있을 때 깊은 불신을 보였다. 아버지는 그들을 사회 정의 세력으로 보지 않고 위험한 군중으로 여겼다. 아버지에게 수많은 대중이 인정하고 마치 대단한 예술인 것처럼 선택하는 예술은 분명 가장 저급한 예술이라는 점에서 공통점이 있었다.

대중을 대하는 이런 태도는 이 책 전반에 일관되게 나타난다. 군중에 의해 폄하된 미술사 속 작품을 자꾸 거론하거나 관람객이 떼를 지어 유명 그림에 모여드는 것을 지적할 때, 대중에 대한 그

의 시각을 알 수 있다. 아버지는 대중의 무관심이라는 쓴맛을 느끼며 자기 작품에 회의를 느끼고, 때론 스스로에게 혹평을 가하기도 했던 것 같다.

대중을 대하는 예술가로서 아버지를 바라볼 때, 우리에게는 좀 더 관대한 태도가 필요하다. 이는 단순히 역사 속에서 그가 옳다고 인정받았기 때문은 아니다. 그를 더 완전하게 이해하려면, 그가 놀랄 만한 성공을 거둔 후에도 대중에 대한 깊은 불신과 경계의 태도를 유지한 것을 기억해야 한다. 아버지는 대중을 두려워하는 동시에 작품에 의미를 부여해주는 대중을 절실히 필요로 했다. 이런 모순은 1947년에 잡지《타이거스 아이Tiger's Eye》에서 그가 했던 유명한 말로 요약된다.

"그림은 관람자의 시선 속에서 확장되고 가속화되고 그 시선과 관계를 맺으면서 살아갑니다. 그리고 같은 이유로 소멸해가죠. 그러므로 그림을 세상 밖으로 내보내는 것은 위험하고 냉혹한 일입니다."

이렇게 의견을 피력한 것은 그의 명성을 높이는 데 일조했다. 또한 이러한 말투는 후반기까지, 특히 전시회 같은 자리에서 밝힌 논평에서도 줄곧 이어졌다. 찬사를 받은 후에도 그는 여전히 그림이 무분별한 대중에게 오해받고, 결국에는 해를 입을 것이라며 두려워했다.

이런 두려움이 이 책 전반에 녹아들어 있으며, 특히 그의 어조를 보면 작품에서 사용한 표현이 얼마나 개인적이고 내적인 것인지 분명하게 알 수 있다. 아버지는 작품 속에 자기 자신을 완전히 몰

입시켰다. 그가 표현하는 리얼리티 개념은 매우 중요하고도 내적이기 때문에 세상 밖, 대중의 눈앞에 그림을 내놓는 것은 위험한 모험이었다. 사실, 그의 분노는 나약함에서 온 것이다. 그 나약함이란 그림에 대한 외부의 반응과는 상관없이 아버지 자신의 심약성 때문이며, 이는 외부의 부정적 평판으로 더욱 악화했다.

아버지가 이 책에서 일관되게 주장하는 것은 예술가의 단순한 기법과, 심오한 무엇과 소통할 수 있는 능력(이것은 순간적으로 감동을 주는 방식으로 작용한다), 이 둘 사이의 구분이다. 또 그는 재현, 디자인, 장식 미술 그리고 조형 미술을 분명하게 구분한다. 아버지만 이런 구분을 한 것도 아니고 사람들이 그에게 전적으로 동의하지도 않지만, 그가 왜 이 부분을 특히 강조했는지 되짚어볼 필요가 있다. 내 생각에는 두 가지 이유가 있는데, 하나는 그의 예술의 본질에서, 다른 하나는 그의 삶에서 온 것이다.

로스코가 그렇게 기법에 거부감을 보인 이유는 화가의 길을 택한 후 초반의 리얼리스트 시기 작품들이 누가 봐도 기술이 부족해 보이는 탓이다. 거칠고 이상하게 보이는 형상들, 공간의 일루전[3]을 배제한 평평한 원근법, 그리고 세부적인 표현 기법이 어설프게 보이는 것은 예술가가 대중에게 어필할 만한 예술 창작 능력이 떨어진다고 판단할 근거가 된다(그림 3). 그러나 이 책에서 밝히듯, 아버지는 그의 스타일에 당시 자신의 철학과 함께 '조형적'인 모든 것을 반영했다. 그는 닮게 그리는 것에는 관심이 없었다. 대신 그림에 현

3 예술 작품을 볼 때 관람자가 느끼는 거리감, 입체감 등의 착각.

실적인 무게감, 그리고 실제로 존재한다는 감각을 불어넣고 싶었다. 예술 작품은 각각 그 자체의 리얼리티를 가진다. 다시 말해, 그림은 우리를 둘러싼, 우리 눈으로 인지할 수 있는 세계를 그저 모방하는 것이 아니다.

수많은 모더니스트와 마찬가지로 아버지는 작품에 깔린 철학적 기반은 무시당한 채, 닮게 그리지 않는다는 이유로 공격을 받았고, 그런 과정을 거치며 점점 방어적이 되었다. 초기의 선 드로잉과 일러스트레이션을 보면 알 수 있듯이 그는 사실 스케치나 데생에 능한 화가였다. 초현실주의 작품들은 그가 붓과 펜에 능했음을 보여주며(그림 4), 곧이어 고전적 추상 작품에 나타난 색, 공간, 빛의 밝기 조절과 반사 등을 보면 이들을 다루는 진정한 거장의 대열로 나아갔음을 알 수 있다.

그러나 1940년대 초반에는 이런 것과 아무 상관 없이 아버지의 당시 작품은 부정적으로 평가받았다. 그와 관련해 '예술, 리얼리티, 감각성' 장에서 우리는 그의 거친 반격을 볼 수 있다. 거기서 아버지는 자기 기술을 과시하는 사람은 리얼리티, 자기 인식, 그리고 '진정한 예술적 동기'가 부족하다고 지적했다. 충분히 납득이 가는 그의 주장은 오해받고 이해받지 못해 고통스러워하는 이의 어투로 전개된다. 당시 아버지는 자기 철학에 자신감을 느꼈을지 모르지만, 그의 스타일에 쏟아지는 비난을 완전히 걷어내줄 만한 확신을 작품에서 확보하지는 못했다.

아버지의 고뇌는 집안 문제에서 이유를 찾을 수도 있다. 앞서 말했듯이 그의 첫 결혼 생활은 불행했다. 첫째 부인 이디스가

그의 작업을 지지하지 않았으므로, 아버지는 이미 집 안에 비평가를 두고 있는 셈이었다. 이디스는 보석 디자인 업계에서 놀랄 정도로 급부상했다. 아버지가 심한 침체기였던 점을 생각해보면, 부인의 성공은, 특히 부인을 외조해야 하는 경우에는 틀림없이 더 고통스러웠을 것이다. 그래서 그는 디자이너나 삽화가를 적잖이 경멸했고, 장식이나 장신구 등이 관심받는 것은 더욱 못 견뎌 했다. 아버지의 분노의 기저에는 이런 개인적 감정이 자리했으며, 그중 많은 부분이 직접적으로 그의 부인 탓이었다.

응용 미술을 부정하는 로스코의 태도에서 두 가지 아이러니를 발견할 수 있다. 첫째는 이디스 집안의 보석과 관련 있다. 그 집안 보석은 유려한 선과 각 부분의 유기적인 느낌이 전체적으로 잘 어우러지는 훌륭한 것이었다. 아버지는 여자들의 패션 세계에는 문외한이었고, 장식이나 화려함을 부정적으로 보기는 했다. 그렇더라도 이디스 집안의 보석을 저급하게 여긴 것은 장신구 자체 때문이 아니라 이디스를 향한 질투심 때문으로 봐야 한다.

그다음으로 아이러니한 것은 로스코의 둘째 부인 앨리스에 관한 것이다. 아버지는 그녀를 만난 지 몇 년 되지 않아 결혼했으며, 그들의 결혼 생활은 꽤 행복했다. 앨리스는 이디스와 달리 아버지의 작업에 훨씬 협조적이었다. 추상성이 드러나는 작품 이전에 그린 걸작, 〈바다 끝에서 이는 작은 소용돌이〉(그림 5)에 영감을 주기도 한 앨리스는 제법 잘나가는 삽화가였다. 아버지가 배우자를 택할 때 보인 이런 심리적인 변화는 여기에서 다루기엔 너무 복잡한 문제다. 그러나 응용 미술에 대해 그가 보였던 심한 경멸은 예술 철

학 때문이라기보다는 첫 결혼의 고통에서 온 것이라고 결론지을 수 있다.

아버지는 당시 자신의 삶을 엿보게 하는 감정의 단면들을 보여주었다. 그것은 바로 르네상스와 고전주의 시기를 논할 때 표출하는 열망과 향수의 감정이다. 그는 시대를 거슬러 질서와 세상을 바라보는 시각의 총체성, 즉 고전주의의 특성인 '통일성unity'으로 되돌아간다. 그 시대는 명확성과 세상을 계몽하려는 열망이 가득한 때였다. 아버지는 그 시대처럼 질서가 있는 세계에서 살기를 원했다. 비록 같은 이유로 초기 기독교 시대가 그의 마음을 잡아끌지는 못했지만, 당대의 내적 논리에 따라 정돈된 세계 질서를 그릴 수 있었던 그 시대 예술가들의 방식을 부러워했다.

사실 아버지는 자신이 공허한 향수일 뿐 의미 없다고 저버린 고전주의 형태를 차용한 자크루이 다비드Jacques-Louis David와 같은 신고전주의자들을 비판한다. 그러므로 똑같은 향수가 아버지 자신의 철학 안으로 어느새 흘러든 것을 보면 그것은 분명 아이러니다. 그러나 결정적으로 서로 다른 점은, 아버지는 작품 속에 향수를 나타내지 않는다는 것이다. 비록 아버지가 자신의 초현실주의 작품에 고전 신화를 받아들이고는 있지만, 그 신화란 변형되고 조각나버려서 끝내 소멸되는 것이다(그림 6). 이는 향수에서 벗어난 것이 아니라 순수하게 모더니스트의 입장에서 고전성을 표현한 것이다.

통일성에 대한 향수는 아버지가 느끼는 실존적 관심의 부분적인 표현일 수도 있다. 과학이 사회적·물리적으로 점점 더 작은 단위로 세분화된 세계, 전에 없던 파괴력을 지닌 전쟁으로 황폐해지

예술가의 창조적 진실

고 있는 세계에서 바라보는 통합된 세계란 더욱 매력적이다. 그의 사회와 통일성에 대한 탐색은 실존적 위기에서 그 전조를 막아내기 위한 것이었다. 다시 말해, 무질서한 불확실성이 끊임없이 증가하는 가운데서 그 사회를 유지시키고 의미를 찾기 위한 노력이다.

아버지는 또 한 가지 간절한 바람을 피력했다. 르네상스 예술가들이 누린 사회적인 지위다. 그는 전성기 르네상스의 '진보성'을 폄하하면서도 그 시대 예술가들을 존경하며, 그들의 성과물에 경탄한다. 그러나 특히 부러워한 것은 그런 위대한 인물들이 생전에도 존중받았다는 사실이다. 초기 여러 해 동안 아버지는 정부 보조에 의지해야 했으며, 아버지가 받았던 정부 보조는 교황과 왕, 부유한 귀족에게 후원을 받는 것과는 거리가 먼 이야기였다. 정부에 의존할 수밖에 없다는 사실에 아버지는 분명 굴욕감을 느꼈을 것이고, WPA 예술가인 자신의 예술 창작을 통제하려 한 정부에 대한 분노를 이 책 전반에서 표출한다. 그는 르네상스의 거장들이 정치적으로나 군사적으로나 경계를 초월해 막강한 후원자들을 이리저리 바꿔가며 누렸던 자유에 대해 경탄한다. 아마도 그는 후원자들이 장악하고 있던 통제 권력이 얼마나 막강했는지는 모르고 있었겠지만 말이다.

그러나 아버지가 가장 부러워한 것은 경제적 성공이 아니었다. 다시 말하지만, 그가 원했던 것은 그런 열망을 품고 그것을 실현할 수 있는 시대에서 사는 것이었다. 아버지는 그러한 세계 질서의 내재적인 정당성을 갈망했다. 누군가 보고, 느끼고, 자기가 느낀 진실에 대한 감각을 그림으로 그릴 수 있는 희망은 그 자체로 찬미되

었다. 아버지가 언급한 대로, 그런 예술가들은 권력가에게 찬사를 받았고, 대중에게서 축구 영웅과 마찬가지로 숭배받았다. 이것이 바로 아버지가 갈망했던 것이다. 자신이 느낀 진실을 그릴 수 있고 자기 시대에 사랑과 존경을 받는 것. 그는 예술가가 왕이며, 예술가의 작품이 위대한 기대와 흥분을 줄 수 있는 그런 세계를 원했다.

우리는 여기서 글로 전하는 것 이상의 감정을 드러내는 그의 솔직한 모습을 볼 수 있다. 그런데 이 책에서 아버지가 자신을 드러내는 방식과 취하는 태도를 보면서 알아야 할 것이 있다. 첫째, 교사로서의 입장이다. 그가 강단에 서서 이야기하는 것은 아니지만, 책에는 미술 교사로서의 자기 인식이 드러나며, 이는 논의에서도 중요한 부분을 차지한다. 그는 자신이 아동 미술 분야의 전문가라고 주장하며, 예술 창작 과정을 이해하는 데 아이들의 작품을 중요하게 고려한다. 그리고 교사의 사회적 의무감을 통감해 예술에서 문화적 분위기를 논할 때(가령, '토착 미술' 장에서) 교육을 중요한 고려 사항으로 여긴다. 가족에게 남겨진 아버지의 원고 대부분이 미술 교육에 관한 것이라는 점도 눈길을 끈다. 아버지에게 교육은 생계만을 위한 직업이 아니었다. 아버지는 그 일을 아주 가치 있게 여겼다.

이런 사회적 관심과 좌익적인 정치 행위와 달리 아버지는 자신이 열렬한 개인주의자임을 강조한다. 그는 자신이 개인주의자라는 것을 예술가의 자기중심적인 작품이 인류애보다 중요한 사회적 기능을 할 수 있다고 주장하는 '행동으로서의 예술' 장에서 가장 직접적으로 드러낸다. 그는 노동자 계급의 이상주의에 대해서도 끈을

예술가의 창조적 진실

놓지 않으며, 예술이 사회적 선善을 이루는 데 일조한다고 믿는다. 그러한 사회적 선이 예술가 개인의 요구를 만족시키면서 이루어지긴 하지만 말이다. 이런 방법, 즉 개인의 정신적·지적 욕구를 표명하는 방식을 통해 예술은 진보한다. 이것은 사회주의 예술이나 집단주의 교리와는 아주 반대된다.

　　이 책은 크게 두 부분으로 나뉜다. 논쟁적인 부분과 철학적인 부분이다. 인위적으로 나누는 것이 대부분 그렇듯, 이런 식으로 분류하다 보면 아마 그만큼의 오류도 생길 것이다. 그럴 가능성이 있음에도 나는 내용보다는 어조에 기초해서 두 부분으로 과감하게 구분했다. 논쟁적인 측면에서 아버지는 예술 세계의 잘못을 거론할 때 화를 내고 반박하며 강하게 주장한다. 그는 예술가의 길을 방해하는 무명의 단체와 개인에 대해 자기 의견을 표현하는 데 결코 소극적이지 않았다. 나는 논쟁적인 어조의 글을 책의 처음과 마지막 부분에 배열했다. 그렇지만 책 곳곳에서 가끔 불쑥 나타나기도 한다. 그 방식이 과장될 수도 있고, 논쟁적인 어조가 성공적일 때도 있지만, 항상 지지를 받는 것은 아니었다. 이름이 거의 나오지 않는 아버지의 반대자들은 무력해 보이기도 한다. 아버지는 열정적이며, 독자들이 자신의 주장을 이해하면서 설득되기를 의도한다. 그는 이런 의도에 각주나 설명을 달아 방해받고 싶지 않았다. 자세한 설명이 더 큰 주제를 해칠 수 있으니까.

　　논쟁적 내용이 다소 소란을 불러올 수 있지만, 책의 상당 부분은 철학적 내용으로 이루어져 있다. '행동으로서의 예술' 장의 중

반부에서 조금씩 다루기 시작해서 '현대 미술'에 이르러서는 더 심오한 철학으로 이어진다. 이 부분에서 어조는 꽤 심각하고 방식은 좀 더 공평해지며, 추상의 논리화와 문체는 의식적으로 난해하고 학문적인 태도를 취한다. 단어 선택은 자신의 지성적 면모를 드러내고자 하는 욕망을 보여준다. '장황하고', '아름다운' 단어는 사실 그의 스타일이 아니며, 심지어 일반적인 단어조차 불분명하고 심오한 방식으로 사용했던 탓에 편집을 위해 다섯 번, 여섯 번, 단어의 뜻을 고민해야 했다.

이런 글쓰기 방식이 아버지의 변덕스러움을 나타내는 것은 아니다. 그것은 작가로서의 아버지를 지배했던 이념 세계를 드러내는 지표다. 현대 이론서, 철학서, 문학서를 읽기는 했지만, 아버지는 고전과 19세기에 관심을 보였다. 그 당시에는 특히 니체의 《비극의 탄생》(1872)에 관심을 보였다. 그리고 그는 스트라빈스키나 유행의 첨단인 재즈 대신 모차르트, 슈베르트, 브람스를 들었다. 그를 사로잡은 것은 과거의 위대한 거장의 예술이지, 20세기의 것은 아니었다. 따라서 어휘 선택 역시 그러한 과거 전통들과의 동일시, 특히 철학적인 동일시를 반영한다. 그의 글쓰기 방식은 과거 회귀적이며, 거침없지만 일정한 형식이 있다. 또 뉴요커나 히피 같지 않고, 경솔하지도 않다. 그는 미국인이었지만 언어와 태도에서는 유럽에 뿌리를 두고 있었다.

아버지는 신중한 방식으로 자신을 표현했다. 자신은 예술가의 일반적인 개념에 맞지 않다고 말하며, '예술가의 딜레마' 장에서는 예술가를 '분명치 못한' 그리고 '좀 모자란' 사람이라고 단정한

다. 그는 예술적 전통을 지키는 사람이었으나, 동시에 거기에서 자신을 분리시키려 했다. 그는 지적이며, 우리는 그를 진지하게 이해해야 한다. 이런 점들은 아버지가 예술가로서 자신의 사상에 기반한 자신감을 드러내는 것일 수 있지만, 반대로 예술가로서 자기 인식의 부족에서 온 불안감을 드러내는 것일 수도 있다.

그러나 가장 중요한 순간인 논쟁을 할 때, 그에게는 자주 사용하던 수사학의 일환으로 특유의 지적이고 신중한 태도가 필요했다. 말로써 누군가를 자극하고 행동을 촉구하는 능력이 있었다면 아버지는 작가의 길을 걸었을 것이다. 그러나 그는 그 방면에서 인정받지 못했고, 어쩌면 그 당시에는 그런 자질이 부족했을 수도 있었기 때문에 화가로서 자기가 창조한 인상을 통해 표현해야 했다. 이것은 예술의 역사나 기존 거장의 타협 방식에 대해 자신의 주장을 펼 때 근거가 된다. 그리고 책의 초반부에서 그는 확신에 차 있지는 않았지만, 특히 자신의 편견을 부정할 때는 더욱 그랬지만, 꽤 효과적으로 우리를 논쟁의 장으로 이끈다.

'우리'라는 간단한 대명사는 아버지가 사용한 수사학에서 가장 큰 성공의 비결이다. '우리'라는 단어를 통해 그는 이 책을 읽는 사람들을 독자에서 참여자로 바꾼다. "우리가 발견했듯이"와 같은 간단한 어구는 이야기를 시작할 때 독자를 개인적으로 관련시키는 중요한 기능을 한다. 관람자, 독자는 진실을 탐구하는 과정에 작가와 함께 참여하고 그 과정에서 동료가 된다. 그렇게 되면 비평을 간략하게 할 수 있기 때문에 이 방법은 꽤 유용하다. 이제 독자는 논쟁 바깥에서 판단하는 입장이 아니라 내부에서 공격을 막아내는 입장

이 된다. 아버지는 그들을 자기편으로 만들고, 자신의 진실을 설득하고자 한다.

이 책에서 우리가 느끼는 열정, 수사, 그리고 일관된 논지는 아버지가 몰입해 있던 중요하고 구체적인 내용을 글로 표현하려는 욕구를 대변한다. 이 책은 단순한 끄적거림이 아니다. 비록 종이 위에서 완벽하게 실현될 수는 없었더라도 이 책은 생각을 소통하고자 하는 심오한 욕망에서 비롯된 것이다. 누군가는 성급하게 이런 질문을 할 것이다.

"로스코는 왜 이 책을 썼을까?"

"그는 왜 책을 마무리 짓지 않았을까?"

이 질문에 감히 대답하기 전에, 여기서 말하는 모든 것은 추측일 뿐이라는 점을 분명히 해두어야겠다. 우리에게는 이 중대한 질문들에 실질적이고 입증할 수 있는 답을 줄 만한 어떤 기록이나 말, 증거가 없다. 그런데도 내가 자신 있게 답을 제시할 수 있는 것은 그 해답이 어떤 면에서는 아주 단순하기 때문이다. 아버지는 그 당시 책이 함축하고 있는 내용을 그림으로 만족스럽게 표현할 수가 없었기에 책을 썼다. 그리고 나중에 그는 자신이 글보다 그림을 통해 더 효과적으로 그런 사상을 표현할 수 있다는 사실을 깨달았기에 이 계획을 포기했던 것이다. 그래서 마무리 짓지 않은 채 그냥 둔 것이다.

아버지는 결국 화가였다. 이 책은 그가 그림에 대해 끊임없이 고민했다는 것을 보여준다. 그러므로 20년이 흐른 뒤, 붓을 내려놓고 글쓰기에 전념했다는 것은 너무도 급격한 변화였다. 그것이

아버지의 절망을 대변하는 것인지, 아니면 대담한 변화인지는 확실치 않다. 어떠한 경우든 그것은 과감한 행보였고, 새로운 길로 들어서거나, 같은 길의 다른 국면으로 나아가는 것이리라. 이 책에서 피력한 사상은 아버지에게는 새로운 것이 아니었다. 그의 그림은 항상 사상을 다루었고, 앞으로도 그럴 것이었다. 책을 쓴다는 것은 그림을 세상으로 내보내는 다른 방식일 뿐이다.

'예술가의 리얼리티'는 바로 이런 욕망을 대변한다. 아버지가 반복해서 강조했듯이, 그림에서 가장 중요한 것은 예술가가 지닌 고유의 세계관과, 그 관점을 통해 관람자와 소통하는 것이다. 원고가 담긴 폴더에 그 제목을 그저 연필로 갈겨써 놓았기는 해도(그림 1), 그가 이 책을 통해 말하려는 것은 그림으로 들어가는 것이 곧 예술가의 리얼리티 안으로 들어간다는 사실이다.

글쓰기 작업이 새로운 작품의 출발점으로써 아버지에게 얼마나 의미가 있었는지 정확하게 알 수는 없다. 어쨌든 우리는 이 시기 작업에서 중요한 전환점을 볼 수 있는데, 1940년 무렵 초현실주의로의 변화와 1942년 무렵 좀 더 추상으로 진전된 초현실주의가 그것이다. 책이 쓰인 날짜를 정확히 알 수는 없지만, 이때쯤 그의 예술 세계에 급격한 변화가 일어난 것은 분명하다. 1940년대에 그가 예술에 관해 언급한 다른 문서나 이 책에서 알 수 있는 작품의 변화는 철학적 변화에서 온 것이었다. 그 변화가 일어난 것은 1946년에서 1947년 사이에 나타났던 순수 추상으로의 전환 직전이었으며, 확실히 이 책 중 추상을 논하는 부분에서 그 전조가 보인다.

아버지의 작품을 사랑하는 사람들은 이 책에 나타난 좌절감

에 감사해야 한다. 그런 좌절이 없었다면 이 책도 없었을 것이고, 이 책이 없었다면 아버지의 작품에서 그런 발전도 없었을 것이다. 결국 예술적 약진이 없었다면 사람들은 이 책을 읽지 못했을 것이다. 그가 이 책을 완성했다 해도 대학을 중퇴한 무명 예술가가 쓴 철학서를 누가 출판해주겠다고 했겠는가? 그러므로 이 미완성의 책은 여러모로 선물과도 같은 것이다. 그런데 최고의 선물이 때로는 이상하게 포장되어 전달되기도 한다.

작가 그리고 화가

아버지는 책에서 자기 작품을 설명하지 않는다. 사실 한 번도 언급하지 않는다. 책 전체에서 '우리'라는 수사학적 표현을 쓰며, '나'라는 주관적 표현도 거의 사용하지 않는다. '나'는 예술가 자신의 눈에 해당하는데, 결국 그는 자신이 설명하는 예술 과정에 능동적으로 개입하는 사람이 아닌 관찰자 입장에서 예술을 논하는 셈이다.

그렇기는 하지만 이 책은 여전히 아버지의 예술 세계에 관한 것이다. 당연하지 않은가? 그가 글로 표현한 것은 그림을 설명하기 위한 사상이다. 그 사상은 아버지의 작품을 실증하는 데 필수적인 미학적 관점이자 철학적 토대다. 만약 그의 철학적 토대가 논리적인 것 같지 않다면, 그 논리를 전개하는 열정적 어조에 집중하면 될 것이다. 무관심한 방관자가 아니라 예술 창작에 끊임없이 몰두하는 한 사람의 모습이 보일 테니 말이다. 거기에서 느껴지는 고뇌와 성

　　　　　　　　　　　예술가의 창조적 진실

공이 모두 아버지의 것이다.

그러나 좀 더 구체적으로 들어가서 이 책이 아버지의 작품에 어떤 통찰을 제공하는가를 질문하기 바란다. 비록 간접적이긴 하지만 이 책은 예술가로서의 자신을 바라보는 시각을 보여준다. 나는 그것이 아버지를 바로 보게 해주는 일종의 교정 역할을 할 것이라고 믿는다. 이는 이전에 보여준 그의 작품들에서 혁신적으로 이탈해 충만한 색을 대담하게 칠하고 형태를 극적으로 환원한 그의 고전적 추상 작품에 주목하도록 해줄 것이다. 그러나 책에서 수차례에 걸쳐 명확히 했다시피, 예술에서 혁명과 같은 일은 있을 수 없다. 그가 '조형 과정'이라고 명명한 바로 그것(예술의 발전을 말한다)은 본질적으로 진화한다. 예술가는 이에 반응할 수는 있지만, 거기에서 벗어날 수는 없다. 그것은 마치 예술가가 짜는 직물과 같다. 느끼고, 그 느낌을 재현하고, 균형감을 찾는 방식과 같은 기법은 모두 예술가가 끌어내 사용하는 장치함 속에 들어 있다.

그러나 단순히 예술가가 그들이 사용하는 (조형적) 도구만으로는 혁명을 감당해나갈 수 없다고 말하려는 것은 아니다. 붓에서 나오는 지적인 혁명이란 없다. 아버지는 예술가의 작품은 그들 시대의 생동감 있는 사상 세계를 반드시 반영해야 한다고 생각했다. 예술가는 자기만의 리얼리티 개념을 표현하기 위해 조형적 수단을 사용한다. 그러나 리얼리티는 조형적 수단이 작용하는 바로 그 환경 안에서 만들어진 것이다. 이런 생각을 아버지만 한 것은 아니었지만, 겉으로 보기에는 이전의 전통과 완전히 결별한 아버지가 자신을 전위적인 사람이 아니라 위대한 서양 예술 전통의 횃불을 이어가

는 사람으로 본다는 점은 주목할 만하다.

이러한 점을 염두에 두고 볼 때, 아버지가 당시의 현대 미술계에서 스스로를 어디에 자리매김하는지 보는 것은 흥미롭다. 이 책이 그가 초현실적 스타일을 채택했거나 잠시 그렇게 하려 했던 1940년대 초반에 쓰였음에도 그는 예술 사조로서의 초현실주의를 거부한다. 그는 초현실주의를 '회의적', '냉소적'이라고 단정하며 이상적인 통일성을 추구하기보다는 그것을 모방하려는 움직임으로 간주한다. 그는 초현실주의자들의 방식과 의도에 관해 짧지만 감탄할 만한 비평을 한다. 그러나 더욱 중요한 것은 분석을 통해 드러나는 자기 자신, 즉 아버지에 관한 내용이다.

아버지의 스타일이 어떤 겉모습을 하고 있든지 간에 그는 자신을 초현실주의자로 생각하지 않는다. 1940년대 초반의 그림은 유럽의 유명한 초현실주의자들과 표면적으로는 여러 요소를 공유할지 모르지만, 이념과 목적에서는 분명히 달랐다. 우리는 이 책 이외의 글과 이 책에서 초현실주의를 직접 언급한 부분 외의 내용들, 그리고 무의식과 원시적인 문화와 관련된 그림을 보면서 아버지가 초현실주의자들의 관심 분야와 많은 것을 공유했다는 것을 알 수 있다. 그러나 궁극적인 목적은 매우 달랐다. 그에게 예술의 역할은 '통합'이었기 때문에 그는 유럽 초현실주의 예술가들이 형상을 분해해 버리는 것을 참을 수 없었다.

유럽 초현실주의에 대한 이런 냉소주의는 아버지에게는 비극적 균열과 같았다. 그리고 우리는 그의 철학에서 배울 점이 있다. 즉, 〈오이디푸스〉 같은 혼란한 그림조차 냉소적으로 판단하는 것

도, 그렇다고 해부하는 것도 아닌, 좀 더 나은 방향으로 이끌려는 목적과 인간의 조건을 분석하려는 의도로 그린 작품이라는 것이다(그림 7). 수차례 강조했듯이 모든 철학, 모든 예술은 인간적 요소를 언급해야 한다. 우리에게 말을 하기 위해서 철학은 윤리가 되어야 할 것이다. 이것은 신화가 사회의 일반화를 신이 아닌 인간의 세계로 가져오는 것과 같다. 예술 또한 마찬가지여야 할 것이다.

　　따라서 아버지에게 예술은 사회에 대한 단순한 논평이라기보다 더 높은 목표를 열망하는 것이다. 그리고 그것이 성공하려면 우리 내부의 인간에게 말을 걸어야 한다. '정서적 인상주의와 극적 인상주의' 장에서 예술가는 인간 세계에서 자신의 예술을 의미 있는 것으로 만들기 위해 발언(표현)을 해야 한다는 취지의 내용을 확인할 수 있다. 다시 말해, 중요한 것은 비극이다. 이런 내용은 놀랍게도 1943년 《뉴욕 타임스》에 실린 그와 아돌프 고틀리브Adolph Gottlieb의 유명한 공개 서한보다 시기적으로 앞선다. 그렇지만 여기에서 더 분명하게 설명했는데, 짧게 인용하자면, "개인들 간의 관계에서 만들어지는 보편적인 감상주의는 오직 비극적 감정 안에서만 찾아볼 수 있다. … 고통, 좌절, 그리고 죽음이라는 공포의 감정은 인간을 연결해주는 고리다. 그리고 공동의 적이 등장할 때, 평상시에 힘을 합친 것보다 더 강력한 능력이 발휘된다. 또 공동의 긍정적인 목표를 설정할 때보다 공동의 적을 마주했을 때 더 효율적으로 개별적 특수성을 없앨 수 있다." '영원하며 비극적인' 예술에 관해, 그리고 우리 모두에게 공통되는 인간적인 면에 말을 거는 예술에 관해 아버지는 이 책에서 이미 말하고 있다.

우리는 아버지가 자신을 유명하게 만든 고전적 추상을 그리기 약 10년 전에 이미 모든 철학적 내용을 기술했다는 사실을 기억해야 한다. 이 책에 나타난 추상성에 관한 논의는 신기하게도 장차 그가 겪게 될 예술적 변화의 전조처럼 보인다. 그도 분명히 말했듯이, 그의 추상 그림은 그 시대의 그림이다. 즉, 당대의 시대정신zeitgeist을 포착한 예술이다. 아버지의 예술이 바로 그런 것이라는 사실은 자명하다. 여기서 그가 다루는 문제는 내부적이든 아니든 간에 그가 순수한 추상의 영역으로 예술 행로를 시작한 이후 30년이 지나 실제로 직면할 문제들이기도 하다. 그는 자기 예술과 관련해 여전히 똑같이 당황스러운 반응을 접하게 될 것이며, 분명 공허해 보이는 그의 작품들이 사실은 의미와 내용으로 가득 차 있다는 것을 확인시키기 위해 애써야 할 것이다.

동시에 아버지가 추상성을 통해 무엇을 의도했는지, 또 당시 그 의도가 그의 그림과 어떻게 연관되는지 한발 물러나서 생각해봐야 한다. 비록 책에서는 기하학적 추상을 논하지만, 그것만 중요하게 살펴볼 일은 아니다. 추상성을 언급할 때 그는 분명 재현을 벗어나는 것을 말한다. 즉, 그에게 추상은 주제를 변형, 왜곡해 시각적 표현으로 조정한 것이라기보다는 주제를 예술가의 리얼리티 개념에 맞추어 표현하는 것이다. 그러므로 이런 의미에서 이 책을 쓰던 시기에, 그리고 다른 때도 항상 그랬듯이, 그는 이미 추상주의자였다. 시각적 리얼리티의 포착이 그의 그림에서 최종 목적으로 작용한 것이 결코 아니었기 때문이다. 그는 초반부터 형상과 풍경을 왜곡했고, 형태와 공간을 표현 목적에 맞게 과감히 조작했다.

　　　　　　　　　　　예술가의 창조적 진실

아버지가 추상을 논할 때는 분명히 더 심오한 관점이 있었다. 우리는 그가 원고를 다 쓴 후 작품들에 어떤 변화가 있었는지 살펴보기만 하면 된다. 앞에서 언급했듯이, 순서가 정확한지 약간의 의문이 있기는 하다. 그러나 그가 이전의 구상 스타일에서 한 단계 진전된 추상을 보여주는 그만의 초현실주의로 옮겨 간 것은 확실하다(그림 8과 그림 6 비교). 또 초기 초현실주의 스타일에서 눈에 띄게 더 추상적인 양식으로 옮겨 간 것도 분명한 사실이다. 그 추상에는 인간과 동물의 원형 형상이 거의 남아 있지 않다(그림 6과 그림 9 비교).

그러나 그가 제시하는 더 포괄적인 의미의 추상성은 당대 회화의 범위를 넘어선다. 사실, 그는 1949년 이후의 고전적 그림에 대한 공식을 제시하는 것처럼 보인다. 그가 보여준 회화의 핵심 요소인 통일성, 일반화, 이념, 그리고 정서 개념이 그의 이름과 동일시되어 온 추상 작품의 구성 요소를 일깨워주기 때문이다. 그것은 아직은 미지의 세계와도 같은 아버지의 추상 예술을 처음으로 슬쩍 들춰보는 것과 같다.

편집 과정에 관하여

아버지는 글의 초안을 반복해서 쓰곤 했다. 우리 가족은 그가 열 번 이상 재작업했던 한 장짜리 편지를 가지고 있다. '낭만주의가 시작되었다'라고 시작되는 에세이의 경우, 서문의 초고 개수가 너무 많

아서 내 인내심으로는 다 셀 수 없을 정도였다. 비록 아버지가 많은 글을 남기진 않았지만, 작업한 글을 보면 감동적이고 세련되고 힘이 있다. 틀림없이 내용을 꼼꼼히 다듬으며 주의 깊게 살폈을 것이다.

그와는 대조적으로 이 원고는 왜 이런 상태인지! '예술가의 리얼리티'라는 제목의 거무스레한 서류철 안에는 덜컥거리는 타자기로 쓰인, 많은 내용으로 꽉 차 너덜거리는 수백 장의 원고가 있었다(그림 1·2). 원고는 손으로 덧쓰거나 글자를 지운 자국으로 가득했으며, 철자법이나 구두점은 거의 무시되어 있었다. 결국, 나는 '아버지가 이 책을 완성했더라면 어떻게 출판했을까'를 생각하며 거기에 최대한 맞추려고 애썼다. 다시 말해, 나는 아버지의 헝클어진 원고들을 모아서 묶어 놓기만 한 것이 아니라 정리된 한 권의 책으로 만들었다. 책이 최상의 구조를 갖추도록 했고, 원본의 문맥을 그대로 살렸으며, 뜻이 애매하지만 않다면 각 장의 제목과 용어도 거의 바꾸지 않았다. 동시에 문법을 수정하고, 어휘를 세련되게 다듬고, 분명치 않은 말투를 바로잡았으며, 때로는 주제를 벗어나거나 관계없는 내용을 삭제하는 등의 작업을 기꺼이 했다. 간단히 말해, 읽을 수 있는 책으로 만들어내려고 노력했다. 아버지가 남긴 원본을 최대한 유지하는 가운데 독자들이 쉽게 이해할 수 있도록, 그러면서도 전반적으로 내용에 통일성이 있도록 편집했다.

어떤 면에서 이 작업은 간단한 일이었다. 각 주제에 적용된 관점과 강조하는 내용이 다르긴 하지만, 아버지는 주제를 제한해서 글을 썼기 때문이다. 타이핑한 226장의 원고는 세부적인 장을 어떻게 나누는가에 따라 20~36개의 장으로 정리되었다. 다행히도 나는

예술가의 창조적 진실

아버지가 원고에서 이야기하고자 하는 초점을 이해하는 데 별 어려움을 느끼지 않았다.

그런데 갑자기 문제가 복잡해졌다. 원고가 완성되지 못한 부분이 있었기 때문이다. 아버지는 완전히 결론을 내리지 않은 장이 있음을 언급했고, 미술사를 도표화하는 부분에서도 공백을 남겼으며, 요약하거나 마무리된 것처럼 정리하지도 않았다. 더욱이 이 책의 수많은 장은 그 자체로 미완성이었고, 논점의 마지막에 이르기 전에 끝나버리거나, 좀 더 연구해야 할 부분이 남았다는 여운을 남기기도 했다. 그러나 가장 어려웠던 부분은 모든 내용이 원고의 초안 상태에 멈춰 있어서 수많은 주석, 별첨 페이지, 정돈되지 않은 어휘로 가득했다는 것이다. 오랫동안 숙고하지만 구체적인 개념에서 나온 내용을 재빨리 완성했던 그림들과는 달리, 글 속에 담긴 생각은 그냥 시작되지만 아버지는 그것을 완전한 것으로 만들 때까지 쓰고 또 썼다. 그래서 나는 아버지가 이 책을 쓸 때도 초반에 작성한 원고를 남겼을 거라고 생각했다. 장에 따라 다를 수 있지만, 남긴 원고의 위치는 아마 원고 1과 원고 3 사이 어딘가가 될 것이다. 그 몇 개의 장은 연구의 핵심에 해당하며, 그 안에서 나는 아주 세부적으로 아버지가 글쓰기를 했던 과정을 살펴볼 수 있었다. 각 원고마다 얼마나 많이 고쳐 썼는지를, 또 그래야 할 필요성이 있었는지를 즉각 알 수 있었다. 결국 원고에 나의 글은 미미한 정도만 추가되었다. 아버지가 쓴 글 대부분은 이해를 돕기 위해 말끔하게 재정비되었다.

편집 과정에서 제일 어려웠던 것은 명확한 순서를 정하는 일

이었다. 내가 보기에 순서는 거의 임의적이었지만, 책의 순서와 관련해 아버지가 남긴 단서들을 연결하려고 노력했다. 원고의 내용을 더욱 견고하게 해줄 수 있는 내용 간의 논리적 추이, 책 전반적으로 앞에서 논한 내용과의 연관성 등을 연결하기 위해 애썼다. 첫 장 '예술가의 딜레마'의 경우, 틀림없이 책의 서두에 배치할 의도로 기술한 것으로 보이기는 하지만, 이후의 장의 순서 관계는 해체되어 버린다는 것을 알게 되었다. 순서가 이렇게 엉켜버린 것은 아버지 사후 1~2년쯤 지나 발견한 몇몇 원고 때문이었을 것이다. 그것은 원고의 미완성 상태를 의미할 뿐 아니라 책을 포기하려는 아버지의 의식적인 결단의 부족을 나타낸다고 추측할 수 있다. 어느 순간 다시 되돌아올 생각으로 원고를 내려놓았지만, 생활이나 우울증 또는 그림 등의 문제로 다시는 원고로 돌아가지 못한 것이다. 결국, 나는 아버지가 이 책에서 의도했던 순서를 따르지는 않았다. 첫째 이유는 소실되거나 계획했지만 쓰지 못한 장이 여러 개 있기 때문이다. 원고에도 나타나지 않은 기법, 색, 질감, 선, 그리고 명암에 관해 아버지가 분명하게 언급한 바 있음을 내가 지적하긴 했지만, 나는 이런 장들을 언급하지 않았다. 둘째, 원고가 완성되지 않은 상태라 결론이 작성되어 있지 않았다. 내가 책의 마지막에 배치한 '토착 미술' 장은 새로운 미국 예술에 대한 예언적 요청을 피력한 장으로 꽤 훌륭했다. 그러나 아버지가 이 내용을 책의 결론부로 염두에 둔 것 같지는 않았다.

　　편집에서의 두 번째 문제는 어휘가 너무 방대하게 사용되었고, 각각의 의미가 모두 중요하다는 점이었다. 너무 많은 어휘를 사

용했으며, 글에는 은유와 이미지가 넘쳐났다. 말하자면 단어를 애매모호하고 혼란스럽게 구사했다. 아마 다양하고 재미있는 글을 위해, 또 자신의 지적 능력을 과시하기 위한 방도로 그랬던 것 같다. 의미가 불분명한 것은 틀림없이 아버지의 구식 글쓰기 스타일과 60년이라는 시간이 흐르면서 나타난 어휘 사용법의 변화 때문이다. 아버지가 용어를 일반적으로 사용하기보다 특수한 철학적 의미로 사용하기 때문에 불분명할 수도 있다. 어떤 경우에는 용어를 다른 뜻으로 말하기도 하고, 또 다른 경우에는 용어의 의미를 분명하게 언급하지 않아서 그 의미가 잘못 전달될 수도 있다. 의미가 너무 혼동되는 부분은 내가 명확하게 바로잡기도 했지만, 대부분은 아버지의 표현을 그대로 유지했다. 독자는 '물질주의', '인상주의', '조형적' 등과 같이 일반적인 의미보다는 기술적 측면에서 사용하는 모든 단어에 주의해야 한다.

마지막으로, 아버지의 글 중에서 연대 추정이 되는 언어와 사견이 반영된 어휘는 고치지 않고 그대로 두기로 했다. 이 책은 정치적으로 올바른 책은 아니다. 성적 편견과 유럽인 중심주의(그리고 뉴욕 중심주의!)를 일관되게 드러내며, 오늘날의 시각에서는 인종차별적이자 문화의 관점에서 적절하지 않다고 생각될 만한 언어를 사용한다. 그런 문화적 견해와 언어 선택은 그 당시에는 일반적인 것으로 생각되었지만, 이와 관련한 아버지의 특정 태도를 반영하지는 않는다(예술에 대한 것은 제외된다. 그는 비록 비서구적 전통을 '타자 other'로 자리매김하지만 예술에서는 옹호한다). 이 책에서 아버지가 사용한 단어를 바꿔야 할 이유는 별로 없었다. 아버지의 철학이 피력

했다시피 그것은 그 시대의 언어다. 아버지가 사용한 단어를 바꾸는 것은 책의 내용과는 거의 상관없는 정치적 문젯거리를 끌어들이는 것이리라. 만약 아버지의 말들이 귀에 거슬린다면 60년이라는 세월의 차이를 생각하면 된다.

나는 이 책이 사람들에게 아버지의 작품을 새롭게 통찰하도록 해주고, 그림이 말하는 것을 순화해서 감상할 수 있도록 도와주기를 바랄 뿐이다. 누이와 나는 원본을 워싱턴의 국립미술관 도서관에 두려고 한다. 원본이 편집된 책과는 다르게 어떤 의미를 만들어내든지 간에 누구나 그곳에서 찾아볼 수 있을 것이다. 그러나 원본이 아닌 편집을 거쳐 출판된 이 책도 저술 당시에 아버지가 의도했던 정신에 가장 가까이 다가간다고 나는 믿는다. 아버지의 작품이 사람들에게 자기 자신을 탐색하고 도전하도록 독려해주는 것처럼, 나는 이 책 역시 학자와 예술 애호가 모두에게 귀중한 것으로 남기를 바란다.

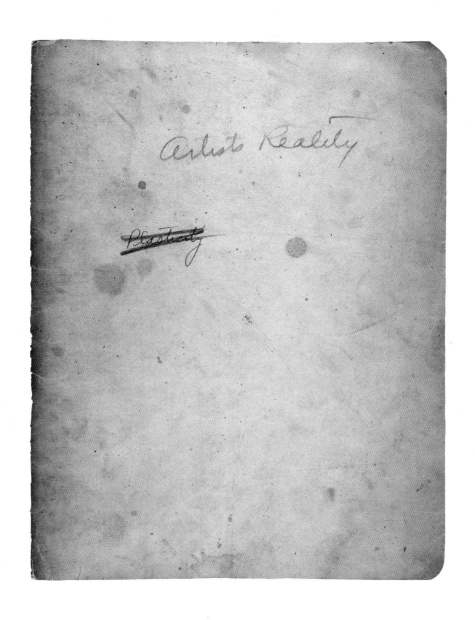

그림 1 | 'Artists Reality'라고 쓴 마크 로스코의 친필.

The Artist's Dilemma

/

What is the popular conception of the Artist ? Gather a
thousand desriptions: the resulting composite is the portrait
of a moron. He is held to be childish, irresponsible, and
ignorant and stupid in everyday affairs.

The picture ~~generally~~ *does not necessarily* involve ~~~~ censure ~~nor~~
unkindness. These deficiencies are attributed to the intensity
of the artist's preoccupation with his particular kind of
fantasy, and the unworldly nature of the fantasy itself.
The bantering tolerance granted to the absentminded professor
~~are~~ *is* extended to the artist. Biographers contrast the artlessness
of his judgaments with the high attainments of his art, *and while*
his naivity or rascality are gossipped about, they are viewed
~~also~~ as signs of ~~the presumed~~ Simplicity and Inspirationalism
who are the Handmaidens of Art. And if the artist is inarticulate
and lacking in the usual diffusion of fact and information,
how fortunately,it is said, nature has contrived to divert from
him all worldly distractions, so he may be singleminded in
regards to his special office.

This myth, likeall myths,has many reasonable foundations.
First, it attests to the common belief in the laws of compensation:
that one sense will gain in sensitiveness by the deficiency in
another.Homer was blind, and Beethoven deaf. Too bad for them, but
fortunate for us in the increased vivdness of their art. But above
all, it attests to the persisting belief in the irrational quality
of inspiration, distributing between the innocence of childhood
and the derrangements of madness that true insight which is not
accorded to normal man. The world still adheres to Plato's view
when he says of the poet that " there is no invention in him
until he has been ispired, and is out of his senses,and the mind
is no longer within him". *(no new paragraph. Below with next sentence here)*

그림 2 | 이 책의 원고 원본.

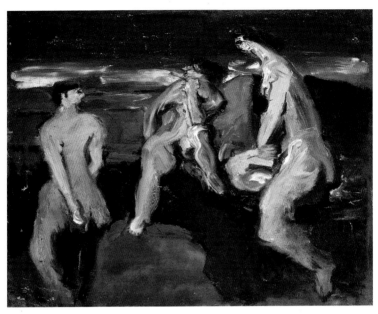

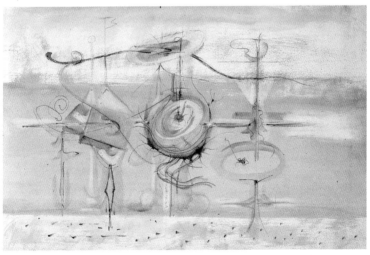

그림 3 | 마크 로스코, 〈목욕하는 사람들, 또는 해변 장면Bathers, or, Beach Scene〉, 1933~1934. 캔버스에 유채, 53.3×68.6cm. 크리스토퍼 로스코 소장.

그림 4 | 마크 로스코, 〈무제〉, 1945. 종이에 수채, 68.6×102.9cm. 크리스토퍼 로스코 소장.

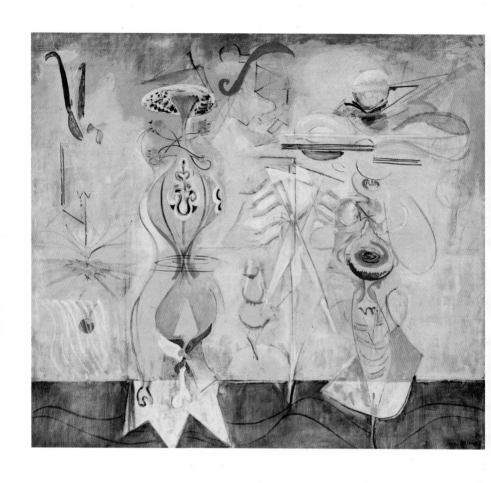

그림 5 | 마크 로스코, 〈바다 끝에서 이는 작은 소용돌이Slow Swirl at the Edge of the Sea〉, 1944. 캔버스에 유채, 191.4×215.2cm. 마크 로스코 재단을 통한 마크 로스코 부인의 기증, 뉴욕 현대미술관.

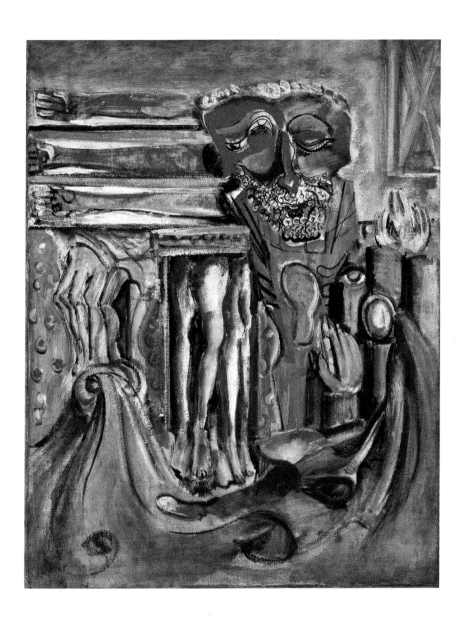

그림 6 | 마크 로스코, 〈무제〉, 1941~1942. 캔버스에 유채, 91.4×71.1cm. 케이트 로스코 프리젤 소장.

그림 7 | 마크 로스코, 〈오이디푸스Oedipus〉, 1940. 캔버스에 유채, 91.4×61cm. 크리스토퍼 로스코
소장.

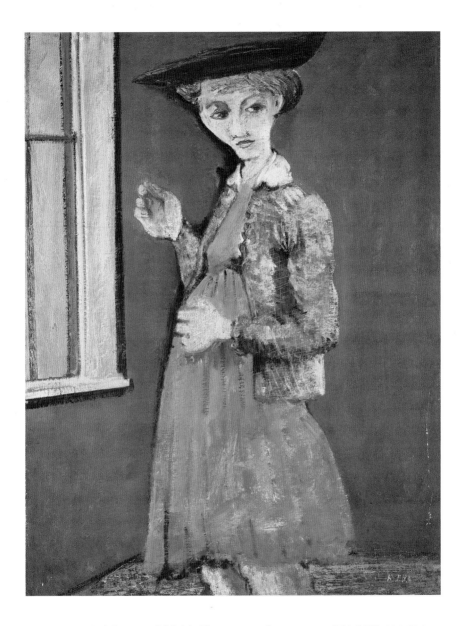

그림 8 | 마크 로스코, 〈메리의 초상화Portrait of Mary〉, 1938~1939. 캔버스에 유채, 91.4×71.4cm.
케이트 로스코 프리젤 소장.

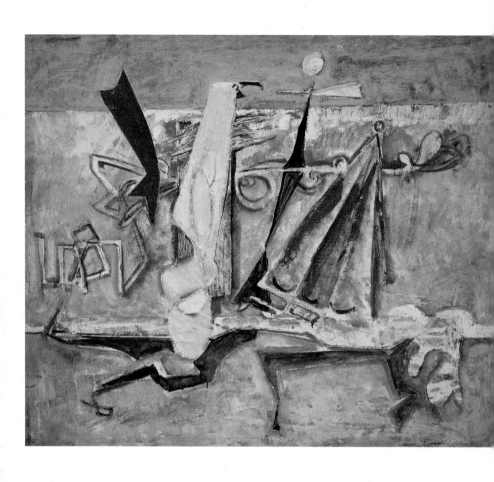

그림 9 | 마크 로스코, 〈무제〉, 1943. 캔버스에 유채, 76.2×91.1cm. 케이트 로스코 프리젤 소장.

개정판을 발간하면서

이 책의 첫 출간에 독자들이 보내준 폭넓은 반응에 진심으로 감사드린다. 예술계 실무자부터 학자, 교사, 그리고 단순히 로스코라는 화가에 관심이 있는 이에 이르기까지 많은 분들의 환대는 굉장했다. 이 모든 것은 책이 지닌 영감과 영향력에 대한 방증이라 생각하며, 개정판에 미국 예술가 마코토 후지무라Makoto Fujimura의 글이 추가된 것도 환영할 일이다. 편집자로서 나의 노력이 유용했다면 무척이나 고무적이다. 그리고 이런 반응은 원고가 작성된 지 오래된 데다 종종 나타나는 불명확한 문체, 애매모호해서 이해하기 어려운 주장 등을 고려할 때, 전혀 예상치 못한 일이었다. 아버지의 책을 위해 어려운 문제를 처리해온 분들이 중요한 사실을 밝혀냈다. 그 내용은 아버지의 작업에 관한 것은 아니고, 작업의 전개를 고려한 내면에 관한 것이다.

개정판을 내면서 실무자들은 내용을 재점검하고 수정하고 싶어 했다. 더 나은 편집을 위해 상당한 수고를 했을 텐데도 이 책의 출판 프로젝트를 함께한 많은 사람이 기꺼이 그렇게 했다. 나는 그런 사람은 아니다. 그런 점에서 아버지를 닮았다. 아버지는 자신이 그린 모든 작품을 위해 소중한 시간과 집중력을 전적으로 바친다. 하지만 일단 완성하고 나면 그걸로 끝이었다. 그것을 치워버리고 다른 것을 시작하는 성격이다. 마찬가지로 나도 2003~2004년에 편집에 관한 의견을 매우 신중하게 들었고, 다시 보지 않을 생각으로 편집과 관련한 일에 최선을 다했다.

다만 원고 집필 시기와 관련해 다시 살펴볼 부분이 있는데, 이번 출판에서 그것을 구체적으로 설명할 필요가 있다. 바로 아버지의 이 책을 떠올리게 하는, 잡다한 메모와 스케치가 있는 몇 장 분량의 '메모 노트'다(마크 로스코, 《예술에 대한 글쓰기Writings on Art》, 2006 참조). '메모 노트'는 1934년 무렵 작성된 것으로, 여기에 기재된 내용은 확실히 이 책의 원고보다 시기적으로 앞선다. 첫 출간 때는 '메모 노트'를 수록하지 않았다. 단순히 이 책 원고의 몇 가지 버전 안에 이미 들어 있는 내용 중 정리되지 않은 초안으로 생각했기 때문이다. 내용도 아버지의 주장을 발전적으로 전개해나가는 데 별 도움이 안 된다고 판단했다.

　　초판이 출간된 이후 책, 그리고 아버지의 예술적 발전과 책의 관계를 주제로 많은 강연을 했다. 강연 참석자들이 출판된 책과 '메모 노트'의 관계를 세 번째로 질문했을 때 나는 실수했다는 사실을 깨달았다. 메모 노트가 공공 컬렉션인 게티연구소도서관에 보관되어 있어서 앞으로 학술 논문과 심포지엄의 주제가 될 수도 있었기에 더 질문을 받게 되었다. 나는 불분명하고 정리되지 않은 '메모 노트'의 아이디어들이 적절한 책의 모습을 갖춰가는 전개 과정을 이해하는 데 실마리 역할을 한다는 것을 알게 되었다.

　　가장 구체적으로 겹치는 내용은 내가 마지막에 배치한 '원시주의'와 '토착 미술' 장에서 찾아볼 수 있다. 그 두 장을 순서에 맞게 놓는 것이 아마도 가장 어려웠던 것 같다. 그 부분은 책을 쓸 때 아버지가 처음 다루던 주제라는 사실을 명확하게 보여준다. 그러나 첫 장인 '예술가의 딜레마'의 내용과 자연스럽게 연결되지 않았

다. 아버지는 '예술가의 딜레마'가 자신의 책에서 첫 장이 되기를 의도했던 것 같다. '원시주의'와 '토착 미술' 장의 내용들은 나중에 전개해나간 책의 전반적인 논쟁과 명확하게 들어맞지는 않았다. 결국 두 장은 책의 마지막에 배치하기로 결정했다.

'메모 노트'에서 관련된 주요 페이지를 읽어보면 이 두 장('원시주의'와 '토착 미술')이 이른 시기의 것에 속하며, 전체 중 일부가 아니라는 생각이 강하게 든다. '원시주의', '토착 미술' 그리고 '메모 노트'를 보면 그 내용상 기원이 동일하고, 아동에게 예술 교육을 하는 것에 방향을 맞추고 있다. 아버지는 이 두 원고를 쓰는 내내 브루클린 유대인 센터 아카데미의 초등학교에서 예술 교사로 일했다. '메모 노트'는 당시 아이들을 가르치면서 다룬 내용을 기록해놓은 것이다. '메모 노트'를 만드는 데 정성을 쏟으면서 아버지는 "이런 메모 글들은 이 책을 쓰는 이유인 교육적 목적에서 분석한 것이다"(《예술에 대한 글쓰기》, p.6)라고 분명히 밝힌다. 하지만 교사의 관점에 확고한 뿌리를 둔 것이라 해도 아버지의 '메모 노트'는 더 크고 포괄적인 것을 만들고자 한 열망을 보여준다.

'원시주의'와 '토착 미술' 두 장에서 '메모 노트'와 가장 중복되는 내용은 창의성의 본질과 관련된 부분이다. 여기서 아버지는 원시주의의 잘못된 개념과 아이들의 미술을 원시주의 세계관으로 잘못 해석하는 것을 논한다. 메모 노트에 흥미로운 내용이 나오는데, '원시적'이고 '때 묻지 않은' 예술 개념을 교육받지 않은 아이들의 예술과 관련해 설명할 때다(아버지는 아이들의 예술이 둘 다에 해당되지 않는다고 했다). 아버지는 질문한다.

"아이가 광인인가, 광인이 아이 같은가? 그러면 피카소는 이 둘처럼 하려고 한 것인가?"(《예술에 대한 글쓰기》, p.10)

이런 용어들이 갖는 문화적인 의미와 깊게 관련짓지 않더라도 아버지는 이 부분에서 학습되거나 이성적인 것보다는 창의적인 과정이 우선이라는 점을 강조한다. 이것은 예술가를 무시하는 사람들에 대한 반박이며, 이 책의 첫 장인 '예술가의 딜레마'에서 더욱 발전시킬 논평적 입장이기도 하다. 일반적으로 이 책과 '메모 노트'에서 같은 주제를 살펴본다면, 독자는 '메모 노트'보다 이 책이 훨씬 더 야망에 차 있고 넓은 범위를 다루는 것을 알 수 있다. 아버지는 이 책에서 예술의 목적, 사회 내 예술가의 역할, 그리고 예술이 의사소통 능력을 부여받는 방식에 관해 말하는데, 이후 내용에서 논지를 더 자세하게 발전시킨다.

두 원고에는 다르지만 병렬되는 내용이 있다. 예를 들어, '사회적 행위'로서 예술을 표현하는 것은 이 책에서 따로 하나의 장을 마련할 만큼 중요한 개념으로 나온다. 마찬가지로 '현대 미술' 장은 자체적인 '구조scaffolding'[4]를 드러내는 현대 미술의 확고한 이미지를 활용하는데, '구조'라는 특정 단어는 '메모 노트'에서 모더니즘을 논할 때 똑같이 사용되었다. 그리고 아버지는 '메모 노트'에서 색이 그림에서 하는 기능을 언급한다.

"색이 가진 회화적 기능에는 앞으로 튀어나와 보이는 전진과

4 로스코가 '현대 미술' 장에서 'scaffold'라는 어휘를 사용한 것을 크리스토퍼가 여기서 직접 인용했다.

뒤로 물러나는 후퇴의 느낌이 포함된다."(《예술에 대한 글쓰기》, p.10)

이것은 아버지가 이 책의 '객관적 인상주의' 장에서 그 과정을 설명하던 방식과 비슷할 뿐 아니라, 예술 작업에서 주요하게 활용한 개념이며, 그림 속 색이 상호작용 하면서 공간을 활기차게 만들던 원리이기도 하다.

두 원고에서 중복되는 부분을 보면 다음의 내용을 알 수 있다.

1. 아버지는 이 책을 준비하면서 '메모 노트'를 참고했다.
2. 아버지가 이 책의 상당 부분을 1930년대에 썼음을 확인해주는 근거를 이전보다 더 많이 발견했다.
3. 그는 '메모 노트'에서 표현했던 여러 아이디어에 거의 10년 동안 몰입한 상태였다.

3번의 내용은 전혀 놀랍지 않다. 이미 말했다시피, 아버지는 예술과 예술이 사회에 영향을 미치는 수단이 얼마나 중요한지에 대해 열정 어린 개념을 가지고 있었다. 예술을 하는 내내 이런 개념들에 충실했고, 작품이 더 발전해가면서 자신의 사상을 다른 방식으로 표현하기보다는 더 치열하고 정확하게 표현하는 데 집중했다. '메모 노트'에서 로스코의 사상과 관련해 새롭게 알게 된 것은 없다. 사실상 그의 사상은 우리가 알고 있는 시기보다 더 오래전에 형성된 것이다.

'메모 노트'는 예술을 대하는 아버지의 방식과 그 결과물을 보는 우리의 생각을 바꿔놓을 수도 있다. '메모 노트'의 인용구와 함

께 이 글을 마치려 한다.

"신체적인 활력을 곧 행동으로 해석하는 것은 잘못된 것이다. 그것은 붓을 힘차게 휘두른다는 의미일 뿐이다."[5] (《예술에 대한 글쓰기》, p.11)

색이 운동감을 연출한다는 그의 주장을 보면, 그를 액션페인팅 화가보다는 색면 화가로 분류하고 싶을지도 모른다. 비평가와 역사가들은 '명상적', '정신적'이라는 평가와 함께 아버지의 작품의 광활한 확장성을 자주 언급한다. 이는 틀림없이 아버지의 그림이 지닌 탁월한 측면이다. 하지만 그가 자신의 사상을 실천으로 끌어냈다면, 우리는 그의 작품을 다시 들여다봐야만 한다. 아버지의 그림의 고요한 표면 아래에는 분명히 행동이 넘쳐나고 있다.

5 크리스토퍼가 'action'에 관해 구체적인 설명을 하는 것은 'action painting'과의 구분을 위해서인 것 같다.

예술가의 창조적 진실

예술가의 딜레마

인도, 이집트, 그리스의 진실이 세기를 넘어 오늘에까지 왔다. 예술에 관해서 우리 사회는 진실을 취향으로 대신해버렸다. 우리 사회는 유쾌하면서 책임감은 덜한 것을 찾아냈다. 그래서 모자나 신발을 바꾸듯이 자주 취향을 갈아 치운다. 그리하여 선택과 다양성 사이에 남겨진 예술가의 비탄은 커져간다.

예술가에 대한 일반적인 인식, 통념은 어떠한가? 예술가에게 따라 붙는 수많은 말을 생각해보자. 그 말들을 다 합치면 그것은 바로 바보의 모습이다. 예술가는 철없는 어린아이 같으며, 무책임하고 매사에 순진하며 어리석다.

그림이 반드시 비난이나 불편함을 품고 있는 것은 아니다. 예술가에게서 부족해 보이는 요소들은 그들이 판타지에 몰입해 있는 정도나 판타지 그 자체가 지닌 비세속적인 성격 때문이다. 그러나 때로는 예술가 개인에게 혹평이 쏟아지곤 한다. 전기 작가들은 예술가들이 판단의 미숙함을 보이는 것과는 대조적으로 작품에서

는 높은 성취도를 보이는 점을 언급한다. 또 사람들은 예술가의 천진난만함이나 바람직하지 않은 행동 등을 두고 수군거릴 때 예술이 본래 단순하고 영감을 지녔기 때문이라고 이해한다. 만일 예술가가 일상적인 사실이나 정보에 어둡고 미숙하다면, 그것은 예술가들의 본래 속성이 세상의 현실적인 일과 분리되어 자신만의 특별한 관심 거리에만 집중하기 때문이라고 말한다.

　　모든 신화처럼 예술가에 대한 신화에도 그럴듯한 이유가 있다. 우선, 사람들은 대개 보상 법칙을 믿는다. 즉, 어떤 면에서 둔하면 다른 부분에서는 민감하다. 예를 들어, 호메로스는 눈이 보이지 않았고 베토벤은 들을 수 없었다는 사실은 본인들에게는 안된 일이지만 우리에게는 무척 다행스러운 일이다. 그 때문에 예술적 생동감이 배가倍加되었을 테니 말이다. 그러나 어린아이의 순수함과 광기 어린 정신착란 사이에서 정상적인 사람과는 조화를 이룰 수 없는 진정한 통찰력을 발견한다는 것은 영감의 비합리적인 특성을 증명하는 것과 같다. 이런 예술가를 염두에 둔다면 이 세상은 아직까지 플라톤의 견해를 유지하는 셈이다. 플라톤은 《이온Ion》에서 시인을 두고 이렇게 표현했다.

　　"시인이 자신의 모든 현실적인 감각sense을 잃고 영감을 얻을 때까지 창작이란 있을 수 없다. 생각mind은 그에게 머물러 있지 않다."

　　비록 자로 잰 듯한 정확함을 추구하는 과학이 하루하루 우리의 상상력을 위협해올지라도 사람들이 비과학적인 신화를 끝까지 고집하는 것은 합리적인 경험 세계와는 달리 내면으로 침잠해 들어가야만 얻을 수 있는 것을 존경하는 마음 때문이다.

그러나 이상하게도 예술가들은 일반인들처럼 지성, 선의善意, 세상사에 관한 지식, 합리적 행동 등의 미덕을 갖추지 못했거나 그렇게 행동하지 못해도 결코 문제가 되지 않는다. 어쩌면 예술가가 신화를 더 조장하고 있는지도 모른다. 앙브루아즈 볼라르Ambroise Vollard는 인상주의 화가 에드가르 드가Edgar Degas가 자기 작품을 둘러싼 쓸데없는 논쟁이나 비난, 잘못된 견해를 피하기 위해서 듣지 못하는 것처럼 행동했다고 한 잡지에서 밝힌 바 있다. 그런데 사람이나 목적이 달라지면 드가의 귀는 즉각 잘 들렸다. 오랜 시간이 흐른 오늘날 우리가 내리는 평가를 그 당시에 예측한 드가의 예지력이 놀랍다. 목소리를 높여 증명하기보다는 오히려 거짓이 여러 번 반복되다 보면 진실은 저절로 드러나기 마련이다. 드가는 바로 그런 방법을 택한 것이다. 매일매일 자신의 작품에 쏟아지는 오류에 가까운 비평을 피해 드가가 취한 무대응의 방법이 바보 같아 보이기는 해도, 오늘날에는 충분히 이해될 수 있다. 의사나 배관공의 권위에 의문을 제기하는 사람은 없지만, 사람은 누구나 예술 작품이 무엇이고, 어떻게 만들어져야 하는지 판단하는 훌륭한 심판이자 적절한 중재자라고 생각하기 때문이다.

불협화음에서 벗어난 황금시대의 비전으로 우리 스스로를 혼란스럽게 하지는 말자. 이런 도금 행위(예술적으로 지나치게 포장하는 일)는 예술적으로는 거짓이다. 우리는 스스로 환상을 다루고 있으며, 또 그 안에서의 꿈이 얼마나 생생해 보이는지도 안다. 현실을 직시해야 하는 오늘의 시대는 환상적 즐거움을 만끽하도록 내버려두지 않는다. 적어도 인간에게서 고난이 결코 떠나지 않을 것이

라는 사실을 아는 한, 지난 시대의 예술가는 바보 놀음을 할 만한 충분한 이유가 있었다. 즉, 나쁜 무리의 요구를 잠재우고 예술이 추구하는 진정한 평화의 순간을 맞이하기 위해 바보 놀음은 나쁘지 않은 방법이었다. 만일 자연이 예술가에게 바보스러운 모습을 부여한다면 더욱더 바보스러울수록 좋으리라. 시치미 떼고서 침묵을 지키는 것이야말로 쉽지 않은 예술이다.

> 즐거움 찾기를 선택한 자
>
> 공허한 세상에서 그는 자신의 역할을 선택했네.
>
> 마음속 슬픔이 가득할 때
>
> 편안해 보이는 척해야 했고
>
> 행복을 느낄 때
>
> 슬픔을 간직한 듯 표정을 지어야 했지.
>
> 자신의 깊은 생각을 숨긴 채
>
> 어리석은 대중의 실수에도
>
> 거짓으로 동의하고
>
> 창조자의 칭찬 소리 더 커지려면
>
> 그는 어리석은 채로 남아 있어야만 하리.

이것은 미켈란젤로의 비가悲歌다(리처드 두파Richard Duppa,《미켈란젤로 부오나로티의 삶The Life of Michelangelo Buonarroti》, 1807). 예술가가 세상과 조화를 이룬 이상적인 시대에 살았던 미켈란젤로조차도 비방과 몰이해를 감수해야 했다. 그 시대에는 자신의 작품을 지켜

준 백작, 교황, 그리고 황제가 있었으며, 명망 있는 예술품에 찬사가 쏟아지던 때였다. 도덕적 감각이 부족하다는 비판을 받아넘긴 후에도 미켈란젤로가 고수한 예술 원칙은 끊임없이 공격을 받았다. 미켈란젤로와 동시대에 활동한 시인 피에트로 아레티노Pietro Aretino는 〈최후의 심판〉에서 등장인물의 발가벗은 상태가 기독교적 비애감과 조화를 이루지 못한다고 비판했다. 아레티노가 제시한 관점은 타당해서 거부할 수 없었다. 천상의 궁전으로서 미켈란젤로가 보여준 비전은 주신제酒神祭로 오해받을 만했다. 등장하는 학자와 도덕주의자들은 언제나 옳은 모습이어야 한다! 지금 우리가 살고 있는 사회에서도 도덕주의자나 비평가들이 늘 그렇듯, 그들의 언행은 매우 단정하고 그들이 제시하는 논리 추론 과정도 명쾌하다. 그런데 벌거벗은 데다 주신제처럼 보였으니, 진리라는 대의명분에 이 얼마나 불신이 느껴지는 모습인가!

옛날 대부분의 공동체는 예술가가 그 사회가 평가하는 특정한 진리와 도덕적 가치를 표현해야 한다고 생각했다. 따라서 이집트의 예술가는 그 사회의 규정에 따라 전형적인 작품을 만들어야 했고, 기독교 예술가들은 제2차 니케아 공의회에서 결정된 교의를 따라야만 했다. 교의를 따르지 않으면 교회에서 파문되었으며, 그것을 피하려면 성상파괴주의 시대의 수도승처럼 숨어서 위험을 감수하며 작업해야 했다. 미켈란젤로가 그린 누드는 결국 그 위에 어울리는 옷을 입도록 강요받았다는 사실에 우리는 주목해야 한다. 권위는 규범을 만들고 예술가는 이를 따랐다. 규범에 따라 모방하듯 흉내 내는 것에서 벗어나 새롭게 활기를 불어넣을 수 있는 예술

을 감행한 이들에 대해 지금 여기서 말하려는 것이 아니다. 분명하게 말할 수 있는 것은, 이런 시대에는 예술가가 예술 활동을 계속할 수 있도록 인정을 받으려면 규범을 따라야 했고, 그것이 싫다면 규범을 겉으로라도 흉내 내야 했다는 사실이다.

　　오늘날에도 예술가의 운명은 마찬가지라고 할 수 있다. 거부하든 여유 있게 순응하든, 시장market은 예나 지금이나 똑같은 압력을 행사한다. 그러나 결정적인 차이가 있다. 위에서 말한 문명사회는 그들의 요구를 강제할 수 있는 세속적이고 정신적인 힘이 있었다. 말로써 교화에 실패했을 경우에는 지옥불, 추방, 그리고 그림의 배경에서 볼 수 있는 고문대와 화형대 등의 형벌에 처해졌다. 오늘날의 강력한 압력은 바로 가난이다. 그리고 지난 400년이라는 긴 시간 동안의 경험은 우리에게 가난이 지옥과 죽음이라는 절박한 위험만큼 강력한 것이 아니라는 사실을 보여주었다. 영적이고 세속적인 후원자들의 시대가 지나간 이래로 예술의 역사란 대체로 순종하기보다 기꺼이 가난을 택한 사람들의 역사이며, 가치 있는 선택을 위해 고민하는 사람들의 역사다. 그리고 그 선택은 앞서 말한 두 가지 사이의 비극적인 간극 속에서 이루어진다.

　　가난할 수 있는 자유! 정말 아이러니하지 않은가. 하지만 가난할 수 있는 특권을 과소평가하지 마라. 그것은 비싼 대가를 치르고 얻은 것이다. 이 권리를 거부하는 것이야말로 아이러니다. 음식을 거부한 사형수와 강제로 음식을 먹은 사형수를 생각해보라. 예술처럼, 배고픔에 관한 한 사회는 전통적으로 교의적이었다. 굶으려면 합법적으로 굶어야만 했다. 즉, 기아나 해고, 착취 등의 합당한

이유가 있었다. 그렇지 않다면 배고픔은 이해받을 수 없었다. 자살할지언정 굶는 것은 생각도 못 했다. 오늘날의 전체주의 국가의 교리에 비추어 보며 당신은 확신할 것이다. 국가의 지시에 따라 그림을 그려야 했듯이 예술가는 정당하게 굶어야 했다고.

그러나 오늘날 우리에게는 선택의 권리가 있다. 오늘날의 예술가가 과거의 예술가와 다른 점은 바로 선택권을 행사할 수 있다는 것이다. 선택이란 양심에 대한 책임을 의미한다. 예술가의 양심에서 가장 중요한 것은 바로 예술의 진실이기 때문이다. 물론 그 외에 다른 미덕도 있겠지만, 만일 예술가가 다른 데 관심을 두어 마음이 산만해지지 않는다면, 그 미덕은 예술의 창조에서 첫째가 아닌 그다음의 관심사가 되거나(첫째는 예술가의 양심에 있는 예술적 진실이다) 아니면 완전히 폐기될 것이다. 이런 예술적인 양심, 다시 말해 현재의 논리와 기억으로 구성되는 양심과 예술의 자체 논리에서 본질에 해당하는 도덕성은 불가피한 것이다. 예술의 동기 유발을 방해하라, 그러면 예술은 사색과 추측하기를 잠시 쉴 것이다. 하지만 잠시 쉴 뿐 결코 끝나버리는 것은 아니다. 궤변과 합리화, 그 어느 것도 예술의 요구를 잠재울 수는 없다.

과거의 예술가들은 자신의 양심에 따라서 무엇을 했는가? 성문법이 아닌 관습적으로 지킨 규범에는 장점이 있었다. 우회로로 돌아갈 수 있는 여지가 있었던 것이다. 어떤 사람은 규범이 지닌 정신을 태연하게 어기면서 법전의 문구에 맞춰 아첨했다. 또 어떤 이는 필요에 따라 굽신거리기도 하고, 그 정신을 해치는 잔꾀를 부리기도 했다. 우리는 법의 진실과 예술의 진실이 일치하던 때가 있었

음을 알고 있다. 그들은 인정을 받은 것이다! 그러나 둘 사이의 차이가 클 경우, 아주 독창적인 예술가는 자기가 아닌 다른 사람처럼 가장해야 했다. 바보처럼 보이려는 교활함, 예리함이여! 누군가는 위대한 태양신 아폴로를 떠올린다. 주름진 옷과 장신구를 걸친 이 헬레니즘의 신은 얼마나 쉽게 기독교 성인의 자리를 차지했는가.[1] 그는 단지 이름만 바꾼 채, 자신이 느끼는 것을 과장해서 더욱 슬프게 보이기만 하면 되었던 것이다.

이런 작은 게임[2]에서 예술가를 부추긴 것은 그가 살던 문명사회가 보유한 교리의 통일성이었다. 교리를 확립한 모든 사회는 이런 공통점이 있다. 즉, 그들이 원하는 것은 명확했다. 배후에 어떤 논쟁이 있든 사회는 단 하나의 공식적 진실만을 간직한다. 그래서 단 하나의 기준에 따라서 예술가의 재량을 허락해주고, 예술의 세부 내용을 제한했으며, 실수는 허락되지 않았다. 그것은 중요한 문제였다. 충실히 따르든지 가장하면서 속이든지, 한 명의 독재자가 열 명의 독재자보다 낫고 채찍을 쥔 손의 크기와 모양[3]을 아는 것이 차라리 더 낫다. 이랬다저랬다 하는 것보다 가혹할지라도 한 가지 원칙을 지켜 분명하고 안정적인 편이 더 낫다.

오늘날에는 단 하나의 교리 대신에 수많은 요구가 쏟아져 나온다. 더 이상 하나의 진실, 하나의 권위란 있을 수 없다. 그 자리에

1 본질이 아닌 외형만을 그럴듯하게 꾸며서 규범 안으로 영합해 들어가는 예술가의 모습을 비난하고 있다.
2 상황에 따라 다르게 자신을 변모시키고 가장하는 예술가의 방식을 하나의 작은 게임으로 보았다.
3 적용되는 기준의 세부 내용.

오르고 싶은 군주가 많이 있을 뿐이다. 역사, 통계학, 증거, 사실, 그리고 인용문으로 가득 찼다. 이것들은 처음에는 주장하고 권하다가 결국에는 도덕적 근거를 들이대면서 압력을 행사하며 위협한다. 자기에게서 배를 채우고 영혼을 구하려면 이런저런 일을 하라고 말하면서 유인하기도 하고, 예술가를 유혹하기도 한다.

오늘날 예술가에게 복종이나 모함은 있을 수 없다. 목표를 추구하는 데 있어 방법이 무시되면 안 된다. 그럴 경우 자유로운 양심이 상처를 입는다. 예술가가 양심을 타락시킬 결심을 어쩔 수 없이 해야 할 경우에도, 복종하는 것은 궁극적으로는 도움이 못 된다. 한 사람을 기쁘게 하면 한 사람을 적대시해야 한다. 그렇다면 여기이 혼란한 세상 어디에서 평화를 찾을 것인가? 이런 논쟁 중에 어떻게 안전이 보장되겠는가?

인도, 이집트, 그리스의 진실이 세기를 넘어 오늘에까지 왔다. 예술에 관해서 우리 사회는 진실을 취향으로 대신해버렸다. 우리 사회는 유쾌하면서 책임감은 덜한 것을 찾아냈다. 그래서 모자나 신발을 바꾸듯이 자주 취향을 갈아 치운다. 그리하여 선택과 다양성 사이에 남겨진 예술가의 비탄은 커져간다. 그토록 많은 형태와 시끄러운 목소리들이 그를 괴롭힌 적이 없었으며, 그런 장황함을 쏟아낸 적도 없었다.

생물학적 기능으로서의 예술

생물학적 불멸은 종족 번식의 과정을 포함하고 있으며, 한 존재가 받아들일 수 있는 환경으로 확장해가는 것이다. 예술은 이런 인간의 욕구를 표현해왔다. 우리 인간은 예술을 통해 불멸의 믿음을 실현해왔으며, 생물학적이고 절대 피할 수 없는 불멸의 개념은 예술 과정을 다른 모든 핵심적 과정에 연관시킨다.

왜 그림을 그리는가? 동방의 수도원이나 이집트의 무덤, 파리와 뉴욕의 작은 다락방이나 로마 시대의 지하 묘지 카타콤catacomb에 이르기까지 그토록 넓디넓은 벽면에 자신의 상상력을 쏟아낸 이들에게 이런 질문을 던져보고 싶다. 감히 말하건대, 그들은 불멸에 대한 희망과 보상을 동기 삼아 그림을 그렸을 것이다. 그러나 불멸은 쉽게 이룰 수 없는 것이었고 오랜 동안 공식적인 불멸을 부여해주던 (제사장이나 집단의 최고 권력자와 같은) 이들은 (벽화와 같은) 이미지를 만든 이들(현재로 치자면 화가들)에게 불멸이라는 선물을 주지 않

으려고 했다. 어떤 사업가라 해도 자신들이 얻을 것이 이 정도의 위험을 감수할 가치가 있다고 생각하지는 않을 것이다.

그들이 겪었을 고난을 생각해보라. 지금 시대의 화가들에게 가난은 주어진 운명이다. 그러나 오늘날 이런 상황은 공식적으로 박해받던 비잔틴 시대에 비하면 행복한 일이다. 또 이슬람교, 초기 기독교 시대, 그리고 유대인이 믿었던 지옥불의 약속[1]과 비교해보아도 가난 정도는 감수할 만한 일이다. 이런 믿음 하나로 그들은 고난을 견뎌왔다. 그들은 어려움을 겪으면서 몰래 숨어서 그림을 그렸고, 그렇게 예술은 살아남았다. 페리클레스가 통치하던 황금시대의 예술가나, 교양 있는 상인들의 후원을 받았던 르네상스의 예술가들, 그리고 성상파괴주의 군정 시인의 후원을 받은 트레첸토Trecento[2]의 예술가들은 그래도 행복했다. 그러나 우리가 자기 작품에 열정을 바친 수많은 무명 예술가들의 노고로 거슬러 올라가 그들의 영광과 행운에 대해 살펴보아야 할까? 대가들처럼 뛰어난 이가 될 것을 꿈꾸었던 이들의 영광과 행운을 살펴보아야 할까, 아니면 이들만큼 행운을 누리지 못했던 사람들의 삶을 생각해야 할까? 우리 시대에 전체주의 국가에서 작업하고 있는 예술가를 생각해보라. 자신의 예술에 가해진 규범과 금기의 제약을 거부한 채 자신을 억누르는 위험과 가난 속에서 얼마나 많은 이들이 조국을 떠나야 했는가?

1 최후의 심판에서 구원을 받으리라는 구약성서의 내용.
2 이탈리아 미술사에서 14세기를 일컫는 용어.

이들은 모두 끝내 자기 자신만은 성공을 거두리라는 미망을 품었을 것이다. 인간은 모든 사안에 대해 그렇지는 않지만, 살아가는 데 필요한 자기 존재의 어떤 부분은 전혀 모를 수 있다. 그들은 예술이라는 영원한 건축물 내에서 자신이 차지하는 위상과 (그 건축물을 만드는 재료이자 예술로 치면 조형 수단인) 모르타르의 중요함을 잘 모를 수는 있지만, 현실에서 받는 보상을 비교해보면 자신이 어떻게 평가받는지는 확실히 알 수 있었다. 그리고 현실적인 보상이나 자신의 지위로 평가하는 사람들은 결코 예술과 예술이 내포하고 있는 정신적 희생의 의미를 알지 못했다.

이런 말은 동정심을 불러일으키려는 변명거리가 아니다. 예술가는 자신의 운명을 두 눈 부릅뜨고 받아들였고, 희생이라고 생각되는 것과 관련해서 어떤 자비도 바라지 않았을 것이라고 나는 믿는다. 그들은 오로지 자신들이 만들어낸 것에 애정과 이해를 보내주기만을 바랐다. 다른 보상이란 있을 수 없었다. 그래서 내가 하고 있는 말은 자비를 구하기 위함이 아니고 (희생과 그에 따른 보상이 불일치하는) 이 이상한 현상의 진정한 동기인 예술 창작의 길에 대한 것이다.[3]

죽어서 평가받기 위해 예술가로서 적절한 일을 목표로 삼았다면 예술가는 그 사회 안에서 성취할 수 있는 더 직접적이고 쉬운 일들을 발견할 수 있다. 종교에서 말하는 불멸에 목표를 둔다면 예술가는 자신이 불후의 작가로 후대에 남겨지는 기쁨을 누릴 것이라

3 예술 창작을 자극하는 동기부여 요소를 제거하면 곧 예술을 포기하는 것과 같다.

고는 기대하지 않을 것이다. 이사야와 다른 예언자들이 (우상 숭배를 위한) 이미지 제작자들에게 경고하고 비난하는 내용을 읽어보라. 이미지 제작자와 그들이 그린 것을 이용하는 자를 저주하는 무서운 비극에 감탄해보라. 이슬람교도는 천국의 감각적인 기쁨을 나타내는 어떤 물건도 집에 두지 않았다. 비잔틴 왕국은 118년 동안 어떤 사물을 실제 형상으로 만드는 것을 금지했다. 그리고 선대 황제들이 받들던 헬레니즘 시대의 조각상은 물론 그 시기의 위대한 예술 작품을 파괴하는 것, 즉 반달리즘vandalism을 신을 섬기는 행위로 간주했다. 투르크족은 아름다운 프레스코에 회칠을 하고, 성 소피아 사원의 모자이크를 끌어내렸다. 이집트의 예술가는 불멸성을 위해 일했으나, 자신의 불멸을 목표로 한 것은 아니었다. 기념 석물을 영원히 보존하는 것은 그것을 만든 예술가가 아니라 거기에 표현된 어떤 인물의 존재를 영속화하기 때문이다.

우리는 예술 작품을 창작함으로써 불멸을 이루고자 했으며, 그런 이유로 종종 예술 작품을 파괴해왔다고 할 수 있다. 15세기에 지롤라모 사보나롤라Girolamo Savonarola[4]는 그림 그리는 것을 비난하며 대중에게 작품을 파괴하라고 부추겼다. 그는 불멸을 얻으려면 자발적으로 예술 작품을 불태워야 한다고 설득했다. 예술가들 중에서는 보티첼리가 자신의 걸작품 일부를 부수었으나, 물론 그는 계속 그림을 그렸다. 네덜란드의 화풍은 틀림없이 종교 개혁 때문에 풍속화로 전환되었다. 네덜란드인은 구약성서의 순수주의가 영적

[4] 이탈리아의 수도사, 순교한 종교 개혁가.

생물학적 기능으로서의 예술

재현을 지향한다고 느꼈기 때문이다. 이런 변화 역시 반달리즘이라 할 수 있다. 성서적인 것을 버리고 세속적인 풍속화로 돌아선 것이 위대한 고전 예술 쇠락의 주요한 이유가 되었기 때문이다.

아직은 불멸의 개념이 완전히 폐기될 수 없다. 다만 불멸의 다른 유형이 있을 뿐이다. 인간이 자신의 존재를 통해 본능적으로 영속화해온 그 불멸은 지난 백 년간 비교적 분명하게 설명되었다. 이것은 생물학적 불멸의 개념이다. 생물학적 불멸은 종족 번식의 과정을 포함하고 있으며, 한 존재가 받아들일 수 있는 환경으로 확장해가는 것이다. 셰익스피어가 읊은 바로 그 소네트들처럼. 이 생물학적이고 절대 피할 수 없는 불멸의 개념은 예술 과정을 다른 모든 핵심적 과정에 연관시킨다.

행동으로서의 예술

개인의 욕구를 충족시킨다는 것은 현실 도피가 아니다. 개인의 욕구를 충족시키는 행위는 타인의 욕구를 배려하는 박애주의와 이상주의가 지닌 행동보다 더 자연스럽다. 그리고 예술은 의사소통의 한 형식이다. 따라서 이상을 추구하는 개인적 욕구에서 비롯된 예술은 개인이나 사회의 일원으로서 행동한다는 의미를 갖는다.

현실 도피

예술은 때로 현실 속에서 실천[1]을 회피하기 위한 것으로 보인다. 세상의 현실적인 일들이 결코 유쾌하지 않다는 것을 알아버린 예술가

1　이 장에서 'action'은 문맥에 따라 실천, 행동, 현실 생활 등 다르게 번역되었다. 'action'과 비슷한 뜻이지만 조금 다른 뉘앙스로 쓰인 'activity'는 활동, 행동 등으로 번역했다. 두 단어 모두 현실과 어느 정도 거리를 둔 예술과는 다른, 현실적인 삶의 행위로서의 예술이라는 문맥상의 의미를 함축한다.

는 현실 세계에서 빠져나와 상상의 세계 속에 스스로 숨어버린다고 사람들은 말한다. 현실 세계에서의 활동은 대개 개인적으로 또는 집단적으로 신체의 욕구를 만족시키는 방향으로 이루어진다. 이런 세계에서는 배고픔이나 불안을 피하는 것이 적절한 행동으로 생각된다. 삶의 수준이 높아지면서 인간의 육체적 욕구를 만족시켜주는 수단이 엄청나게 빠른 속도로 발전했다. 기본적인 욕구란 바로 이런 것들, 즉 배고픔을 충족시키는 충분한 음식, 가혹한 기후를 피할 수 있는 주거, 질병을 막아주는 의복 등이었다. 그러나 오늘날 인간은 욕실 바닥에 깔린 깨끗한 타일, 위생적인 배관, 진공청소기, 멋진 양복 없이는 살 수 없으며, 특히 여자들은 더위, 추위와는 상관없는 다양한 의상과 시간을 절약해주는 가전제품들 없이는 살 수 없게 되었다. 가사 시간을 줄여주는 이런 장치들은 여가시간을 만들어주고, 이 시간은 미적 욕구를 만족시키는 데 사용된다. 여가는 그것을 채워줄 것들을 필요로 한다. 이런 것들은 일단 매력적이어야 한다. 결국 끝없이 이런 장치들을 만들어내고 나눠 갖는 일은 의식주라는 가장 기본적인 인간의 현실적인 욕구의 범위 안으로 점차 확장되고 있다. 이런 것을 만들어내고 얻기 위해서 삶의 대부분을 보내는 것은 현실적인 행동의 삶을 추구하는 것이다. 전체적으로 봤을 때 우리가 사는 나라를 유지하는 것도 이런 현실을 추구하는 끝없는 노력과 승리와 비극의 서사라고 할 수 있다.

물론 이런 내용은 육체의 욕구가 존재를 유지하는 데 핵심적이며 그 외의 욕구는 저절로 해결된다는 점을 전제로 한다. 이런 가정은 물질적인 것을 소유하기가 비교적 쉬운 계층 사람들의 건강이

그렇지 않은 사람들에 비해 더 나쁘다는 사실과는 모순된다. 그 계층만이 신경질적인 불안 증세를 앓는다. 이 불안 증세는 일종의 상상의 불안증으로, 과학이 최근 밝혀낸 바에 따르면, 합법적으로 간주되는 '진짜' 질병보다 더 파괴적이고 치료가 어려운 경우가 많다. 육체적인 욕구를 충족시키기 위해 심지어는 목숨까지 내던질 정도인 하위 계층은 오히려 훨씬 건강하다. 왜 이런 현상이 나타날까? 이런 사람들은 자신들이 바라는 만큼 충실하게 육체의 욕구를 충족시키고 있기 때문이다. 여기서 이상idealism은 일종의 행동이며, 이것은 점차 자기를 표현하는 행동 형태로서 건강한 삶을 위한 필수 조건이 된다.

예술은 바로 이런 행동의 한 형태이며, 이상주의와 비슷한 행동의 한 종류다. 예술과 이상주의는 모두 충동에 대한 '표현'이다. 그리고 이 충동을 만족시키는 데 실패한 사람은 신체적 욕구를 충족하지 못한 사람과 똑같이 회피주의자가 된다. 사실, 삶 전체를 공장의 컨베이어벨트를 돌리는 데 다 써버린 사람은 자신의 육체적 욕구를 충족시킬 시간과 에너지가 없다. 그래서 그는 예술에 몰두하는 사람보다 훨씬 더 현실도피자가 된다. 예술에 종사하는 사람은 자신의 육체적 욕구를 조정하는 사람이다. 예술가가 아닌 사람들은 인간이 빵만으로 살 수 없다는 것을 이해하지 못하지만, 예술가는 인간이 살기 위해서는 빵이 있어야 한다는 현실을 이해하고 있다.

예술은 행동의 한 형태일 뿐 아니라 사회적 활동의 한 형태이기도 하다. 예술은 의사소통의 한 형식이기 때문이다. 그리고 예

술이 우리 환경 속으로 들어온다면 다른 행동, 다른 형태가 하는 것과 똑같은 영향력을 미치기 때문이다. 사회적 행동의 한 방법으로서 예술의 효용은 그 파급 효과의 정도에 달려 있다고 말할 수 있다.

이런 의미에서 본다면 삽화가 맥스필드 패리시야말로 가장 사회적인 예술가로서 존경받아 마땅하다. 그러나 이런 평가 방법은 너무도 모순된 결론을 이끌어낸다. 만일 예술가가 자신만이 이해할 수 있는 어떤 것을 만들어낸다 해도 그는 개인으로서의 자신에게 공헌하는 동시에 이미 사회에도 공헌한 것이다. 우리가 음식을 먹는 것이 자신에게도 이익을 주고 사회에도 유익한 행동을 하는 것과 마찬가지다. 다시 말해, 사회는 늘 세상에 속해 있는 개인의 발전에 유익하도록 유지되며, 우리가 사회를 어떻게 평가하든지 사회 복지는 사회 구성원 개개인의 이익을 모두 합친 것이다. 단 하나의 욕구라도 그 효과는 굉장히 확대될 수 있다. 100년에 걸쳐 영향을 미치는 천 개의 다른 자극보다 단 1분의 자극이 더 광범위하고 큰 영향을 미칠 수 있다. 따라서 개인의 욕구를 충족시킨다는 것은 행동의 회피가 아니라 타인의 욕구를 배려하는 박애주의와 이상주의가 지닌 행동보다 더 자연스럽다. 도대체 누가 개인적인 욕구 중에서 어떤 것이 더 사회에 도움이 된다고 말할 수 있는가?

데카당스

예술을 현실 도피라고 비난하는 데는 한 가지 이유가 더 있다. 예술

예술가의 창조적 진실

의 현실 도피를 언급하는 것은 예술이 어떤 특화된 기능을 수행하면서 적절한 현실 행위의 영역 안에 편입된다는 것을 의미한다. 이것은 주제[2]를 제한하는 태도다. 주제와 관련해서 이런 방식으로 논쟁하는 사람은 예술이 어떤 특정한 주제를 다루면 그것은 올바른 행동의 형태이고, 그 밖의 것을 주제로 다루면 그것은 곧 회피주의적인 형태라고 말한다. 사실, 예술이 특정한 주제를 다루어야 한다는 요구를 따르는 것은 예술의 핵심적인 본질을 위반하는 것이다. 이 주장은 예술이 확장된 목적과 관련해서 특수 기능을 담당할 때만 명분이 서고, 예술 작품이 수행할 때 이런 기능을 실천하려는 의도가 있어야 한다고 말한다. 만일 이런 기준을 만족시키지 못하면 예술 작품은 '데카당스'로 전락해 수용되지 못하고 거부된다.

'데카당스'라는 단어는 두 가지 방식으로 쓰인다. 우선 특정한 예술을 다른 예술, 특히 같은 전통 내에 있는 다른 예술과 비교해 명명할 때 '데카당스'라고 부른다. 이 용어는 어떤 전통의 발전 단계의 끝부분에 있는 예술, 발전 가능성이 고갈되어버린 예술, 가령 기원전 4세기 이후 그리스의 헬레니즘 예술과 같이 예술적 혁신이 완전히 멈추었을 때의 예술을 가리킨다. 이런 사회에서는 예술가들이 전통을 더 발전시켜 나갈 수 없을 것처럼 보이고 결과적으로 조형 발전 과정에 비추어 보면 '가짜'처럼 보일 모든 수단을 개발하는 데 몰두한다.

2 'subject matter'는 제재이지만 문맥상 이해를 쉽게 하기 위해서 '주제'로 표기했다. 로스코는 '주제와 제재' 장에서 주제(subject)와 제재(subject matter)의 개념을 세밀하게 설명한다.

한편 데카당스는 로마 후반기와 바로크 시대, 프랑스 상징주의자와 프랑스 군주제의 관능적이고 감각적인 속성을 강조하는 예술을 가리킬 때도 사용되었다.

어떤 의미에서든 데카당스라는 말은 다른 지역과 다른 시대에 등장한 훌륭한 결과물의 바로 '옆'자리를 차지할 만하도록 겉모양을 꾸며주는 단순한 기법, 기술 용어를 가리키기 위해 사용된다.

그러나 우리가 지금 언급하는 사회적 비평의 입장에서 데카당스는 조형 과정에 활용되는 기술과는 전혀 무관하며, 대신에 도덕적인 함의를 지닌다. 이것은 사회적 비평의 관점에서 인정받은 화가들이 별다른 어려움 없이 데카당스 형식을 사용해왔다는 사실로 입증된다. 사회적 비평은 예술이 묘사적이고 논리적이어야 한다고 여긴다. 그러므로 이들에게서 인정받는 예술가는 데카당스를 향해 갈 수밖에 없다. 예술을 비조형적 목표로 대체하거나, 비조형적 목표를 예술에 부과하는 것이 바로 데카당스이기 때문이다. 여기에서 말하는 비조형적 목표란 설명illustration과 신비적 환영mystic illusion을 만들어내는 것이다.

도덕적 용어로서 데카당스는 그림과는 전혀 관계가 없으므로 우리 논의의 대상이 아니다. 그런 의미의 데카당스는 그림의 특성에 관해 별다른 설명도 제시하지 않는다. 데카당스라는 말을 이렇게 사용하는 것은 단지 그 단어를 사용했던 사회 구성원들의 도덕적인 선호를 드러낼 뿐이다. 이것은 사람들이 특정 행동을 비난하고 도덕적으로 옳지 않다고 생각하는 것과 그들의 눈에 좋게 보이는 것을 선호한다는 사실을 알려준다. 그리고 이들이 그림에 적

용하는 데카당스의 개념은 어떤 특정한 행동을 칭찬할 것인지 비난할 것인지의 문제에 적용된다. 이런 방식으로 이 나라에서 공산당원들은 토머스 하트 벤턴Thomas Hart Benton[3]의 흑인 초상화를 반대한다. 벤턴은 흑인을 동정과 연민의 시각으로 표현하지 않기 때문이다. 반면, 사람들은 조 존스Joe Jones[4]의 작품을 좋아한다. 존스는 흑인을 좀 더 호감이 가는 사람으로 그리기 때문이다. 예술가들에게서 나타나는 이런 차이는 사실 매우 사소한 부분이다. 이는 두 화가가 똑같이 화상畫商과 비평가, 그리고 작품 구매자를 확보하고 있다는 사실에서 증명된다.

데카당스라는 용어가 정치적 맥락에서 사용되는 경우는 독일정보도서관이 현재 통용되고 있는 전체주의적인 남성성의 개념으로 제시하는 작품들을 보면 알 수 있다. 반쯤은 신비적이고 반쯤은 감상적 성향을 보여주는 낭만주의 화가들의 작품이 대체로 여기에 해당한다. 긍정적이고 현실적인 목표에 매진하는 남성적인 사회는 감상적 낭만주의를 추방해야 할 예술로 보기보다는 여성적이고 데카당트하다고 비난하는 경향이 더 강하다. 여기에서 데카당트하지 않은 예술은 뭘까? 마치 여성이 피곤한 전사에게 맥주나 위로를 건네는 것처럼, 황폐하고 야만적인 내면을 어루만져주는 역할을 하는 것이라고 생각한다. 또 다른 경우는 러시아에서 찾아볼 수 있는데, 러시아는 국가 전체의 공익에 이바지하는 것으로 예술의 기능

3 1930년대 미국의 지방주의자이자 화가.
4 미국의 사회적 사실주의 화가.

행동으로서의 예술

을 축소하려 했다. 그래서 우리가 흔히 보는 치약 광고에서 널리 쓰이는 흔해빠진 미소조차 현실의 일상을 그린 것으로 보였다.[5] 말하자면, 러시아에서 모든 그림의 역할은 '옳다'고 할 수 있다. 이런 아이러니한 대조를 보여주는 예는 러시아 문학에도 나타난다. 그들의 문학은 분명한 의도를 지닌 주제, 즉 새로운 국가라는 대서사를 담고 있다. 그런데 이들 작품은 그들이 데카당트하다고 판단한 유럽의 모든 방식, 낭만주의, 표현주의, 초현실주의, 그리고 상징주의의 방식 안에서 이루어진다. 이런 시각은 예술을 광고, 저널리즘, 삽화 등의 용도로만 한정하는 것으로, 이는 토론거리가 될 만한 기본 조건조차 갖추지 못한 것이라 할 수 있다. 왜냐하면 그것이 중요 지표로 제시하는 도덕은 지역에 따라(독일인은 낭만주의를 중요한 것으로 받아들이지만 러시아인은 낭만주의를 상상 속의 탑이라며 무시한다), 그리고 시시때때로 변하기 때문이다.

이미 설명했던 조형적 관점에 근거한 '데카당스'의 첫째 정의에도 불구하고 그것 역시 이 논의에서는 별 가치가 없다. 우리는 이 논의 중에 특정한 유형의 예술을 데카당트하다고 판단하는 편견을 가진 사람에게 설명하기 위해서 좀 더 기술적으로 데카당스의 의미를 활용할 수 있을 뿐이다. 그것 말고는 데카당스라는 용어를 적용하는 것에 아무런 의미가 없다. 예를 들어, 어떤 학자에게 비잔틴 예술은 비잔틴인에게는 최고의 성취로 느껴졌던 헬레니즘의 전통을

5 가령, 미국의 치약 광고에 나오는 미소가 흰 치아를 드러내기 위한 광고 효과를 위한 것이라면, 러시아에서 그것은 '인간의 행복한 웃음'이라는 의미로 읽힌다는 의미.

데카당트하게 활용한 것으로 생각되며, 또 다른 비평가에게 헬레니즘은 기원전 5세기에 발생한 그리스 예술의 실질적인 활기가 쇠퇴한 것으로서 인식될 것이다. 누군가는 비잔틴 예술이 원래의 조형적 원리를 재발견함으로써 그리스 예술을 새롭게 되살린 것이라고 생각할 수도 있다. 르네상스 시대를 고려해보더라도 마찬가지다. 누군가는 조토 디본도네Giotto di Bondone를 고전적 원리의 위대한 부활의 정점으로 여기지만, 누군가는 피렌체의 예술을 위대한 전통의 쇠퇴로 생각할 수도 있다. 물론 또 다른 사람에게는 피렌체가 르네상스의 전통을 더 대단하게 만든 것으로 생각될 수도 있다. 이렇게 데카당스라는 용어는 우리가 전통을 분류하고 그 전통 속에 예술가를 자리매김할 때 유용한 가치를 발한다. 그 용도 중에서 어떤 것들은 우리가 데카당트하다고 말할 수 있고, 비슷한 특성을 보이는 예술가들을 비교할 때 사용할 수도 있다.

그런데 데카당스의 두 가지 의미를 동시에 섞어서 쓰게 되면 매우 복잡해진다. 사람들이 데카당스의 도덕적·조형적 특징을 혼동해서 번갈아 쓸 때가 그렇다. 이 경우가 데카당스라는 말과 관련해 가장 흔히 나타나는 혼동이다. 우리 말에는 그 어원과 의미가 매우 복잡한 단어들이 많다. 그러나 '의자'라는 단어가 아주 명확하게 그 뜻을 전하는 것처럼 단어는 간단명료하게 의미를 지시한다. 그 결과, 다음과 같은 완벽하게 무의미한 일반화가 일어난다. 즉, 비잔틴 예술은 그리스 전통에서 나온 데카당트한 결과물이며, 초기 기독교 예술은 이교도적 데카당스에 대한 반응이라는 것이다. 마찬가지로 네덜란드의 예술은 회화의 재생이다. 예술가 측면에서 볼 때

네덜란드 예술은 진부한 초자연적 신화보다는 실제 주변 환경에서 소재를 찾았기 때문이다. 반면, 정물화는 우리가 인간에 관해 더는 아무 말도 할 수 없다는 것을 보여주기 때문에 데카당트한 것이다. 자, 그렇다면 지금 우리는 어떤 입장에 서 있을까?

데카당스라는 용어를 두고 우리가 분명히 인식하고 있어야 하는 이런 혼동들을 감안할 때 대체로 이 용어는 예술과 관련해서는 명확한 뜻을 가지지 않는다. 그리고 미술 교육에서 서로 다른 예술을 비교해 더 좋은 것을 결정해야 할 때 절대로 근거가 될 수 없다.

조형 과정의 지속성

사상과 마찬가지로 예술은 고유의 생명과 법칙을 지닌다. 예술은 그 특징을 끊임없이 조정하면서 우리가 성장이라고 부르는 각 단계를 밟으며 자기 시대의 논리를 따라 진행해간다. 그리고 언제나 과거의 체계와 관련되며, 동시에 미래의 전망을 품고 있다. 예술이 길이 보전되는 것은 다른 모든 현상의 법칙이 보전되는 것과 마찬가지로 신성불가침적이다.

인간은 자기표현이라는 생물학적 욕구를 충족하는 방식으로써 예술을 실천해왔다. 예술은 인간의 기본 욕구를 이루기 위한 만족스러운 수단이 되어준 것이다. 우리는 그 수단을 예술 언어라고 불러도 될 것이다. 그렇다면 예술은 명백한 자기 법칙에 따라 진행되는 물질세계의 다른 종들과 마찬가지로 자연 안에 있는 하나의 종이자 하나의 사물에 해당한다. 예술은 조형 요소로 설명되는 분명한 특성이 있다. 다른 종이 그러듯 예술도 특성을 끊임없이 조정하면서 우리가 성장이라고 부르는 각 단계를 밟으며 자기 시대의 논리를

따라 진행해간다. 예술은 한 가지 특성 체계에서 한 단계씩 또 다른 체계를 제시하면서 논리적으로 성장해간다. 그리고 언제나 과거의 체계와 관련되며, 동시에 미래의 전망을 품고 있다.

예술의 역사를 연구한다는 것은 실질적으로는 이런 조형 과정의 지속성을 증명하는 일이다. 즉, 예술이 진행되는 단계마다 나타나는 필수적인 논리를 증명하는 과정이다. 대체로 예술의 실천, 다시 말해 예술가의 모든 작품의 총합은 위에서 정의한 법칙의 발전과 일치한다. 한 명 한 명의 예술가에게 작품은 각 단계를 구성하는 부분들이며, 앞 단계에서 발전해온 내용이 축적되어 저마다의 기능을 담당한다. 그리고 예술이 지속적이고 논리적이며 그림을 설명할 수 있도록 유지되는 것은 이런 조형 법칙의 조건 안에서다. 그래서 우리는 예술가들이 이중 기능을 담당하는 것을 알 수 있다. 즉, 예술 언어로 자기표현 과정을 공고히 보전하면서 고유의 법칙과 관련해 예술의 유기적인 지속성을 유지하는 것이다. 다른 유기체들처럼 예술도 틀림없이 다음 단계를 향해 흘러가고 있다. 그 속도가 빠르든지 느리든지 간에.

오늘날에는 특히 이런 점이 강조되어야 한다. 최근의 경향을 보면 예술과 관련해서 명확해야 할 내용이 모호해지고 있다. 이 시대는 예술에서 찾아낼 수 있는 수많은 상호관련성을 연구하는 듯 보인다. 심리학과 사회과학의 발전은 재빨리 적용해서 실제 행동으로 보여줄 수 있는 정보들을 많이도 찾아냈다. 내용과 내용을 서로 연결해 해석하려는 과도한 경쟁이 생겨난 것이다.

우리는 예술을 모든 일과 연결하고 그것을 또 다른 것과 연

결 짓는 지루하기 짝이 없는 작업들을 많이 보았다. 경제학자들은 예술이 경제적 조건의 산물이라고 했다. 물리학자는 예술이 기후, 지형학, 대기, 그리고 풍토적 조건의 산물임을 증명했다. 따라서 예술 관련 서적들은 예술을 이해하기 위한 하부 토대로 풍경이나 재정적 문제를 논하는 내용으로 채워졌다. 인종학자는 예술가에게서 민족적 특성이 표출되는 것을 살폈고, 계보학자는 예술을 이해하는 핵심으로 예술가들의 계보를 연구했다. 미국의 저명한 비평가는 미국과 프랑스의 매춘제도에 관한 세밀한 묘사로 두 나라 예술 연구의 서문을 장식했다. 그 비평가는 무언가를 결정하고 선호하는 기준과 기초로 양국의 매춘제도를 비교 분석한 것이다.

인간이 환경에 따라 변하고 영향을 받는다는 것은 의심할 여지가 없다. 인간과 인간의 행동에 영향을 주는 환경 요인은 수없이 많으며, 시간을 들일수록, 분야를 넓힐수록 더 많은 환경 요인을 찾아낼 수 있다. 우리가 알아낸 많은 환경 요인을 보면 예술가와 그의 예술적 동기를 더 잘 이해할 수 있을 것이다. 그리고 그의 예술 세계에서 어떻게 그 요인들을 찾아내는지를 파악하는 데도 도움이 될 것이다. 미술의 역사는 조형적 지속성 안에서 특정 예술가의 표현을 보며 환경 요인을 찾아내고 그것을 연구한다. 예를 들어, 환경 요인은 앞선 시대에서 비슷한 조형 유산을 물려받았으며 처한 환경도 비슷했던 미켈란젤로, 보티첼리, 베첼리오 티치아노Vecellio Tiziano의 작품에서 왜 강조하는 바가 각자 다르고 표현 역시 서로 다른가를 알려줄 것이다. 미술사는 왜 예술가들이 저마다 다른 내용을 거론했는지, 또 그림에서 드러나는 주관적 의도는 무엇인지 충분히

설명해줄 것이다. 미술사는 조형 과정이 지속되는 가운데 나타나는 다양한 요소도 해석해줄 것이다. 왜냐하면 우리는 서로 같은 시대를 살았고, 서로 비슷한 신체기관을 가졌으며, 서로 비슷한 환경의 영향을 받은 존과 조가 왜 아직도 달라 보이고 다르게 행동하는지를 알고 싶어 하기 때문이다. 우리는 조건이 달라질 때 나타난 변화를 설명해줄 요인들을 발견하게 될 것이다.

불행하게도 지금까지 이런 요인을 충분히 밝혀내지 못했으며, 그림에 영향을 미치는 인과관계도 알아내지 못했다. 그러나 그림에 영향을 주는 방식이 지적된 이후 최근의 지식에 근거해 영향력의 상관 가능성을 정리하려면, 가장 먼저 인간적 요소들을 살펴야 한다. 존과 조를 이해하기 위해서도 우선 그들이 남자이며, 환경은 어느 시대든 인간에게 영향을 미쳐왔다는 사실을 이해해야 한다. 그들은 인종이 지닌 필수적인 신체기관 때문에 제한을 받고, 특정 시기와 장소라는 환경 요인의 제재를 받아왔다. 이런 신체기관은 어떤 것은 받아들이고 다른 것은 거부하면서 자신이 지닌 조건과 능력의 범위 내에서만 기능한다는 점을 알아야 한다.

어떤 사람이 있다면 그가 부자인지 가난한지, 평지에 살았는지 언덕에 살았는지, 여자 앞에서 수줍어했는지 과감했는지, 그의 부모가 온화하거나 더운 기후에 영향을 받았는지, 또는 앵글로색슨족이나 라틴족의 특성을 물려받았는지를 살펴봐야 한다. 이런 환경 요인들을 고려하면 예술가가 조형적 지속성 내에서 왜 자기만의 고유한 성향을 드러내는지 설명할 수 있다. 그러나 저마다의 독자성이 있을지라도 예술가는 분명히 조형 과정이라는 범위 안에서 활동

한다. 여기에는 조형 과정 외의 다른 어떤 것도 포함되지 않는다. 그리고 예술의 관점에서 예술을 변별력 있게 연구한다는 것은 조형 과정 내에 예술가의 위치를 자리매김한다는 것이다. 이것은 위에서 설명한 불변의 상수, 즉 한 사람의 예술가로서 그의 역할이나 비중을 이해할 수 있도록 해주는 유일하면서도 변할 수 없는 내용이다. 그 밖의 다른 요소들은 굉장히 다양하고 예측할 수도, 분석할 수도 없다. 이런 다양한 요소는 우리에게 끝없이 변화하는 외형을, 그리고 비슷해 보이는 것 속에 숨어 있는 서로 다른 측면을 설명하고 있다. 여기에서 비슷해 보이지만 실제로는 다른 측면들은 단조로움을 없애주고, 조형 과정의 탐색이 미학적 공감과 흥미를 불러일으킬 수 있는 일이 되게 해준다. 똑같은 유형을 베끼듯이 반복하면 새로움과 같은 다른 즐거움을 느끼기는 어렵다. 다시 말해, 우리가 차이점을 찾아내야 할 때 환경은 살펴볼 만한 단서가 되어준다. 그런 환경에서 그려진 그림 안에 존재하는 법칙은 그림을 이해하기 위해 필요한 불변의 기준점, 서로 다른 것들이 관련되고 이해될 수 있도록 해주는 기준을 제공한다.

그러므로 어떤 예술 작품을 감상하면서 작가의 성격이나 성장 환경이 궁금해지면 위에서 언급한 작품과 작가가 살아온 환경과의 관계를 고려해야 하지만, 직접적이고 즉각적인 인과관계를 규명하는 데 너무 과한 열의를 보이지 않도록 주의해야 한다. 어떤 연구자들은 예술을 단순히 환경의 산물로 축소 해석해왔다. 말하자면 예술을 세상의 입맛에 맞추고, 사회 여건에 따라 이리저리 요동치며 적응하는 데 재미를 붙여가는, 마치 카멜레온처럼 해석하기도

했다.

이것은 실제로 증명하기 어려운 문제다. 예술가의 역사는 첫 장에서 말했다시피 예술가가 되기를 포기하지 않은 이들의 도전의 역사다. 그 도전이란 환경적 요인이 미리 결정해버렸거나 빼앗아간 것들을 찾기 위한 것이다. 그리고 식물의 성장과 마찬가지로 예술가의 창조적 파괴를 이끄는 수백만 가지의 요인이 있다. 예술가나 식물 모두 살아남기 위해서는 환경의 요구 조건을 극복해야 한다. 살아남는다는 것은 자기 정체성, 자기 의도와 고유의 역할을 해낸다는 것이다. 이런 관점에서 볼 때 예술은 자신을 둘러싼 독창적인 요소에 관한 것이며, 예술을 방해하는 사람들을 압도해버리는 이야기다. 때로 예술은 살아남기 위해서 자신이 아닌 다른 모습으로 보이도록 일시적으로 피하기도 한다. 자신을 위장하기도 할 것이다. 그리고 기회가 생길 때마다 위장을 벗고 진짜 자신으로 나타날 것이다.

정체성을 보존하기 위한 이런 노력은 매우 모험적이며, 방해를 받고 종종 위험에 빠지기도 한다. 그리고 정체성이 보존된다는 것은 인간의 모험의 역사와 마찬가지로 몹시 힘겨운 일이며, 각종 위험 요소로부터 기적적으로 살아남는 일이다. 때로는 목적을 위해 요구되는 영악함은 일부 동양 상인들의 지략만큼이나 대단한 것이다.

기독교가 국가의 종교이던 시절에 지도자들은 예술은 무엇보다도 기독교적이어야 한다고 선포했으며, 예술과 교리가 하나의 통일성을 이룰 것을 요구했다. 그렇다면 당시의 위대한 예술가들은

예술가의 창조적 진실

그리스, 알렉산드리아, 안티오크, 메소포타미아 등에서 수 세기 동안 쌓아 올린 예술적 업적을 완전히 포기해버린 것일까? 과거의 업적을 재정비하는 것 외에 그들은 무엇을 했는가? 기독교 예술가들이 의복의 주름을 표현할 때, 그들이 좋아해 마지않던 과거의 조각상들과 그림 속 주름을 어떻게 똑같이 계승했는지 살펴보면 매우 흥미롭다. 인물들은 그리스 예술의 정수라 할 수 있는 고전적인 대칭을 그대로 계승하고 있다. 인물들의 자세 역시 별 반감 없이 그리스 방식을 변용한 것이며, 또 그리스 비석에 있는 표현 기법 등을 공통적으로 사용했다. 그래서 아시리아의 장식 예술과 콥트인이 보여준 이집트식 자세나 태도를 보면, 둘 모두 기독교 예술가들의 새로운 예술 속으로 편입해 들어간 것을 알 수 있다. 기독교 사상 그 자체가 새로운 것이 될 수 없듯이, 기독교 예술도 새로운 것으로 볼 수는 없다. 그것은 소아시아 내에서 동서 간의 만남이 이루어낸 완결체이기 때문이다. 즉, 소아시아 지역은 그리스의 플라톤 철학이 유대인의 금욕적 율법주의, 동양의 신비주의와 만나 결합하는 곳이기 때문이다. 따라서 기독교 사상이 새삼 새로운 것이 아니듯, 예술에 나타난 기독교적 특성은 결코 새롭게 만들어진 것이 아니다. 사상과 마찬가지로 예술은 고유의 생명과 법칙을 가진다. 그리고 예술이 길이 보전되는 것은 다른 모든 현상의 법칙이 보전되는 것과 마찬가지로 침범받을 수 없다.

성상파괴iconoclast를 선포한 황제들 역시 교회 관련 내용을 재현하지 못하도록 했다. 그러자 예술가들은 자신들의 작업 방향을 평신도를 위한 예술 작업으로 조정했다. 평신도를 위해서 그린 예

술 작품에 나타난 옷의 주름은 이제 성인이 아닌 양치기의 옷을 표현하는 데 쓰였다. 그리고 짐승들은 출처가 불분명한 이야기에 묘사된 요물이 아니라, 한가로운 전원의 모습으로 생명의 나무 아래에 그려졌다. 수도사들은 교회의 법률적인 구속을 비웃으며 은밀하게 자신들의 예술을 계속 발전시켜 나갔다. 다가올 10세기 동안 장차 이탈리아가 탄생시킬 위대한 기독교 예술의 기초가 될 예술의 원형을 만들면서.

또 다른 예를 보면 이런 상황을 더욱 분명하게 알 수 있다. 이슬람교도의 페르시아 정복은 페르시아 예술에 커다란 억압을 가져왔다. 그러나 그들은 자신들의 예술을 비밀스럽게 이어갔다. 그리하여 수백 년이 지나도록 세밀화로 살아남아, 오늘날 우리에게 큰 사랑을 받으며 현대 미술에 주요한 영감으로 작용했다.

여기서 한 가지 설명이 가능하다. 생물학과 마찬가지로 예술에는 변천으로 설명될 수 있는 하나의 현상이 있다. 그런데 그 변천 속에서 겉모습은 일반적으로 진척되는 속도보다 훨씬 빠른 속도로 변화한다. 우리는 생물학처럼 이런 급격한 변화가 일어나는 과정을 알아낼 방법이 하나도 없다. 그러나 우리는 그것이 혼잡함에 대한 하나의 반응이라는 사실을 알고 있다. 이는 에너지가 고갈되고 성장을 가능하게 하는 자극이 둔화되어, 예술이 마치 사용되지 않는 인간의 신체기관처럼 위축되지 않도록 신속한 회복이 필요한 최종 지점에서 일어나는 필사적인 변화다. 이 지점에서 예술은 살아남기 위해 새로운 출발점을 확보해야 한다. 그다음에는 주도면밀하게 다른 전통들과 결합하거나 자기 성찰을 통해 스스로 새로워진다. 또

자신의 근원을 새롭게 살펴본다. 새로운 조형 세계는 바로 이렇게 탄생한다. 민족의 경우처럼 예술도 자기에게 주어진 기득권을 스스로 버리지 않고서는 오래도록 성장을 지속할 수 없다. 새로운 경험과 수혈로 끊임없이 젊어져야 한다. 그러나 이런 변천은 고유한 성질이 변해버리는 것을 말하는 것은 아니며, 예술이 자신의 과거를 폐기하는 것을 뜻하지도 않는다. 오히려 변천은 과거가 남겨준 예술 유산을 더 분별력 있게 평가하고, 그것이 더 큰 가치로 지속되도록 올바르게 조정해나가는 일을 포함한다.

예술, 리얼리티, 감각성

예술 장치의 사용은 그 목적과 기능 면에서 예술 창조와는 다르다. 예술이 리얼리티를 드러내는 작업이라면, 상업 예술은 직접 자극하여 즉각적인 반응을 유도하는 기술에 가깝다. 예술가가 이 세계의 리얼리티와 관련이 있다면, 상업 예술가는 감각의 즐거움을 이용해 구매력을 높이는 것에 관심을 둔다.

인쇄공의 잉크와 마찬가지로, 화가의 안료에는 예술 창작 외에도 수많은 용도가 있다. 광고 예술가, 삽화가, 초상화가, 스타일리스트, 그리고 장식가 같은 이들도 모두 예술가가 사용하는 조형적·회화적 장치를 이용한다. 그러나 예술 장치의 사용은 그 목적과 기능 면에서 예술 창조와는 다르다. 그것은 시장에서 상품의 구매력을 높이려는 상업 작가들의 작업이다. 삽화가는 사건을 기록하거나 어떤 사실, 장소 등을 삽화로 그릴 때 (순수한 그림이 아닌) 설명을 위한 글의 기능을 맡게 된다. 초상화가들은 후원자들에게 잘 보여야 하며, 스타일리스트나 장식가는 도구들을 효율적으로 사용하여 고용인

의 특성을 잘 살려 멋지게 꾸며준다. 이런 경우에는 겉으로 드러나는 예술의 모습과 스타일리스트, 장식가의 작업이 비슷해 보인다. 그러나 이 둘의 실질적인 관계는 생일카드에 쓰는 문구, 레시피, 광고 문구와 시인의 창작물 사이의 관계보다 더 멀다고 할 수 있다. 비록 같은 문구로 카드, 광고, 그리고 시인의 시 구절들이 만들어진다고 해도.

예술은 단순히 닮게 그리는 것이라는 개념과 예술의 본질적 개념 사이의 혼동은 둘을 구분하려는 노력만큼이나 끝이 없다. 화가와 시인은 언제나 다루기 어려운 예술 효과를 위해서 애를 쓴다. 그렇지만 화가에게는 이런 혼동을 더 가중시키는 요소가 있다. 시인은 화가가 겪는 이런 혼동에서 상대적으로 자유롭다. 이것이 바로 '예술'을 뜻하는 'art'라는 어휘 그 자체의 모호한 특성인데, 어떤 기술을 의미하는 경우에도 사용된다. 그래서 우리는 요리 기술, 전쟁술, 사랑의 기술 같은 말에도 같은 단어를 사용하기도 한다. 그렇지만 예술은 일반적으로 조형 재료를 회화와 장식을 위해 다루는 기술을 설명할 때 사용한다. 따라서 시인, 삽화가, 장식가 등과 진정한 예술가를 혼동하지 않더라도, 앞서 거론한 많은 이들을 진정한 예술가인 듯 부른다. 작업비를 많이 받는 페인트공이나 모자 장식가에게도 똑같이 이런 호칭을 쓰기도 한다.

선, 형태, 색상의 세 요소를 공통으로 사용하는 직업은 기술의 가치를 높이 평가함으로써 예술을 더욱 이해하기 어렵고 복잡하게 만들어왔다. 기술 그 자체는 그냥 손재주일 뿐이다. 예술가는 장식가나 삽화가들처럼 작품의 수치를 재는 것이 아니라, 최종적으로

예술, 리얼리티, 감각성

만들어질 작품에 대해 숙고하면서 아직 그 작품의 존재를 알지 못할 때 가장 행복해한다. 우리는 은행이나 호텔의 인테리어 작업에서 어떤 대가를 탁월하게 흉내 낸 이들을 많이 발견할 수 있다. 그들은 대가가 자기 자신을 모방하는 것보다 훨씬 더 모방에 뛰어난 사람들이다. 그러나 그 작업자들은 자신만의 고유한 지식도, 대가가 지녔던 정신적 지식도 갖고 있지 못하다. 우리 모두는 기술의 가치가 얼마나 보잘것없는지 알고 있다. 예술적 동기의 부족함을 메우기 위해서 노력하지만 그들의 솜씨가 얼마나 비효과적인지도 안다. "단순한 것이 더 아름답다less is more"는 말은 로버트 브라우닝Robert Browning이 안드레아 델 사르토Andrea Del Sarto의 예술의 완전무결함에 비해 라파엘로 산치오Raffaello Sanzio의 완벽하지 않음을 지적하면서 한 유명한 말이다.[1] "망쳐버린 작품을 고치는 것보다 그런 실수를 저지른 예술가의 마음을 고치는 것이 더 어렵다고 말하고 싶다"라고 레오나르도 다빈치는 말했다. 예술상의 기교나 그들이 취했던 복잡한 구성과 기법과 관련해서 조토나 고야는 코레조나 존 싱어 사전트John Singer Sargent의 기술의 반도 보여주지 못했다. 예술가가 자신만의 목적을 이루려면 특별한 기술이 있어야 한다. 만일 그가 더 많은 것을 가지고 있다면 우리는 그런 것을 모르는 편이 낫다. 기술을 과하게 드러내면 오히려 그의 예술을 방해할 수도 있기 때문이다. 복잡한 방법을 쓰는 예술가는 복잡함으로 기술이 부족한 것을 숨기

1 로버트 브라우닝은 영국 빅토리아 시대의 대표적인 시인으로, 1855년에 발표한 〈안드레아 델 사르토〉라는 시에서 'less is more'라는 유명한 말을 했다. 안드레아 델 사르토는 16세기 피렌체에서 활동한 화가이자 도안가다.

예술가의 창조적 진실

려 한다는 오해를 받을 수 있다.

이런 짧은 글로 기술에 관해 충분히 말했다고 할 수는 없다. 기술을 구성하는 실체와 겉으로 보이는 표면의 기술과 표현 기술의 차이점, 그리고 방법과 개념 사이에 존재하는 매력적인 관계는 다른 곳에서 충분히 검토될 것이다. 이런 내용은 예술의 목적을 더 깊이 논할 때 더욱 잘 알 수 있다. 우리의 의도는 기술이 미치는 범위가 얼마나 좁은지, 그리고 서로 공통된 특성에 근거해 예술을 이해함으로써 결과적으로 순수 예술과 상업 예술을 혼동하는 경우를 보여주는 것이다.

순수 예술이나 상업 예술을 이해하려면 그것을 창조하는 사람의 내면을 들여다볼 필요가 있다. 이를 위해서는 비교나 분류의 방식이 도움이 되며, 비슷한 재료나 방법이 아닌, 작품을 만들 때의 목적과 동기를 잘 따져봐야 한다. 그 분야만의 전문 용어도 순수 예술과 응용 예술 간의 선을 그어줌으로써 이 둘을 구분하는 데 모호하기는 해도 힌트를 줄 수 있다.

예술가의 내면세계와 의도를 기준으로 볼 때, 같은 예술 장치를 사용한다고 해서 모두 예술가가 될 수 있는 것은 아니다. 광고 예술가들의 예술은 광고주의 내면을 파악해야만 이해할 수 있다. 그들의 목적은 단점은 감추고 좋은 점은 과장해서 상품을 파는 것이다. 삽화가는 뉴스 기자나 잡지의 사진가들 중에서 함께 일할 파트너를 찾을 것이다. 그가 그리는 그림은 얼마만큼 고용주의 눈에 그럴듯하게 실제처럼 보이느냐에 따라 평가받는다. 유행을 따르는 초상화가는 예의를 차린 아첨꾼과 같다. 그의 위선은 물질적 성공

으로 가는 지름길이다. 장식가와 스타일리스트는 물론이고 소파 위에 걸어둘 그림을 구상하는 사람이 케이크를 예쁘게 꾸미기 위해 노력하는 제빵사와 같은 의도를 가지는 한, 그들의 역할이란 감각의 즐거움을 위해 멋진 기호품을 만드는 것일 뿐이다.

여기에서 도덕적 교훈을 가르치거나 예술을 가치 있는 수준에 둠으로써 순수 예술 외의 다른 것들과 분리하려는 것은 아니다. 예술가는 자신의 작품을 위해 노력할 것이며, 보상을 이끌어내기도 할 것이다.

그러나 예술가의 활동을 더 잘 이해하기 위해 인간 행위에 비유할 만한 것을 찾는다면 예술이 아닌 다른 곳을 찾아봐야 한다. 예술가가 지향하는 바를 공유하는 이는 시인과 철학자다. 그들의 주요 관심사는 예술가처럼 리얼리티에 대한 생각을 구체적인 형태로 표현하는 것이다. 그들은 절망과 함께 희망의 심연, 삶과 죽음, 그리고 시간과 공간의 진실을 다룬다. 이런 영원한 문제에 몰입하면 수단이 서로 다르더라도 그것을 초월한 공동의 목적의 기반이 만들어진다. 그리고 우리가 예술의 중요성을 말로 표현하고자 할 때 철학자와 시인, 또는 그들과 같은 목표를 공유하는 다른 예술의 언어로써 이루어진다.

어떤 언어가 다른 언어로 대체될 수 있다는 생각은 잠시 접어두자. 즉, 단어나 소리의 감각을 이용해 그림이 표현할 수 있는 감각을 똑같이 베껴낼 수 있다고는 생각하지 말자. 고대 그리스의 시인 핀다로스Pindaros[2]의 송시頌詩가 팔레스트라Palestra[3]의 영웅을 그린 아펠레스Apelles[4]의 초상화를 똑같은 느낌으로 표현할 수는 없다. 존

예술가의 창조적 진실

밀턴의《실낙원》에 나오는 판데모니움이나 단테의《신곡》중 '지옥편'은 결코 미켈란젤로나 루카 시뇨렐리Luca Signorelli가 보여주는 최후의 심판의 비전을 대체할 수 없다. 베토벤의 교향곡 6번 〈전원〉은 전원시를 읽거나, 숲과 들판, 여울목과 시냇물을 묘사하거나 새소리나 하모니의 법칙을 연구한다고 해서 이해할 수 없다. 법학 서적들은 라파엘로가 묘사한 〈아테네 학당〉을 재구성해 보여줄 수 없다. 그리고 전문 비평가들의 비평을 보고 어떤 그림이나 책에 관한 지식을 얻은 사람은 예술 그 자체에 대한 경험은 전혀 없는 것이다. 각각의 리얼리티인 진실은 그 자체의 영역 안에 제한되며, 고유한 수단을 통해 인식된다.

지금 그림에서 경험한 내용을 다시 창조하는 예술에 대해 말하는 것이 아니다. 만일 우리가 예술을 다른 예술에 비교한다면, 그것은 실제적 활동 행위를 비교하려는 것이 아니라, 말로 표현될 수 있는 예술의 동기화와 특성에 관해 언급하려는 것이다. 그리고 우리가 예술과 그 목적을 공유하는 다른 분야를 제쳐두고서 굳이 철학자들에게 더 다가가는 것은 예술가보다 철학자의 노력을 더 나은 것으로 평가하기 때문이 아니다. 철학이 그 논리적 수사 속에 담고 있는 사상의 탁월함을 예술과 공유하기 때문이다.

2 고대 그리스의 가장 위대한 서정시인으로, 에피니키온(epinikion. 피티아 제전, 올림피아 제전, 이스트미아 제전 및 네메아 제전에서 거둔 승리를 축하하는 합창용 송가)의 대가.
3 고대 로마, 그리스의 레슬링 도장.
4 BC 4세기 헬레니즘 초기에 활동한 그리스의 화가.

개별화와 일반화

> 그림을 그리는 것은 조형 요소를 사용해 예술가가 생각하는 리얼리티 개념을 재현하는 것이다. 그림은 지식, 교훈, 경험, 그리고 그 시대의 리얼리티라고 가정되는 모든 것들 간의 상호관련성을 보여주어야 하며, 재현을 위한 조형적 통일성을 이룬다는 것은 시간과 관계된 모든 현상을 감각성의 단위로 환원하는 것이다. 이런 과정을 포함하는 예술은 이 세계를 일반화하는 작업이다.

그림이란 예술가 자신의 리얼리티 개념을 조형 언어로 표현한 것이다. 그런 의미에서 그림을 그리는 사람은 틀림없이 과학자보다 철학자에 더 가깝다. 과학은 어떤 법칙을 다루는 것에 불과하다. 그것은 물질과 에너지가 일정한 조건과 제한 범위 내에서 만드는 특수한 현상과 특정한 범주를 다루는 법칙들이다. 반면 철학은 모든 특수한 진실을 단 하나의 체계 안에 통합해야 한다. 아리스토텔레스가 《형이상학》 도입부에서 철학자를 탁월한 사람으로 언급한 것은

이런 폭넓은 범위 때문이다. 모든 사람이 자기 분야의 권위자라면, 철학자는 각각의 사람들이 자기 분야에 대해 갖는 정확한 지식뿐 아니라, 전 분야를 보편성과 영원성의 작동 원리로 통합해낼 수 있다는 사실을 아리스토텔레스는 우리에게 알려준다.

철학과 마찬가지로 예술은 그 시대의 것이다. 즉, 시대마다 진실은 서로 달라지지만, 예술가는 철학자와 마찬가지로 매 순간 존재하는 개별성을 영원성으로 끊임없이 조정해야 한다. 예술도 각 시대마다 서로 다른 리얼리티 개념을 창조하는데, 그 리얼리티 개념은 예술가가 당대를 살아가는 한 사람으로서 동시대의 다른 지식인들과 함께 앞선 시대로부터 전수받아 발전시키고 고민해서 만든 것이다. 조형 수단이 되는 예술가의 언어는 최상의 가능성으로 생각되는 개념을 만들어내도록 스스로를 조정하고 맞춰나갈 것이다. 따라서 예술가의 리얼리티는 예술가가 자기 시대를 어떻게 이해했는지를 반영하며, 창작품은 그런 이해를 형상화해낸다. 이러한 일련의 인과관계, 즉 예술가가 조형 수단을 이용해 그 시대의 리얼리티를 형상화하는 절차를 여기서 설명하지 않더라도, 우리는 예술가, 시대, 리얼리티, 그리고 그것을 형상화한 작품이 이룬 관계에 관해 다음의 가정을 해볼 수 있다. 그 관계가 이루어지는 과정은 자세하게 설명할 필요가 없는데, 지나친 설명이 오히려 그들 간의 상관성을 모호하게 할 수도 있기 때문이다.

예술가는 조형 수단을 새로 발견하거나 강조하면서 창작으로 연결해 나간다. 이런 발견과 강조는 그 시대의 리얼리티를 언급하는 기능을 한다. 이 둘은 순서가 중요치 않은 연속선상에서 상호

작용한다. 그들은 단순히 기존의 리얼리티 개념을 다시 확인시켜 주거나, 발전, 반대, 반응을 하면서 새로운 개념의 방향을 지시해준다. 어쨌든 그것들은 어떤 시대의 리얼리티 개념의 구성 요소가 되며 상호공조한다.

이러한 작용은 리얼리티에 대한 새로운 개념들이 적절히 발전해 형성된 새로운 조형적 수단을 통해서 가능하다. 예를 들어, 선원근법은 르네상스 시대에 발견된 물리 법칙의 새 개념을 알았기 때문에 발전할 수 있었다. 외관을 그린다는 것 역시 이런 물리적 법칙을 새롭게 이해한 결과였다. 르네상스 시대의 그림에서 이런 법칙들이 이용되었다는 것은 새로운 것을 이해하려는 욕구가 있었다는 사실을 말해준다. 그리고 동시대의 모든 지식 분야에서 그 법칙들이 두루 통용되었다는 것을 의미한다. 선원근법의 활용처럼, 지식이 즉시 결합되어 적용되었다는 것이 반드시 리얼리티에 대한 예술가의 개념과 새로운 법칙들이 맺는 유기적인 상관성 때문만은 아니다.

서로 다른 조형 언어들은 의도에 맞는 표현을 위해 각기 다른 방식으로 사용된다. 그러나 그 언어들은 개별적인 측면을 뛰어넘어 일반화의 단계에 이르러서야 예술에서 기능한다. 조형 요소는 일반화를 거쳐 리얼리티를 표현하는 수단 외에도 우리 사회 안에서 다르게 활용될 수 있다. 예를 들면, 조형 요소들은 장식을 위해 사용되는데, 특정 개인에게서 위탁받아 그리는 초상화는 칭찬이나 기록을 위한 것이다. 또 조형 요소는 과학적 사건과 과학적 묘사, 이 둘 모두를 포함하는 모든 설명 그림illustration[1]을 그릴 때 쓰이기도 하고, 방이나 쇼윈도의 장식 등 수천 가지 다양한 목적으로 사용된다.

이는 마치 언어가 방향을 지시하고 처방을 전달하며 길거리 신호와 군의 명령을 지시하는 것처럼 말로 하는 묘사라는 기능을 위해 적절하게 사용되는 것과 같다. 이처럼 조형 언어는 리얼리티의 일반화라는 기능 이외에도 다양하게 사용된다. 수학적 진실 역시 계산 문제나 퍼즐, 기계적 작동 결과를 컴퓨터로 처리하는 데 쓰이는 등 수학이라는 근본 목적 외에 사회 일반의 용도로 이용된다. 또 과학은 진공청소기, 장난감, 수동 오렌지 착즙기, 라디오 송신기를 고안하는 등의 목적으로 이용된다. 여기에서 언급하지 않았지만, 응용 예술에서도 조형 언어를 많이 이용한다.

그러나 예술가, 수학자, 그리고 과학자의 역할은 기계를 조작하는 수단이나 그보다 더 중요한 기능을 위한 도구를 만드는 것이 아니다. 예술가가 그런 것을 생각하지 않아도 된다는 뜻은 아니다. 다만 예술가가 자신의 방향을 정할 때 이런 것들이 기준이 될 수는 없다는 의미다. 일반화 작업을 전개해나가는 것이 예술가의 역할이며, 과학자는 그들이 최종적으로 응용해낸 결과물 때문에 과학의 본질을 훼손하지는 않는다. 이는 기계를 도덕적으로 잘못 활용하거나 통제할 수 없도록 상황을 몰고가는 역학 법칙들도 수 세기 동안이나 과학의 본질을 떠나지 않고 그 일반화 작업 주변에서 맴돌고 있다는 사실을 봐도 알 수 있다. 과학자들이 해법을 풀고 있는 광대한 에너지계에서 설명될 골렘Golem[2]이나 무아無我의 유령도 과

1 대중 잡지의 삽화나 일상적인 풍경이나 생활상을 그리는 그림이라는 점에서 '설명'의 의미가 있다.

학 안에서 지극히 있을 법한 일이고, 잘 알려진 내용이다.[3]

　　그러나 과학은 실용적 기능을 위해서 일반화를 수행해야 하는 것이 아니라, 과학이라는 학문 자체의 유기적 통합과 관련해 일반화 작업을 계속해야만 한다. 이것은 생물학에서 성장 법칙, 특히 자신의 유기 조직에 맞춰 진행되는 자기 완결적인 유기체에 비유될 수 있다. 일반화는 그런 법칙에 따라 진행되어야 한다. 비록 성장에 필요한 음식물과 같이 환경에서 받아들인 물질과 과거부터 자신의 구성체가 되어온 물질을 통해 유지되고 있다고 하더라도 말이다.

　　예술도 마찬가지다. 그러나 이런 환경적 자양분은 반드시 유기체 내에서 선별된 통로를 거쳐야만 한다. 이것은 그 유기체의 발달에서 자연스러운 일이다. 따라서 예술의 기능은 예술의 범주[4] 내에서 일반화 작업을 수행한다. 모든 일반화 작업은 그 범주의 한계를 이해하고 이것을 반영해야 한다. 아리스토텔레스는 이 범주를 포괄성에 비례해 순서를 정한다. 이런 각 범주의 한도가 끝없이 확장되고 있다고 하더라도 예술가가 자신의 역할을 해야 하는 명확한 한계선을 설정할 필요가 변하는 것은 아니다.

　　과학의 모든 분야는 저마다 특정 활동 범위 내에서 기능한다. 수학은 양의 일반화를, 기하학은 위치에 따른 형태의 일반화를,

2　생명이 주어진 인조인간, 자동인형.
3　골렘의 존재나 자살한 이의 망령의 경우가 과학이 도덕적으로 오용되었거나 통제할 수 없는 상황을 의미한다. 그러나 그런 과학의 최종적 응용 결과물 때문에 그 본질이 훼손되지는 않는다.
4　로스코는 'limit'와 'limitation'을 구분한다. 범주는 한도(limit)로, 일반화 작업은 한계선(limitation)으로, 영역의 '한계'를 말할 때 선별적으로 용어를 사용했다.

물리학은 사물의 기계적 특성을, 화학은 물질의 혼합과 작용을, 심리학은 감각기관의 작동 기제를 다룬다. 그리고 우리는 고대 철학이 이 모든 과학을 포괄한다는 사실을 기억해야 한다.

지금 우리는 예술가의 기능이 철학자의 그것과 비슷하다는 것을 말하고 있다. 과학의 일반화 작업이 세분화된 것과 달리, 예술가와 철학자의 작업은 모든 것을 아우르는 종합적인 성격과 물질과 현상 등을 두루 이해한다는 점에서 서로 닮았다. 그런데 예술가와 철학자의 일반화 방식은 또 어떻게 다른가? 왜 이 둘은 똑같지 않은가? 왜 예술가와 철학자는 서로의 말을 빌려 사용하지 않는가?

예술가와 철학자의 일반화 작업에서 핵심적인 특성은 둘 다 주관적·객관적 요소를 통합한다는 점이다. 다시 말해, 예술가와 철학자는 모든 지식, 교훈, 경험, 그리고 어떤 시대의 리얼리티라고 가정되는 모든 것들 간의 상관성을 보여주어야 한다. 마술과 미신은 원시 시대의 리얼리티 세계 속에 있던 것이지만, 오늘날에는 신비주의나 귀신 연구라는 형태로 존재한다. 그래서 예술과 철학은 인간에게 나타나는 모든 현상 간의 상호연관성을 제시해야만 한다.

이제 철학자는 언어나 수학적 논리를 이용해 모든 현상을 인간 행동의 목적, 더 정확하게 말하면 윤리학으로 정리한다. 만일 철학자가 그런 일을 하지 않는다면 그 철학은 단순히 과학의 상위 범주에서만 의미가 있을 것이기 때문이다. 다시 말해, 철학자는 지식과 경험을 객관적으로 정리해야 한다. 그래야 사람들이 모든 요소 간의 조화로운 관계에 따라 행동하는 방법을 알 수 있다. 철학자는 외부 세계의 내용을 사람들이 인지할 수 있도록 일반화해야 한다.

개별화와 일반화

즉, 철학자는 인간 행위를 바르게 이끌려는 목적을 가지고, 구체적인 감각을 실제 행동으로 표현하는 올바른 방식과 감각 그 자체를 수용하는 방식을 일반화해야 한다.

예술가의 손은 인간의 경험을 간결하게 정리해야 한다. 그러나 그 목적은 철학자와는 다르다. 예술가는 인간의 감각성에 활기를 불어넣으려는 목적에서 주관적·객관적인 것 모두를 환원해야 하기 때문이다. 그는 세상의 영원한 진리를 감각의 세계로 환원함으로써 인간이 영원한 진리를 경험할 수 있게 한다. 여기에서 말하는 감각[5]이란 인간이 겪는 모든 경험 중에서 가장 기본적인 언어다.

감각은 객관과 주관의 바깥 세계에 있다. 그 개념이 추상적이든, 직접적인 경험의 결과든, 또는 그런 경험을 우회적으로 언급하는 것이든 간에, 감각은 우리가 경험하는 모든 개념을 최초로 언급할 때 최종적으로 사용하는 수단이다.[6] 감각은 리얼리티의 지표다. 주관과 객관, 이 두 가지 관점을 제안하는 이들은 최종적으로는 우리가 실제로 감각기관을 통해 경험하는 것들의 개념, 즉 우리의 감각에 호소해야만 한다. 그들은 어떤 아이디어나 내용의 외피적인 질에 해당되는 촉각과 만나야만 한다.[7]

우리는 여기서 이런 목적이 정확하고 또 기본적이라는 사실을 말해야 한다. 느낌 그 자체는 더 작게 분할될 수 있다는 것을 이

5 'sensuality'를 신체 감각기관에서 느끼는 성질이라는 의미를 부각하기 위해서 '감각'으로 번역했다.

6 어떤 경험을 말로 표현할 때 신체의 감각, 즉 감각성으로 표현하게 된다는 것을 설명하고 있다. 가령, 배가 아프다고 말한다면 그것은 최종적으로는 신체적인 감각인 감각성을 말하는 것임을 의미한다.

미 알기 때문에 느낌이라는 단어 대신에 감각을 사용한다. 우리는 인간이 느낌을 갖는다는 것이 분리되어 있는 느낌을 담당하는 원자 조각들이 합쳐진 것이라는 사실을 안다. 그러나 합성된 결과에 해당하는 리얼리티의 최종적인 지표라고 할 수 있는 결과적 총합은 오로지 감각을 통해서만 이해될 수 있다. 감각은 최종적으로는 만지는 감각, 즉 촉각에 적용되며, 만져서 느껴지는 촉각적인 것은 우리가 원하든 원치 않든 우리의 리얼리티 개념을 정당화할 수 있는 가장 마지막 단계이기 때문이다. 우리의 눈과 귀, 즉 신체 감각기관을 통해 얻는 모든 감각은 최종적으로는 촉각으로 수용되는 진정한 리얼리티가 있음을 증명한다. 감각적인 것이 생식의 기제와 밀접히 관련되어 있다는 점은 인간의 가장 근원적인 생물학적 기능이 촉각에 의해 이루어진다는 사실의 증거가 된다.

우리가 리얼리티 개념을 단순하게 고통과 즐거움을 받아들이는 상대적인 수치로 이해한다는 점에 주목해야 한다. 그렇게 되면 촉각의 중요성을 더 확실히 증명할 수 있다. 우리는 감각이라는 범위 내에서 객관적·주관적 리얼리티를 깨달을 수 있기 때문이다.

따라서 우리는 일반화 작업을 이렇게 정리해볼 수 있다. 즉, 그림은 조형 요소를 사용해 예술가가 생각하는 리얼리티 개념을 재현한 것이다. 조형적인 단위를 만든다는 것은 시간에 따라 일어나는 모든 현상을 감각의 통일체로 환원하는 것이며, 그에 따라 인간

7 로스코에게 촉각성은 매우 중요한 개념이다. 촉각성은 조형성의 두 가지 종류 중 하나다. '조형성' 장 참조.

의 주관적·객관적 감각과 리얼리티가 관련된다. 그러므로 예술은 곧 일반화 작업이다. 조형 요소를 다른 목적, 즉 대개 겉으로 드러나는 것을 설명하고 묘사하거나 분리적인 감각들을 불러일으키기 위해 사용하는 것은 예술의 범주를 벗어나며, 응용 예술의 범주 안에 분류되어야만 한다.

'응용된 예술applied art'이라는 용어는 틀린 말이며, '응용 예술 applied arts'의 의미를 헷갈리게 한다. 여기서 응용 예술은 응용된 예술과는 달리 일반화 작업에 해당하는 진정한 예술을 어느 정도 포함하고 있다. 응용된 예술은 곁가지에 해당하는 '파생물'이라고 부르거나 조형 요소들의 사용, 즉 응용된 조형성이나 그 밖의 다른 이름으로 부르는 편이 좋을 것이다. 그런 이름들은 우리가 말하는 예술이라는 행위의 범위를 확실하게 구분해줄 것이다.

만약 우리가 역사가의 관점을 가정해 과거와 현재의 사람들이 자신들이 사는 세상을 어떻게 생각하는지 최대한 구체적으로 알고 싶다면 그들의 철학을 탐색해야 하며, 그들의 사상을 이루는 원자적 요소를 분석하기 위해서는 과학으로 들어가 살펴봐야 할 것이다. 그리고 예술에서 어떤 것을 제대로 이해하지 못해서 진정한 의미를 세속화해 잘못 사용하고 있는지를 따져보려면 응용 예술 분야도 잘 살펴봐야 할 것이다. 그러나 우리는 응용 예술가가 '세상에 대해 느끼는' 방법을 이해하기 위해, 세상에 대한 감각적인 인식이 어떻게 리얼리티로 표현되는지 알기 위해 그들의 예술로 들어가봐야 한다. 중세 기독교 예술을 살펴보기만 해도 그런 감각적인 표현들이 어떻게 다른지 알 수 있다. 기독교 예술은 앞선 헬레니즘 예술의

리얼리티를 의식적으로 폐기했기 때문이다.

　　고대에는 철학자가 없었다는 사실을 깨닫는 것은 중요하다. 인간이 가진 감각을 이용한 과학이 있었고, 그것은 경험을 통해서 어떤 현상들 간의 인과관계를 파악하고 똑같은 관계가 반복되면 그 것을 이치에 맞는 현상으로 정리하는 일을 담당했다. 고대인들은 경험을 통해 어떤 현상의 인과관계를 정립하는 것과 합리적 추론을 통해 인과관계를 이해하는 것, 그 둘 사이를 분명하게 구분하지 않았다. 사실, 고대 철학자들은 모두 시인이었다. 그들은 창작 신화 안에서 리얼리티로 간주되던 모든 것의 궁극적인 총체성unity[8]을 상징적으로 표현했다. 그리고 신화는 시의 산물이었다. 신화는 과학이면서 동시에 종교의 기초를 형성했다.

　　탁월한 감식안을 가진 아리스토텔레스는 그리스의 고전적인 총체성이 퇴색해버려 단지 관습과 전통주의로만 남아버린 그런 시대를 살았다. 사실 그는 헤시오도스[9]가 쓴 신들의 전통적인 계보에 만족할 수 없었던 것이 아니라, 옛 신들을 초월하는 궁극적인 총체성을 원했던 것이다. 하나의 총체성, 그것을 아리스토텔레스는 '완전함'이라고 했다. 즉, 리얼리티 안에서 보이는 모든 요소의 궁극적인 조화를 보여주는 완전한 추상[10]이라고 했다. 그리스인은 자신들의 지위 체계에 맞는 상징을 가지고 있었다. 그러나 그들은 그것

8 이 장에서 'unity'는 '총체성' 또는 '통일성'으로 문맥에 따라 자연스러운 표현으로 바꿔가며 번역했다. 다른 장에서는 통일성으로 번역하기도 했다.

9 BC 8세기경에 활동한 그리스 시인.

10 모든 요소가 가진 특성들 속에서 이끌어낸 최종의 추상이 바로 하나의 통일성이 된다는 의미.

을 대혼란이라 부르며 없애버렸다. 이것은 매우 심오하고 새로운 것이었으며, 리얼리티에 대한 그들의 개념적 토대가 확고함을 증명하는 동시에 그들의 이성적 상징이 불안정한 균형 상태이며 안전하지도 않다는 것을 증명한다. 그것은 그들이 자신들의 합리성에 대해 가져온 자부심에 대한 속죄이고, 알 수 없는 것에 대한 원초적 공포의 기록이며, 그들이 용감하게 스스로 헤치고 나오기 시작한 불안정함이기도 했다.

고대 철학자, 즉 당시 시인의 역할은 예술가의 역할과 다르지 않았다. 예술가와 마찬가지로 시인은 실제로 겪은 모든 것(인식)을 인간이 느낄 수 있는 가장 기초적인 수준으로 환원했기 때문이다. 그것은 바로 감각이다. 이후에 감각으로 환원된 리얼리티 개념은 인간의 행동을 형상화하기 위해 교회에서 상징적인 형태로 사용되었다. 교회는 의식ritual을 관장하는 단체가 정해놓은 일정한 단위 안에 모든 것을 집어넣으려고 애썼다. 그것은 모든 감각성을 인간 행동의 통속적인 언어 속에 통합하는 일이다.

이성적이고 객관적인 분류가 가능하다는 점에서 철학은 뛰어나다. 그 결과 시인에게서 분리되어 나온 철학자는 인간 행위와 관련해 모든 현상이 환원되는 가장 핵심적이고 궁극적인 단위를 조직해야 했다. 따라서 오늘날의 철학자는 감각을 목표로 정하지 않고, 대신 윤리학을 목표로 삼아 통합된 세계관을 만들어낸다. 이때의 목표는 다른 모든 인자와 조화시키는 것이다. 만약 그렇지 않다면 철학자는 보다 상위 범주 안에서 단순히 과학자로만 남게 된다. 이성적인 인간이라는 점에서 볼 때, 합리적인 논리가 여전히 리얼

리티를 파악하는 유일한 해법이라고 생각하는 사람은 철학 안에서 자신의 행위에 대한 지침을 발견할 수 있다.

그러나 시인이나 화가와 같은 예술가는 결코 고유한 역할을 잃지 않으며, 모든 현상을 감각의 용어로 환원함으로써 궁극의 총체성을 설정한다. 감각은 모든 진실을 이해하는 데 필요한 인간의 단 하나의 특성이기 때문이다.

따라서 실용주의가 통합을 위해 노력하고는 있지만 앞서 말한 궁극적인 총체성이 존재하지 않고, 주관주의와 객관주의 간의 간격이 메워지지 않는 오늘날, 우리는 하나로 통합된 리얼리티의 완전한 모습을 볼 수는 없다. 예술이나 감각은 이 통합된 리얼리티의 한 부분을 보여줄 뿐이고, 철학과 객관주의는 또 다른 부분을 보여줄 뿐이다.

교회는 그런 궁극적인 총체성의 필요와 간절한 바람의 상징으로 남았다. 이런 감정으로 교회를 바라볼 때 유일한 종교를 믿는 이들의 절실한 감정을 설명할 수 있으며, 진실되고 궁극적인 예술을 만들어낼 수 있을 것이다. 이것은 종교가 그런 궁극적인 총체성을 분명히 보여준다는 의미다.

오늘날 우리가 직면하는 주관주의와 객관주의의 이원적 체계는 서로 다른 방향으로 최종의 목표를 가지기 때문에 갈등을 빚지 않는다. 실제로 주관주의자들이 객관주의자들을 간단히 무시함으로써 일상에서 최종적 총체성을 더 많이 보여주는 데 성공하고, 주관적인 것이 더 큰 신뢰를 받는 한편, 객관주의자는 주관적이라고 말해지는 것들을 항상 더 많이 객관주의 질서 체계 안으로 끌어

113

들이려 애쓰며 때로는 성공하기도 한다. 우리 시대에 진정한 총체성을 이룰 수 있는 것은 각각의 현상이 일반화로 나아갈 수 있다는 신념 때문이다. 다시 말해, 우리는 미지의 것을 리얼리티의 긍정적인 한 요소로 받아들인 그리스인의 진지함을 실제로 되찾아가고 있다.

인간은 이원적인 용어로 스스로를 완전하게 표현할 수 있다는 것을 알고 있다. 그런 용어는 충돌보다는 상호 보완하는 방향으로 급하게 가고 있다. 아마도 인간은 자기가 알 수 있는 것과 말할 수 있는 것의 차이를 명확하게 알게 될 것이다. 이것은 눈으로 볼 수 있는 형태와 그 형태의 이상형에 대해 피력한 플라톤의 사상으로 되돌아가는 것이다.[11] 그러나 이때의 이상형은 형태와 이상의 중요성이 역전된 상태다. 인간은 자기가 느낀 감각을 상징적인 말로 표현하는 것과 리얼리티 사이에 존재하는 차이점을 알게 될 것이다. 따라서 철학적이고 예술적인 표현, 이 둘은 모두 인간이 세상을 이해하는 데 필수적이다. 그리고 세상 전체를 구성하는 것 중의 하나가 바로 예술이라는 사실을 알아야만 한다.

그런 의미에서 이원성을 융합한 현대 철학은 합리주의와 실용주의 사이에서 강제된 균형을 보여주는 한 형식이다. 궁극적인 진리는 매우 미세하다. 그것은 더 작은 단위로 쪼개져간다. 그리고 이렇게 작게 나뉘는 과정에서 각 단계는 전 단계보다 더 명확해지며, 더 많이 세분된 조각 단위들의 차이점 사이에는 좀 더 긴밀한 관

[11] 플라톤의 이데아와 모상에 관한 사상을 말하고 있다.

계가 생겨난다. 우리는 사회과학, 의학을 비롯해서 분명히 실용적인 과학이지만 합리주의 용어 안에서 구체화될 수 없는 다른 분야를 발전시키고, 또 그것에 믿음을 부여한다. 합리주의와 실용주의, 그 둘 사이의 완전한 통합은 결코 불가능하다는 것을 알고는 있지만, 합리성은 이런 연구 분야를 이끌어나가는 사람들에게는 '이상적'이라는 의미가 있다.

심지어 오늘날에도 합리주의를 회피적이라고 낙인찍어서 저해하려는 실용주의자들이 있다. 이들 중에는 기능주의자보다 한층 더 극심한 태도를 보이는 사람들도 있다. 그런 사람들은 통계를 써서 사람의 행위를 해석함으로써 물질적 방식으로 인식할 수 있는 행동 외에는 그 어떤 진실도 이해하지 못한다. 왜냐하면 우리는 예술이 의미 있는 행위의 어떤 형태라는 것을 이미 확고히 했기 때문이다.[12] 이런 견해는 오늘날 완전히 지배적인 것은 아니지만 인간 내면의 기능이 허약해지고 있음을 드러내는 징조다. 또한 확증된 형태, 즉 위에서 말한 의미를 지닌 인간 행위의 어떤 형태를 추구해야만 하는 부담을 덜기 위해서 독단주의에 자신을 내맡기는 것을 의미하기도 한다.

그러나 오늘날 우리가 생각하는 리얼리티 개념은 여전히 합리적인 범위 안에서 만들어진다. 심지어 우리는 실용주의와 합리성의 중간에서 균형을 잡으려 노력하는데, 그것은 진실과 관련해서

[12] 예술 역시 행동의 한 형태지만 물질적으로 입증할 수 없는 것이므로 극단적 실용주의자들은 결코 예술을 이해하려고 하지 않는다는 의미.

중요한 이원성을 인식함으로써 유지된다. 또한 어떤 현상을 플라톤의 이상적인 세계의 범위 안에서 구분하고 겉으로 드러나는 뚜렷한 차이점을 인식할 때 유지된다.

따라서 리얼리티의 개념을 묘사하는 오늘날의 예술은 플라톤의 이상의 원칙들을 보여줄 수 있어야 한다. 그리고 외부의 현실 세계에서 플라톤적 이상을 대신하는 대체물은 그 겉모습이 가진 추상성을 증명할 수 있다.[13] 오늘날 의미 있는 그림에서 그림 속 제재가 이데올로기적 추상이나, 이상을 증명하기 위한 수단이나 증거로 사용해서 이상 세계로 추상해낸 외현을 이룰 수 있는 것은 바로 이런 이유 때문이다.

예술가는 말한다.

"나는 예술 표현을 위해서 그것이 무엇이든지 이용할 수 있고, 그 수단은 미세하게 분할되어 궁극적으로 도달하는 일반화 작업 안으로 녹아 들어갈 것이다."

이와는 대조적으로 오늘날 겉으로 드러나는 부분을 강조해 그림을 그리는 예술가는 우리가 신뢰할 만한 일반화 작업을 수행하지 않기 때문에 의미 있는 말을 해줄 수 없다. 오늘날의 실용주의는 그냥 묵묵히 따라가기만 하기 때문이다. 그러나 아직까지 인간은 이성적인 사상에 대한 열정을 버리고 독단주의의 안락함을 택할 만큼 나약하지 않다. 우리는 리얼리티를 구성하는 일부로서 실용주

13 오늘날의 예술이 지닌 리얼리티는 겉으로 드러나는 세계의 진실과 플라톤적인 이상적 진실 사이의 대체물이며, 따라서 대체물로서의 리얼리티는 겉으로 드러나는 모습 안에서 본질적 진실을 추상해낼 수 있다는 의미.

의를 받아들인다. 이것은 곧 실용주의가 통용되던 시대에 그 교리가 타당했다는 것을 우리가 받아들인다는 의미다. 르네상스 시대가 기독교와 원시 세계의 총체성을 단순한 미신으로 취급했다면, 이제 우리는 그들의 상징 체계의 가치를 리얼리티의 한 형식을 선언하는 것으로 이해한다.

실제로 실용주의와 이성 간의 균형은 서로의 상대성을 받아들이는 데서 나온다. 그 상대성 안에서 이성적인 것과 독단적인 것이 서로 순환하면서 어떤 양상을 만들어내고, 그 안에서 우리는 내면의 생명력이 빚어내는 리듬을 찾아낼 수 있다. 그러나 완전한 독단주의를 다시 부활시킨다면 그것은 틀림없이 비이성적인 행위가 될 것이며, 오늘날 우리의 세계에서 그런 일은 일어날 수 없을 것이다. 그리고 이성을 억압하면서 독단주의를 지지하는 이들은 이성적인 것처럼 자신을 포장한 채 그들의 아편(상품)을 팔아야만 한다. 이는 어렵지 않다. 인간의 정신 작용의 범위는 넓어서 비이성적인 내용이 우리의 의식에 미치는 영향은 미미하기 때문이다. 그래서 이성을 가장한 행위는 이미 독단적이고 비이성적인 것 안에 존재하는 혼동과 세속화를 최대한 이용함으로써 지탱될 뿐이다.

르네상스 이후의 일반화

르네상스의 대가들은 외관을 표현하는 시각 법칙을 연구하기 시작했다. 명암법과 원근법은 그 발전 선상의 첫 성과물이었다. 선원근법이라는 물리적 법칙은 충분하지 못했고, 빛이 새로운 통일성을 이루는 수단으로 등장했다. 이후 4세기 동안 빛은 예술가들의 필연적인 관심사가 되었고, 예술가는 빛이 상징화할 수 있는 주관적 감정을 통해 개별적인 것을 일반화 단계로 이끌어냈다.

르네상스의 예술가는 자신이 가야 할 길을 재빨리 알아차리지 못했다. 내면에 자리 잡은 그리스의 통일성은 그들의 예술에서 기준이 되었다. 르네상스의 예술가는 그리스의 예술가들처럼 통일성이라는 단일한 체계 안에서 수도승, 과학자, 예술가 등 무엇이든지 될 수 있기를 꿈꾸었다. 그러나 분야마다 기능의 발전 관계가 모호해지면서 예술가는 예술만의 분야를 전문화하고 기능을 분리하는 과업을 실현하지 못했다. 그때부터 예술가는 자신 안에 있는 다양한 능력을 발휘하기 시작했다. 그래서 피렌체의 화가는 과학자의 역할을

예술가의 창조적 진실

담당하기도 했다.

르네상스의 모든 과학 발전은 예술가의 조형 방식과 관련을 맺으면서 필연적으로 예술 안에 완전히 융합될 수밖에 없었다. 선원근법 공식은 그림 속에서 완전하게 적용되어야 했지만 실제로는 그렇지 못했다는 것을 알고 있다. 파올로 우첼로Paolo Uccello가 실시했던 조사에 관해 조르조 바사리Giorgio Vasari가 쓴 내용을 읽어보자. 당시 피렌체 화가들은 당연히 선원근법의 효과를 활용했는데, 우첼로는 원근법이 그림의 통일성 안으로 총체적으로 융합되지 못하는 사실을 화가들이 알고 있었는지를 조사했다. 미켈란젤로가 바사리의 스승으로 그 영향력이 상당했다는 점을 고려할 때, 바사리가 쓴 논문은 그 시대에 이원성이 일반적으로 인식되고 있었다는 것을 강하게 시사한다. 이것은 우리가 신봉하는 원근법에 관한 흥미로운 내용으로, 원근법에 관한 우리의 생각이 르네상스인들의 생각과 같지 않다는 것을 보여준다. 우리의 생각대로라면 그 법칙은 더 잘 활용되었어야 한다.

피렌체 화가들이 선원근법만을 사용할 때 느낀 불편을 이해하는 것은 어렵지 않다. 선원근법은 인간의 감각적인 요소를 그림에 남겨두지 않았다. 예술가가 자기 경험에서 배운 감각적인 요소는 예술을 성취해나가는 데 필수적이었다. 따라서 지식을 통해 이해하든 본능적으로 이해하든, 선원근법만을 따랐던 이들은 예술의 최종적 목표를 물리 법칙 하나로 증명해내는 데 실패했다. 이런 실패의 결과는 선원근법이라는 물리 법칙이 인간의 풍부한 감각보다 못하다는 것을 의미한다. 이것은 과학과 예술이 지닌 이원적인 성

질을 인정하는 첫 단계였다. 그리고 과학과 예술의 분리에 대한 첫 암시이기도 했다. 이런 내용은 과학이 개별적 진실만을 다루며 우주의 부분들 안에 들어 있는 고립된 단위만을 다룰 수 있을 뿐임을 처음으로 말하는 것이었다. 그러나 예술가는 철학자처럼 부분적인 단위를 창조할 수 있는 것이 아니라, 언제나 인간의 주관성 안에 있는 작은 조각들을 부분이 아닌 전체로 녹여내야만 한다.

　　미켈란젤로는 스스로 그 문제를 해결할 수 없었고, 조형 요소를 이용해 즉각적인 감각을 표현하던 것을 일루전이라는 방식으로 대체했다. 감각성, 다시 말해 인간의 시각 근육이 움직이면서 포착하는 사물의 겉모습을 즉각적인 느낌에 따라 그리는 것이 아니라 우리의 눈에 그럴듯하게 보이도록 그려냄으로써 아마도 미켈란젤로는 스스로 만족했을 것이다. 이런 과도한 설명과 긴장감은 다른 방법으로는 이룰 수 없었던 공간감을 획득하려는 노력이 얼마나 힘겨운지를 암시하는 것이기 때문에 우리는 "아마도"라고 말하게 된다.

　　다빈치는 미술을 다시 주관적인 것으로 환원하기 위한 해결책을 암시한 최초의 인물이었다. 그 방법은 15세기 말까지 주관과 객관 사이에 있는 통일성의 기초로 의미가 있으며, 실제로 베네치아의 이름난 화가들 사이에서 널리 수용되었다. 이것은 오늘날까지 유지되고 있으며, 우리 시대의 풍경화 안에서 발생하는 문제를 해결하는 기능을 담당하면서 살아남았다. 다빈치는 미켈란젤로와 대조적으로, 그 시대의 다른 피렌체 화가들이 그랬듯이 두 가지 역할을 다 맡고 있기는 했지만, 과학자라기보다는 예술가로서의 면모가

더 강했다. 대단한 상상력을 동원해 만든 인간의 자유 비행 설계로 과학자 면모가 도드라지기는 했지만 말이다.

다빈치가 발견한 것은 빛이 지닌 주관적 특질이다. 이로써 그는 조형적 낭만주의의 기초를 다지는 조형 요소를 도입했다. 다 빈치는 세세하게 조각낸 형태로 빛의 주관적 특질을 드러냈다. 이 러한 조형 장치는 향후 5세기 동안 주관성을 표현하는 기초 역할을 수행했다.

조형적 측면에서 빛의 인상은 공간이 물러나면서 더 깊이감 을 갖도록, 그리고 공기가 섞여들면서 만질 수 있는 것처럼 표현되 도록 해주었다. 여기서 우리는 이런 조형 장치의 발달이 새로운 기 술 발전의 산물이라는 사실에 주목해야 한다. 피렌체 화가들 틈에 서 다빈치는 유화로 실험을 시작했는데, 그것은 빛과 어둠을 가로 지르며 형태를 무한한 느낌으로 표현할 수 있게 해주는 새로운 수 단이었다. 또 그것은 대기에 촉각성을 부여해주었고, 다빈치는 그 촉각성을 위해 아련한 연기 같은 표현 방식을 보여주기도 했다.

좀 더 명확히 설명하기 위해 명암법의 기술을 정리할 필요가 있다. 명암법은 이미 그 당시에 널리 사용되고 있었는데, 이 역시 사 물에 작용하는 빛의 활동을 관찰하며 포착한 방법이었다. 그렇다면 다빈치는 이 방법에 무엇을 추가했을까? 다빈치와 다른 피렌체 예 술가들에 앞서 루카 시뇨렐리는 물론 미켈란젤로도 빛의 작용을 설 명하기 위해 명암법을 작품에 이미 적용했다.

명암법은 개별적 사물에 양감을 부여해주는 방법이 되었다. 가령, 근육이나 어떤 형태 주변의 양감 표현에서, 형태에 쏟아지는

빛과 그림자가 각각 작용하거나 함께 작용하는 것을 표현함으로써 양감을 잘 살려낸 일루전이 만들어진다. 초기 르네상스 예술가들이 조각과 회화의 본질적인 차이를 완벽하게 구현하지 못했기 때문에 양감을 통해 표현하는 일루전이 발달했던 것이다. 이와 관련한 다빈치의 빛나는 영감은 고대 그리스 조각에서 나왔으며, 그것은 그리스 예술의 통일성을 규명할 수 있는 가장 훌륭한 조형 단서였다. 그래서 다빈치는 회화에서 조각적 효과를 똑같이 표현하기 위해 애썼다. 바사리가 미켈란젤로의 생애에 관한 글의 서문에서 밝혔다시피, 부조는 신이 인간에게 부여한 재능 중 하나였다.

그러나 다빈치의 '발견'은 베네치아 미술가들에 의해 반세기 후에야 완전하게 발전하는데, 그들은 느끼는 것을 실감 나게 재현할 수 있도록 손으로 만져질 듯이 표현하는 방법을 생각해냈을 뿐 아니라, 모든 사물이 공기 중에 감싸이도록 함으로써 평면인 그림을 만질 수 있는 것처럼 만들었다. 지금까지의 명암법은 통일된 구성보다는 특정한 사물이나 사물의 각 부분에 명과 암의 효과를 각각 나누어 투사함으로써 집중되는 효과를 노렸다. 그러나 다빈치의 방식은 그림 속의 모든 사물이 관계하면서 서서히 퍼져 나가는 듯이 보이는 촉각 효과를 만들어냈다. 여기서 우리는 그림에 빛을 잘 활용했던 베네치아인들이 오일 미디엄[1]을 완벽하게 활용했다는 사실에 주목해야 한다.

[1] 유화를 그릴 때 주름현상이나 균열현상을 방지하기 위해 기름에 특정한 수지와 여러 첨가물을 혼합해 만든 것이 미디엄이다. 오일 미디엄은 물감을 섞는 용도로 쓰는 오일을 말한다.

이 점을 더욱 분명히 하기 위해서 문제를 다른 측면에서 생각해보자. 르네상스 시대부터 살펴보면, 우리는 그들의 예술이 환영적인 형태에 강조점을 두었음을 알 수 있다. 또 르네상스 예술가들의 일반적인 목적은 외부 세계에 믿음을 부여해주는 실감 나는 그림을 그리는 것이었다. 이것은 다시 부활한 합리성이 감당해야 할 첫째 책무였다. 그리고 르네상스가 그리스 고전으로의 복귀가 아니라 기독교에 대한 반동이었다는 사실을 고려한다면, 그것은 당연하다. 기독교의 강력한 교리가 가장 근본의 핵심을 흐려버렸기 때문에, 가시적인 외부 세계를 거부했던 플라톤식의 태도가 그대로 발전한 것이었다. 또한 앞서 말했다시피, 예술가를 바람직하지 않은 사람들로 자리매김한 것은 플라톤의 당연한 결론이었다. 화가들은 겉모습을 이용해 리얼리티를 객관화하기 때문이다. 플라톤이 형태와 감각의 추상을 통해 외형에서 가장 중요한 핵심을 재현하는 20세기의 기술적 발전을 예견할 수는 없었다. 그래서 르네상스의 대가들은 외형을 잘 표현하기 위한 원칙과 시각 법칙을 연구하기 시작했다. 명암법과 원근법은 그 발전 선상의 첫 성과물이었다. 이런 방법의 성과를 통해 대가들은 그림 속 세부적인 사물에 존재감을 불어넣는 일루전을 표현할 수 있었다. 그러나 그 방법만으로는 세세한 것들에까지 자신들이 느끼는 감각을 표현할 수 없었다. 대가들이 작품을 구성하기 위해 이용했던 것은 감각이었고, 그 감각은 그들이 알기로는 외형의 개별적인 일루전을 최종적으로 통합해내는 것이었다. 베네치아의 예술가들이 발전시킨 것이 바로 이것이었다. 이로써 예술가들은 이상적인 통일성을 갖추지 못한 사물

르네상스 이후의 일반화

들을 결합해 우리가 감각으로 그것을 느낄 수 있도록 관계를 형성했다. 화가들이 이 방법을 완전히 숙지하자 고대의 신화는 그 효용이 소멸되기 시작했다. 신화로는 통일성을 제대로 표현할 수 없었으며, 그보다는 앞서 말한 방법이 예술가들의 표현 욕구와 그리스식 통일성과 통일성에 대한 향수를 잘 표현해주었기 때문이다. 따라서 이 방법은 신화를 열망하는 표현 안에서 이미 신화의 핵심 내용과 존재를 확인시켜주기 때문에 과거의 신화를 언급하는 것과 똑같은 가치를 지닌다. 결국 다빈치와 베네치아 화가들이 그림이 스스로 통일성을 갖도록 하는 방법을 발전시킨 것이다. 그리고 그것으로 예술가는 단순히 사물의 일루전이 아닌, 촉각 그 자체의 일루전을 표현할 수 있었다.

빛은 새로운 통일성을 이루는 수단이다. 그것은 경이로운 수단이며, 향후 4세기 동안 예술가들의 필연적인 관심사가 되었다. 그동안 인간은 눈에 보이는 외부 세계를 탐색하는 데 몰두했는데, 외부 세계에 대한 연구는 개별적인 것에 관심을 두는 것이었다.[2] 이런 수단으로 예술가는 빛이 상징화할 수 있는 주관적 감정을 통해 개별적인 것을 일반화의 단계로까지 이끌어낼 수 있었다.

2 외부 세계를 재현하는 방법 연구는 개별적 대상에 관련된 빛과 그 빛을 통한 통일성의 성취라는 문제에 집중되어 있다.

정서적 인상주의와 극적 인상주의

예술가는 외부의 인상이 지닌 함축적 의미를 확장해야 한다. 빛은 감각의 직접성을 우리가 '정서'라고 부르는 새로운 요소로 대체하게 해준다. 빛의 분위기를 이용한다면 극적인 감정의 표현을 통해 인간의 감각성을 조형적으로 쉽게 드러낼 수 있다. 이 새로운 형태의 통일성을 인상주의라고 부를 수 있다.

빛이 지닌 조형적 성격을 활용해 만들어낸 이 새로운 통일성을 인상주의[1]라고 부를 수 있다.[2] 그리고 인상주의라는 용어는 이런 경우뿐 아니라 예술의 조형 수단, 주제나 제재에 이르기까지 그 뜻이 넓게 적용된다. 겉모습이란 개별적인 것을 다루는 영역이며, 그런

1 로스코는 여기에서 잘 알려진 인상주의와는 무관하게 자신의 의도에 따라 인상주의를 정의한다. 이와 관련해 '시작하는 글'에서 크리스토퍼가 언급한다. 19세기의 인상주의에 관해서는 다음 장에서 언급한다.

2 이 내용은 앞 장과 바로 연결된다. 여기서 말하는 것은 명암법과 원근법을 통해 성취한 통일성이며, 특히 빛을 조형적으로 활용한 통일성에 주목한다. 인상주의라는 용어도 빛이 만들어내는 촉각적 성질과 관련해 자의적으로 명명했다.

정서적 인상주의와 극적 인상주의

의미에서 르네상스 이래로 향수적 신화를 주제로 삼지 않는 예술은 개별적인 내용을 다루었다고 할 수 있다.[3] 다시 말해, 그런 예술가는 작품에서 조형 개념을 구체화하기 위해 택하는 개별적인 것들의 일반적 특성을 전달하려고 한다. 그는 외부 세계에서 느낀 인상의 함축적 의미를 확장해야 한다. 그 의미가 인간의 감각 세계 안으로 들어올 때까지 확장해야 한다.

이런 확장 작업에서 빛은 구체적인 사물과 그 사물이 드러내는 인상을 묶어주는 결합자다. 사물은 빛이라는 수단을 통해 우리가 눈으로 볼 수 있는 영역 안에서 그 모습으로 만들어지기 때문이다. 또 그 범주 안에서 외관에 대한 감정을 상징화할 수 있는 수단을 발견할 수도 있다.[4] 빛은 신화학자가 지닌 감각의 직접성을 우리가 '정서'라고 부르는 새로운 요소로 대체할 수 있도록 해주기 때문이다.

본질적으로 신화의 자리를 대신하는 것은 정서다. 정서는 분위기다. 정서는 인간적인 분위기를 환기시키는데, 이것은 르네상스 이후로 서양 미술에서 일화의 기능을 담당했다. 이것이 감각이라고 부를 수 있는 일화 속의 세부적인 사항들을 연출해낸다. 정서는 관능성에 속하는 일화적 부속물이며, 이때의 관능성이란 사물이 빛과 관계해서 만들어지는 질감, 감각, 견고함 등으로 만든 인상주의적

3 여기에서 말하는 인상주의는 신화와 같은 내용이 아닌 구체적이고 세부적인 대상이나 사건에 관한 느낌, 즉 인상을 다루는 예술이다.

4 예술가를 자극하는 빛이라는 수단으로 표현된 외부 세계, 그 외부 세계를 표현하는 수단을 새로 개발하는 예술가에 대한 설명이다.

조형 방법을 의미한다. 이런 '분위기'는 빛이 만든 효과와 함께 어떤 특정 감정들의 연관성을 기반으로 한다. 오늘날 연극에서 이러한 연관성은 슬픔이나 기쁨 또는 다른 감정의 음영을 자극하기 위해 다양한 조명을 사용하는 데서 분명하게 드러난다. 서로 다른 빛깔을 지닌 빛의 극적이고 감정적인 힘, 빛과 어둠의 정도, 그리고 하이라이트와 짙은 그림자 사이의 대조는 한마디의 말과 행동보다 더 빨리 분위기를 연출한다. 물론 우리는 빛을 사용하지 않고도 어떤 장면에 분위기를 연출할 수 있다. 그리고 셰익스피어의 희곡이 이런 장치를 사용하지 않고도 분위기를 효과적으로 연출해낸 것을 인정해야 한다.

어떤 시대든지 모든 위대한 회화에는 분위기라는 요소가 있었다. 그러나 인상주의자들이 성취해낸 분위기는 다른 시대의 화가들이 재현한 것과는 다른 형태였다. 일반적으로 분위기는 일화적인 것이 지니는 '의미'에서 나온 효과였으며, 또 인간의 행위와 움직이는 군중의 속도나 배열이 만들어내는 리듬에서 나온 것이었다. 반면 지금 말하는 분위기는 감정상의 특별한 형태를 가리킨다. 어떤 의미에서 감정은 감동과 긴밀히 연결된다. 정의를 내린다면, 감정은 분위기를 환영적으로 재현하는 것을 가리키는 말이다. 그리고 감동은 감정을 과도하게, 그래서 오히려 진부하게 재현하는 것을 일컬을 수 있다.

결론적으로 분위기는 주관적이면서 동시에 객관적인 새로운 개념의 통일성을 만들어낸 지극히 주관적인 요소라고 할 수 있다. 여기서 새로운 통일성이 객관성을 가지는 것은 빛이 만들어내

정서적 인상주의와 극적 인상주의

는 다양한 조형 세계에 분위기가 객관적 요소로 관련되기 때문이다. 그리고 이런 통일성이 예술가가 생각하는 리얼리티 개념을 쉽게 전달해주는 일반화를 수행할 때, 다시 말해 그림 안의 요소들이 만든 객관적인 역학 관계가 무한의 감각을 만들어냈을 때(이때의 역학이란 궁극적인 역학 질서라고 부르던 것이다), 그리고 분위기를 형성하는 감정이 보편성이라는 보다 큰 영역에 도달했을 때, 우리는 신화적인 리얼리티의 영역과 거의 같은 정도의 일반화를 획득한다.

또한 분위기나 감정은 그림 속으로 인간성의 요소를 끌어들이는 것, 즉 개인적인 감상을 보편적인 감정 용어로 재현하려는 노력을 의미한다. 따라서 대중적인 차원에서 그림이 지닌 인간성을 말하는 사람은 틀림없이 렘브란트가 작품에서 이루어낸 정서를 떠올린 것이다. 렘브란트는 그 부분에서 성공한 사람이었기 때문이다. 그는 인간의 감상을 보편적인 감상주의라는 지평으로 확대시켰다. 인상주의자들의 방식과 같은 방법으로 그것을 이루었다.

개인들 간의 관계에서 만들어지는 보편적인 감상주의는 오직 비극적 감정 안에서만 찾아볼 수 있다. 코믹한 상황에서 이러한 감정은 비극적 운명과는 오히려 반대로 비극의 요소를 한층 더 고양하는 아이러니한 표현을 통해 발휘된다. 고통, 좌절, 그리고 죽음이라는 공포의 감정은 인간을 연결해주는 고리다. 그리고 공동의 적이 등장할 때, 평상시에 힘을 합친 것보다 더 강력한 능력이 발휘된다. 또 공동의 긍정적인 목표를 설정할 때보다 공동의 적을 마주했을 때 더 효율적으로 개별적 특수성을 없앨 수 있다.

비극에 초점을 맞추는 것은 기독교적 신화가 잔재해 있는 탓

이다. 기독교 신화 안에서 고통은 구원의 수단이었다. 또 수난은 인간의 공포와 근심을 유일체 안의 논리적이고 안전한 장소로 옮겨주기 때문에 구원을 위한 것이라는 명분을 얻을 수 있었다. 그리스 비극에 대한 니체의 분석을 보면, 그리스 비극이 어떻게 고통과 악이라는 문제를 스스로 해결했는지 알 수 있다. 니체는 영웅적인 행위가 예술이라는 수단을 통해 삶 속으로 들어오지 않았다면 그리스인에게 삶이란 견딜 수 없는 것이라는 사실을 알아냈다. 사실 니체에게 예술의 완전한 기능이란 인간이 불안을 견딜 수 있도록 그럴듯한 터전을 만들어주는 것이다. 우리는 어떤 것이 옳은 답인지 결정할 필요가 없다. 당연한 이치라고만 말해두자. 인간 감정의 일반화를 실현할 수 있는 것은 대개 비극적 요소를 통해서이지 않은가.

정서적 인상주의 시대에는 어떤 사회 집단도 인간관계에 대해 이런 감상을 신화로 재현해줄 능력을 갖추지 못했다. 예술가는 대개 한 명의 인물을 재현할 줄만 알았다. 그리고 무생물 집단이나 상호작용의 결핍으로 비극을 잉태한 개인에게만 그 비극적 감정을 투사했다. 이 개인들은 그들 집단이 어떤 상호작용을 위해 결집한 것이 아니라 표면적인 핑계 때문에 결집했다는 점에서 긴밀함이 결핍되었다. 그러나 한 개인이 아닌 인간들 간의 작용을 재현하려고 할 때 예술가는 언제나 옛 신화에 대한 향수로 되돌아갔다.[5] 렘브란트는 〈야간 순찰대〉 외의 다른 그림을 그릴 동안에는 신화나 성

[5] 비극의 감정을 투사하는 것은 한 개인을 그릴 때만 가능했고, 여러 인물에게 이런 표현을 할 줄 몰랐다. 신화나 성서에서 표현하는 방식으로만 군중을 표현할 수 있었다.

서에서 표현하는 방식으로 복귀했다. 그러나 이와 달리 〈야간 순찰대〉 속 인물들은 자신의 역할을 크게 의식하지 않은 채 단순히 무리 지어 있을 뿐이었다.

　　여기서 우리는 인상주의가 적용된 또 다른 감정의 이용을 생각해볼 수 있다. 바로 극적인 것, 즉 흥분이라는 감정의 표현이다. 비극적 감정과 마찬가지로, 극적인 감정은 개인의 비극을 극화하거나 투쟁을 구현하는 행위에 가장 적합하다. 투쟁은 그 자체로 항상 영웅적인 요소다. 투쟁은 자연이나 신 또는 인간 그 누구에 의한 것이든 악의 힘에 대항하는 것이기 때문이다. 그런 의미에서 투쟁은 비극의 개념을 은연중에 구체화하며, 투쟁에서 패한 후 죽음에 이르는 경우에는 특히 더 그렇다. 그래서 이런 내용을 보며 비극의 영웅적인 개념을 다시 한번 깨닫는다. 그리고 인간은 공통된 행위를 하면서 서로 결집하게 되는데, 인간의 상호작용을 통해서가 아니라 임박한 죽음의 공포, 불안에 대한 반응으로 영웅적인 성격을 추상적으로 상징화하는 방식으로 결집했던 것이다.

　　우리가 진정으로 자극을 받을 때는 앞에서 말한 위협을 느끼는 경우다. 이는 운동 경기의 긴박감 같은 흥분과는 다르다. 우리가 느끼는 것은 실패할 경우 대재앙이 몰아닥칠 그런 투쟁을 볼 때의 긴박감과 거기에서 생겨나는 흥분의 감정이다. 그러므로 구기 종목 같은 경기를 극적으로 재현한 것은 궁극적인 일반화와 관련해 '극적이다'라고 논할 적합한 주제가 못 된다. 거기에는 어떤 종류의 흥분감을 극적으로 잘 묘사하기 위한 깊이감과 확신이 부족하다.

　　우리는 엘 그레코와 조금 후대의 외젠 들라크루아의 회화에

서 인간적 드라마와 비극을 볼 수 있다. 그 둘은 모두 자극적인 조형 리듬과 주제에 맞춘 색조를 드리움으로써 흥분의 감정을 조형적으로 잘 불러일으켰다. 그레코나 들라크루아는 인간의 상호작용을 극적으로 묘사할 때 투쟁을 선언하는 내용을 그려 효과적으로 대처했다. 실제로 두 화가는 빛의 분위기를 이용해 비극의 감정을 표현했다. 그들은 작품이 만들어진 시대의 통일성의 틀 안에서 보여줄 수 있는 인간의 상호작용 공간, 즉 상징적인 장소를 제시해줄 만한 신화가 없어서 인간들의 실제 모습을 묘사하는 데 제한을 받을 수밖에 없었다.

옛 신화에 향수를 느껴 그것을 만들어내려는 사람들은 신화의 필요성을 때때로 제기했다. 앞서 말했듯이, 실제로 조사해보면 신화는 부분적이거나 특별한 진실에 대한 불만을 표현하고 있다. 또 모든 것을 포괄하는 어떤 통일성을 이루어 그 안에 몰입되어 들어가고자 하는 욕구도 표현하고 있다. 이런 탐구는 오늘날까지도 지속된다.

정서적 인상주의와 극적 인상주의

객관적 인상주의

19세기 인상주의자들은 감각의 주요한 조정자인 빛을 계속 이용했다. 그리고 정서의 원천이 되는 분위기를 그림의 한 요소로 계속 활용했다. 그 시대의 과학과 철학의 발전은 시각의 작동 기제에 대한 연구를 이용해 잔상 색채를 인상주의의 영역 안으로 환원할 수 있는 가능성을 제시했다. 이제 감각은 신체를 벗어나 방향을 전환해 객관적으로 검증되기 시작했다.

잘 알려진 인상주의, 즉 클로드 모네Claude Monet, 알프레드 시슬레Alfred Sisley, 카미유 피사로Camille Pissarro 등과 관련된 바로 그 인상주의는 그림 안에 빛의 요소를 계속해서 보존한다. 그런 관점에서 인상주의는 신화의 종말 후에도 회화의 관심 밖으로 떠나지 않은 것이다. 앞선 시대의 예술가들과 마찬가지로 이들은 감각의 주요한 조정자, 즉 그림 속 모든 요소를 한데 묶어주는 공통분모로 빛을 계속 사용했다. 그리고 그림 속 정서의 원천을 이루는 전체적인 '분위기'를 그림의 한 요소로 계속 활용했다. 예술의 역사에서 그들이 기

여한 것은 색조에 의존하지 않고 이런 효과를 연출할 수 있는 가능성을 발견한 것이다. 그리고 그들은 잔상 색채를 인상주의 영역 안으로 환원할 수 있는 가능성도 보여주었다.

　　이제 색을 구조적인 목적뿐 아니라 그 자체의 감각성을 목적으로 이용하는 것은 조토의 시대 이래로 매우 드물게 되었다. 색이 지닌 유기적인 성질을 이용하는 대신에 원근법이 그 자리를 채웠다. 본래 그리고 그 자체적으로 색의 유기적 성격은 뒤로 물러나 보이거나 앞으로 나와 보이는 입체감 효과를 연출해왔다. 정면에서 멀어지면서 한층 더해지는 깊이감을 캔버스 안에 만들고 공간의 일루전을 묘사하는 데 흥미를 느꼈던 화가들은 원근법이 자신의 욕구에 더욱 효과적이라는 것을 알게 되었다. 또한 대기 원근법의 발전은 색조의 의미를 강조했다. 즉, 색조는 정면에서 화면 안으로 다양한 거리감을 표현할 수 있게 해주고, 추상적인 색은 감각적인 효과에서 기능적인 목적에 이르기까지 널리 활용될 수 있었다. 화가는 다양한 색을 사용해 감각성을 일깨우는 데 관심이 있었던 것이 아니라, 색이 공간에서 후퇴하는 느낌을 만드는 그런 감각성, 즉 회색이 다양한 간격으로 점점 옅어지거나 진해지면서 표현되는 후퇴의 느낌에 관심을 가졌다. 또한 색끼리 상호작용하게 함으로써 감정에 영향을 미치는 대신, 예술가는 현대 연극에서 색조의 분위기를 이용하는 방식과 거의 똑같은 방식으로 한 가지 색조가 전 표면으로 퍼져 나가는 것처럼 표현함으로써 분위기를 연출했다.

　　이런 이유로 르네상스 이후 그림에서는 다채로운 색상이 대폭 줄었다. 색은 특정한 근거리 사물을 묘사하기 위해 어느 정도의

명도가 있어야 했다. 그러나 색은 늘 회색조와 함께 사용되어야 했다. 한편, 옛 대가들 중 어떤 이들은 단색조의 화면을 만들어내기 위해 마지막 단계에 캔버스 전체를 한 가지 색으로 칠했다. 비슷한 효과를 위해 베네치아의 화가들은 이미 채색된 캔버스 위에 작업했는데, 바탕의 기본색은 그 위에 덧칠해지는 다른 색과 함께 화면의 모든 부분에 영향을 미쳤다. 물론 네덜란드, 영국, 프랑스의 그림에서도 일반적인 갈색과 회색조 작품을 익숙하게 찾아볼 수 있다. 색의 감각적인 성격에 열정을 쏟았던 들라크루아조차도 그 문제점을 제대로 이해하지 못했다. 그는 단순히 좀 더 감각적이고 극적인 색조를 만들어내는 데만 몰두했다. 그는 갈색 대신 붉은 색조를 썼고, 붉은 색조는 그림에서 드라마틱한 분위기를 연출했다. 이러한 분위기는 들라크루아와 동시대 화가들이나 바로 전 시대의 화가들이 연출했던 것보다 더 강렬했다. 패티 오일[1]과 니스는 그림을 단일한 색조로 만들었다. 반짝거리는 표면의 반사는 이런 재료들이 만들어낸 신비로운 깊이감 안으로 그림이 빠져들어가도록 했다.

　　프랑스 인상주의 화가들은 색조 때문에 자신들의 예술 목적을 변질시키지 않았고, 이 색조, 즉 최종적인 회색조를 다양한 색으로 표현하기 시작했다. 이로써 예술가들은 캔버스 안에 순수하고 밝은 색을 칠할 수 있게 되었으나, 궁극적으로 회색조의 특질은 여전히 유지되었다. 이런 접근 방법은 시각의 작동 기제를 알아내면서 갑자기 유행을 탔다. 다시 말해, 눈이 받아들이는 기초적인 물질

[1] 유화에 사용되는 오일.

은 색을 이루는 각기 다른 조각들이고, 눈은 색이 연출해내는 원근 법칙에서 다양한 색조들 간의 특성을 만들어내는 방향으로 아주 작은 색 입자들을 조합해간다. 이런 연구와 법칙에 관해서는 잘 알려져 있으므로 여기서 설명을 덧붙일 필요는 없을 것이다.

지금 우리가 고려해야 하는 것은 다음과 같은 질문들이다.

"이런 새로운 관심사는 리얼리티의 일반적인 의미와 어떤 관계가 있는가?"

"왜 예술은 수 세기 동안 세부적인 사물의 형태와 정서를 만들어주는 빛의 재현에 만족하다가 이제 와서 이 특별한 분석 유형에 관심을 보였는가?"

"왜 인간의 눈에 보이고 인지되는 방식에 새롭게 눈떴을까?"

그 시대의 과학과 철학의 주요 관심사를 살펴보면 이들 질문의 답을 찾을 수 있다. 지금까지는 감각적 성격, 즉 객관적(객관적인 것은 감각의 외부에 속한다)인 세상에서 사람이 보고 만지고 듣고 냄새 맡는 것과 관련된 사물에 대한 관심과 연구가 집중되어 왔다. 그러나 이제 이런 분석은 인간이 감각을 수용하는 신체기관의 작동 기제를 살피는 데까지 범위가 확장되었다. 사람들은 여기에서 인간이 감각을 받아들이고 그 감각을 최종적으로 인식하는 방법과, 이해를 통해 감각을 인식하는 것의 차이를 구분했다. 즉, 감각 그 자체는 신체에서 벗어나 방향을 전환했고, 검증되었다.

이 지점까지 인간은 자신의 신체기관들과 분리할 수 없는 하나인 상태였다. 그러나 지금은 유기 조직 그 자체로 세분화될 수 있고, 인간은 분할할 수 없는 개체가 아니다. 인간은 분리된 각각의 요

객관적 인상주의

소가 상호작용하는 합성물일 뿐이며, 차례대로 하나의 새로운 단위를 만들어낸다. 심리학이 탄생했지만 그것은 기계적인 심리학으로, 인간을 구성하는 요소는 시간이 흘러 더 많이 분리되고 분화되었다. 그에 따라 새롭게 설명해야 하는 단위나 리얼리티의 개념이 다시 만들어졌다. 기계적인 심리학도 마찬가지다. 미래의 변화를 따라가면서 현재에 맞게 변화, 유지되는 것이다.

1500년 전 플라톤은 사물이 겉으로 보이는 것과는 다르다고 말했다. 그러나 그는 보이는 것과 실제로 존재하는 것 사이의 중간 매개가 되는 물리적·기계적 토대를 결코 인식하지 못했다. 오늘날 우리는 인상주의의 합성이 우리가 그 성격과 범위를 알지 못했던 수많은 중간 매개항 중의 하나라는 것을 알고 있다. 물론 플라톤이 사물의 본질과 겉모습이 다름을 구분한 것은 과학적이면서 동시에 도덕적인 차원에 해당된다. 그러므로 그의 구분은 결국 예술에서 더 적절한 측면이 있다.[2] 기독교 사회는 플라톤의 구분을 받아들였고, 인간들의 신화 안에서 그것을 구체화했다. 르네상스는 리얼리티에 대한 기독교적 개념에 따라 플라톤의 사상을 거부했으며, 기독교의 원죄만을 리얼리티의 모습으로 허용했다.

그리고 프랑스 인상주의에 이르러 다시 플라톤으로 복귀한다. 사실상 인상주의 이후의 예술적 발전이 외부 세계와 이상 세계 사이의 간극을 좁혔다. 이러한 발전은 플라톤의 순수한 형태 개념

2 인간의 눈으로 인식되는 사물의 겉모습과 과학적 분석 이론을 통해 이해되는 그 본질 사이의 차이를 플라톤의 이데아론과 연결해 설명하고 있다.

에 물리적 형상을 부여하고 새로운 체계를 구축하기도 했다. 새로운 체계는 특정 외관과 무관한 추상적 상징을 통해, 또 이상적인 원형의 경험을 참조해 만들어진 것이다.

　우리는 이런 의미에서 19세기 말에 나타난 인상주의가 리얼리티의 개념으로 특정한 외형을 수용하는 것과는 동떨어진 운동을 전개한 점을 주지해왔다. 여기에 세잔이 등장해서 조형 철학 분야에서 중요한 역할을 했다.

　세잔의 방법은 모네에 대한 반동이었음을 알아야 한다. 또한 예술의 목적으로서의 원근법을 증명하는 것을 포기했던 르네상스 예술가들의 역할을 세잔이 인상주의 법칙 안에서 똑같이 담당했다고 말할 수 있다. 본질적으로 세잔은 실용주의자였다. 그는 모네가 이룬 것을 따라 하면서 모든 시각 현상이 똑같은 색점으로 분해될 수 있다는 사실을 정확하게 알았다. 즉, 그것은 리얼리티를 완전히 분해하는 것이며, 그 분해의 결과는 최후에 남겨진 단일함인 점이 된다는 것이다. 그 단일함 속에서 모든 것이 비슷해지고, 차이점은 완전히 사라진다. 우리가 이해하는 것과 일치하지 않는 상황이 되어버린다. 인간은 가장 근원적인 성질이나 아주 미세하게 차이나는 형태, 무게의 차이와 같은 감각의 한계 지점까지 느낄 수 있을 정도로 예민하기 때문이다. 세잔은 그것을 알고 있었다. 정신세계의 기본적인 작동 방식은 비슷한 것을 지각하는 데에 기초해서 차이를 감각으로 인지하는 식이며, 동일한 점을 강조함으로써 대조적인 것을 인식하지 못하게 한다는 사실을 그는 알고 있었다. 그래서 차이점을 잘 인식한다는 것은 우리의 분별력 있는 지각을 통해 형성한

리얼리티를 더 강조하는 수단이 될 것이다. 우리가 차이점을 없애 버리는 방식으로 지각력을 사용하기보다는 조형적인 수단으로 사용해야 하는 것은 바로 이런 목적을 위해서다.

세잔이 이룬 업적은 사물의 물리적 존재에 대한 실체 감각을 높인 것, 특히 중량감을 통해서 그 존재를 증명한 것이다. 이런 과정은 이후 뒤따르는 일련의 미술의 발전을 불러왔는데, 그것은 세잔의 업적을 다른 기법으로 표현한 것이었다. 세잔은 사물의 특정한 외관에 흥미를 느끼지 못했다. 그의 그림은 각각 단일체로서의 사물들이 지닌 무게감의 실제 존재에 대한 우리의 추상적인 지각과 감각을 증명한다. 이것은 모네의 인상주의 그림의 특징인 형태를 단위로 분해한 것의 반동이었다. 그러므로 세잔의 그림은 중량의 차이를 추상화해 증명하고 있다고 봐야 한다. 그것은 오직 상대적인 견고함을 표현하는 방식을 통해서만 이루어졌고, 또 그 방식은 특정한 사물을 그런 형태로 구체화할 수 있게 해주기 때문이다. 결과적으로 세잔의 증명은 자신이 그린 특정한 형태를 추상으로 환원했고, 그것은 그가 알려준 조각적 양감을 선명하게 표현하는 최상의 방법을 통해서였다. 그리고 이례적으로 그는 후대의 예술이 발전해나가야 할 방향을 알려주었다. 그것은 다름 아닌 추상적 이데아에 대한 플라톤의 개념에 합당한 방향이었다. 또한 색 자체의 지각력을 높이기 위해서 색상을 구조적으로 사용한 이후로 세잔은 색이 지닌 구조적 기능을 발견해야 했다.

세잔은 자신이 몰두했던 생각과 행동이 가져올 결과를 잘 알고 있었다. 자신의 업적이 점점 발전해감에 따라 그는 새로운 내용

을 증명하기 위해 조형 요소를 하나씩 바꿔가며 실험했다. 그는 그림에 양감을 불어넣기 위해 두껍게 칠하는 임파스토 기법으로 실제 조각이 지닌 양감을 만들어냈다. 또한 색이라는 수단을 이용해 앞으로 불쑥 나온 부분을 공간 안으로 들어가게 표현해 양감을 증대시켰다. 그런 다음에는 이 방법을 포기해버렸다. 색은 그 자체에 촉각성을 나타내는 기능이 있어서 이런 종류의 양감은 불필요하다는 사실을 깨달았기 때문이다. 그는 색 자체가 가진 성질을 경험하는 감각이 가장 직접적으로 감정을 야기한다는 것을 발견했다. 또 자신이 증명하고 있던 것의 본질을 실현하고 그 내용을 증명하기 위해, 자신이 추상화한 형태로 그림을 그리고 있다고 말했다. 즉, 세잔은 그림 속에 그가 취한 모든 요소의 상징적인 기능을 다 이해했고, 또 그것에 대해 발언했던 것이다. 이후 세잔은 초기에 택했던 낭만주의, 즉 인간의 정서를 재현한 낭만주의를 입체적이고 조형적인 감각을 위해서 포기했다.

세잔의 예술 행위는 유동적인 것에 대한 반동이자 안정의 원칙을 재확인하는 것이었다. 그에 따라 필요한 작업은 전체 그림과 형태의 왜곡이나 추상화를 위한 모든 수단에서 궁극적으로 균형을 만들어내고, 그 균형이 만들어낸 안정감이 지닌 중요성을 재차 언급하는 것이었다. 그것은 살아 있는 유기체를 그릴 때조차도 보편적인 부동성을 표현하는 것으로 마무리되었다.

그러나 세잔은 언제까지나 인상주의자로 남았다. 다른 이들처럼 그도 빛이라는 매개를 통해 리얼리티를 재확인하는 것에 관심을 두었기 때문이다. 그 빛은 인간에게 시각적 리얼리티를 전달해

주고, 인간이 외부 세계에서 리얼리티를 알게 해주는 매개다. 그래서 그는 외관의 형태를 추상화할 때 형태의 세부 특징을 그대로 남겨두었다. 고유한 객관성, 늘 유지되어야 할 객관성에 대한 시각을 결코 잃지 않았기 때문이다. 그것은 세상에 대한 시각적 리얼리티를 다시 확언하는 것이며, 우리가 시각적으로 경험하는 것을 실제로 받아들이는 사물들의 리얼리티에 대한 확언이기도 하다. 세잔이 추상적인 요소를 사용한 것은 언제나 외부 세계의 감각을 증대시킬 목적에서였다. 이는 이데아의 세계에서 말하는 일반화를 경험하고 일반화를 증명할 방법을 발전시킨 사람들과는 정반대의 입장에 선 것이다.

세잔은 또한 '그린다'는 행위를 구조적인 재구축의 행위로 실천했다. 앞서 말했듯이, 그의 목적은 외부 세계의 리얼리티를 확언하는 것이었다. 이런 리얼리티는 단순히 개별 사물들의 리얼리티를 말하는 것이 아니며, 그 사물들의 상호관계에도 적용되어야만 했다. 외관이 지닌 의미를 일반화하는 것은 그 의미를 모든 사물의 상호관계가 확고하다고 인식하는 수준으로까지 확대하는 것이기 때문이다. 그래서 세잔은 이런 견고함을 그림의 모든 사각 형태 안에 부여했다. 이는 공간과 사물의 확고함을 낭만주의라는 불확실함으로 분해해버린 사람들에 대한 반동이었다. 화가들은 분위기를 강조하느라 분위기가 적용된 공간이나 사물의 확고함 등의 요소가 지닌 리얼리티 묘사에 소홀했다. 낭만주의 묘사에서 가장 중심이 되는 대상을 제외한 다른 부분들은 점점 더 소홀하게 다루어졌다. 그림들은 점점 더 그 범위를 확대해나가면서 분위기를 모든 대상에게

주입했다. 더는 그 범위가 확대될 수 없을 정도까지. 그런 의미에서 보면 세잔의 예술은 두 가지 방향에서 물질세계의 분해를 반대했다. 그는 낭만적인 감정 표현을 위해 입체감을 희생하는 것에 반대했고, 입체적 외형을 분해하는 것조차 반대했다. 다시 말해, 세잔은 모네나 다른 화가들이 사물의 입체적 외관을 분해한 방식에서 멀리 떨어져 나왔다. 모네와 다른 이들은 시각 기제를 재현함으로써 사물의 입체적인 외관을 분할했다.

그런 의미에서 세잔은 그를 추종하는 화가들과는 정반대의 입장에 서 있다. 그는 외부 세계를 깊이 사유했고, 그 세계의 존재를 다시 확인하는 데 자신의 삶을 바쳤기 때문이다. 그러나 그의 추종자들은 세잔이 구조적인 완결에 집중했던 바를 계승하고 동화하면서도 바로 그 직접적인 외관 세계는 포기해버리고 형태의 일반화를 언급하는 방식으로 세잔이 추구했던 구조의 완결성을 위해 노력했다.

조형성

조형성이란 그림 안에서 움직임의 느낌을 재현하는 특성을 말한다. 그림에서 조형성은 캔버스 안과 밖으로 움직이는 감각에 의해 만들어지며, 조형 요소는 조형성을 연출하기 위한 표현 수단이다. 따라서 조형성은 공간 안에서 앞뒤로 움직이는 사물의 감각이 조형 요소들을 통해 우리에게 전달하는 리얼리티 감각이라고 할 수 있다.

조형성의 두 가지 유형

이 장에서는 주로 조형 요소들에 대해 설명하므로 조형성의 개념을 정의해둘 필요가 있다. 이 개념을 규정하는 명확한 기준에 대한 공통의 합의 사항은 없다. 각 시대마다 사람들은 그림 속의 매력적인 특성을 표현할 때 조형성이라는 말을 사용했다. 그리고 그림 속에 조형성이 없다며 작품의 부족함을 지적하기도 했다. 조형성이라는 말은 결코 부정적인 성격을 가리키기 위해 사용된 적이 없었다. 따

라서 그림은 조형적인 성격을 지니므로 나쁜 것이 될 수 없었다. 하나의 작품을 두고 어떤 화가들은 그 조형적 특성에 주목해 칭찬하고, 다른 이들은 그것이 부족하다고 지적한다. 분명히 조형성은 모든 그림에서 바람직한 것으로 간주되는 덕목이다. 조형적 특성을 보유하지 못하면 훌륭한 그림으로 볼 수 없다.

현대 화가들은 네덜란드의 풍속화가 조형성이 없다고 생각한다. 그 그림들은 중량감이 없고 공간도 진짜 같지 않아서 실체라기보다는 진공 상태처럼 취급되었다고 말한다. 마찬가지로 역사 속 전통 보수 화가들 역시 현대 회화가 조형성을 가지고 공간을 표현했다는 것을 아마 인정하지 않을 것이다. 그들은 공간 속에서 사물이 움직이는 것과, 질감의 표현이 실제 존재 같은 감각을 만들어준다는 사실도 인정하지 않을 것이다. 이 두 가지 입장이 서로 다른 것은 기본적으로 리얼리티의 본질에 대한 차이 때문이라는 것을 우리는 알고 있다.

현대와 고대의 화가들은 모두 회화가 만들어내는 존재의 감각에 관심을 두고 있다. 그들은 화가가 자신의 그림에 확실한 믿음을 부여해왔다고 믿고 싶어 한다. 또 그 확신은 자기가 생각하는 리얼리티의 개념에 비추어 볼 때 합당한 의미를 지닌다. 따라서 조형성의 개념에는 예술가가 존재의 느낌을 그림 안에 설득력 있게 표현했다는 함축적 의미가 담겨 있다.

이런 내용과 관련해 러시아 태생의 미국 미술 비평가 버나드 베런슨Bernard Berenson을 인용하면 좋을 것 같다. 베런슨은 피렌체의 화가 조토의 작품에 대해《르네상스 시대의 피렌체 화가들The

Florentine Painters of the Renaissance》(1896)에서 다음과 같이 자신의 생각을 밝혔다.

심리학은 시각이 단독으로 삼차원의 감각을 정확하게 포착하지 못한다는 것을 밝혀냈다. 시감각을 의식하지 못하는 유아기에는 촉각을 통해 움직임을 감지하는 근육의 느낌으로 대상을 인식했다. 또촉각은 공간과 사물 모두에 해당하는 삼차원의 깊이감을 우리에게 알려준다.

유아기처럼 아직 감각이 성숙하지 못했을 때 우리는 촉각, 즉 삼차원의 감각을 배운다. 이것은 곧 리얼리티에 대한 실험이다. 어린이는 아직 촉각과 삼차원 사이의 밀접한 관계를 정확히 이해하지 못한다. 아이는 거울의 뒷면을 만져볼 때까지 거울 안 세계의 비실제성을 인식하지 못한다. 나중에 우리는 그런 관계를 완전히 잊어버린다. 우리의 눈이 리얼리티를 인지하는 순간마다 우리는 망막에 들어온 인상에 촉각적 의미를 부여한다.

이제 회화는 예술적 리얼리티에 대한 영속적인 인상을 이차원 안에 포착할 목적을 가진 예술이 되었다. 화가는 우리가 전혀 의식하지 못하는 것을 의식해야 한다. 즉, 삼차원의 형태로 구축해야 한다. 그리고 화가는 망막에 투사된 이차원의 인상에 삼차원의 입체적 의미를 불어넣음으로써 자신의 임무를 수행한다. 따라서 화가의 첫 과제는 입체감을 불어넣는 것이다. 그림 속의 어떤 형상을 보면서 마치 만질 수 있을 것 같은 일루전을 느낄 수 있어야 하기 때문이다. 그리고 이 형상이 망막에 투영되는 것과 똑같이 느껴지는 손바닥과 손

가락 근육의 다양한 감각적 일루전을 느껴야 한다. 그런데 이 과정은 그 형상이 당연히 진짜인 것처럼 생각되고, 또 그것이 의식 속에서 지속적으로 전달되기 전에 일어나야 한다.[1]

베런슨은 다음의 말로 정리했다.

"조토가 최고의 대가인 것은 바로 촉각적 인식을 자극하는 힘 때문이다. 나는 그것이 회화에서 가장 중요하다고 생각한다."

사실 베런슨은 현대 회화에서 조형성의 기초가 되는 개념에 대한 힌트를 줄 뿐이다. 그것은 촉각적 리얼리티의 개념이다. 촉각적 리얼리티는 공간을 이해하고 다룰 때 이집트와 중국 예술보다 더 잘하도록 만들어주는 조형 방법이다.

반면, 미국의 고전주의 화가 에드윈 블래시필드Edwin Blashfield는 조토가 보여준 탁월한 리얼리티 표현 능력에 대해서 베런슨과 의견을 달리한다. 그는 여러 측면에서 조토의 부족함을 발견했다.

블래시필드는 《이탈리아의 도시들Italian Cities》(1900)에서 "조토의 작품 속 인물들은 입체감이 거의 없으며, 이런 빈약한 입체감은 그가 일하던 장식 작업에 더 적합하다. 이것은 조토가 깊이감을 잘 표현하는 법을 몰랐던 탓도 얼마간 있다"고 말했다.

조토가 그린 드레이퍼리[2]에 대해 블래시필드는 이렇게 말했다.

1 우리가 어떤 형상을 볼 때 그것을 눈으로 진짜인 것처럼 느끼기 전에 이미 손의 근육이 그 촉각성을 느낄 정도로 자연스럽고 당연하게 일루전이 표현되어야 한다는 의미.
2 한 장의 천을 재봉하지 않고 그대로 몸에 감거나 걸치거나 늘어뜨려서 착용하던 옷. 고대 이집트, 그리스 로마 시대의 의복에서 전형을 볼 수 있다.

조형성

"조토는 드레이퍼리를 실감 나게 그리는 법을 아직 배우지 못했지만, 고상하게 조화시키는 감각은 지녔다. 그는 그 방법을 알았으며, 자기가 할 수 있는 한 가장 뒤로 물러나게 그림으로써 주름을 단순하면서도 웅장하게 정돈해 표현했다."

그런 다음 블래시필드는 풀밭을 표현하는 방식에서 조토의 잘못을 지적했다.

"조토는 드레이퍼리는 한 조각이어서 여러 개의 주름으로 정돈해 표현할 수 있었지만, 풀잎은 한곳에 모여 피기 때문에 이파리 하나하나를 따로 그려야 한다고 생각했다. 러스킨, 리오, 그리고 로드 린지는 조토의 이런 무능력(풀잎 하나하나를 그림으로써 전체적인 표현에는 미숙한 점)을 오히려 자연과 예술 안에서 각각의 사물이 가지는 상대적인 중요성을 정신적으로 해석할 줄 아는 특별한 미덕으로 평가했다. 그러나 그들은 일반 진실과는 반대되는 내용을 조토의 그림에서 진실로 간주한 셈이다. 프레스코처럼 2차원적으로 납작하게 재현된 그림이라면 풀잎을 인간의 눈으로 하나하나 따로 구분해 볼 수 없을 것이다. 이 경우 전체를 종합적으로 표현하는 것이 더 적합해 보인다. 그리고 조토가 만일 부분이 아닌 전체에 대한 효과를 만들어냈다면 그것을 이해했다는 의미다. 그러나 그는 아직 일반화에 능한 대가가 아니었다."

베런슨과 블래시필드의 인용 구문을 보면 그들이 생각하는 회화의 리얼리티 개념이 서로 다르다. 그들의 견해에 덧붙여 조토에 대한 다른 이들의 생각을 좀 더 살펴보면 회화의 개념은 더욱 혼란스러워진다. 그러나 이 두 사람의 견해는 근본적인 차이를 지적

하고 있다. 한 사람은 촉각에 상응하는 리얼리티를, 다른 한 사람은 다른 모든 감각과 분리된 시각 개념에 상응하는 리얼리티를 추구한다. 촉각과 시각, 이 두 가지가 나머지 모든 차이점을 포괄하는 가장 근본적인 차이라는 것은 나중에 설명할 것이다. 조토에게 이런 근본적인 차이점이 있었다면, 후대의 화가들에게서는 베런슨과 블래시필드의 견해에 대한 충분한 합의가 이루어질 수 있다. 그 공감대는 우리가 생각하는 문제를 쉽게 만들고, 예술가들이 성취할 공동의 목표를 만들 것이다.

우리는 의견이 다른 사람들의 생각을 무시한 채 한 가지 견해만 정당화하려는 것이 아니다. 서로 다른 두 견해는 각자가 이룬 예술적 성과에 주목한다. 그 성과의 가치는 쉽게 저버릴 수 없다. 둘 중 하나의 입장을 선호하는 것은 특별한 애정에서 비롯된 것인데, 그 편애는 예술을 실천하고 비평할 때 특히 관심을 가지는 내용과 관련된다. 이런 입장을 비난할 수는 없다. 사실 그런 식의 입장은 예술가나 비평가 모두에게 중요하다. 리얼리티에 대한 자기만의 확신이 없다면 자기 작품으로 표현한 리얼리티를 우리에게 확신시킬 수 없기 때문이다. 그렇다면 우리는 아무것도 얻을 수 없다. 시대마다 예술가는 저마다의 확고한 진실, 또는 그 진실의 변주된 모습을 다룬다. 그런 것에 쏟는 열정은 예술가가 우리에게 줄 수 있는 최대의 선물이다.

그러므로 조형성을 정의하려면 그것을 이루기 위한 수단들의 본질을 설명해야 한다. 조형성은 우리가 방금 베런슨과 블래시필드를 예로 들어 설명한 두 가지 측면 모두에 적용되어야 한다. 표

면적으로는 서로 다르고 대립하는 두 가지 목적을 모두 이루어야
한다.

이런 입장을 취하는 사람은 블래시필드의 생각에 대해 논쟁
을 벌일 것이다. 그러나 현대 화가들 중에는 자기 원칙과 관련해서
는 블래시필드의 관점을 받아들이지 않지만, 현대적인 감각이라는
점에서 그의 이론 중 일부분을 활용하는 이들이 있다.

그렇다면 이쯤에서 조형성의 정의를 내릴 수 있겠다. 조형성
이라는 단어의 참 의미는 위에서 설명했던 내용에 얼마나 일치하는
가에 달려 있다.

'조형적'이라는 말은 일반적으로 조성하기 쉬운 재료에 쓰인
다. 마찬가지로 예술에서도 이 말은 조성하기 쉬운 재료를 이용한
방법적 기술에 적용된다. 찰흙, 부드러운 밀랍, 퍼티putty,[3] 그 밖에
유연한 재료로 만들어진 조각이 이 단어를 적용하기에 가장 적절하
다. 그 위에 도구를 이용해 흠집을 낸 금속이나 돌로 만든 작품이 '조
형적'이라는 어휘에 가장 적합할 것 같다.

만일 회화에 이 개념을 적용한다면 가장 먼저 '그리는 것'과
관련될 것인데, 그림은 어느 정도의 두께를 지니므로 프레스코에서
그림 위에 칼로 새기는 효과나 부조의 효과를 만들 수 있다. 사실 이
런 방식을 받아들이는 화가가 많이 있다. 그들은 이 방법이 그림에
서 조형성을 연출하는 가장 기초적이고 자연스러운 방법이라고 주
장할 것이다. 앞서 봤듯이, 인상주의가 잃어버린 구조의 힘을 되찾

[3] 백악(미세한 분말로 된 탄산칼슘)과 끓인 아마유로 만든 접합제.

는 데 관심을 두었던 세잔과 같은 대가도 초기 작품에서는 이런 개념에 몰두해 작업했다. 훗날 세잔의 생각은 바뀌었고, 그는 이 방법이 재료를 남용한다고 생각했다. 그렇다면 회화의 왕국에서 조형성이라는 단어를 어떻게 적용할 수 있을까? 가장 조형적인 방법을 사용한 화가들조차 조형성이라는 용어를 규명하려고 시도하지 않은 그런 회화의 왕국 안에서 말이다.

질문에 답하려면 우선 돌이나 점토 모두를 움푹 들어가 보이게 하려는 의도에 주의를 기울여야 한다. 분명히 그것은 어떤 요소들이 공간 안에서 뒤로 물러났다 앞으로 돌출하는 느낌을 만든다. 코는 앞으로 불쑥 튀어나오고, 눈은 안으로 쑥 들어간다. 눈썹은 뺨 위에서 아치형을 만들고, 머리카락은 전체 틀을 만들면서 이마 앞으로 나온다. 위아래 입술이 앞으로 나오고, 입은 입술과 입술 사이가 안쪽으로 들어간다. 턱 끝은 앞으로 나오며 목은 뒤로 물러나는 등 각 부분은 공간 안에서 돌출과 후퇴의 감각을 만든다. 인물의 개성이나 인물이 포함하고 있는 상징적인 매력은 이렇게 돌출하고 후퇴하면서 그 특성을 우리에게 전달한다. 재료와 관련해서 작가가 의도하는 리얼리티는 이렇게 앞으로 나오고 뒤로 물러나는 방법을 이용해 전달된다.

의미를 좀 더 분명하게 전달하기 위해 금속 공예품을 예로 들어보자. 금속으로 만든 꽃이 있다. 금속으로 어떻게 꽃다움이 전달될까? 금속이 돌출되어 보이도록 망치질을 한다. 금속은 요면凹面의 느낌을 주기 위해 가장자리에서 안쪽으로 경사져야 한다. 더 깊이 새기면 꽃잎 한 장 한 장이 다른 꽃잎과 분리되면서 공간감을 만

들어낸다. 중심에는 안쪽 깊은 곳에서 돌출하는 꽃의 수술, 암술이 있다. 원래 금속 재료의 속성을 고려해서 보면, 꽃이라는 형상은 잎들이 중심으로 들어가는 부분과 피어나듯이 밖으로 나오는 부분들이 반복되는 동작이 이파리마다 연결되면서 만들어진다. 이처럼 들어가고 나오는 것은 꽃을 꽃다운 모습으로 표현해줄 뿐 아니라, 우리 시선이 꽃의 모양을 따라 올라갔다 내려갔다, 안으로 들어갔다 밖으로 나오면서 우리를 공간으로의 여행으로 인도해주는 리듬감 있는 운동을 만들어낸다.

그림의 조형성도 비슷한 효과를 의미한다. 즉, 조형성은 전진하고 후퇴하는 형상을 만듦으로써 실행되는 리얼리티의 과정이다. '조형성'이라는 어휘가 그림과 조각 양쪽 모두에 적용되는 이유기도 하다. 형태와 공간은 대부분은 앞으로 나오면서, 또 어떤 부분은 전면에서 공간 안으로 물러나는 과정을 통해 만들어진다. 조각과 마찬가지로 그림도 이런 움직임들이 서로 관계를 맺으면서 감각을 만들도록 구성되어야 한다. 이것은 전진과 후퇴라는 리듬감 있는 운동이 일정하게 반복되면서 실행된다.

따라서 조형 요소는 화가가 공간 안에서 운동감의 효과를 연출하기 위해 사용하는 수단이자 장치인 셈이다. 사실, 그런 조형 요소는 앞서 설명한 재료를 써서 우리의 생각을 표현하도록 해주는 유일한 수단이다. 그렇다면 조형성은 공간 안에서 앞뒤로 움직이는 사물의 감각이라는 방식으로 우리에게 전달되는 리얼리티 감각이라고 할 수 있다. 조형 요소는 수없이 많다. 이제 우리가 설명할 모든 장치와 요소는 이런 효과를 위해 사용된다. 이것들 모두가 실제

예술가의 창조적 진실

로 사용될 필요가 있는 것은 아니다. 예술가와 예술가들의 스타일이 다른 것은 대개 이런 감각을 연출하기 위해 선택하는 수단이 서로 다르기 때문이다.

　　이런 요소들은 다른 감각을 만드는 데 사용되기도 한다. 그러나 궁극적인 예술의 의도는 이런 요소들과는 별도로 본질적인 내부의 무언가를 만들어내는 것이다. 다시 말해, 이런 조형 요소들은 단순히 어떤 목적을 위한 수단일 뿐, 그 자체로 목적은 아니다. 우리는 모든 예술 작품 안에 항상 존재하는 것만을 여기에서 논의할 것이므로 조형 요소의 목적을 이 책에서 다루지는 않을 것이다. 예술가의 아이디어와 그를 둘러싼 심리적·물리적 환경, 그만의 특별한 지적 능력은 모두 이런 요소들이 사용되는 목적을 조정하게 된다.

　　그림에서 조형성은 캔버스 안과 밖으로 움직이는 감각, 즉 안으로 들어가면서 움직이는 감각, 캔버스 표면 앞의 공간에서 벗어나 바깥으로 움직이는 감각에 의해 만들어진다. 실제로 예술가는 관람자를 캔버스 안의 여행으로 초대한다. 관람자는 안과 밖, 위와 아래, 대각선이나 수직 방향으로 예술가가 그린 형태를 따라 움직여야 한다. 반경을 따라 회전하고 터널을 통과하고 경사를 따라 미끄러져 내려가야 하며, 때로는 공간을 가로지르는 강력한 자력에 이끌려 신비한 내부로 빨려 들어가 이쪽저쪽을 날아다니는 공중 곡예를 해야 한다. 이런 여행은 아이디어의 토대가 된다. 그 자체로 그림은 충분히 흥미롭고 견고하며 활기차다. 예술가가 어떤 지점에서 관람자를 잠시 멈추게 하고, 다른 지점에서 특별한 매력을 발산해 관람자를 기쁘게 할 것이라는 사실은 그들이 작품에 관심을 가지는

이유다. 사실, 그림 안의 내용을 따라가는 관람자의 그런 여행은 그림이 매력을 보여줄 거라는 기대가 없었다면 결코 시작되지 않았다. 그렇지만 우리가 말했듯이 조형적인 경험에서 핵심은 바로 이런 움직임이다. 어떤 그림에서 이런 여행을 해보지 못한다면 관람자는 그림에서 가장 중요한 경험을 놓치는 것이다.

음악과 회화에서 사용하는 언어가 서로 호환된다고 말하고 싶진 않지만, 비유를 통해 의도하는 바를 명확하게 전달할 수는 있을 것이다. 음악회에 참석한 청중은 의자에 몸을 푹 파묻고 최면을 거는 듯한 감각적인 음의 진동파에 사로잡힐 것이다. 그는 일정한 간격을 두고 이어지는, 음악이 전달하는 매 순간의 변화를 즐기면서 발장단을 맞추며 즐거움을 느낄 수도 있다. 그러나 이것이 청중으로서 그가 반응하는 모든 것이라면, 그는 음악의 부분 부분은 경험하지 않은 것이다. 만일 그가 작곡가와 함께 음계에 맞춰 위아래로 대위법의 흐름을 따라가는 여행을 하지 않는다면, 그리고 이 여행과 다른 것과의 관계를 의미 있게 살펴보지 않는다면, 그는 단순히 관능적인 유쾌함만을 경험하는 것이다. 그 유쾌함이란 향수병이 엎질러졌을 때 일어나는 그런 종류와 크게 다르지 않다.

앞에서 살펴본 꽃의 경우, 조형적 여행은 꽃잎이 만들어낸 험한 산을 오르락내리락하는 것이다. 곡선을 그리는 옆면을 따라 내려가고, 꽃잎과 꽃잎 사이의 갈라진 틈을 통과하고, 다음 꽃잎의 굽은 경사면을 타고 오른다. 결국 그 여정의 총합은 바로 금속으로 만든 꽃이다. 그러나 이 꽃은 그 여정을 거치지 않고서는 인식될 수 없다. 꽃에 대한 지식은 꽃이 만들어진 지형적 여정을 거쳐 얻어진다.

어떠한 조형 요소라도 이런 목적에 맞게 활용될 수 있다. 개념의 기본 단위들은 예술가가 선택하는 공간 안에 놓여 있다. 그리고 그가 사용하는 공간은 색상, 선, 질감, 명암, 그리고 다른 모든 요소가 움직임의 감각에 어떻게 기여하는지를 결정한다. 이런 모든 요소는 본질적으로 그 동작을 만들어낼 수 있는 힘이 있다. 색은 돌출되기도 하고 후퇴하기도 한다. 선은 방향, 자세, 그리고 형태의 기울기를 지시한다. 조형 계획에 따라 사용된 각각의 요소는 고유하며 부가적이면서도 핵심적이다. 그러나 우리는 이런 요소에 앞서 공간에 대해 먼저 논해야 한다. 공간은 다른 요소들이 그림 안에서 기능하는 방식을 결정하기 때문이다.

조형성과 공간

어떤 조형 작품은 자세히 살펴보면 자신의 의도를 효과적으로 전달할 특정한 표현 방식을 찾지 못했음을 드러낼 때가 있다. 화면에서의 움직임, 즉 멀어지기도 하고, 나아가면서 동시에 화면을 가로지르기도 하는 움직임은 회화적 경험이 완성되는 수단이다. 그것은 마치 음악과 같다. 음악도 음계의 변화나 리듬, 박자, 그리고 시간에 맞춘 움직임 같은 음악적 표현 외에 다른 방식을 생각하기란 불가능하다. 최근에는 음악이 수직적인 하모니를 발휘해 음악이 가지는 공간적인 느낌을 부여하려고 하며, 그림은 리듬이 반복되는 시간의 느낌을 만들려고 노력한다. 오늘날 시간과 공간에 대한 개념이 '타

임스페이스timespace'라는 공식 안에서 결합하는 경향이 있다. 그러나 흔히 '사차원'으로 불리는 이 개념은 추상적으로 표현되어야 한다. 공간과 시간은 다른 기준으로 측정되며, 이 둘의 관계를 정하기 위해서는 이해의 과정이 필요하다.

달리 말하자면, 이런 실험들은 조형 과정의 최종 목표 지점을 변화시키려고 시도하는 것이며, 새로운 요소의 활용을 포함하지는 않는다. 우리는 아직까지도 시간의 요소가 강조될 수 있는 공간이라는 차원에서 그림을 생각하기 때문이다. 그림은 항상 그 안에 있었고, 음악은 항상 그곳에 존재했던 공간의 감각을 동시에 수용하기 위해 주로 시간이라는 차원에서 상상되어야만 한다. 현대 과학은 그 두 가지를 분리하는 것이 불가능하며, 그렇게 하는 것은 단순히 관습에 불과하다는 것을 우리에게 가르쳐주었기 때문이다. 그러나 이것이 하나의 관습이라는 사실은 사물에 대한 특정한 관점, 표현되지 않은 요소들이 상징화 되어 있는 관점을 표현하는 특정 매체의 한계로 설명할 수 있다. 바로 이 점이 인간의 의사 전달의 가장 본질적인 특성이며, 어떤 한정된 매체의 특정한 표현이 다른 매체의 표현과 서로 소통되지 못하는 이유다. 그래서 우리는 그림이 말하려는 것을 말로 똑같이 표현할 수 없다. 우리는 말로 비슷한 연상 작용을 불러일으킬 수 있기를 바랄 뿐이다. 그러나 이런 것은 전적으로 그림을 보는 사람들의 주관에 달려 있으며, 그림이 말하는 내용을 그대로 전달하는 방법은 사실상 없다. 따라서 조형 과정의 목적을 변화시키려는 노력은 조형 언어가 자기 능력 밖의 기능을 수행하기 위해 적정 영역을 초월해 범위를 더 확장시킨 것으로 해

석해야 한다. 다행히도 여기서 이 문제의 결론을 이끌어낼 필요는 없다.

우리가 다루던 본래의 문제로 돌아가자. 베런슨과 블래시필드의 차이는 무엇인가? 둘은 그림이 확실한 존재의 감각을 가져야 한다고 생각했다. 그러나 그들이 말하는 존재의 감각은 같지 않다. 이렇게 말해보자. 베런슨은 조토가 자신이 묘사할 수 있는 것보다 더 확고한 형태 안에 리얼리티 감각을 불어넣은 점이 기뻤다. 조토가 위대한 것은 그림 속에서 그 감각을 소통하게 한 능력 때문이었다. 조토는 그런 능력으로 그 어떤 화가들보다 더 실감 나는 촉각성을 보여주었다. 반면, 블래시필드는 장식적 정교함을 좋아한다. 그래서 그가 주장하는 리얼리티 감각에서 보자면 조토는 매우 부족했다. 드레이퍼리와 꽃은 정교하지 못했다. 조토식의 감각은 실제로 우리의 눈에 비치는 방식이 아니다. 여기에서 우리는 기본적인 차이점을 발견할 수 있다. 즉, 베런슨은 촉각성에 바탕을 둔 리얼리티를, 블래시필드는 겉모습에서 드러나는 리얼리티를 추구한다는 것을 알 수 있다.

이런 차이는 매우 기본적인 것이다. 이 기본적인 차이는 두 개의 범주를 형성한다. 그리고 그 밖의 차이점들은 이 기본적인 차이에 따라오는 부차적인 내용이다. 사실상, 예술에서 논쟁은 논객의 관점에 따라 달라지는 주장 때문에 생긴다. 각자의 관점은 자신들이 적합하다고 판단한 리얼리티에 대한 견해에 해당한다. 이것은 일종의 대립관계에 있는 관점이다. 예를 들어, 모더니스트와 아카데미파처럼, 서로 합치되거나 반대되는 그룹들이 현재까지 보여준

155 조형성

대립적 관점이다. 이런 차이를 설명하면서 우리는 조형성의 정의에 도달하게 된다. 우리는 그 범주 안에 두 가지 관점이 모두 수용되기를 희망한다.

베런슨은 블래시필드로서는 지적할 수밖에 없었던 결점을 알아채지 못했다. 베런슨은 조토가 최고의 리얼리티 감각을 만들어 냈다고 생각했다. 그는 꽃과 드레이퍼리가 얼마만큼 진짜처럼 보이는지에 주목하지 않는다. 그는 조토가 만들어낸 형태의 입체성을 느낄 수 있고, 실제로 만질 수 있기 때문에 조토의 입장이 설득력 있다고 생각했다. 베런슨은 자기의 눈이 단지 사물을 볼 뿐 아니라 표상된 사물이 물리적인 대상이라는 것을 느끼기도 한다고 주장했다. 그는 감각의 총체성을 원했다. 그것은 유아기의 눈과 관련된 그의 개인적 경험 때문이었다.

이 지점에서 최근의 심리학 실험 결과가 베런슨의 주장의 타당성을 입증해주는 것은 흥미롭다. 신문들은 유아기에 시력을 잃고, 수술을 통해 기적적으로 시력을 회복한 한 젊은이의 경험을 보도했다. 이 사람은 보는 방법을 학습해야만 했다. 처음에 그는 수술로 복구한 시각만으로는 어떠한 리얼리티 감각도 구체화할 수 없었다. 그리고 눈으로 본 것을 확신하기 위해 만족스러울 때까지 만져봐야 했다. 예를 들어, 가까이 있는 개와 세 블록 떨어져 있는 말은 똑같은 크기로 보여서 거리가 멀어지면 크기도 점점 작아진다는 사실을 배워야 했다. 그리고 거리에 따라 색은 점점 옅어진다는 사실도 배워야 했다. 즉, 다른 요소들과의 관계 속에서 공간 안의 사물이 어떻게 보이는지 학습해야 했다. 그림자가 부피를 표현한다는 것을

만지는 것을 통해서 학습해야 하는 것처럼.

블래시필드가 특정 대상의 리얼리티에 관심이 없다는 사실은 매우 흥미롭다. 대신 그는 그 대상이 어떻게 보이는지에 관심이 있었다. 이는 곧 사물이 빛을 받거나 다른 대상과 무리 지어 있는 특정한 상황에서 어떻게 보이는지를 말한다. 그는 조토가 표현한 꽃들에 만족하지 못했는데, 세부적인 것을 너무 자세하게 그렸기 때문이다. 이것은 닮게 보이는 방식이 아니다. 그의 말을 다시 인용해 보자.

"프레스코처럼 2차원적으로 납작하게 재현된 그림이라면 풀잎을 인간의 눈으로 하나하나 따로 구분해 볼 수는 없을 것이다. 이 경우 전체를 종합적으로 표현할 수 있는 효과가 더 정확해 보인다."

블래시필드의 관점에서 그림의 리얼리티는 시각 그 자체의 작동 기제와 관련해서 사물들이 보이는 모습을 똑같이 재현하는 것이다. 그는 풀잎 하나하나를 그리는 것이 합당하지 않다고 생각한다. 눈이 모든 것을 볼 수는 없기 때문이다. 그리고 풀잎 하나하나를 세밀하게 살펴보지 않는다고 해도 우리는 그 풀잎이 거기에 있다는 사실을 알고 있으므로, 우리가 풀잎을 제대로 그리는 것이 가능하다는 사실을 누군가가 부정한다면 블래시필드는, 회화는 오직 시각에만 충실해야 하고, 따라서 다른 감각을 통해 얻게 되는 내용은 핵심적인 진실을 부정하는 것이고 그림을 완전하게 만들기에도 적절치 않다고 반박할 것이다.

이제 이러한 차이점들을 일반화할 단계다. 베런슨은 그림은 본질적으로 리얼리티 그 자체여야 하며, 그림의 질감과 움직임

이 만질 때의 물리적 감각, 즉 촉각을 직접적으로 만족시켜야 한다고 주장했다. 그는 실제로 형태와 질감이 만져질 때 그림이 존재하는 것임을 알고 있었다. 반면 블래시필드는 그림이란 사물이 어떻게 보이는지를 보여주는 것이어야 한다고 주장한다. 만일 잔디 또는 다른 대상이 그려졌다면, 그는 본다는 경험을 통해 곧 그 사물의 존재를 확신해야만 한다. 다시 말해, 그에게 리얼리티란 시각에 대한 언급을 통해 확실시된다. 그는 그림이 시감각으로 관찰한 것과 가능한 한 똑같은 일루전을 만들어내기를 원했다.

　　이 점을 좀 더 분명히 하기 위해 지금까지 다룬 예시의 두 가지 측면을 되짚어보자. 조토는 모든 학파에게 어느 정도씩은 골고루 수용되어 왔으므로 논하기에 좋은 예다. 블래시필드는 예술가로서의 조토의 지위를 인정하기는 했지만, 그가 궁극적인 회화의 진실에 도달했다는 사실은 부정했다. 그렇지만 장식 분야뿐 아니라 작품의 극적인 표현성에서 조토의 탁월함을 인정했다. 그것은 우리로서는 알 수 없는 블래시필드의 어휘에 해당한다. 그러나 그 조형의 어휘들이 무엇이든 간에 그로서는 적절한 관점을 설명한 것이다. 그러나 시간을 조금만 거슬러 올라가 조토 이전의 선조들, 즉 비잔틴 화가들의 작품을 살펴보면 입체감의 개념은 더 확장될 것이고, 우리가 말하려는 그 관점도 설명될 것이다. 나는 베런슨이 이후의 논쟁의 결론을 인정할지에 대해서는 확신할 수 없다. 그러나 그는 현대 미술이 그 화가들에게 큰 관심을 보이기 전에 글을 썼다.

　　비잔틴 화가들은 때로는 비싸고 귀한 돌에 자신의 작품을 새겨 넣었다. 그리고 그림 속에 등장하는 성인들의 머리 위를 감싸는

후광을 표현할 때는 진짜 금을 썼다. 이런 값비싼 돌, 모조가 아닌 진짜 금, 그리고 화려한 색상은 모두가 중요하고 가치 있다는 의미를 드러내는 수단이었고, 만일 그것을 대체할 다른 가치 있고 심미적인 재료가 있었다면 그렇게 비싼 것을 사용하지 않았을 것이다. 그것은 고귀한 인물의 의상을 표현하기 위해 사용된 것이라기보다는 교회가 지닌 화려함과 권위의 느낌을 부여하기 위해 사용된 것으로 보인다. 분명 이런 심미성은 일루전을 통해 전달될 수 있었을 것이다. 18세기 그림에서 보이는 화려한 의상과 초상화 속 보석을 표현한 기법을 보면 알 수 있다. 비잔틴 미술가들이 환영적으로 표현하는 기술을 갖고 있지 않았다고 말하는 것은 옳지 않다. 그들에게는 따를 수 있는 콥트인의 예술이 있었기 때문이다. 콥트인의 예술은 언제라도 찾아볼 수 있었다. 따라서 우리가 내릴 수 있는 유일한 결론은, 비잔틴 미술가들은 일루전을 만들어내려고 했던 것이 아니라, 의도했던 의미를 직접적으로 전달하고 싶어 했다는 것이다.

그것은 분명히 현대 예술가들이 그림 위에 여러 가지 재료를 붙이는 방법을 택하도록 자극하는 원인이 되었다. 일루전과 '있는 그대로'의 사이에는 의식적인 구분이 분명히 존재한다. 여기에서 화가가 조각가의 영역을 침범한다고 지적할 수도 있다. 그러나 실제로 그런 것은 아니다. 우리가 조각가에게 자기가 만든 조각상에 자연스럽게 보이려고 색을 칠하거나 피부와 땀구멍의 느낌을 만들기를 바라지 않기 때문은 아니다. 오히려 조각가가 재료 그 자체의 내재적인 특성으로 아름다움을 표현하기를 바라기 때문이다. 이런 설명을 하다 보면 그림이 지닌 또 다른 특성을 깨닫게 되는데, 즉 표

현 대상의 시각적 일루전을 강요받지 않는 조각의 경우처럼 화가들 역시 일루전을 꼭 만들어낼 필요는 없다는 것이다. 그림은 평평한 면 위에 그린 것이다. 그리고 그림이 그림 그 자체가 아닌 다른 것으로 보이도록 만들 필요는 없다. 다만 조각가는 자신의 조각상을 재료인 대리석이 아닌 다른 것처럼 보이게 하고 자신의 능력을 발휘해 만들기만 하면 된다. 만일 조각가의 그런 능력을 신뢰할 수 없다면, 상점의 유리 진열창에 설치된 마네킹을 보라. 그리고 사람이 마치 무생물처럼 움직이지 않도록 훈련을 받고 서 있다가 살짝 움직이면 마네킹이라고 생각하며 바라보던 구경꾼들이 소스라치게 놀라는 것을 생각해보라.

회화의 진실에 관해서 블래시필드가 이상적으로 생각한 것은 조토 이후 수백 년의 세월이 흐른 후에야 실현될 수 있었다. 결과적으로 일부 화가에게서 우연히 엿볼 수 있었던 것을 제외한다면, 블래시필드에게 회화적 진실이란 조토 이후 수백 년의 세월 동안 존재하지 않은 셈이다. 그런데 그 일부의 화가들은 회화의 진실에 대한 분위기만 조금 풍길 뿐 자신들의 기법을 계속 지켜나갈 원칙을 제대로 깨닫지는 못했다. 조토는 건물을 그릴 때 원근법과 크기를 축소하는 방법을 사용했다. 그러나 그 방식이 항상 시각 법칙에 맞지는 않았다. 가끔은 원근법에 어긋나게, 실제로는 더 크게 보이는데도 인물을 작게 그릴 때가 있었다. 순수한 시각적 감각에 대한 총괄적인 개념은 15세기에 프란체스코 스콰르초네Francesco Squarcione와 안드레아 만테냐Andrea Mantegna에 의해 일종의 제도로 발전했다. 그들은 마사초Masaccio, 다빈치와 더불어 선원근법을 성문화했다.

특히 다빈치는 그것에 더해 명암에 관한 시각 법칙을 만들었다. 명암법은 빛이라는 원천적 요소와 관련하여 빛과 그림자를 재현하는 것이다. 그 명암법은 오래된 기존의 명암법을 대체했는데, 기존의 명암법은 가장자리로 갈수록 어둡게 표현해 둥근 형태를 간단히 표현하는 식이었고, 명암의 차이는 장식을 위해 대조적인 명암을 사용하거나 극적인 효과를 낼 목적으로 이용되었다. 다시 말해, 회화적 진실에 관한 블래시필드의 개념이 성과를 본 것은 이런 시각 법칙들이 회화의 구성 원칙으로 자리를 잡은 이후부터였다. 이 법칙들을 이용하면 어떤 상황을 똑같이 그려내는 것이 가능했다. "얼마나 자연스러운지!" 이런 감탄은 그 그림이 시각 법칙에 알맞게 그려졌을 때 들을 수 있는 말이다. 이것이 인간이 만든 법칙이라는 사실은 시력을 되찾은 젊은이의 예에서 충분히 입증되었다. 그는 시각 법칙들을 처음부터 다시 배워야만 했다.

이런 내용을 더 잘 이해하기 위해 15세기에 그려진 풍경의 배경을 살펴보자. 이것은 시각 법칙에 따라 멀리 있는 경치가 평면의 배경 위에 그려졌다. 물론 누구도 이런 배경을 실제의 공간이라고 생각하는 어리석은 짓을 하지는 않는다. 그러나 이는 어떻게 공간이 실제처럼 보이고, 그래서 우리가 그것을 실제처럼 받아들이는지를 알려준다. 구체적인 건축물인 야외극장은 물론 이런 형태의 일루전에 일치되지 않는다. 그것은 일루전에 의한 방식을 버리고 실제적인 구조물로 그려진다. 이것의 장점을 논할 필요는 없다. 다음과 같이 말하는 것으로 충분할 것이다. 즉, 15세기의 화가들은 그림을 그렸고, 그들이 중요하게 여긴 한 가지 목표는 실제로 본 것을

일루전으로 능숙하게 그려냈다는 것을 증명하는 것이었다. 그러므로 이런 종류의 그림은 솔직히 일루전이라고 할 수 있으며, 사물의 존재를 증명하는 데 그림의 가치를 두었기 때문에 사물이 보이는 모습과 얼마나 닮았는가 하는 문제에 주의를 기울인다. 블래시필드가 조토의 꽃을 비판한 것도 바로 이런 관점에서였다. 조토가 꽃이 겉으로 보이는 방식으로 표현하지 않았기 때문에 블래시필드가 보기에는 적절하지 않았던 것이다.

　　이원성은 형태에도 적용된다. 형태는 그 중량감을 인식함으로써 확인된다. 그림에서 중량감은 두 가지 방식으로 인식된다. 우선 일루전을 생각할 수 있다. 겉모습으로 그 존재를 표현하기 위해 철 한 조각을 그린다고 가정해보자. 우리는 철을 다뤄본 경험이 있어서 똑같은 양의 깃털들보다 철이 더 무겁다고 생각한다. 이제 철로 된 침대 틀과 그 위에 놓인 베개를 그린 그림을 본다면, 또 그 베개가 알아볼 수 있게 그려진다면, 우리는 베개보다 철이 더 무겁다고 느낀다. 이는 그림 안에서 사물의 밀도를 비교함으로써 형태가 주는 감각을 느낄 수 있다는 것을 의미한다. 두 실체의 겉모습을 비교하면서 상대적인 밀도에 대한 감각을 깨닫고, 재현해놓은 두 사물의 밀도를 비교해서 알게 되면 상대적인 형태에 대한 감각을 구분해서 느낄 수 있게 되는 것이다.

　　형태를 묘사하는 촉각적 방식은 밀도가 지닌 추상적 특질을 직접적으로 언급하는 것이다. 어떤 사물은 실제로 다른 것보다 더 밀도가 높은 느낌을 준다는 사실을 우리는 알고 있다. 예를 들어, 흡수하는 질감을 가진 사물은 반투명의 성질을 지닌 것보다 더 무겁

게 보인다. 정육면체는 똑같은 물질로 된 반구보다 더 무거워 보인다. 따라서 우리는 특정한 물질을 인식하지 않더라도 질감과 형태라는 중간 매개를 통해서 상대적인 중량감을 실제로 그림 안에 불어넣을 수 있다.

이렇게 형태와 무게를 생각할 때 우리는 조형적인 힘과 물리적인 힘의 일루전 사이에서 발생하는 혼동을 고려해야 한다. 미켈란젤로와 조토의 업적을 비교해보면 그 차이를 잘 알 수 있다. 조토의 작품에서는 형태의 육중함을 분명하게 느낄 수 있다. 미켈란젤로의 작품을 보면 힘이 느껴진다. 그러나 그 둘은 상당히 다른 느낌이다. 미켈란젤로의 인물들에서는 불룩한 이두근, 넓적다리, 복부 근육, 그리고 넓은 어깨와 목 근육이 표현됨으로써 그들이 매우 건장하다는 의미가 전달된다. 그리고 만일 이 사람이 넘어진다면 바닥과 끔찍한 충돌을 일으키겠다는 생각이 든다. 한편 조토의 그림에서 우리는 형태의 입체성으로 움직임과 무게에 대한 느낌을 인식할 수 있다. 이때의 입체성은 우리가 실생활에서 경험한 내용과는 별개다. 그와는 달리 미켈란젤로의 경우에는 힘차고 몸이 뒤틀리게 표현된 사람은 틀림없이 힘이 있고 몸이 뒤틀렸기 때문에 불편함을 느낄 것이라는 사실을 우리가 느끼기 전에 이미 인식하고 있을 뿐이다. 다시 말해, 기쁨, 슬픔, 무거움, 밝음의 감정을 소리의 특질과 리듬이 함께 만들어낸 것에서 느껴지는 음악의 추상성을 떠올리며 비교해볼 수 있다.

앞의 내용은 완벽하게 다른 두 가지 방법으로 조형성이 실현될 수 있다는 사실을 분명히 보여준다. 우선 편의상 두 개의 다른 학

파를 예로 들어보자. 한 학파는 조형성을 촉각적으로 표현하고, 다른 학파는 시각적 또는 환영적으로 표현한다고 하자. 여기에서 '환영적'이라는 말은 비평적인 의미로 사용된 것이 아니라, 다만 그 단어가 환기시키는 감각이 가장 생생하게 의미를 묘사해줄 수 있을 것 같아서 쓴 것뿐이다.

여기서 다음의 내용이 지적되어야 한다. 초기 인류, 오늘날의 원시 부족, 광인(광인은 정신병을 다루는 치료법에 따라 어린아이들과 같은 방향으로, 즉 발달이 후퇴하는 방향으로 진행된다), 그리고 중국인처럼 고대의 특징적인 예술 전통을 그대로 가지고 있는 사람들을 보면서 우리는 그들이 촉각적 형태의 조형성을 택한 것을 알아낼 수 있다. 마찬가지로 화가로서의 경력이 시작되는 시기, 즉 어떤 것에도 영향을 받지 않은 시기인 열 살 무렵의 아이들이 이런 유형의 그림을 택한다는 사실은 의미심장하다. 어린 시기에 받아들인 내용은 본능적으로 영향을 미친다. 그러나 때로는 우리의 논리가 사실과 다르다고 지적받을 것이다. 삶이 온통 초자연적 존재와 힘으로 가득 차 있는 원시 종족들, 그리고 공상하면서 상상의 세계로 빠져드는 어린이들의 경우에는 확실히 환영적 방식을 이용한 그림을 더 쉽게 받아들이기 때문이다. 그러나 이런 그림에서 겉으로 나타나는 모습이 진짜인 것처럼 보이지 않는다면 우리의 논리가 더 유효할 것이다. 그런 이들에게는 신神, 귀신, 어린아이들의 공상이나 엉뚱한 짓 등이 우리가 실제 생활에서 느끼는 리얼리티보다 훨씬 생생하게 느껴지기 때문이다. 이런 이들에게 신이나 귀신 그리고 상상력이 동원된 환상의 세계는 언제나 함께한다. 환상 속에 등장하

는 존재들은 그들의 집에 살면서 이야기를 들어주기도 하고, 간절한 바람에 귀 기울여주며 심지어 약속도 한다. 그것들은 나무나 돌멩이처럼 만질 수 있는 존재로 상상된다.

이번에는 우리가 확신에 차서 말했던 그런 사물들, 즉 원자, 힘, 환경, 그 밖의 많은 다른 것들을 생각해보자. 그리고 우리가 이런 것들을 얼마나 잘 상상하거나 묘사할 수 있는지를 생각해보자. 어린아이들과 고대인들은 어떤 상징적인 모습을 띤 것에도 구체적인 리얼리티의 느낌을 부여한다. 그 상징은 어린이와 원시인에게는 세상에 엄연히 존재하는 구체적인 것이다. 그래서 그들에게 조형예술은 실제를 반영하는 것이다. 분명한 것은, 그들은 리얼리티를 창조해내야 한다는 것이다. 그들에게는 눈에 보이는 정형이란 없기 때문이다. 사실, 그런 이들이 만들어낸 리얼리티 감각은 너무 강렬해서 아프리카인에게는 이미지가 곧 진짜 신으로 생각되었고, 고대 이집트인에게는 벽에 그린 인물들이 홀로 오랜 세월 무덤에 갇혀 있던 외로움을 달래주는 친한 동료 같은 존재로 느껴졌을 것이다. 한편 기독교 성인들의 석관 위에 조각된 형상들은 아픈 이를 치유하고 사람들에게 용기를 북돋는 힘이 있다는 믿음에서 재현해놓은 것이다.

따라서 조형 과정을 객관적으로 다시 분석해보면 촉각적 방법이 가장 기본적이어서 현대 미술에서도 그 방법을 사용했으며, 많은 정통 회화에서 그것이 필요조건이었다는 것을 알 수 있다. 촉각적인 방법이 자연스러울 뿐 아니라 조형 과정에서도 기본적이라는 점은 의심의 여지가 없다.

사물의 객관적인 내용을 그리는 자연주의가 환영적인 그림을 거부하기 위한 근거를 이 책에서 찾지는 않을 것이다. 오직 자연스러운 것만이 살아남아야 한다는 것은 아니다. 세련되게 변형하고 발전시키더라도 우리를 자극하고 감동시킬 수 있다면 우리는 그것을 받아들일 것이다.

이제 조형성을 정의해보자. 조형성이란 그림 안에서 움직임의 느낌을 재현하는 특성을 말한다. 여기서 말하는 움직임이란 앞으로 나아가거나 뒤로 물러나는 것을 실제인 것처럼 표현해야 가능해진다. 아니면 사물이 물러나거나 앞으로 나갈 때의 운동감이 우리의 경험 속 기억을 건드려주어야 한다.

이것은 가장 쉽게 설명한 것이다. 그리고 사물을 실제로 관찰하는 방식으로, 움직임을 만들어내는 기능과 그 자체 내에 광범위한 감각을 포함하는 조형 요소를 살펴볼 수 있다. 이런 정의에 따라 조형성을 드러내는 방법을 모두 볼 필요는 없다. 모든 작업에서 두 가지 방법이 어느 정도는 다 사용된다. 무엇을 강조하는지가 중요하다. 대체로 그림이 어떤 아이디어를 드러낼 수 있는지는 그림 속 공간을 어떻게 표현하는가에 달려 있다. 공간은 그림에서 철학적인 토대가 된다. 철학적 토대는 그림에서 조형 요소가 어떻게 가능해야 할지를 결정한다. 다음으로 우리가 살펴볼 것은 공간이다.

공간

공간은 예술가의 리얼리티 개념 중에서 가장 중요한 조형적 표현 방식이다. 또 예술적 발언에서 가장 포괄적인 범위를 가지며, 그림의 의미를 전달하는 핵심으로 볼 수 있다. 공간은 모든 조형 요소들이 종속하게 되는 신념의 표명, 즉 선험적 통일성을 형성한다.

촉각적 공간과 환영적 공간

촉각적인 그림과 환영적[1] 조형성이 두드러진 그림, 이 두 가지에서 말하는 '공간'에는 어떤 차이점이 있는가? 왜 하나는 촉각적이고, 다른 하나는 환영적이라고 하는가? 하나의 공간이 눈을 통해서만 파악할 수 있는 것이라면, 왜 다른 공간은 만져야만 느낄 수 있는 감

1 본문에서 '환영적', '시각적', '일루전' 등으로 표현한 용어는 모두 같은 맥락의 내용이다. '촉각적', '만질 수 있는' 등의 표현 역시 같은 내용을 뜻한다.

각을 우리에게 전달하는가? 공간을 시각으로 파악하는 방식은 분명히 전문화되고 세분화된 시각 기능을 전제로 한 것인가?

촉각적 공간, 아니 간단히 줄여서 '대기air'라고 하자. 그 공간은 그림 속에서 대상들이나 형태의 틈 사이에 존재하는 것으로, 견고한 느낌을 갖도록 그려진다. 즉, 촉각적 그림에서 대기는 빈 상태가 아닌 하나의 실체로 재현된다. 어떤 물건들을 깊게 또는 얕게 눌러 박은 우무나 퍼티 한 접시를 그린다고 가정하면 이 말을 잘 이해할 수 있을 것이다.

반면 환영적 공간을 그리는 예술가는 외관의 일루전을 표현하는 데 관심을 가진다. 겉모습에 충실하려고 노력하지만, 공기를 실제로 존재하는 것처럼 표현할 수는 없다. 기체는 볼 수 없기 때문이다. 사물의 무게감을 표현할 수는 있지만, 그 사물을 둘러싸고 있는 공기를 표현할 수는 없다. 대기는 1평방인치당 6.8킬로그램의 압력을 가진 실체이긴 하지만, 사방으로 퍼져 있는 이 대기라는 실체를 표현해낼 방법이 없다는 뜻이다. 따라서 환영적 방식을 추구하는 화가가 그린 대기의 모습은 비어 있는 곳에 이리저리 돌아다니는 어떤 것일 뿐이다. 대기가 견고한 것으로서 느껴질 수 있는 유일한 방법은 그림 속에 눈에 띄게 확실한 기체를 끌어들이는 것이다. 그래서 구름, 연기, 안개, 아지랑이 같은 것들을 그려 넣게 된다. 이들은 대기에 실체의 존재감을 표현해줄 수 있는 유일한 방법이다. 또 다른 방법은 대기원근법이다. 이 과학적인 방법에 따르면, 사물의 색은 공간 속으로 점점 후퇴해 들어갈수록 더 흐리게 표현된다. 그래서 어떤 대상들을 서로 다른 간격을 두고 표현할 때 사물이 대

기와 뒤섞이는 시각적 효과를 이용해서 대기가 실체인 것을 암시할 수 있다.

이것이 대가들의 작품에 흐려지게 그리는 표현 기법이 나타나는 이유다. 특히 인상주의자들과 환영적 방법으로 대기의 감각을 표현하고자 했던 모든 화가들의 그림이 그렇다. 그들은 공기를 묘사하지 않으면 그림 속 대기의 실체감이 떨어진다는 것을 알았던 것이다. 그래서 아지랑이를 그림에 도입하게 되는데, 그 아지랑이는 주변의 대기와 그림 속 인물에게도 적용되어야 한다. 그림을 그릴 때 대상에는 아지랑이를 표현하지 않은 채 공기 중에만 아지랑이를 표현하는 것은 모순이기 때문이다. 그래서 이런 예술가들이 그린 그림에서 형상의 윤곽선은 흐려지고, 우리는 흐려지는 효과로 표현한 것을 보게 된다.

공간에 대한 이 두 가지 철학을 가장 명확하게 증명하기 위해서는 최대한 모순되지 않으면서 믿을 만한 경우를 살펴봐야 할 것이다. 거의 모든 시대에서 예술과 과학이 함께 발전하기는 하지만, 예술이 과학의 발전을 답습하는 것은 아니다. 특히 우리가 모든 현상을 수적 공식으로 환산하는 과학에 의존하지 않을 때, 아니 그보다도 과학을 정확한 정보들을 모아놓은 것으로 생각할 경우에는 더 그렇다. 가끔 시인이나 화가는 수천 년 뒤에나 나타날 진실에 관한 비유를 발견하기도 한다. 그러나 그들은 이런 예언을 공식처럼 정리할 수 없기 때문에 우리는 그런 것을 서정적 표출이라고만 말한다. 어쩌면 그들은 아주 희미한 감동의 요소와 마주했을 때 일루전이 과연 동경 어린 감동을 주어 가슴 떨리게 할 수 있을지에 대해

서는 회의적인 것 같다. 그러면서도 화가는 자신의 목적과 완전히 다를지라도 그 감동의 요소들이 자기 작품 안으로 흘러 들어가도록 둔다. 대체로 이집트 벽화는 조형적 특성인 공간성을 흐리지 않은 예라고 할 수 있다. 그리고 페루지노의 그림에서 환영적 공간성을 완벽하게 표현하려는 노력을 볼 수 있다.

　이집트 미술에서는 공간을 수직과 수평으로 분할하지 않는다. 화면을 수직, 수평으로 나누는 것은 환영적 공간을 표시하는 가장 기본적인 장치다. 인물들은 모두 단 하나의 수평선 위에 서 있다. 수평선은 어린이가 공간을 표현할 때 제일 먼저 본능적으로 그리는 선이다. 아이는 땅을 그리기 위해 도화지의 맨 아래에 선을 하나 긋고, 하늘을 표시하기 위해 또 하나의 선을 맨 위에 긋는다. 이것은 완벽하게 본능적인 상징이라고 할 수 있다. 그것은 가르치기 이전의 행위이기 때문이다. 이런 방식은 어린아이가 재현의 방식을 체득한 후에도 나타난다. 즉, 어린아이는 자기 그림 속에 이야기가 있다는 것을 알 나이가 되었을 때도 이런 방식을 사용한다. 이 단계는 대개 조작할 능력이 생긴 후에 나타나는데, 보통 다섯 살 무렵이다. 이 시기가 되면 한 가지 달라지는 것이 있는데, 자기가 원하는 사물을 도화지 위 아무 곳에나 그리면서 공간을 표현하는 데 완전히 무관심해진다는 것이다.

　어린아이들의 경우와 마찬가지로 이집트 벽화에도 깊숙하게 들어가는 공간감을 표현하려고 애쓴 흔적이 없다. 서로 상관있는 사물은 바로 앞에 그리거나 위에 그렸다. 그렇지만 사물들은 공간 안에 자리 잡고 있는 것처럼 느낄 수 있다. 신화 속 인물들을 에

워싼 색은 공기의 특성, 즉 색을 통해 표현된 공기를 표현하고 있다. 인물들은 그런 공기에 감싸여 있다. 이런 표현은 사람이 젤리나 끈적끈적한 액체에 들어간 것 같은 그림을 그릴 때 가장 잘 묘사될 것이다. 여기서 말하는 공간은 사람 뒤에 있는 어떤 것이 아니라 벽 정면으로 다가가는 입체적인 부피를 가진 실체로 표현된 것이다.

이집트 회화에서는 공간 유형을 두 가지 요소로 파악해볼 수 있다. 첫째, 인물의 상단부, 즉 얼굴과 머리가 살짝 옆으로 돌아감으로써 표현되는 공간 형태, 즉 옆얼굴에서 나타나는 공간 표현이다. 둘째는 인물의 다리가 서로 교차하면서 묘사하는 공간이다. 한쪽 다리의 주된 움직임은 벽을 가로지르며 앞으로 나아가고, 다른 다리는 뒤로 약간 물러나 삼차원의 느낌을 표현한다. 또 옆얼굴의 윤곽선과 배경에 대조적인 색을 사용해 공간감을 표현한다. 공간에서 거리의 감각을 일루전으로 표현하려는 어떤 노력도 하지 않는다. 그런데도 우리는 이 그림 속 인물들이 자기를 감싸는 공기 안에서 살아 숨 쉬고 자기 역할을 하고 있음을 느낄 수 있다.

여기에서 말하는 촉각의 유형은 조토의 것과는 다르다.[2] 이 방식으로는 그림 속에 있는 어떤 사물의 존재를 분명하게 식별하기 어렵다. 전체적인 그림의 풍경을 보면서 촉각적 존재를 알아볼 뿐이다. 반복해서 말하지만, 그림은 그 자체로서 존재감을 가진다. 조토의 경우에는 문제가 더 복잡하다. 전체적으로 그의 그림도 촉각

2 앞서 말한 촉각적 표현이 공기 중에 감싸인 듯한 느낌을 주는 것이라면, 조토의 방식은 다음 단락에서 설명하다시피 색을 이용한 것이다.

적이다. 그렇지만 비잔틴 예술처럼 조토의 그림에는 특정한 일루 전 장치와의 확실한 관련성을 볼 수 있다. 비록 이집트 예술에서 차 용한 것이긴 하지만, 조토는 앉아 있는 인물을 그릴 때 공간을 수평 과 수직 면으로 분할했다. 그러나 그림의 정면을 가능한 한 침해하 지 않기 위해 수직 배경 면은 절대로 표면에서 멀어지지 않는다. 마 치 한 발짝씩 멀어질 때마다 촉각성이 떨어진다는 사실을 그가 알 고 있었던 것처럼. 따라서 실내를 표현할 때는 공간을 에워싸는 벽 이 캔버스 정면에서 한 발짝 내지 두 발짝 이상 떨어져 보이지 않았 고, 실외 풍경을 그릴 때는 언덕, 벽, 한 무리의 나무, 그리고 인물들 을 한눈에 볼 수 있을 정도로 공간의 크기를 제한했다. 그래서 그림 속 동작을 언제나 캔버스의 작은 공간 안으로 제한했다. 이런 내용 들이 조토의 그림에서 느낄 수 있는 강력한 동감을 잘 설명해준다. 1킬로미터를 가야 하는 사람이 단지 한 발자국만 움직인다면 그 사 람은 자기 목적지를 향해 거의 이동하지 않은 것이다. 반면 50센티 미터를 갈 목적으로 한 발자국을 여행한 사람은 여행을 거의 마쳤 다. 그는 이미 거기 있다고 말할 수 있다. 이것이 바로 일루전 방식 으로, 긴 거리를 묘사하는 그림에서 인물의 촉각적 움직임이 왜 그 렇게 미미한지에 대한 답이다.

그러나 조토의 탁월한 촉각성은 그만의 색상에서 나왔다. 모 든 촉각적 유형의 화가는 색이 가진 촉각적 성질을 이미 잘 알고 색 을 사용했다. 이것은 일루전을 사용하는 화가들이 뒤로 물러나는 일루전 감각을 위해 뒤로 갈수록 색을 흐리게 써서 사용한 것과는 대조적인 방식이다. 다시 말하면, 그들은 색을 이용해 촉각적 성질

을 표현한다. 색은 원래 전진하고 후퇴하는 느낌을 주는 힘을 가지고 있다. 차가운 색은 뒤로 물러나 보이고, 따뜻한 색은 앞으로 나와 보인다. 조토와 이집트인이 활용했던 것이 바로 이런 특성이다. 멀리서 보면 실제의 대기처럼 보이지 않는 색상은 앞으로 나왔다 뒤로 후퇴하는 느낌을 준다. 이것은 만져질 듯 끈적끈적한 특성, 즉 사물을 에워싸고 있는 공기의 느낌을 공간에 불어넣을 수 있는 색의 사용 방법이었다. 이 방법은 촉각적 감각을 한층 심화한다. 어떤 방향에서라도 모든 동작은 늘 단단한 공간이나 감지할 수 있는 공기 덩어리에 의해 저항받기 때문이다. 저항이 없어서 힘을 쓸 필요가 없는 진공 상태에서 걷는 동작과 비교한다면 이것은 얼마나 강한 힘인가.

공간에 대한 철학적 기초

그림이 표현한 어떤 공간을 이해하고 그곳에서 사는 것처럼 느낄 수 있는 사람이라면, 그는 예술가가 리얼리티를 구현하기 위해 했던 말을 가장 잘 이해할 수 있다. 공간은 예술가의 리얼리티 개념 중에서 가장 중요한 조형적 표현 방식이다. 또 예술적 발언에서 가장 포괄적인 범위를 지니며, 그림의 의미를 전달하는 핵심이 된다. 공간은 모든 조형 요소의 최종 목적인 신념의 표명, 즉 선험적 통일성a priori unity을 형성한다.

　　앞서 말했던 원시 종족의 경우처럼, 리얼리티 세계와 공상

세계 사이에는 특별한 구분이 없다. 결과적으로 공간은 그들이 상상하는 것을 감각적으로 존재하게 만들고 구체화하는 곳이다. 그런 의미에서 원시 종족은 유일한 실제의 종합체[3]를 가진 자들이다. 즉, 인지 경험으로 알고 있는 사실과 감각 사이의 유일한 일치를 획득한다. 기독교도 귀신에 관한 것(상상)을 그 사회에서 늘 접할 수 있는 현실로 구체화할 정도로 융합을 이룬 종합체. 원시 상태에 있던 그리스 역시 그런 종합체를 이루었다. 그들에게는 조상statue이 있었고, 그것을 숭배했다. 그러나 그들은 자신들의 감각의 실체성을 의심하고 신들의 실체성마저 의심하게 된다. 그러고 나서 그리스인들이 그림을 그리고 조각을 새기던 벽과 돌은 완전히 달라지는 마치 기적 같은 변화로 의문에 대한 답을 실천하기 시작했다.

르네상스 시대 이후 그런 종합체는 더 이상 나타나지 않았다. 인간은 감각과 객관 세계(감각은 객관 세계에서 자극을 이끌어냈다) 사이의 차이점을 발견하기 시작했다. 간단히 말해, 과학적 방법, 즉 사물의 본성에 대한 질문은 객관 세계와 상상 사이에 있는 통일성을 계속 방해했다. 그것은 만질 수 있는 대상에서 나오는 감각과 내면을 창조하는 과정으로부터 나오는 구체성 사이의 간극을 드러냈다.

그러므로 예술이 공간에 대한 철학을 갖지 못했다는 말은 이해할 수 없다. 이는 원시, 고대 그리스, 기독교가 몰두했던 내용이다. 과학에서의 발견은 늘 부분적이고 분리된 진실일 뿐이다. 과학

3 리얼리티와 상상이 합치되는 공간을 가리킨다.

적 발견은 공상적·추상적 철학에 잘못 빠지지 않기 위해 초과학을 요구한다. 과학의 작동 방식과 과정이 불변의 진리를 찾지 못하고 한계에 이른다면 우리는 아직까지 리얼리티에 관한 확실한 지식을 찾지 못한 것이다. 우리는 주관 세계와 객관 세계의 통일성을 공식화하는 법을 아직 찾아내지 못했다.

그래서 르네상스 시대 이후의 유럽 회화를 가리킬 때는 서구 예술이 언제나 공간에 대한 신념을 표현하고 있다는 의미를 담고 있다. 이것을 조형 세계의 방식으로 말하자면, 서구 예술은 바로 공간의 특성들을 조합해서 표현한 것이다. 그동안 위대한 예술이 이룬 것은 궁극적 통일성 안에서 인간의 신념을 상징화한 것이다. 그 과정에서 생명력이 없는 것은 인간의 지능이 아닌 감각을 통해 최종적으로 통합된다. 모든 시대는 그 시대의 지식의 빛 안에서 고유한 통일성을 어느 정도는 만들어내야 한다. 그러지 않는다면 생명은 지속되지 못한다.

이것은 예술 애호가들이 왜 각기 다른 예술가들을 좋아하는지 설명해준다. 어떤 사람은 라파엘로를 좋아하지만 다른 누군가는 그를 혹평한다. 조토, 티치아노, 그리고 수많은 대가들도 마찬가지다. 대가를 혹평하는 것은 그의 뛰어난 기량을 몰라서가 아니다. 다만 공간에 대한 다른 신념 때문이다.

통일성은 논리적 결론에 도달했을 때 드러나는 것이므로 현대 미술은 통일성에 대한 부족을 다시금 표명한 것이다. 현대 미술 중 다다이즘과 초현실주의는 통일성이라는 측면에서 회의주의를 드러냈다. 즉, 조형적인 면에서의 회의주의 말이다. 이 현대 예술가

들은 궁극적인 통일성을 향한 탐색이 그 자체로 가치 없다고 말하는 것일까? 이것은 인류의 역사를 통해 우리 인간에게 무익한 즐거움을 준 수천 가지의 환영적 믿음과 마찬가지인 망상에 지나지 않는 것은 아닐까? 우리에게는 아이러니하고 가학적·피가학적 기행을 일삼으면서 모순되고 적대적인 신념들과 어우러져 발전해온 예술이 있다. 이것은 궁극적인 통일성을 조롱하는 것이며, 회의주의의 쓴 열매이기도 하다.

　　　다다이즘과 초현실주의 그림들을 도덕적으로 살펴보려는 것은 아니다. 우리가 말하게 될 공간에 대한 견해 차이를 설명해줄 근거를 위해 이 그림들을 살필 것이다. 사회적 구성원으로서 모든 사람에게 적용되는 궁극적 통일성이 반드시 있어야 한다고 생각하는 사람은 위에서 말한 다다이즘과 초현실주의 같은 예술을 반사회적이라 생각하고 거부할 것이다. 또 스스로 만든 환상 안에서 위안을 찾을 수 없다고 부정하는 사람들은 이를 방어할 것이다.

　　　조형성을 이렇게 묘사하는 것[4]은 조형적으로 표현된 용기의 현대 버전에 해당한다. 그것을 우리가 처한 환경에서 나타난 정당한 표현으로 생각해야 한다. 그런 미술이 주는 즐거움은 용기나 다른 염세적 철학의 즐거움과 비교할 만하다. 한편, 그것의 존재를 인정하지만 그 의미에서 불쾌함을 느끼는 사람은 가장 짙은 염세주의가 바로 그 염세주의를 반박하는 종합체를 발견하라고 인간을 오히려 자극할 것이라고 주장한다.

4　다다이즘이나 초현실주의의 방식을 가리킨다.

르네상스 이후 수백 년 동안 우리가 다루어온 공간의 문제는 더 복잡해졌으며, 이는 르네상스 이전 수천 년 동안 그 공간의 쓰임새를 다루었던 것보다 훨씬 많다. 조토는 통일성을 다루는 분석의 역사에서 출발점에 해당한다. 거의 모든 학파가 그를 지지하는 것은 이 때문이다. 객관적인 태도를 유지하려는 사람은 기독교의 종합체가 조토에게는 여전히 비교적 온전한 것을 알기 때문이다. 일루전을 추구하는 사람은 통합의 씨앗이 이미 여기저기에 뿌려졌음을 알게 될 것이다. 그의 작품은 새롭게 부상하는 세계의 언어로 교회를 보완해 다가올 위기를 모면하는 데 성공했던 토마스 아퀴나스가 이룬 업적에 비교할 만한 것으로, 그는 새로움을 연 선구자로 열렬히 환영받을 것이다.

그러나 현대 미술은 부정의 예술이 아니라 주장의 예술이다. 과학자처럼 분해하고 분석하는 과정은 파괴를 위한 터무니없는 행동이 아니며, 이해의 폭이 더 넓은 종합체로 발전시켜가는 과정이다. 그리고 현대 미술가는 우리 주변에 널리 분포되어 있는 예술 관련 요소와 함께 우리를 떠나버린 것이 아니라, 그 요소를 재규합하고 생명의 숨결로 재생시켜왔다. 다시 말해, 현대 미술가는 원시인들처럼 그 시대의 사고와 시각에 기초해 형성된 완벽한 종합체를 다시 만들기 위해 노력하고 있다.

아름다움

아름다움은 '정서적 고양'을 의미하며, 위대한 예술 작품들이 지닌 공통적인 특성이 빚어내는 결과물에 해당한다. 따라서 그림 속 모든 조형성의 총합은 아름다움의 감각을 불러일으키는 힘이 되어야 한다.

정의와 평가

조형성의 두 가지 유형, 즉 일루전과 촉각적 방식을 논하다 보면 곧 아름다움에 대한 고찰로 이어진다. '아름다움'이라는 단어가 한정된 의미를 암시할 수도 있지만, 그림이 완성되는 과정에 걸쳐 있는 전체 목표를 설명하기에 더 나은 말은 없으므로 이 말을 사용한다. 유물론의 관점에서 아름다움이라는 말은 명확하지 않다. 이 말은 기능적 통일성을 논하기에는 추상성을 띤 것으로 이해되기 때문이다. 한편, 이 단어는 은밀한 함축성이 있어서 의미를 정확하게 파악하기 어려울 수 있다. 그렇다면 문제는, 앞서 두 가지 조형성의 타당

한 의미를 규정했던 것처럼, 조형성의 두 유형 모두에 적용할 수 있도록 이 말의 용도를 재정의하는 일이다.

아름다움을 지각하는 것은 분명 정서적 경험이기 때문에 말로 정의를 내리기가 매우 어렵다. 그렇다고 배타적으로 정서나 감각에만 기반을 두는 주정주의emotionalism를 의미하지는 않는다. 대신에 아름다움의 과정은 정서 체계 안에서 우리에게 소통되는 기쁨을 포함한다. 이 기쁨은 대개 정서, 감각, 그리고 최고조 상태에서의 의식적인 동감으로 이루어진다. 누군가 아름다움을 경험하기 위해 세 가지 요소가 모두 필요하더라도 여기서 이들의 적정 구성 비율이나 상대적 비중을 논하지는 않을 것이다. 내밀한 특성 때문에 어려움을 느낄 수도 있지만, 그 경험을 적절함에 대한 반응으로 묘사해보자. 적절함은 여러 요소가 이상적 비율로 반영된 것이며, 감각적으로 느껴지는 조화로운 상태를 말한다. 사람들은 그것에 환호한다. 명확히 말하기 힘든 특성들을 재확인하기 위해 아름다움은 내면이 원하는 바를 따른다고 말해야 한다. 아름다움을 경험하는 것은 창조적 에너지를 받아들인다는 의미이기도 하다.

예술을 양의 개념으로 말하는 것은 곧 아름다움이 존재하는 범위를 정하는 것이다. 우리는 흔히 어떤 작품이 다른 것보다 더 훌륭하다고 말한다. 확실히 이런 판단은 작품에 나타난 기교에 근거하지는 않는다. 영광을 누리는 예술가가 영광의 월계관을 씌워주고 싶지 않은 예술가들보다 다소 미숙한 기술을 보여줄 수도 있다는 우리의 생각에 들어맞는 예술가들을 많이 볼 수 있기 때문이다. 특별한 예술가가 있다고 해보자. 그는 어쩌면 현존하는 어느 누구보

다 뛰어난 기교를 가졌지만, 작품은 그 누구의 것보다 못할 수 있다. '완전무결한 화가'로 불린 안드레아 델 사르토를 두고 표현한 로버트 브라우닝의 시는 이런 내용을 가장 잘 설명한다. 브라우닝이 명확하게 지적했듯이, 안드레아 델 사르토에게 너무 과한 것은 오히려 못한 것이었다. 따라서 기교 그 자체는 아름다움을 가리키는 지표가 아니다. 물론 예술가는 작품이 원활하게 소통되는 목표를 이루기 위해 잘 다룰 수 있는 수단이 있어야 한다. 그러나 예술은 작가가 불멸인들 사이에 자리 잡기 전에 틀림없이 더 많은 것을 전해주어야 할 것이다.

우리 중 한 명 또는 그 이상이 예술가가 의도한 의미를 전달받고 받아들일 수 있다면, 그것은 분명 추상적 특성이 존재함을 증명하는 것이다. 추상적 특성은 예술가가 작품에서 이루고자 하는 목표이고, 관람자인 우리가 작품에서 인지하려는 내용이다. 우리가 동의하지 않거나 다른 곳에서 만족감을 얻는다고 해서 이 진실의 조건이 변하지는 않는다. 모든 본질적 법칙은 늘 있어왔고, 우주는 거기에 맞게 진행되어 왔다. 인간이 처음으로 그런 사실을 이해하고자 할 때, 그것을 부정하거나 이해하지 못하는 것이 시간과 공간에 걸쳐 있는 존재의 보편성에 영향을 미치지는 않는다. 모든 사람이 상대성을 이해하지 못한다고 해서 그 존재 자체가 반박당하는 것은 아니지 않은가?

음악 한 곡, 그림 한 점, 사람 한 명, 동물 한 마리, 빌딩 한 채, 돌멩이 하나, 그 외에도 사물의 무한한 변화와 감각 등에 대해 아름다움을 설명할 수 있게 된 다음부터 우리는 이런 특별한 기쁨이 각

예술가의 창조적 진실

각 서로 다른 자극이 합쳐져서 만들어진다는 사실을 알고 있다. 그러므로 아름다움은 특별한 반응, 그것도 다른 자극에서 나온 반응을 묘사한 것이다. 우리가 느낌을 얻는 방식은 항상 일정하지만, 어떤 것으로부터 자극을 얻는지는 늘 가변적이다. 우리가 논의한 바에 따르면, 아름다움은 늘 존재하는 것이고, 자극은 아름답다는 생각을 불러일으키는 여러 그림에서 찾아낸 공통분모다.

아름다움은 '정서적 고양'을 의미하며, 이것은 모든 위대한 예술 작품에서 공통적으로 나타나는 특성이 만들어낸 결과물에 해당한다. 아름다움에 대한 이 정의를 조형성 개념에 적용한다면, 그림 속 모든 조형성의 총합은 아름다움의 감각을 불러일으키는 힘이 되어야 한다.

아름다움의 추상성과 그 본질의 출처에 대해서는 다양한 해석이 있다. 심리학자들은 아름다움이 즐거운 감정을 불러일으킨다고 말한다. 그 즐거움은 유아기적 안전에 대한 욕구와 밀접한 관련이 있다. 안전 욕구를 충족할 때 연상되는 형태와 모양은 언제나 완전한 만족감을 준다. 아이가 안전에 대해 처음 가지는 개념이 엄마의 형태와 관련된다면 신체에서 곡선과 입체 면은 위에서 말한 만족의 근본 출처가 된다. 예술가는 이런 안전한 영역 위에서 신체를 묘사한다. 인간의 모습에 대한 애착은 세상 속에서 찾은 다른 모습으로 변주되어 표현되었다.

기능적이고 질서 정연한 아름다움에 대한 개념도 위의 정의에서 크게 벗어나지 않는다. 그것도 인간의 욕구 충족을 아름다움을 느끼는 감각의 기초로 거론한다. 또 충족이 실현되는 것도 인간

의 욕구로 제한된다. 인간은 욕구를 물질적으로 해결하려 한다. 이런 한계가 기능주의functionalism에 대한 적절한 개념을 축소시켜서는 안 된다. 질서에 대한 열정이 인간의 생존을 위한 것이었다고 말하는 것은 옳지 않기 때문이다. 다만 인간이 질서에 대한 열정을 계속 발전시켜나가는 중에 그것이 생존에 유익하다는 사실을 깨달은 것이다. 기능주의 이론의 관점에서 다른 관점을 보면 인간의 본성에 주목하는 경제 원리가 있을 수 있다. 이 경제 원리는 최종적인 기능이 잘 유지되도록 만들어준다는 점에서 이상적인 내용을 담고 있다. 그러나 실제 경험에서 보면 본질은 낭비적이며 비경제적이라고 할 수 있다. 모든 면에서 질서가 실현되는 것은 고대 그리스의 통일성이 보여준 기적으로만 가능하다.

플라톤도 아름다움에 대한 정의를 내렸다. 플라톤의 정의는 문제를 명쾌하게 정리해주는데, 그는 자연 속 어딘가에 실제의 원형, 즉 아름다움의 추상적이고 절대적인 원형이 존재한다고 했다. 우리 눈에 나타나는 모든 것은 단지 원형이 겉으로 드러내 보여주는 한 가지 모습에 불과하다. 앞서 말한 심리학과 기능주의의 두 관점은, 개념 자체가 모순되는 것은 아니지만 경험적으로 증명할 수 없다는 이유로 플라톤이 말하는 개념을 부정할 것이다. 그렇다 해도 이 두 관점은 모두 플라톤의 모델을 다루어야 한다. 두 관점이 플라톤의 것과 겨룬다는 것은 리얼리티를 부정적으로 확인하는 것으로 생각할 수 있다. 어쨌든 여기에서 한 가지 이론을 선택할 필요는 없다. 우리의 논의에 도움이 되기에 언급하는 것뿐이다.

최근에 역동적 대칭관계를 적용해 아름다움이 가진 추상성

의 특질과 메커니즘을 더 과학적으로 정의하려는 움직임이 있었다. 역동적 대칭관계는 예술 작품에서 공간 배치를 수학적으로 연구하는 것인데, 그림에서 느끼는 만족감, 즉 균형을 기하학적 환산 방식에 따라 일정한 구성 비율로 바꾼다. 물론 이 방법은 색상과 다른 요소를 배제한 채 아름다움을 느끼는 대칭과 같은 과정의 한 부분만을 검증하는 것이다. 다른 요소와 관련해서 더 깊이 있는 연구가 진행되었지만, 이런 연구들은 사실 크게 쓸모가 없다. 아름다움에 대해 우리를 열광하게 하는 여러 요소들 간의 결합관계에서 추상성의 존재를 증명하는 데만 도움이 될 뿐이다. 그런 연구는 사실 무익하며, 수학의 세계나 말과 소리의 세계는 아름다움이 만들어지는 과정에 있는 각각의 조형 요소로서 서로를 대체해줄 수 있을 뿐이다.

신에 대해서 우리가 가지고 있는 고전적 이상처럼, 아무런 가공을 거치지 않은 추상성은 우리가 곧바로 이해할 수 없다. 오직 작품으로만 이해될 수 있는데, 작품은 추상성의 일면을 조금씩 드러냄으로써 그것을 상징적으로 표현한다. 절대로 추상성의 전체 모습을 한꺼번에 드러내지는 못한다. 그래서 아름다움을 느낀다는 것은 특정 매개를 통해 추상성 안으로 들어가는 것이다. 어떤 의미에서 이것은 리얼리티의 무한성을 반영한다. 우리가 추상성의 모습을 알아야 한다면 우리는 그 이미지만을 끊임없이 만들어야 하기 때문이다. 그러나 실제로 추상성은 우리에게 끊임없이 변주된 양상으로 제시되어 왔다. 우리는 그것에 감사해야 한다.

친구와 우리의 관계를 생각해보자. 우리는 모두 인류라는 공동의 원형에 속해 있기 때문에 그들을 보편적인 형태의 애정으로

사랑하지만, 각각의 인간은 이 원형 안에서 새롭고 다른 표현이기에 우리는 서로에 대해 더 많은 것을 알고 싶어 한다. 그러나 공통의 원형을 창조할 수 없다면 우리는 친구를 전혀 즐길 수 없을 것이다. 원형과의 정체성을 인식함으로써 우리는 차이점을 합리적으로 관찰할 수 있기 때문이다.

촉각적 그림의 아름다움, 환영적 그림의 아름다움

조형성의 두 유형, 일루전과 촉각적 방식은, 우리에게 각각 어떤 자극을 주는가? 각 유형은 캔버스 안에서 서로 연관된 방식을 통해 이상형을 표현하도록 작용한다는 것을 이미 살펴보았다. 여기에서 이상형을 표현하려는 목적이 바로 우리가 말하는 '아름다움'이다. 환영적 그림과 촉각적 그림에서 우리가 아름답다는 감각을 어떻게 수용하는지, 또 그 방법이 어떻게 다른지 알아야 한다.

먼저 환영적[1] 그림을 살펴보자. 앞서 말했듯이 이런 유형은 겉모습을 재현하기 위해 사용되며, 상상 속의 상황도 실제처럼 표현해야 한다. 이쯤에서 시각에 대해 전반적으로 살펴보자. 마음과 자연 속에서 보이는 것처럼 생생하게 재현하려면 예술가에게는 실제 모델이 있거나, 눈에 보이는 모델이 실제로 있는 것처럼 상상해야

1 앞으로의 내용에서 계속 나오는 '환영적'과 '일루전'은 같은 단어를 번역한 것이며, 문맥에 따라 자연스러운 표현을 따랐다.

한다.

　　초상화를 그린다고 가정해보자. 아름다움이라는 느낌은 실제 모델과 닮았다는 데서 나오는 게 아니라 그림에 표현된 어떤 것으로부터 나와야 한다. 물론 표현 기법이 뛰어난 것에서 즐거움을 얻을 수도 있지만, 우리는 이미 아름다움이 이런 것과는 다르다는 결론을 내렸다. 즐거움은 좋아 보이도록 만들 줄 아는 기교를 필요로 한다는 사실도 확인했다. 좀 더 구체적으로 설명하면 다음과 같다. 시각적 리얼리티를 구현하는 인위적 방식을 적게 의식할수록, 일루전을 이용한 그림은 특히 더 그럴수록 리얼리티를 잘 확신할 수 있다.

　　만일 이 초상화가 여성을 그린 것이라면, 그 여성이 아름다워야 그림에서 느껴지는 아름다움에 대한 감각이 충족될 수 있다. 다시 말해, 그림을 보며 우리가 즐기는 것은 아름다운 여성에 대한 개념이다. 그림은 관람자인 우리와 함께 여성적 아름다움의 이상형을 추구하며, 우리는 여성을 아름답게 표현해준 예술가와 관람자인 우리가 공통적으로 생각하는 이상형에 대해 언급한다. 그런 이상형을 확실히 증명하는 것으로 영상물과 연극이 있으며, 그 둘은 모두 여성이 가진 시각적 아름다움에 대한 공통적인 개념을 제시한다. 이는 흥행 수익으로 증명된다. 무대 위에 여성들이 있고, 그들은 아름답지 않더라도 훌륭한 배우이기에 거기에 있을 수 있다. 그러나 여배우의 이 두 가지 유형에는 분명 차이가 있다.

　　육체적 아름다움에 대한 이상형은 존재한다. 어떤 인물들은 세련된 느낌을 준다. 물론 일루전의 방식을 쓰는 예민한 화가는 그

런 특성을 작품 안에서 시각적으로 묘사하기 위해 애쓸 것이다. 묘사 기조는 '그렇게 훌륭한 외모를 가진 사람만이 미인이다'일 것이다. 만일 화가가 못생긴 사람을 그리면서 그의 부족한 점을 다른 특성으로 보충해주지 않는다면 화가의 기교가 아무리 뛰어나더라도 그림은 아름다울 수 없다. 그래서 화가는 겉으로 드러나는 특성을 아름답게 표현하기 위해 자태, 자세, 그리고 아름답게 보일 만한 다른 특징을 이용한다.

즉, 그림이 아름다운 것은 그린 대상의 아름다움 때문이다. 그림이 가진 아름다움은 우리가 좋아할 만한 특성과 성격을 그림이 전달해주는가에 달려 있다. 실패하면 그림의 목적은 달성되지 못한 것이다. 궁극적으로 초상화 속 인물은 그 모델을 실제로 볼 때와 같은 반응을 불러일으켜야만 한다. 그러지 못한다면 그 초상화는 유사한 시각적 경험을 했던 기억이 환기해주는 것과 똑같은 반응을 불러와야만 한다. 그렇다면 그리려는 대상에 대한 관점이 그림의 외부에 있게 된다.

그러나 촉각적 방식의 조형주의자는 그림이 그 자체로서 아름답기를 바란다. 다시 말해, 어떤 화가들은 아름다운 대상을 택해서 그림을 그리지만, 촉각적 조형주의자들은 그림 그 자체가 목적이 된다. 아름다움은 그림 안에 머무르는 것이다. 이런 목적에서 촉각적 방식으로 작업하는 예술가의 조형 요소들은 서로 긴밀하게 연결되어 있으며, 요소들 간의 관계가 아름다움에 대한 흥미를 불러일으킨다고 할 수 있다. 그것이 어떻게 가능한지는 프랑스의 화가이자 미술 이론가인 아메데 오장팡Amédée Ozenfant의 일화로 증명된

예술가의 창조적 진실

다. 친구들과 해변을 거닐던 오장팡은 일행에게 예쁜 조약돌을 모으자고 제안했다. 그런데 그가 보기에는 사람들이 모두 비슷비슷한 조약돌을 만지작거리고 있었다. 조약돌의 모양, 움푹 들어간 부분, 특별한 곡선, 표면과 촉감, 색조, 이런 모든 것들이 서로 조화를 이루어 아름다움의 감각을 만들어냈던 것이다.

　　화가들이 자기 그림을 이상적으로 만들고 싶어 하는 것도 바로 이런 감각과 똑같은 방식을 통해서다. 물론 조약돌은 장식적일 뿐이며, 그림에서 나타나는 표현적인 요소는 전혀 없다. 그림에서 장식적이고 표현적인 요소는 유기적으로 결합해서 아름다움의 효과를 만들어낸다. 한 가지 요소만으로는 아름답게 보일 수 없다. 그러므로 촉각성의 화가는 초상화를 그릴 때, 이미지의 실제성, 즉 촉각적 감각을 통해 관람자가 감동받기를 원한다. 여기서 말하는 감각은 하나의 생명체이며, 실제 생명체와 혼동해서는 안 된다. 새로운 존재가 조형적 발명으로 창작된 것이다.

　　촉각적 그림 속의 사람은 원초적인 인간의 정령이 아닌 실제 생활 속의 사람을 닮았을 것이다. 그러나 그림 속 모델이나 화가는 그림이 실제 존재감을 가지고 정령이 지닌 정서적 효과를 갖기를 바란다. 사람뿐 아니라 인물을 둘러싼 공간과 그 밖의 모든 부속물을 촉각적 표현으로 완성시켜야 한다.

　　그림 속 인물이 입고 있는 의상의 질감은 우리가 잘 알고 있는 느낌을 떠올리게 한다. 그러나 그것이 중요한 것이 아니다. 사람들이 직물의 감촉을 알든 모르든, 그것은 틀림없이 대상 위에 드리워져 우리가 느낄 수 있는 하나의 직물이다. 실제 생활과의 관계를

187　　　　　　　　　　　　　　　　　　　　　　　　아름다움

부정한다는 말이 아니다. 오히려 촉각적 그림에서 그것은 핵심적 내용이다. 아름다움의 관점에서 무언가를 익숙하게 알고 있다는 것은 비교해볼 수 있기 때문에 더 친근한 효과를 준다. 어떤 사물의 정형적 모습을 모르면 차이점을 알기도 어렵기 때문이다. 그러나 이런 관련성은 환영적 목적보다는 정서적 효과에 사용된다. 이런 논리로 오늘날 정서적 효과를 이용하는 그림들은 사람들이 경험상 친숙하게 기억하는 방식을 따라 그림 속 대상을 왜곡하기도 한다. 이것은 대상의 형태를 조화롭게 변화시켜 조형적으로 아름다움의 가치를 더 높이기 위한 것이다. 관람자는 그림에서 일상생활의 존재들과 관련되는 시각적 리얼리티에 대한 힌트를 어느 정도 얻을 수 있다.

요약하면, 환영적 그림에서 모든 요소는 모델의 아름다움을 위해 작용한다. 모델을 둘러싸고 있는 주변 요소는 그 시각적 리얼리티를 통해 모델의 리얼리티를 증대시켜 보여준다. 촉각적 그림의 부수적인 요소들과 모델은 모두 그림의 아름다움을 위해 작용한다.

환영적 방식으로 그려진 초상화를 보면서 당신은 주변 인물 중 알고 있는 누군가를 떠올릴 것이다. 그러나 조형적인 그림을 보면서 당신은 당신이 아는 것(사람들) 중에서 무언가(누군가)를 생각할 것이다.[2] 왜냐하면 그 모습은 새롭게 창조되었기 때문이다.

2 누군가를 떠올리는 것과 생각하는 것은 다른 의미다. 떠올리는 행위가 시각적으로 일치 여부를 판단하는 것이라면 누군가를 생각한다는 것은 단순히 일치 여부를 확인하는 것이 아니다. 시각적 방식과 촉각적 방식의 조형성의 주요한 차이를 설명한다.

아름다움, 아름다움의 표현

오늘날 아름다움의 개념은 본질적으로 플라톤적이다.[3] 가장 분명하고 이해하기 쉬운 리얼리티가 플라톤적이라는 것을 이미 알고 있다면 이상할 것은 없다. 사실 어떤 시대라도 아름다움에 대한 플라톤적 개념을 피하기는 어렵다. 르네상스 시대의 미술가들은 겉으로 드러난 외관에 관심을 두었으며 자연을 대하는 태도는 분명히 실용적이었는데, 아름다움에 대한 추상적 이상형의 개념을 지닌 채 작업했다. 다빈치와 알브레히트 뒤러Albrecht Dürer는 그림이 아닌 글로써 그들이 결코 해결하지 못했던 이원성의 존재를 입증했다. 두 사람은 거울이 단지 겉모습만을 비추는 것이 아니라 겉모습이 지닌 가장 심오한 면을 비춘다는 의미에서 그림은 곧 거울이라고 했다. 그들은 모든 사물을 제대로 반영하기 위해 사물의 유기적 구성을 연구해야 했다. 이런 접근 방식은 외관에 대한 궁극적인 믿음을 보여준다. 그것은 다음의 사실을 의미한다. 미술가는 외관을 묘사하는 데 그치지 않고 자신만의 기술을 이용해 내면의 진실을 묘사할 수도 있다. 이는 겉으로 드러나는 모습에서 심오하고 표현하기 어렵지만 미세한 것에 주의를 기울여 그것을 그리는 것으로써 가능하다. 그것은 심오할수록 더 좋다.

그러나 그들이 대상의 모든 특성에 관심을 가진 것은 아니었다. 그들은 대상이 지닌 외관을 묘사하는 기능적 관점에서 특성을

3 플라톤의 이데아와 현상계에 대한 개념에 빗대어 아름다움을 설명한다.

파악하지 않았다. 그들은 이상형을 완성한다는 의미에서 그렸다. 그래서 다빈치와 뒤러는 적절한 인간성을 만들어내기 위해 수많은 인물을 살펴보고, 그중에서 가장 완벽하게 보이는 팔다리와 신체기관을 골라 완벽함을 상징해줄 만한 인물을 조합해 만들어낸다고 적고 있다. 그들은 본질적으로 완벽함이란 단순히 각각 분리된 외관 안에 존재하는 것이 아니며, 예술가가 완벽한 외관을 창조하기 위해 다양한 요소를 선택하고 합성해내야 한다고 분명히 말한다.

그들은 본질적으로 실용주의자들이어서 통계에서 찾아낸 내용을 '완벽함'의 개념에 도입했다. 그들은 완벽한 팔과 다리 하나 하나는 그것이 정말로 완벽하다고 동의하기 때문에 그렇게 인식되는 것이라고 말한다. 그 조건은 두 화가가 만든 것이다. 분명한 것은 모든 개인은 완벽함에 대해 가치 평가를 할 수 있다는 것이다. 다시 말해, 두 화가에 따르면 사람들은 대부분 이상적 완벽함에 대해 저마다 다른 감각을 가지고 있다. 따라서 통계 수치로 만들어낸 아름다움에 대한 이상형의 개념은 플라톤적인 이상형에 맞지 않다.

이 과정에서 거울⁴ 앞에 당연히 질문 하나가 나타난다. 다빈치는 상상력의 유기체, 즉 마치 합성된 생물체 같은 유기체를 창조하기 위한 그만의 비책을 간접적으로 보여주면서 이 질문에 답하려고 애썼다. 그는 "당신은 바로 이 생명체를 다른 생명체가 지닌 각기 다른 완벽한 기관을 가진 모습으로 진실하게 창조함으로써 리얼

4 플라톤이 현실 세계는 이데아의 세계를 비추는 거울일 뿐이라고 말한 것을 고려한 로스코의 표현이다.

리티와 신뢰를 불어넣을 수 있다"라고 했다. 예를 들어, 눈은 구체적으로 호랑이의 눈, 사자의 꼬리, 낙타의 코여야 한다. 이런 방식은 정말 중요하다. 이는 하나의 인물 안에 완벽함을 창출하기 위해 조합하는 것을 의미하기 때문이다.

이 방식은 자연에서 추출한 각 부분의 원형은 그 특정 부분의 겉모습이 지닌 진실성을 간직해야 한다고 주장한다. 그러나 완벽함은 겉모습이 포괄해낼 수 없는 합성 행위이며, 인간에게 남겨진 몫이다. 완벽함의 개념을 일반적으로 동의할 수 있는 범위까지 최대로 확장하더라도 그 개념이 바뀌지는 않는다. 아름다움이나 완벽함에 대한 일반적 개념이 시대에 따라 달라진다고 주장하더라도 모든 개념은 다채로운 본질 속에서 완벽함을 표현하는 다양한 종류를 보여주는 예들이다. 마치 사람들이 저마다의 다채롭고 개인적인 외모로 자기만의 특성을 확인시켜주는 것과 같다.

그런 점에서 현재의 아카데믹한 화가들(이들은 자연 앞에서 스스로 거울을 들고 서 있다고 믿는 사람들이다)은 스스로를 속이고 있다. 그림에서 완벽함이 대상의 정확한 이미지화에 근거하는 것이라면, 똑같은 창작 상황, 즉 대상과 그림을 비교해볼 수 없는 상황에서는 어느 누구도 그 그림이 완벽한 것이라고 이해할 수 없을 것이다. 그렇지 않다면 누가 그런 완벽함을 확신할 수 있겠는가?

일반적으로 아름답다고 평가받는 것들에 대해 다빈치와 뒤러는 수치적으로 생각하는 입장이다. 이는 평균적인 개념을 사용하는 것으로, 실용적 사고에서 나온 것이다. 그러나 그들의 신념은 '아름다운 것'에 대한 일반적 개념이 아니라, 추상적 아름다움을 이루

기 위한 추상적 요소들 간의 조화를 확신하는 데 있다고 보는 것이 더 옳다. 그들은 결코 그 시대의 사람들에게서 아름다움의 개념을 얻어내지 않았다.

그래서 리얼리티를 드러내는 외관에 대한 믿음에도 불구하고 이런 미술가들은 자기만의 변형을 감행했다. 이것을 완벽을 위한 왜곡이라고 해두자. 세잔식의 시각은 오늘날에도 똑같은 문제를 거론한다. 그도 외관의 리얼리티를 확실히 하기 위해 특정 요소들을 왜곡해야 했다. 세잔은 사과를 그릴 때 어떤 특별한 사과를 그린 것이 아니라, 사과가 사과 그 자체임을 표현했다. 왜곡은 외관에 가해진 당연한 결과였다.

왜곡에 대한 전체적인 개념은 오늘날의 아름다움의 개념과 밀접하게 연결된다. 특히 표현주의자들이 좀 더 극적인 왜곡을 도입했다. 물론 그들의 왜곡은 너무 극단적이어서 일반적인 아름다움에 대한 묘사를 기준으로 본다면 인정받기 어려울 것이다. 실제로 이런 왜곡은 다빈치나 뒤러에게서 나타난 종류의 변형일 뿐이며, 시뇨렐리와 미켈란젤로에게서는 더욱 격렬한 왜곡이 나타난다. 심미성을 왜곡하는 데 극단적인 면까지 보여준 베네치아 미술가들과 그 시대의 거의 모든 미술가에게서도 이런 심한 왜곡이 나타난다.

표현주의자들이 보여준 왜곡은 공포라는 현실을 의식해 나타나는 정서의 울림을 완성하기 위한 것이었다. 그래서 원시적이고 정령 숭배적인 리얼리티는 물론이고 고딕적 왜곡과도 관련된다. 거기에 더해 그들은 원자의 유동 개념에 천착해 인상주의자의 주정주의를 그들의 최종 결론으로 이끌고 나갔다. 표현주의자들은 하나의

대상이 다른 것으로 흘러 들어가면서 경계를 잃어버리고, 그러면서 딱히 규정되지 않은 공포 개념을 일반화하는 식의 왜곡된 형태를 묘사했다. 그리고 그런 형상은 곧 물질의 태곳적, 모양이 아직 잡히지 않은 상태인 끈적끈적하고 흐물거리는 상태를 탐구해 들어가는 것을 의미한다.[5] 이런 상태는 곧 의식 그 자체의 기원을 찾아가는 것으로 생각할 수 있다. 그러나 표현주의자들은 의사소통에서 실패하면서 결국에는 사라졌다. 의사소통이 실패한 것은 타협하지 않는 그들의 예정된 결과였다. 우리는 입체주의자들의 왜곡에서 더 많은 것을 볼 수 있다.

뒤러가 플라톤의 다섯 가지 형태의 원칙에 스스로 이름을 붙이고, 이것이 완벽함의 개념을 이해하는 데 핵심이라고 강조한 것은 흥미롭다. 세잔 역시 뒤러와 비슷한 것에 관심을 보였다. 즉, 두 사람은 외관에서 완벽함의 핵심을 찾아내는 데 중점을 두었다. 그러므로 바사리가 꽃병의 여섯 면을 동시적으로 구성한 피에로 델라 프란체스카Piero della Francesca의 드로잉을 가장 경이롭다고 논한 것은 결코 놀랍지 않다. 르네상스 발전사가 거쳐 온 것처럼 우리에게도 기록이 있다면, 추상의 개념에서 이런 류의 강조점(이것은 후대의 입체주의자와 그 계승자들이 심취했던 내용을 르네상스 시대가 미리 예상하는 것에 해당한다)을 발견할 수 있을 것이다.

5 표현주의자들의 그림 중에는 흐물거리며 녹아내리는 듯한 느낌의 것들이 있다. 이 그림들을 보면 일정한 형태는 사라져버리고, 명확하게 설명하지는 않지만 어떤 원초적인 공포를 드러낸다. 문단의 서두에서 말했듯이 그들이 표현한 왜곡은 명확한 리얼리티를 전달하기보다는 정서적 울림을 위한 것이었다.

분명한 것은 외관에 대해 객관적인 태도를 취한 르네상스 미술가들은 겉모습 아래에 있으면서 외관을 재확인하기 위해 사용되던 추상 세계를 인식해야 했다는 것이다. 우리 시대의 추상주의자는 객관주의자이며, 이데아 세계의 리얼리티를 증명하기 위해서 외관을 이용한다. 예술가의 두 가지 유형은 모두 객관주의자에 해당한다. 둘은 외관이라는 객관 세계에 사로잡혀 있다. 그러나 한 부류는 이데아를 외관으로, 다른 한 부류는 외관을 이데아의 세계로 종속시킨다.

표현주의자들은 주정주의 세계에 관심을 두었으며, 르네상스 시대에서 원형을 찾지는 않았다. 표현주의는 빛의 분위기가 방향성을 만들어내는 낭만주의 세계로부터 나왔다. 원형을 찾기 위해 그들은 실제가 아니며 망상과 미신의 거친 세계를 만든다는 이유로 르네상스인이 쓸모없다고 무시해버린 정령 숭배적인 것에서 그 기원을 찾아야 했다.

아름다움, 아름다움의 느낌

감각적 요소는 예술가가 자기 작품을 설명하기 위한 공통분모임을 앞서 말했다. 또 우리는 심미성이 고통과 쾌락의 특성 없이는 인식될 수 없다는 사실도 이미 알고 있다. 이제 고통과 쾌락은 우리가 감각적이라고 부르는 다양한 감정의 반경 안에서 각각 정반대 지점의 양 끝에 위치한다. 그래프상에서 쾌락은 긍정적, 고통은 부정적 파

장을 보인다. 완벽한 만족감과 관계있는 즐거움은 바로 이 긍정과 부정의 양극 사이에서 균형을 이룬다. 고통과 쾌락에 대한 이런 식의 정의는 아름다움 속에 고통도 들어 있고, 정의 속에 악도 들어 있기 마련이라는 사실을 알려준다.

　이 말을 그대로 받아들여야 하는 것은 아니다. 사실, '아름답다'는 개념은 너무 복잡해서 완벽하게 해석하는 것은 무모하며, 논의도 진전되지 않을 것이다. 아름답다고 느끼는 것을 볼 때 우리가 반응하는 것은, 우리가 평소 아름답다고 말하는 것들과 무관한 많은 조건, 그리고 많은 연상 작용에 따른 것이다. 그래서 그 개념만을 하나로 고립시키는 것은 옳지 않다. 예를 들어, 배탈이 났을 때는 대상의 아름다움을 제대로 알아보지 못한다. 반면, 상쾌한 기분일 때는 관대해진다. 물론 상황이 달라지면 그 관대함은 사그라들 것이다. 전반적으로 살펴보는 것은 너무 주관적이어서 제대로 분석하기는 어렵다. 창작자는 이런저런 이유로 자기를 즐겁게 해주지 못하는 것을 받아들이는 데 종종 반기를 들었다. 이런 일은 개인적 취향이나 선입견 때문에 발생하는데, 자기가 생각하는 아름다움과 거부하는 것이 지닌 아름다움이 서로 모순되기 때문이다.

　이를 이해하기 위해서는 미술가의 생각이 최종적인 아름다움의 개념에 관여하는지 살펴보아야 한다. 그리고 미술가가 어떻게 최종적인 아름다움을 구축하는지도 연구해야 한다. 그 과정에서 아름다움에 대한 전반적인 개념을 파악할 수 있다.

　작품에서 아름다움을 자각하는 것은 매우 복잡한 문제다. 관람자가 완벽함에 대한 이상형을 인지하는 것, 이것은 예술가가 완

벽의 이상적 형태를 구현한 것을 인지하는 것과는 별개다. 아름다움을 자각한다는 것은 예술의 의사소통 가능성을 포함한다. 예술에서 아름다움을 자각하는 방식에는 두 가지가 있다. 첫째, 관람자에게 고통과 쾌락 사이의 균형 상태를 만들어주어 예술에서 상쾌함을 느끼게 하는 것이다. 여기서 말하는 관람자는 자신의 인지적 감각과 불필요한 연상 작용을 분리할 수 있는 이상적인 사람이다. 둘째, 예술가가 추상의 영역 안에 존재하는 완벽함의 원형을 언급하고, 관람자가 그것을 수용하는 것이다. 의사소통의 두 번째 유형은 아름다움의 추상적 형태에 관한 플라톤적인 개념과 관련된다.

실제로 첫 번째 설명의 입장을 수용하더라도 판단 기준으로 추상 형태를 피해 가기는 여전히 어렵다. 감각기관의 이런 균형은 추상적 이상형, 즉 완벽함에 준하는 형태의 아름다움을 재현함으로써 관람자에게 전달되기 때문이다.

어떻게든 의사소통이 가능하다면 우리는 판단 기준으로 '추상성'을 받아들일 수 있다. 그런 점에서 확실성에 기반한 과학 분야의 증명 방식과 예술의 방식은 결코 다르지 않다. 둘 다 양과 질에 부과된 추상성이나 학습된, 그래서 누구나 알 수 있는 추상성을 따르기 때문이다. 그러므로 우리는 다른 분야에서처럼 그림에서도 의사소통이 가능해야 한다고 똑같이 요구할 수 있다. 실제로 진실을 증명하는 작업을 거치지 않고서는 아무것도 이해할 수 없다. 그런 원칙과 일반화를 받아들이는 것은 논리적으로 검증한 추상성을 얼마나 신뢰하는가에 달려 있다. 그래서 우리는 상대성을 받아들인다. 우리가 그것을 증명할 수 있기 때문이 아니라, 우리가 이미 논증

을 거친 추상성을 신뢰할 만하다고 인정했기 때문이다. 이미 우리는 그런 믿음을 가지고 있다. 훈련을 통해 또는 환경 속에서 상대성 개념, 감각기관이 파악하는 리얼리티, 고통과 쾌락을 감지하는 심미주의 사이에는 이미 적절한 관계가 형성되어 왔기 때문이다.

플라톤이 말한 '형태'에 대한 믿음 때문에, 뒤러와 다빈치가 신체의 감각기관으로 아름다움을 느끼고 표현하려 했던 태도를 가치 평가하는 것은 여전히 어려운 문제다. 아름다움의 원형을 정하기 위해서 그들은 비교해서 동의를 얻은 아름다움의 개념을 상정해야 했다. 이것은 일반적이고 이상적인 원형을 표현해야 할 필요성을 더 많은 사람에게로 확대하는 것이다.

감각기관과 관련해 살펴보면, 많은 사람들은 완벽한 균형이란 죽음, 곧 리얼리티의 부재와 같다는 생각을 인정하지 않을 것이다. 이것은 사실이지만, 아름다움을 경험할 때 쾌락과 고통, 그 사이에서 오는 긴장감의 조절에 대한 규정이 있어야 한다. 과도한 긴장을 좋아한다면 마조히즘이나 사디즘적 상태에 비교될 수 있다. 이 상태에서 완전히 균형을 잃으면 최고조의 쾌락을 느낀다. 이것은 정상에서 벗어난 것으로, 긴장감에서 오는 흥분이 충족감에서 발생하는 긴장감보다 훨씬 강도가 세다는 의미에서 비정상적이다. 그 과정에서 흥분은 이미 완성된 것이 아니라 충족감에 대한 기대에서 발생한다. 그러므로 궁극적으로 균형에 대한 기대를 저버린 채 긴장 그 자체에 몰입하는 것은 정상적이지 않은 것을 강조하는 것이다.

어디에 강조점을 둘지를 우리가 결정할 필요는 없다. 우리는

다만 아름다움과 관련한 충족감과 그에 대한 기대가 반드시 있어야 한다는 점을 인식하면 된다. 이것은 결국 우리가 이상적인 원형을 받아들이도록 해줄 것이다.

자연주의

예술은 특정 사물의 세부적인 특징을 모사하는 것이 아니라, 가장 위대한 진실의 조형적 등가물을 만들어내는 것이다. 따라서 대상의 외형을 정확하게 표현하는 것이 이상적인 완벽함을 드러내는 것은 아니다. 세부적인 장식 요소를 배제하는 자연주의는 포괄적인 일반화라는 예술의 목표를 향해 나아간다.

우리는 애석하게도 미술에서 '자연스러움'의 개념을 잘못 사용해왔다. 고대 미술에서 그림이 부자연스러워 보이는 것은 고대 예술가들이 대상의 외형과 생명체의 움직임을 정확하게 묘사할 줄 몰랐기 때문이라는 것이 대체적인 견해였다. 오늘날에도 이런 의견이 일반적이다.

그러나 이런 주장을 펴는 사람은 다음의 사실을 잊고 있다. 즉, 고대인들이 그 사회에서 일반적인 수준 이상의 외형 묘사 실력을 보여주는 사례가 많다는 것이다. 따라서 이런 비평적 견해를 계속 주장하기는 어렵다. 그들은 벽화 속에 동물과 그 흔적을 남긴 선

사 시대 동굴 속 원시인들이 도달했던 표현 수준을 모르는 것이다. 선사 시대 원시인은 동굴 벽화에서 동물과 인간의 움직임을 완벽할 정도로 정확하게 그려냈다. 고대 그리스, 이집트, 그리고 힌두 문명의 예술과 선사 시대의 문명을 비교하면, 선사 시대 사람들에 비해 그들의 예술적 성취가 훨씬 미숙해 보인다. 그들의 예술에 나타나는 부동성과 양식화는 세부적 특징을 표현하는 능력이 없는 것으로 해석되기 때문이다. 그리고 이는 곧 관찰력과 세부적 특징을 표현하도록 뒷받침할 과학이 발전하지 못했음을 말하는 것이기도 하다.

그러나 이런 비평적 견해 역시 '부동성'이 표현 기술의 부족 탓이 아니라 그들이 고안한 회화적 표현 기법에서 나온 것이라는 사실을 모르는 데서 온 것 같다. 그 시대의 작품을 전체적으로 살펴보면 고대인들이 표현 기술에 무지했다는 주장이 완전히 틀렸음을 알 수 있다. 그들은 표현 기술이 별로 필요치 않은 거대한 돌비석을 만들기도 했지만, 재현 능력을 증명해줄 만한 작품도 많이 남겼다. 그리스의 타나그라 조각상[1]에 견줄 만한 작은 조각상들은, 그들이 표현하고자 했던 대상의 정신과 외형 모두에 사실감을 부여하는 활기 넘치는 동작과 형태로 사람이 하는 동작과 겉모습을 재현할 능력이 그들에게 있었음을 보여주는 사례다. 이집트인은 매장용 수의로 머리를 감싼 시신의 모습을 비슷하게 그려냈다. 이집트의 이런 표현은 사실 고대 문명에서는 일반적인 것이다. 오늘날 우리가 이런 수의 장식 그림을 여러 곳에서 발견한다는 것은 그림을 그렸던

1 BC 3세기에 만들어진 작은 테라코타 인물상.

이들의 입장에서 보면 그림을 '재현'이라는 특정 목적에 맞추어 성공적으로 표현한 것이 아니겠는가? 그들의 실력은 사실 재현에 탁월했던 플랑드르의 화가들 중 누구에게라도 필적할 만하다.

우리는 기독교 미술 작품에 나타난 부자연스러운 형태가 표현 기법상의 미숙함 때문이 아니라 의도적인 선택에서 나온 것임을 잘 알고 있다. 사실 이와 같은 선택적 의도에 따른 부자연스러운 표현은 폼페이 벽화를 통해 잘 알 수 있는 자연주의적인 이교도 양식으로 최초의 기독교 회화를 보여준 이탈리아에서도 나타난다. 같은 표현이 프랑스에서도 나타나는데, 초기 이탈리아 르네상스 화가의 영향이 미치기 전에는 그림의 가장 기초적인 형태로 통했던 필사본 삽화는 '이젤' 그림보다 훨씬 자연주의적이다. 독일과 플랑드르 사람들은 르네상스의 이상으로 결코 대체될 수 없는 자연주의 표현 방식을 보여주었다. 심지어 부분적으로 그들은 르네상스 시대의 주제보다는 단순하지만 추상적인 형태에 분명히 공감하고 있었다.

장소와 시대를 막론하고 그림의 역사에는 영웅적 예술과 대중적 예술이 있다. 대중적 예술에는 지방색을 드러내려는 경향이 나타나며, 이런 경향이 어느 정도 완성 경지에 이르면 외관을 사실적으로 그려내는 데 대단한 수준을 자랑한다. 즉, 영웅적 예술이 보유한 표현 지식에서 나온 것을 의심치 않을 정도의 모방 수준을 대중적 예술도 보여주었다. 이렇게 볼 때 영웅적 예술에 나타난 부자연스러운 표현은 기술이 부족해서가 아니라 의도적이라는 것을 알 수 있다. 자신이 담당했던 과학과 자연에 대한 연구를 이상으로 여긴 르네상스의 화가들조차 위대한 예술 작품과 대중 예술 작품을

그릴 때 외형상 기능의 차이를 분명하게 구분했다.

　　르네상스의 위대한 예술 작품은 사람들의 이해와 사랑을 받은 대중적인 작품으로 평가받는다. 그러나 불행하게도 이는 부분적 진실일 뿐이다. 모든 분야에서 그렇듯이 대중은 인기 있는 삽화가를 사랑했기 때문이다. 미켈란젤로의 조각상들, 특히 〈다비드〉상은 길가에 놓여 있었기에 대중적인 예술로 사랑을 받았다. 티치아노와 틴토레토Tintoretto의 시대에는 장르화가 매우 성행했는데, 대중이 그것을 선호해 많이 구매했기 때문이었다. 물론 이런 대중적인 예술 작품도 영웅적인 예술의 특징을 지니고는 있었지만, 거장들이 표현한 예술적으로 고양된 기쁨에는 미치지 못했다.

　　위대한 베네치아 화가들과 동시대를 산 젊은이이자 미켈란젤로의 제자인 피렌체 출신의 바사리가 기록한 위대한 예술가들의 대화에 관한 기록은 아마도 거짓이거나 혼자 떠벌린 말일지 모른다. 예술가들의 입을 통해 나왔다고 한 말이 결코 그들의 것이 아니라면, 그것은 틀림없이 바사리 자신의 생각을 드러내는 것이다. 그리고 바사리의 생각은 대부분의 르네상스 시대 예술가들의 일반적인 생각이기도 하다. 《르네상스 미술가 평전》[2]에서 그는 미켈란젤로의 〈피에타〉에 대해 "어찌 경탄하지 않을 수 있는가? … 아무 형태도 모양도 없던 돌이, 어떻게 자연이 인간의 육신으로는 결코 빚어낼 수 없는 그런 완벽한 모습을 돌연히 빚어낼 수 있는가"라고 말

2　피렌체 공화국에서 활동한 화가이자 건축가인 조르조 바사리가 1550년 펴낸 책으로, 원제목은 《탁월한 이탈리아 건축가, 화가, 조각가의 생애(Le vita De' Piu Eccellenti Architetti Pittori, et Scultori)》이다.

했다. 그는 〈최후의 심판〉에 관해서도 한마디 덧붙인다.

"미켈란젤로는 모든 것을 집중해서 완벽한 예술의 최고 경지를 향해 끊임없이 나아갔다. 이미 다른 작품을 볼 때도 말했듯이, 우리는 풍경, 나무와 건축물, 또는 눈에 띄는 다른 볼거리를 위해서 이 작품 앞에 서지는 않는다. 그리고 그는 이런 것들을 중시하지도 않았다. 미켈란젤로, 그는 자신의 위대한 천재성을 그런 사물을 표현하는 데 사용하지는 않을 것이다."

바사리는 이 말을 통해 무엇이 자연의 이상적인 완벽함을 구성하는지를 설명하고 있다. 또 그는 자연의 세부적인 모습을 묘사하는 것이 곧 자연의 완벽함을 드러내는 것이 아니라는 점을 분명히 밝히고 있다. 그는 그림에서 장식 요소를 배제함으로써 이런 개념을 더 강화했다. 확산되는 추세에 있던 자연주의는 그림에 장식 요소의 배제라는 특징을 끌어들였는데, 자연주의적 장면에서 장식은 부수적이었기 때문이다. 바사리도 이 부수적 요소를 배제했는데, 그것은 포괄적인 일반화라는 예술의 목표에 실질적으로 도움이 되지 않았기 때문이다.

그러므로 미켈란젤로나 모든 시대의 위대한 예술가들처럼 바사리는 예술의 탄생은 특정 사물의 세부적인 특징을 묘사하는 것이 아니라 가장 위대한 진실의 조형적 등가물을 만들어내는 것이라는 사실을 이해했다. 세부적 특징에만 주력하는 작품은 예술의 최종 목표의 관점에서 봤을 때 방해가 될 뿐이다.

자연주의

주제와 제재

하나의 그림에서 주제는 그림 그 자체다. 즉, 그림은 예술가가 생각하는 리얼리티 개념에 대한 구체적인 표명이다. 이것은 직접적이거나 논리적인 추론으로 우리의 경험을 언급하는 것이며, 대상이나 특질, 또는 알아볼 수 있는 것과 새롭게 창조한 것을 화면에 표현한다. 예술가는 자신이 생각하는 리얼리티를 이루기 위해서 그림 속 대상이 되는 재료인 제재를 활용해 공간과 형태 사이의 관계 안에서 추상적인 경험에 호소한다.

주제

이 장에서 다룰 주요 내용을 명확히 하기 위해서는 용어에 대한 개념 구분이 필요하다. '주제subject'라는 말은 실제로 사용하다 보면 다소 모호한 함축성을 띤다. 이 단어는 우리가 기존에 알고 있는 대상, 우리가 알아볼 수 있는 일화, 우리에게 친숙한 분위기, 심지어는 우리의 경험과 다소 동떨어지는 연상 작용 등과 같이 관람자가 그림

예술가의 창조적 진실

에서 알아볼 수 있는 요소들을 가리킬 것이다. 그런 의미에서 '주제'는 그림에서 이런 요소들을 인식하는 것, 또 이 요소들 간의 질서를 의미한다. 사람들은 대부분 그림에서 제일 먼저 대상을 인지하고, 그다음에는 상황이나 행위와 같은 구체적인 일화를 보면서 그들 간의 관계를 보게 된다. 그러고는 표현을 살피거나 그림 속 전반적 분위기를 보면서 그림의 주관적 특성을 생각해본다. 최종적으로는 그림이 말하고 있는 추상적 경험, 예를 들어, 기쁨, 슬픔, 고귀함, 야비함과 같이 알아볼 수 있는 대상이나 구체적인 일화 없이도 느낄 수 있는 분위기의 설정과 같은 것을 인식한다. 우리는 주제와 관련한 내용, 즉 제재subject matter를 하나씩 인지해나가면서 구체적인 묘사 대상을 개별적인 의미로 인식하는 것을 넘어서게 된다.

또한 주제라는 말은 그림의 의도를 묘사하기 위해 쓰인다. 그렇다면 그림은 무엇을 말하거나 표현하려고 하는가? 또 그것은 무엇을 뜻하는가? 이런 의미에서 구상이라는 단어가, 그 본래 의미대로 쓰이거나 좀 더 포괄적인 뜻을 가질 때는, 도리어 주제라는 말을 사용할 때보다 더 적절하게 이해될 수 있다. 구상에는 원래 '계획' 또는 '의도'라는 뜻이 있다. 더 구체적으로 설명하면, 주제나 구상은 그림에서 예술가가 의도하는 바다. 그리고 그림에서 예술가의 의도는 제재에 대해 분명한 관점을 유지한다. 즉, 그림 안의 여러 요소는 전체를 이루는 통합성을 위해 한 부분으로서 작용해야 한다는 것이다. 그러므로 그림에서 주제나 구상은 그림 그 자체이며, 그림이 표현하고 있는 모든 것이다.

주제가 지닌 두 가지 의미가 분명히 일치하지는 않는다. 이

를 명확히 하기 위해 주제를 가리키는 첫 번째이자 대중적인 의미의 '제재'라는 단어를 사용하자. 주제는 하나의 완성된 전체라는 의미에서의 그림의 의도나 구상이라는 외연을 가진다.

이제 주제의 대중적 개념, 즉 제재와 관련해서 주제의 정의를 살펴보자. 주제와 그와 관련한 것을 표현하기 위해 화면 안에서 어떤 대상을 필요로 하는 것은 당연한 사실이다. 앞서 내린 정의에 따르면, 주제는 단순히 조형적 메시지를 가장 자연스럽고 편리하게 표명하는 것일 수도 있다. 그 조형적 메시지나 철학은 실제로 구체화되어야 한다. 따라서 최종적인 결과물을 위해 조형 요소는 우리가 알아볼 수 있는 객관적인 형태로 결합되어야 한다. 여기에서 자연스럽게 등장하는 것이 영혼과 육체다. 이 둘이 함께 있지 않으면 둘 다 명백히 밝혀질 수 없다. 기독교 시대처럼 누군가는 육체는 단지 영혼이 사는 집에 불과하다고 말할지도 모른다. 어쩌면 우리의 시대는, 영혼은 단지 에너지의 한 형태일 뿐이고 육체가 그 기능과 욕구를 이룬다고 말할 것이다. 그러나 우리는 영혼과 육체를 따로 분리해서 생각할 수 없으며, 이 둘이 공존한다는 것을 잘 알고 있다.

모든 예술 작품에서도 이러한 조형적 메시지와 주제의 결합이 절대적이라는 사실을 알게 될 것이다. 리얼리티를 이루기 위해서 그림 속 대상이 되는 재료들을 물리적으로 이용하는 데 흥미를 느끼는 이들을 제외한다면 누구도 조형 요소를 단순히 그림 속 대상의 리얼리티를 완성하는 수단으로 여기지는 않는다. 그런 사람은 기법에만 관심이 있는 사람이다. 예술 작품의 가치를 인식할 때 다

양한 형태, 동작, 리듬, 질감, 색 등에 주목하는 사람도 마찬가지다. 다른 한편으로 조형적 의도를 기준으로 작품을 평가하는 경우도 기법에만 관심을 둔 것이다. 조형 요소, 의도 등 전체 상황을 통합적으로 인식하는 것이 적절한 이해 방식이다.

그림을 제대로 파악해야만 전체로서의 그림의 생명력을 이해할 수 있다. 그리고 우리가 알고 느끼게 되는 감정의 총 효과는 그림을 보면서 우리가 향유하는 조형적 여정의 결과다. 이 여정은 단순히 어떤 것을 따라가듯 경험하는 것이 아니며, 길에서 만났을지 모를 사람들이나 경치를 찾기 위한 과정도 아니다. 중요한 것은 이 여행 전체가 즐거움 그 자체이며, 모든 요소가 한꺼번에 그런 기쁨을 만들어낸다는 사실이다. 산책에 비유해보면, 다리가 쑤시고 절뚝거리거나 열이 나는 사람은 경치를 즐길 수는 있지만 전체로서의 산책 그 자체를 즐기지는 못할 것이다.

조형 철학이 예술 작품의 기초가 되는 변치 않는 요소라는 사실은 이미 지적한 바 있다. 다시 말해, 조형 철학은 예술가들이 보여주는 조형적 지속성 안에서의 발전을 의미한다. 따라서 그림의 주제라는 측면을 고려해볼 때, 조형 철학은 다른 요소들과 함께 그림에서 매우 중요한 부분이라고 할 수 있다. 누구든지 예술가의 작품 스타일을 면밀히 살펴보면 이를 상세히 알 수 있다.

스타일은 화가의 모든 작품에서 공통적으로 나타나는 일정한 특징이다. 이는 그 화가가 사용하는 특정한 조형 요소를 활용해 강조하거나 선택하는 식으로 나타난다. 무엇을 재현하고 그림에서 알아볼 수 있는 요소가 무엇이든지 간에, 스타일은 화가의 작품 안

에서 불변의 요소로 남는다. 스타일에는 그림 안의 어떤 대상이나 심리학적 재현 내용, 또는 스타일을 거론하기 위해 우리가 그림에서 세부적으로 언급하게 되는 요소들이 있다.

잘 관찰해보면 스타일은 한 화가의 작품마다 적용되는 일정한 처리 기법이라고 할 수 있다. 분명 샤르댕Chardin의 정물은 세잔의 것과는 다르며, 그의 초상화는 치마부에Cimabue의 것과 다르다. 아니, 이렇게 말하기보다는, 샤르댕이 그린 초상화와 정물화는 같은 화가의 작품으로 판단되고, 세잔의 초상화와 정물화 역시 한 화가가 그린 것임을 금방 알 수 있다고 설명하는 편이 낫겠다. 장르가 달라도 동일한 스타일로 그려졌기 때문이다.

이것은 제재가 불변하는 것이 아니며, 오히려 똑같은 사물을 다르게 바라보는 예술가의 관점이 있다는 것을 알려준다. 그리고 예술가가 활용하는 조형 요소는 제재에 종속된 것이 아니라는 점을 분명히 한다. 나아가 예술가의 조형 요소는 그림에서 알아볼 수 있는 대상, 분위기, 또는 전체 상황의 재현에 종속되지도 않는다. 즉, 그림에서 조형성이란 우리가 그림의 주제(제재)라고 부르는 일반적이고 대중적인 요소들을 유일무이하게 재현하는 데만 목적이 있는 것이 아니다.

'종속적'이라는 표현은 적절하지 못할 수도 있다. '종속적'이라는 단어는 조금 덜 중요하다는 뜻을 내포하고 있기 때문이다. 그러나 이것은 우리가 말하고자 하는 본질이 아니다. 우리가 '종속적'이라는 단어를 사용하는 것은 단지 불변의 요소와 변화하는 것, 그둘 사이의 관계를 설명하기 위해서다. 한 예로, 생명을 지닌 모든 개

별적 형태들은 생명의 원리를 표방한다고 말할 수 있다. 나무, 사람, 짐승, 꽃, 물고기 등은 특정한 구조적·생물학적 원리의 표명이다. 그러나 그들이 지닌 중요성을 단지 원리의 표명에만 두는 것은 옳지 않으며, 그들 스스로 타고난 중요성을 가지고 있지 못하다고 생각하는 것도 옳지 않다. 마치 생명의 원리에 대한 언급이 없는 것을 곧 의식이 없는 것으로 격하해버리고 마침내는 생명이 없는 것으로까지 치부하는 것이 잘못인 것과 마찬가지다.

그렇다면 그림 그 자체는 조형적 지속성을 나타내는 수단이라고 할 수 있다. 우리가 그림을 논할 때 식별할 수 있는 대상이나 분리된 어떤 것들은, 밖으로 드러내 표현할 때 생명의 원리를 묘사할 수 있는 기능을 가진 이 유기체의 다양한 구성 인자들이다.

제재는 단지 조형성을 표방하는 것일 뿐이라고 하는 편이 진실에 더 가까울 것이다. 그러나 이 말은 다시 질문을 낳는다. 조형적 사상은 인간의 경험과 관련된 내용을 재현이라는 방식으로 표현하지 않고서는 결코 분명하게 표현될 수 없음을 우리가 이미 알고 있기 때문이다. 아마도 이것은 인간의 경험을 환기시킬 수 있는 추상적 요소나 알아볼 수 있는 환경 안에서, 역시 알아차릴 수 있는 대상을 재현함으로써 가능할 것이다. 그러나 이것은 반드시 논리적인 방식으로 일어나지는 않으며, 서로 연관된 연합적인 연상이라는 방식으로 일어날 것이다.

인간이 자기가 속한 환경 안에서 어떤 경험에 자극받지 않는다면 조형적 표현을 시작할 수 없을 것이라는 말은 반론의 여지가 있다. 어떤 경험의 앞뒤로 연결되는 연속적 관계를 파악하지 못한

다면 이 경험에 관해 아무런 언급도 하지 않을 것이라고 우리는 생각할 수 있다. 그러나 우리 인간의 경험의 범위는 무한하며, 우리는 그중 극히 적은 부분만을 이해할 뿐이라는 것을 알고 있다. 또 비슷한 점, 차이점, 그리고 우리의 감각으로 다르게 느껴지는 정도에 따라, 또는 양과 질이라는 추상적인 내용을 거론하면서 우리가 일련의 관계를 형성하는 환경 안에서도 우리는 극히 적은 부분만을 알고 있을 뿐이다. 따라서 어느 것이 먼저이고 중요한가라는 주도권에 대한 생각은 환경과 조형적 발언에 관한 문제 해결에 별로 도움이 되지 않는다. 주도권은 특정한 상황에서만 성립된다. 이런 경우를 더 작은 단계로 계속 나누다 보면 무엇이 먼저 오는가라는 질문은 의미 없는 것이 되고 만다. 닭이 먼저냐 계란이 먼저냐의 문제와 같아진다.

이런 내용을 '제재'의 개념에 적용해볼 때, 한 예술가에게 어떤 상황 자체가 별로 아름답지 않다면 그 화가는 그것을 그림으로 그리지 않았을 것이라고 말하는 것은 도움이 되지 않는다. 이는 화가가 지닌 리얼리티에 대한 특정 성향 때문에, 표현 욕구를 자극하는 어떤 것을 찾지 못할 경우, 그 상황이 그에게 아름답게 느껴지지 않는 것이라고 말하는 것과 같다. 정확히 어느 것이 먼저인지는 알수 없다. 그리고 사실 어떤 것이 먼저 온다고 해도 그것이 그림에 무언가 변화를 가져오지도 않을 것이다. 분명한 것은 그림의 전체 과정은 그 그림을 그리는 화가의 숫자만큼이나 많고 다양하다는 것이다. 어떤 진실이 처음부터 일반화와 일반화에서 추론되는 내용을 통해 진실이라는 지위를 확보했는지, 아니면 유사한 경우를 통해서

예술가의 창조적 진실

논리적으로 추론된 일반화 과정 중에 특정한 경험으로 형성된 것인지를 따져보는 것은 중요하지 않다. 두 가지 방법 모두 일반화의 과정을 경험하는 것이 중요하다는 생각에 확신을 주며, 그 경험에 관한 동일한 수준의 발언을 하기 위해서 노력한다.

따라서 우리는 '주제'를 다음과 같이 정의할 수 있다. 하나의 그림에서 주제는 그림 그 자체다. 여기서 그림은 예술가가 생각하는 리얼리티 개념에 대한 구체적인 표명이다. 그리고 이것은 직접적이거나 논리적인 추론으로 우리의 경험을 언급하는 것이며, 대상이나 특질, 또는 알아볼 수 있는 것과 새롭게 창조한 것을 화면에 표현함으로써 명백해진다.

제재

제재와 예술가의 리얼리티

제재의 중요성을 과소평가하는 사람은 조형 요소를 제재보다 낮게 평가하는 사람과 마찬가지로 예술이라는 신체의 사지를 절단하는 잘못을 저지르게 된다. 이번 장에서는 그림의 최종 목표에 도움이 되도록 제재의 중요성을 명확히 해두려고 한다. 조형적 지속성은 변치 않는 것이어서 그 용어 하나만으로도 예술을 이해하는 데 도움이 된다. 제재를 설명하기 위해서는 우선 예술에 대해 아는 바가 하나도 없어야 한다는 전제가 있어야 한다. 예술을 안다는 것은 조형적 지속성을 이해했다는 뜻이고, 조형적 지속성을 이해했다는 것

은 이미 개별적인 차원인 제재를 인식한 것이기 때문이다. 제재를 이 조형적 지속성과 연관시킨다면 우리는 예술을 전체로서 파악할 수 있다. 그렇다고 이런 개별적인 표시들을 과소평가해서는 안 된다. 우리가 더 넓은 범주를 이해하는 것은 작은 요소들을 이미 살펴봤을 때만 가능하기 때문이다. 육체 없이는 정신을 이해할 수 없으므로 육체를 비난하지 말아야 하는 것과 같다.

　　제재 없이 예술이 존재할 수 있다고 믿는 것은 경험상 용인할 수 없는 엉터리 신령주의를 믿는 것과 같다. 정말로 제재 없이 예술이 존재한다면 우리는 결코 예술을 알지 못하는 것이며, 예술에 관해 말할 수도 없을 것이다. 따라서 추상화에 제재가 없다고 말하는 것은 이미 말했듯이 불가능하다. 제재는 우리의 경험과 관련된 일종의 발언이기 때문이다. 이렇게 말하는 것은, 앞에서 제재 없는 예술이 불가능함을 이미 말한 것처럼, 제재가 우리 경험의 일부분을 반영하는 것이 아니라고 말하는 것과 같다. 추상 예술이 익숙한 대상이나 일화처럼 분명한 제재를 쓰지 않을 수는 있다. 그러나 그것은 어떤 방식으로든 우리의 경험에 호소해야 한다. 제재는 친숙한 감각에 호소하는 대신 새로운 다른 범주 안에서 기능할 뿐이다. 제재는 공간과 형태 사이의 익숙한 관계와 관련된 추상적인 경험에 호소한다. 그리고 제재는 그만의 일화를 가지고 있다. 모든 관계는 어떤 일화를 의미하기 때문이다. 이때의 일화란 단순히 인간 행위의 이야기가 아니라, 통일된 목적과 연관된 요소를 모두 동반하는 철학적인 서사라는 의미에서의 일화를 말한다.

　　추상적인 언어를 직접 사용해보면 추상적 특질을 언급하면

서 경험에 호소하는 것이 가능하다는 사실을 분명히 알 수 있다. 예를 들어, 원자에 전기 충격을 가할 때 일어나는 일을 설명하거나 한 집단이 그와 다른 집단에게 이끌리거나, 또는 서로 다른 성향을 가진 사람들이 다름의 차이가 클수록 더 끌리는 것 등을 설명할 때 우리는 추상적인 언어로 추상적인 특질을 표현하게 된다. 그림은 하나의 순수한 추상이다. 그러나 우리는 이런 추상성, 가령, 원자, 중력과 같은 추상성이 우리 경험의 일정 부분을 담당하는 시스템을 구축한다. 그리고 이런 시스템은 반대로 우리가 이해할 수 없는 새로운 통일성을 만들어낼 수 있다.

같은 의미에서 추상적인 예술 작품들은 보다 상위의 범주 안에 통합체를 설정하기 위해 조형적 용어로 형태와 감정을 추상화한다. 이는 '공은 구珠다' 또는 '가을은 슬프다'와 같은 말을 할 때 더 분명하게 설명된다. 여기에서 특정 대상은 추상성이라는 기하학적인 범주 안으로 환원된다. 또 계절을 드러내는 물리적 외형은 정서적인 추상성으로 환원된다. 그러나 이 두 가지 추상성은 모두 고차원의 개념을 정립하기 위한 새로운 목표로 활용될 수 있다. 추상성은 바로 이런 방식으로 기능한다.

표현하고 싶은 내용이 전혀 없는 경우가 아니라면, 추상성은 늘 제재를 취한다. 활력이 없는 예술과 관련된 경우에는 주제와 제재 모두 없다고 할 수 있다. 그러나 추상성의 경우, 제재는 있지만 주제는 없는 경우가 더 많다. 이것은 예술가가 자신만의 제재에 맞는 통합된 목표를 만들어낼 수 없었다는 것을 의미한다. 다시 말해, 이 경우에 예술가는 그림에서 다양한 구성요소들이 만들어내는 결

213　　　　　　　　　　　　　　　　　　　　　주제와 제재

론을 일반화할 능력이 없었다. 그렇다면 예술가는 말할 수 있는 것이 아무것도 없을 것이다.

예술가가 특정 개념을 확신하게 되면 자신이 처한 어떤 환경에서도 그 개념을 적용할 수 있어야 하기 때문에, 제재를 이용해 예술가 자신이 생각하는 리얼리티 개념을 명확하게 설명할 것이다. 그러나 이것은 사실 틀린 말이다. 제재는 특정 시대의 거의 모든 예술가가 공유하는 개념과 관련되어 있어 언제나 비슷한 점을 가지기 때문이다. 그렇다면 각기 다른 예술가들이 왜 비슷비슷한 제재를 가지는가? 이 질문에 대한 답은 흥미롭지 않은 환경을 그림으로 재현하는 예술가를 비난하는 사람들과 특정 소재만을 그리면서 주변 환경을 그림의 내용으로 삼기를 회피하는 듯 보이는 사람에게 돌아가야 할 것이다.

예술가가 자신이 생각하는 리얼리티 개념을 구체화하기 위해 특정 종류의 제재를 사용하는 이유를 다음의 비유로 설명해보자. 만일 가스가 특정 비율로 팽창하는 것을 증명하고 싶다면 우선 팽창 계수가 가장 큰 가스를 택해야 한다. 팽창 계수가 커야 측정 기구는 물론 사람의 육안으로도 쉽게 알아볼 수 있기 때문이다. 또 태양 광선이 여러 가지 색으로 이루어졌다는 것을 증명하려면 우리가 시각적으로 알아볼 수 있는 색의 스펙트럼을 언급해야 한다. 좀 더 나아가 알아보기 어려운 영역으로 법칙을 확대, 적용할 수도 있다. 그러나 실험의 내용은 언제나 첫 번째 실험과 그 밖의 실험을 증명하기에 가장 적합한 것으로 계속 활용될 것이다. 이런 방식은 예술의 제재를 활용할 때도 마찬가지다. 제재는 언제나 공통된 경험에

예술가의 창조적 진실

근거해서 정해진다. 또 표현 의도나 예술가가 생각하는 리얼리티의 특정 개념을 소통하고자 할 때 가장 적합한 수단으로 판단되는 특정한 종류의 것을 발견하고 그것을 증명하는 과정에서 제재가 정해진다.

따라서 우리는 조형성의 발전 역사에서 다양한 관점을 살펴봐야 할 것이다. 또 조형성을 이루는 제재를 명확하게 규명하고, 발생 이유를 질문하며, 예술가가 지닌 리얼리티 개념에 일치하는지, 또 그 개념을 명백히 드러내기에 적합한지 살펴볼 것을 제안할 수 있다.

시대를 막론하고 예술가들이 활용한 제재를 보면 중요한 차이점을 발견할 수 있다. 고대 문명 시기의 예술가들은 현재의 예술가보다 제재 면에서 훨씬 더 규제를 받았다. 내용상의 범위뿐 아니라 다루는 방식도 제한을 많이 받았다. 그래서 적어도 표면상으로는 현대 예술가의 작품에 나타난 것보다 훨씬 균일함을 띤다. 사실상 이집트, 그리스, 아시리아, 힌두 예술에서 눈에 띄게 구분되는 특징을 찾기란 어렵다. 심지어 창작자가 다르다는 것을 감안하더라도 차이점을 느끼기 어렵다.

그러나 헬레니즘 시대 그리스인들의 작품은 예외적이다. 그들의 작품은 고대의 다른 어느 시대에서도 찾아볼 수 없는 개인적 특성을 잘 보여준다. 이런 특별한 예외를 제외하면, 르네상스 시대에 이르러서야 서로 다른 리얼리티 개념을 지닌 예술가들의 다양한 표현이 등장한다. 그러나 그리스 헬레니즘 시대와 르네상스의 예술 사이에도 서로 닮은 점이 있으며, 헬레니즘 시대가 르네상스 문명

주제와 제재

의 원형이 될 정도로 유사하다는 점을 잊어서는 안 된다. 르네상스 시대에도 서로 다른 예술 작품에 적용된 제재의 유사성을 여전히 발견할 수 있다고는 하지만, 우리는 그것이 서로 다른 목적에서 나온 것을 알 수 있다. 서로 관련되지 않는 비유기적인 본질은 금방 버려진다.

이제 고대 예술이 보여주는 제재의 특정한 기능은 무엇이며, 왜 그토록 제재가 균일한지 살펴보자.

제재와 신화

이제 우리는 그림과 신화의 관계를 생각해봐야 한다. 신화는 분명히 특정한 시기의 리얼리티 개념을 상징한다. 신화는 어떤 시대든, 인간이 맺는 관계, 즉 인간이 세상에서 자각하는 것들을 연합해서 상징적으로 표현하는 관계의 틀 안에서 드러나는 내용을 담고 있다. 인간의 특징으로 볼 수 있는 일련의 행동을 묘사해서 리얼리티 개념에 부합되는 추상성을 보여준다면, 그것을 바로 인간적 재현이라고 부를 수 있다.

그렇다면 넓은 의미에서 그림에 나타난 신화를 제재라고 할 수 있을 것이다. 이미 설명했지만 추상성(여기서 말하는 추상성은 인간이 스스로 관련되기 때문에 의미 있는 것으로 여겨진다)을 눈으로 볼 수 있게 구체화하려면 제재가 꼭 필요하다. 인간은 자신과 무관한 세계를 일반화하는 것을 결코 받아들이지 않을 것이고, 또 그것을 이해하기 위해 자신의 어떤 감각도 활용하지 않을 것이기 때문이다. 간단히 말해, 신화는 인간의 행동과 주관적·객관적 인식을 포함

예술가의 창조적 진실

하는 연속적인 관계 안에서 리얼리티의 추상성을 공식화한 것이다. 따라서 신화는 상징성을 띤 일화다.

르네상스 이후에도 신화가 있었음을 설명하려면 고대나 현대의 신화와는 다른 르네상스만의 한계와 특징을 살펴봐야 한다. 이 둘을 비교해보면 제재를 재현하는 고대와 현대 미술가 사이의 차이를 보여주는 단서를 발견할 수 있을 것이다.

고대 신화에는 특정한 것이 존재했다. 바로 통일성이다. 고대에는 오늘날처럼 사회가 분야별로 기능에 따라 분화되지 않았다. 오늘날에는 안식을 위한 종교, 재산의 정당성을 지키는 법, 에너지와 물질의 구조를 법칙으로 설명하는 과학, 인간 행동을 다루는 사회학, 인간의 주관적 세계를 다루는 심리학이 있다. 그리고 각 분야 간의 목적이 서로 대립하기도 한다. 즉, 각기 자신의 분야의 원칙 안에서 모든 존재를 주관적인 범위로 축소하려는 경향과, 모든 존재를 주관적인 양으로 환원하려는 경향이 있다. 이 둘 중 어느 한쪽으로 치우치다가 또다시 다른 경향으로 치우치는 등 둘 사이의 균형은 시시각각 변한다. 이런 양면성에도 불구하고 한 가지 불변의 요소가 있다. 바로 명료하게 파악할 수 있는 내면의 능력인 인간의 믿음이다. 이 불변의 요소는 오늘날 우리가 처한 것보다 더 복잡한 세상에 질서를 만들어주고 나아가 인간의 운명을 개선할 수 있다는 희망, 세상 속에 처한 인간과 그 운명을 이해하려는 희망을 안겨줄 수도 있다. 비록 그런 개념이 도전을 받아왔을지라도 그 희망의 가능성은 아직 유효하다. 그러나 특정 환경에 처한 사람의 입장에서 판단하게 되면 그것은 맹목적인 믿음이 되어버린다. 물론 논쟁이

있을 수도 있다.

고대의 통일성은 그렇지 않았다. 지금으로서는 불가능하지만 당시에는 통일성이 존재했다. 종교, 법, 윤리학, 과학은 하나의 체계로 통합되었고, 그것들 사이의 연관성, 즉 인간의 행위에 관한 밀접한 연관성은 신화로 상징화되었다. 그래서 그들의 철학은 근본적인 것을 다루었다. 철학은 본래 모든 것의 근원을 다루었다. 즉, '신들과의 관계에서 어떻게 행동해야 하는가', '환경의 힘으로 결정되는 축복된 삶과 파멸에 대처해 인간은 어떻게 행동해야 하는가'라는 문제의 답을 찾았다. 이런 관계가 만들어지는 곳에는 항상 인간 행동과 관련된 일화가 있기 마련이었다. 어떤 것은 인간의 한계를, 또 다른 것은 인간의 행위와 더 강해진 능력을 키우는 방법을 보여주었다.

이런 철학적 통일성은 사실 매우 완벽해서, 그 안에 모순이 발견되면 고대는 새로 발견해낸 모순을 해결하기 위해 자신들의 신화로 되돌아가야 했다. 신화를 재해석하는 것만이 새로운 사상을 현실에서 수행하는 그들의 방식이었기 때문이다. 그래서 소크라테스는 새롭게 회의론을 정립할 때 자신의 의심을 증명하기 위해 문제로 삼고 있던 바로 그 신들을 이용했다. 소크라테스는 그리스인의 세계에서 완벽성으로 통하는 통일성을 공격했기 때문에 그들에게 죽음을 당할 수밖에 없었다. 그리스인은 본능적으로 소크라테스가 보여준 이성적 추론의 위험성을 감지했고, 소크라테스를 따르는 학파가 자신들을 곧 파멸로 이끌 것이라고 예감했기 때문이다. 그리스인은 새로운 진실을 발견하는 것이 아니라, 구습의 진실에 기

대어 지적이고 도덕적인 안전망을 생각하는 수준에 머물렀던 것이다. 무어인들이 아리스토텔레스를 소개하면서 기독교 철학의 통일성이 주는 안전함을 침해하기 시작했던 기독교 시대 말기 역시 마찬가지였다. 기독교 사상가는 기독교적 신념과 아리스토텔레스의 가르침 사이에는 실질적인 차이가 없음을 보여줌으로써 자신의 신념을 재확인하기 위해서 권위자들을 불러들여야 했다.

18세기의 물질주의를 통해 우리가 얻은 결론은 오늘날까지도 그 영향력을 행사하고 있다. 그러나 고대 신화가 가졌던 영향력을 성취하지는 못했으므로 물질주의와 관련한 이 싸움은 그리 치열하지 않다. 소크라테스와 마찬가지로 이 물질주의는 근본 토대 위에 더 높은 단계의 권위를 세우기보다는 인간에 대한 탐구를 그 기초로 삼아 스스로의 파괴를 초래하고 말았다.

한편 고대 신화에서 주목할 점은 인간이 신과 맺는 관계의 직접성인데, 이는 우리 시대와는 대조적이다. 여기에서 신은 인간의 행위와 관련된 자연의 힘을 재현한 것이다. 사실 어떤 추상성도 직접적이고 즉각적인 인간 행위와 관련되지 않고서는 상상할 수 없다. 그리스 신화에 나오는 인간의 고뇌는 그 요소들끼리 만나 조화나 부조화를 표현할 때 이외에는 미덕이 되지 못한다. 인간의 고뇌가 기독교 신화 안에서 다른 의미를 가진다는 점에 주목하면, 그 고뇌는 하나의 중요한 요소가 될 수 있다.

반대로 현대 지식의 틀에서 우리가 이룬 통합synthesis이 어떤 것이든 인간의 행위를 직접적인 법칙으로 표현할 수는 없다. 그리고 이런 체계 내에서 적절한 지위를 얻으려면 지금까지 우리가 전

혀 알지 못했던 부차적인 우회로로 나아가야 할 것이다. 이런 관계를 세우려고 애쓰는 우리 시대의 철학은 무한한 자연처럼 다양하고, 그래서 각각을 따로 살펴봐야 한다.

고대 신화는 인간성을 표현하는 모든 추상성을 포함하며 그 관계 또한 매우 확고해서, 예술가가 자신의 조형적 개념을 재현하는 데 신화는 최고의 수단이었다. 태초부터 인간의 형상은 예술가가 가장 완벽하게 구현한 조형적 지속성이라는 지위를 누려왔다. 이런 조형적인 겉모습을 형식적인 완벽함뿐 아니라 내적 완벽함을 갖춘 상징으로 만들어낸 것이 바로 고대 신화다. 고대 신화가 보여주는 형식상의 조화는 언제나 예술가들이 지향하는 목표가 되어야 한다. 형식과 내면의 조화야말로 예술가들의 관심사이기 때문이다. 앞에서 언급했듯이 만일 예술가가 형식과 내면의 조화를 추구하지 않는다면 말하고자 하는 내용이 아무것도 없거나, 그의 그림은 어떤 특정한 일의 성격을 '설명하는 것'이 고작이라는 의미가 된다. 그것이 바로 우리가 고대 예술에서 주관적인 것과 객관적인 것의 가장 뛰어난 통합을 발견할 수 있는 이유다. 르네상스 이후 어떤 작품에서도 이 정도로 완벽한 통합은 이루어지지 않았다. 우리는 그런 통합을 추구하는 예술가의 영웅적인 특성도 통합 그 자체와 똑같은 가치를 지닌 것으로 생각해야 한다.

이렇듯 신화는 매우 완벽하고 확고한 것이라서 의도하는 바를 표현하기에 가장 적절한 수단이다. 신화 안의 이야기는 극적인 관계로 표현되는데, 우리 인간은 그 안에서 알아볼 수 있는 형태를 찾아내고, 또 신화적 통일성을 형성하는 방식과 신화 그 자체의 통

예술가의 창조적 진실

합적 특성을 마음속에 기억한다. 이를 통해 신화의 조형적인 역동성은 한층 강화되고, 결국 신화는 완벽한 표현 수단이 된다.

그리스와 이집트 사람들이 그 당시에 통일성의 진정한 의미를 이해하면서 살아가지는 않았을 것이다. 그러나 그들은 마치 그것을 알고 있다는 듯이 행동하면서 통일성을 경외하고 자신들의 행동을 통일성의 함축된 가치 속에 두는 방식으로 이해했다. 더구나 그들은 자연도 바로 그 통일성 안에 있는 함축적인 특정 관계를 입증해 보이는 방식으로 이해했다. 예술은 그저 통일성을 다시 언급하고 그것이 지닌 다른 측면을 재현함으로써 그 통일성의 지위를 강화할 뿐이었다.

우리는 기독교의 독단주의가 비슷한 조건을 만들어냈다는 것을 알고 있다. 기독교의 독단론은 통일성과 인간의 관계에 관한 가장 적합한 이해와 설명을 제시해주므로 기독교의 예를 살펴보자. 그것이 들어맞든 사실과 다르든, 통일성을 표명하는 것으로서의 자연은 리얼리티에 대한 기독교적 개념에 순응하는 듯이 보였다. 이는 우리에게 교훈을 주었다. 우리에게 사실처럼 보이는 것과 실제가 얼마나 다를 수 있는가와는 상관없이, 주관적 요소들이 결론에 부합하기만 한다면, 리얼리티의 수많은 다양한 국면들이 현실 속의 중요한 부분으로 적용될 수 있다는 것이다. 이런 사실은 작품 속에서 이상적인 증거물로 간주되는 자연의 일부분들이 얼마나 중요한지를 확실히 보여준다. 그리스인과 기독교인은 모두 근본적으로 자연주의자가 되기를, 그리고 '증거로서의 예술 작품'을 요구했다. 그들은 유대인이 그랬던 것처럼 그 요구 때문에 비난받지는 않았다.

그들은 자신의 감각을 이용해 주변에 널린 현상 안에서 그에 부합하는 작품을 발견해냈다. 어떤 의미에서 예수 그리스도나 제우스는 자신이 가진 능력을 자연의 질서 속에서 증명할 것을 요구받는 과학자의 지위에 있었다고 할 수 있다.

이런 점에서 고대 신화와 그것을 재현한 그림의 주제 사이에는 별다른 점이 없다. 모두 고대인들의 사상을 표현한 것이다.

요약하면, 예술가는 언제나 자신만의 리얼리티 개념을 가장 직접적으로 설명할 수 있는 제재를 택한다고 할 수 있다. 그렇다면 고대의 신화는 과연 어떤 방식으로 그 제재를 표현했을까?

1. 인간은 모든 리얼리티 개념에서 그 목적이었다. 따라서 인간은 주관적이고 객관적인 통일성을 보여줄 수 있는 가장 적합한 도구였다. 예술가는 통일성을 명백하게 드러낼 형상을 본능적으로 선택하는 것 같다. 인간은 가장 발달된 수준의 주관적 의식, 그것도 가장 직접적인 주관적 의식을 보여줄 수 있는 가장 훌륭한 예이기 때문이다. 좀 더 자연숭배적인 경향을 보이는 이집트와 시리아의 신화 체계(이들 신화에서 동물들은 더 강한 인간과 대치되는 존재다)나 유교를 신봉했던 중국과 인도(이들 나라에서는 인간에 버금가는 중요성을 동물에게 부여했다)에서는 인간을 재현하는 것이 그리스에서 그랬던 것처럼 독보적이거나 균형을 벗어나지 않는다는 사실이 흥미롭다.

2. 신화는 다른 사람을 향한 행동과 신을 향한 행동의 관계에서 인간을 드러낼 수 있는 형식을 보여주었다. 신화는 물리적인 재현이

나 기억, 지성, 일화 등의 방법을 사용해 궁극적인 통일성 안에서 개별 요소들 사이의 관계를 표현했다. 물론 각각 구분되는 상징으로 보여주었다. 독단주의는 이런 관계를 확고한 것으로 못 박아버리기 때문에 예외란 있을 수 없었다. 인간은 이런 진실을 탐구하는 데 전념하지 않았다. 그러나 인간의 모든 행동은 그 진실을 재확인하고 확립하기 위해서 계획되었다. 그들에게 미덕이란 새로운 것을 질문하는 것이 아니라, 기존의 사실을 공고히 하기 위해서 그 증거를 끌어모으는 것이었다.

제재와 고전성

고대 그리스와 성 프란체스코San Francesco d'Assisi [1]가 살았던 기간을 제외하면 동물은 주로 악의 상징이었다. 아시리아인에게 악은 여전히 강력한 힘을 지닌 존재였고, 경외의 대상이었다. 그러나 그리스인은 이미 어느 정도 악을 극복해 마치 과거의 악몽처럼 성 조지Saint George가 물리친 용과 같은 상징으로 나타난다. 반면, 양이나 말처럼 친숙한 동물은 고귀함의 상징이었으며, 특히 말은 우아함을 표현하거나 그와 비슷한 인물을 상징적으로 재현하고 암시하기 위해 이용되었다.

이집트에서 동물은 곧 신이며, 거친 짐승 그 자체가 아닌, 도덕적 일탈과 관련해 경외나 두려움을 의미했다. 그리고 이집트인은

[1] 프란체스코 수도회 및 수녀회 설립자이자 13세기 초 교회 개혁운동 지도자. 동물들의 수호성인으로 불리며, 창조주인 신의 선함이 모든 피조물을 통해 드러난다고 보았다.

다소 애매한 자연숭배주의자들이어서 주저 없이 인간의 몸에 동물의 머리를 결합하곤 했다. 중국인은 인간에게 부여한 형식을 동물에게 적용했으며, 이집트의 경우와 마찬가지로 형상을 분리하기는 했지만 동물에게 좀 더 애착을 보였다. 따라서 그들은 인간과 똑같은 완벽함과 지성을 동물에게 부여하고 재현했다.

달리 말해, 인간이 동물과 맺는 관계는 일종의 우월함이다. 이 우월함은 인간이 가진 객관적 지각력에 해당하는 의식 수준에 근거한 것이다. 그러므로 자연의 힘을 정복할 수 있고 동물들을 우아한 장식물로 다룰 수 있는 이성적 사고의 힘과 지능을 인간이 가지고 있다는 데 긍지를 느낀 르네상스의 화가들은 동물의 지위를 품위 있는 장식물로 축소해버렸다. 이미 언급했다시피 성 프란체스코는 예외였다. 그에게 동물의 의미는 분명히 이런 것과는 달랐다.

이제 우리는 조형적 지속성을 다시 살펴봐야 한다. 주제를 구성하는 요소 중 하나인 형태와의 관계 안에서 다루어보자. 그리스 미술은 균형 잡힌 형태뿐 아니라 그 형태를 이루는 적정 비율과 특정 태도를 크레타와 이집트 미술의 균형미에서 물려받았다. 이집트인은 끝없는 실험을 통해 이 비율 법칙을 만들어냈고, 여러 요소 간의 최종적인 균형을 찾아냈다. 그 특별한 균형은 조형적 완벽함의 상징으로 오늘날까지 남아 있다. 이집트 미술가들은 그림 분야에서 적극적이지는 않았지만, 뻣뻣한 자세로 그린 처음과 달리 점차 사람의 다리를 자연스럽게 벌린 형상으로 그렸고, 이것은 인물들을 우아하게 만들어주었다. 그리스 미술은 궁극적으로 형태에 균형을 적용하기 위해 모험을 감행하면서 더욱 다양한 예술적 표현을

보여주었다.

신화와 관련해 고대 미술을 마무리하기 전에 생각해볼 것이 하나 더 있다. 고대 미술은 왜 거의 누드만을 다루었을까? 어떤 의미에서 누드가 예술가의 리얼리티 개념을 표현하는 수단이 될까? 이에 대해 두 가지 설명이 가능할 것이다. 첫째, 다양한 모습으로 나타나는 인간 육체의 관능성은 자손 번식이라는 점에서 가장 촉각적인 자극원이기 때문에, 누드는 자손 번식의 가장 훌륭한 물리적 상징이 될 수 있다. 만일 이런 개념이 지나치다고 생각된다면 고대인의 삶에서 제의식 안에 그런 개념이 얼마나 비중을 차지하고 있는지 살펴보라. 고대인의 삶에서 축제와 제의식은 이 원리를 재확인하기 위해 계속 유지되었다. 더욱이 상징주의나 비유적인 예술 표현을 보면 모든 종교적인 형상에서도 이 개념을 강조하고 있다.

종족 번식과 관련한 실질적인 행동은 바빌론, 이집트, 그리스, 그리고 인도의 제의식에서 상당히 중요한 부분에 해당한다. 제임스 조지 프레이저James George Frazer[2]는 제의식에 나타난 종족 번식 행위 전반에 대해 상세하게 연구해 모든 문명에 일정한 패턴이 있음을 증명했다. 제의식이 모든 종의 번식을 자극하는 개념과 관련된다는 것은 일반적으로 사실이다. 하지만 인류의 번식은 다른 피조물의 방식과는 다르다. 인간은 생존을 지속하기 위해 다른 종족에게 의존한다. 이런 맥락에서 인간에게 예술의 전 과정은 인간의

2 영국의 인류학자, 민속학자, 고전학자. 대표적인 저서로 《황금가지》(1890)가 있다.

주제와 제재

자기 확장이라는 생물학적 필요에 따른 것이다.[3]

 누드가 등장하는 둘째 요인은 누드가 어떤 동기의 통일성을 보여주고, 이런 동기를 구체화할 수단으로서 가장 숭고하고 완벽한 것이기 때문이다. 누드는 주관성과 객관성이 합치된 진정한 물리적 구현체다. 다시 말해, 누드는 세 가지 요소, 즉 단일한 형식으로 통일된 감각, 그것에 들어맞는 아름다움, 그리고 정신적 완전함, 이 세 가지가 만들어낸 기제의 완벽한 구현체다. 세 요소가 이루는 조화는 어떤 시대에도 완벽함이라는 이상으로 남아 있어야 할 것이다. 그리고 바로 그런 이유로 인간의 형상과 누드는 예술가의 리얼리티 개념을 표현하는 보편적인 수단으로서 최고의 자리를 유지해왔다. 물론 독단주의나 예술가를 말살하는 예술을 강요하는 무력 앞에서 철저히 박해를 받았을 때는 예술 영역에 머물러 있는 데 그쳐야 했지만.

 인간의 형상을 표현할 때 기독교 미술가들의 태도는 달랐다. 그들도 여전히 인간의 모습을 그렸지만, 누드, 특히 여성 누드는 거의 그리지 않았다. 이는 생식의 개념이 그들의 철학에서 중요한 의미를 갖지 않았음을 의미한다. 그들에게 존재는 물리적 실체보다는 시간 안에서 지속되는 것이다. 인간이 모든 미스터리의 결말인 한, 그 미스터리는 여전히 인간에게 재현될 수 있다. 그러나 인간은 자신을 영속적으로 확장시키기 위해 종족 번식을 할 필요는 없다. 인간은 그곳이 연옥이든 천국이든 어쨌든 영원히 살 것이기 때문이다.

3 인간에게는 종족 번식이라는 생물학적 요구 안에 예술이 포함된다는 의미.

심리학적 표현이 기독교 미술에서 처음으로 분명하게 나타났다는 것을 알아야 한다. 원시 미술의 공포스러운 가면이나 조각상은 인간을 표현했다기보다는 자연의 힘에서 느껴지는 공포를 이용해, 즉 귀신 같은 존재를 표현해 적을 위협할 의도로 사용되었다. 알지 못하는 것만큼 공포스러운 것도 없기 때문이다. 오늘날의 인도, 이집트, 중국 등은 공포를 표현하는 특유의 표현 형태를 가지고 있지는 않다. 다만 얼굴을 표현하는 한 가지 유형, 어떤 특정한 인간의 감정 표현이 아닌, 삶의 기쁨을 부여해주는 차분한 즐거움을 띤 얼굴 유형만이 있을 뿐이다.[4] 그러나 기독교 세계에서 고뇌는 구원으로 가는 한 가지 방법이었다. 그래서 그들은 고통, 고뇌, 슬픔과 같은 감정을 영원성을 향해 나아가는 인간의 통합된 부분으로서 최초로 묘사했던 것이다. 그러므로 다음과 같이 말할 수 있다. 모든 예술의 촉각적 특성과 일치하는 감정은 단지 기억 속에 저장된 일정한 패턴이 아니라, 르네상스 이래로 발전한 개별화된 개인의 감정을 상징적으로 표현한 것이다.

고전성과 조형적 지속성
그리스 등 초기 문명에 나타난 그림에 대해 우리가 논의한 내용은 오늘날 검증할 수 있는 것이 거의 남아 있지 않기 때문에 사실 추측에 가깝다. 그러나 우리는 이들 초기 문명의 저부조 작품을 연구하면서 그들의 그림이 어떤 대상을 표현한 것인지 알아낼 수 있었다.

4 동양의 불상의 얼굴을 염두에 둔 표현으로 생각해볼 수 있다.

그 수량은 매우 적지만, 남아 있는 저부조 작품들이 대부분 우리가 찾아낼 수 있는 초기 문명의 그림과 놀랄 정도로 닮았기 때문이다. 또 저부조는 정교한 도안이라기보다는 부조의 개념을 적용한 환조에 가까우며, 그림에서 변주된 한 가지 양상이기 때문이다. 여기서 우리는 조각에 대해서도 추론해볼 수 있다. 형태를 그릴 때 이들 초기 문명인들이 취했던 두 가지 방식, 즉 환조와 부조를 다루던 태도는 적어도 상징주의의 활용과 밀접하게 관련된다. 르네상스의 경우, 사실 회화에서 나타난 새로운 흐름은 헬레니즘 조각을 검증하는 가운데 나온 것이라고 할 수 있다. 예를 들어, 프레스코 화가들은 젖은 반죽에 드로잉을 새기고, 그 움푹 팬 자국을 도안의 일부로 활용해 저부조와 유사하게 표현했다.

　　　우리는 비잔틴 제국에서 세속적인 주제를 헬레니즘식으로 다룬 것과 설명을 통해서만 그리스 회화를 알고 있다. 사실 헬레니즘 시대의 미술도 우리가 생각하는 순수한 그리스 미술은 아니다. 이미 알렉산드로스 제국이 선호했던 모든 취향과 혼합되었기 때문에 우리가 그리스 미술에 대해 알고 있는 내용은 결코 완전한 것이 아니다. 우리는 폼페이 회화를 통해 헬레니즘 회화를 가장 잘 알 수 있다. 로마가 그리스의 조각을 열정적으로 모방했듯이 폼페이는 회화에서 그리스를 열렬히 모방했다. 여기서 우리는 대체로 가공되지 않은 그리스 신화가 재현된 것을 볼 수 있다.

　　　지금의 논의는 알렉산드로스 대왕의 영토 정복과 함께 이루어진 외부 예술의 유입 이전, 즉 전혀 가공되지 않은 순수한 그리스 미술에 관한 것이라는 점을 분명히 해야 한다. 우리는 그리스 문명

의 초기 형성기 이전이나 형성되던 그 당시의 문명을 알 수 없기 때문에 논의 시기를 이처럼 명확하게 정할 수 있다. 고고학자의 삽이 고대를 향해 땅을 더 깊이 파 들어갈수록, 그리고 그리스 고유의 특질에 대한 편협한 생각을 버릴수록 우리는 그리스의 신 헤르메스가 사모스에서 사모트라케까지, 또 크레타까지 이동하며 나일 지역에 머물렀다가 섬으로 다시 돌아오고, 북과 남, 그리고 동쪽으로 그리스의 문화와 혼합시켜버리게 될 예술적 전리품들을 가지고 아시리아의 교두보까지 진출한 사실을 새롭게 깨닫게 될 것이다. 그러나 우리는 그리스인이 각각의 영향을 서로 분리된 취향으로 받아들이지 않고 새롭게 유입된 내용으로 융합하고자 했다는 것을 알아야 한다.

그리스인의 이런 태도는 인간에 관한 지식을 자각한 데서 나온 것이다. 그래서 그리스의 예술적 특질은 오늘날까지 그 영향력을 행사하고 있다. 자신의 감각으로 바라본 대상을 예리한 통찰력으로 바라볼 수 있을 뿐 아니라 자기 자신마저도 검증의 대상으로서 외부의 사물을 대하듯 내면을 객관적인 감각으로 전환할 수 있는 추진력, 이것이 인간 자신에 대한 지식을 깨닫게 했다. 그리고 여기에서 일어난 변화는 르네상스 시대에 일어났던 정신적 자각과 매우 비슷해 보인다. 그러나 그리스인들이 그런 성향을 추구할 수 있었던 기간은 길지 않았다. 전쟁과 기독교가 이를 금지했기 때문이다. 그럼에도 그리스인들은 위선적인 겉모습 안에 감각적인 것들을 간직함으로써 천년 동안 세상의 감각과 정신을 속박하는 복수[5]를 행했다.

그러므로 우리가 이 모더니즘의 전개를 완전히 이해하기 위해서는 르네상스 시대로 되돌아가야 한다. 모더니즘은 다른 시대, 다른 공간에서 지지자들을 계속해서 만들어왔으며, 파벌주의와 반대파들을 피하면서 유기적 생명력을 유지해왔다.

문화의 정신이 보여주는 이런 보편성은 한때 이탈리아에서 일어난 전쟁에서도 나타났다. 전쟁 상황에서 예술가가 된다는 것은 아군과 적군의 주둔지를 자유롭게 통행할 수 있는 권리를 얻는 것과 같았다. 인간은 자신이 원하면 성모 마리아를 그릴 수도 있고, 자신의 선택에 따라 전쟁을 위한 요새를 지을 수도 있다. 시에나 지역을 위해 봉사했던 예술가가 그다음에는 포위 공격으로 도시 전체를 굶주림에 빠뜨린 교황을 위해 봉사할 수도 있다.

여기에서 살펴볼 두 가지 내용은 그리스와 르네상스다. 이 두 문명에서 오랜 형식과 사상이 오늘날의 모습으로, 특히 아직도 생생하게 느낄 수 있는 질서와 방향성을 유지하면서 변천해왔음을 알고 있기 때문이다. 오늘날 우리의 언어가 바로 그런 것이며, 예술 형식 역시 같은 방식으로 발전해왔다. 중국이나 페르시아 같은 나라들도 예술의 역사에서 비슷한 변천과 발전을 거쳐 왔겠지만, 진행 방향은 우리의 것과 똑같지 않았을 것이다. 그래서 다른 문명을 수용해 스스로 전승시키고 발전시킨 경우, 즉 그리스와 르네상스의 경우만큼 그 보편성이 명백히 드러나지는 않을 것이다.

5 전쟁과 기독교의 영향으로 억압받기는 했지만 그리스 문화가 영향력을 펼칠 방법을 찾았다는 의미로 '복수'라는 표현을 썼다. 그리스 문화는 다른 문화와 종교가 우세한 상황에서도 지속적으로 그만의 존재와 영향력을 지니고 있었다는 의미다.

특히 새로운 제재는 저절로 생겨난 것이 아니라, 새로운 조형적 내용의 도입과 함께 나타난다는 점에 주목해야 한다. 어떤 시대의 리얼리티에 대한 시각이 별로 달라지지 않고 유지된다면 그 조형성 개념 역시 이후에도 변하지 않고 남는다. 이미 설명한 것처럼 그것이 바로 예술가의 리얼리티 개념으로, 예술가는 그가 속한 특정 시기에 통용되는 리얼리티 개념에 똑같이 관여한다. 리얼리티에 대한 사회의 시각이 변치 않고 그대로 지속된다면 예술가의 시각도 그럴 것이라고 말할 수 있다.

　　그러므로 그리스 초기 예술 작품의 제재는 본질적으로 동시대의 여러 문명에서 온 것을 혼합한 것이다. 주로 사용했던 제재는 이집트에서 온 것이다. 이집트는 동시대의 문명들을 가장 포괄적으로 합성한 문명을 창조해냈다. 거기에 에게 문명과 공존하던 다른 문명의 영향이 덧붙여졌다. 그런데 에게 문명은 그들이 게르만 지방에서 가져온 게르만 민족 특유의 주관적인 성향을 가미했을 가능성이 있다. 이 모든 관계는 뒤섞이기 마련이다. 그런 혼합적인 상관성은 동시대의 문명이 당연히 요청하는 것이기 때문이다. 그러나 우리는 그리스가 이집트의 문명에 더 관심을 보였다는 것을 알고 있다. 이집트 문명은 그 시대에 가장 발달했고, 문명의 원형을 가장 잘 보존한다고 생각되었다. 수백 년 동안 그 특별한 교의dogma가 만족스러워서 눈에 띄는 큰 변화는 거의 없었다. 리얼리티의 새로운 개념이 싹트기 시작할 때가 되어서야 이집트의 견고한 아성이 조금씩 무너지기 시작했고, 그것도 아주 느리게 진행되었다. 누구라도 그토록 완벽한 역할을 수행하던 것을 쉽게 버릴 수는 없었을 것이

다. 그들의 그림 안에서 인물들의 다리는 조금씩 떼어 벌려 놓고, 머리는 앞으로 기울고, 관절은 조금씩 움직이기 시작하며, 정신은 자신의 더 많은 것에 대해 말하기 시작한다. 이런 것들은 과거에는 영웅이 보여준 유산의 일부로 여겨질 수 없던 것들이다.

예술가의 창조적 진실

신화

기독교 시대와 마찬가지로 르네상스 시대에도 신화는 여전히 존재했다. 고대와 기독교 시대에는 그 시대의 최종 목표인 통일성이 유지될 수 있었지만, 르네상스는 조정과 중재의 형식을 과감히 포기해버렸다. 이제 인간은 개인의 능력으로 통일성에 도달하려 하며, 시간이 지날수록 신화는 사라지고 그 형식만 남게 되었다.

르네상스 시대의 신화

이제 신화를 살펴보자. 고대의 예술가들, 즉 그리스, 로마, 그리고 기독교 시대의 예술가들은 신화 안에서 불멸의 육체와 그와 관련된 상징물을 표현할 수 있었다. 이집트인, 힌두인, 그리고 일부 중국 미술가, 특히 불교 미술가와 페르시아 미술가들에게서도 신화는 비슷한 기능을 담당했다.

르네상스 시대를 살펴보면 그 시대에도 신화가 여전히 존재

했다는 것을 알 수 있다. 신화를 표현하는 다양한 방식은 고대 수천 년의 역사에서 전례가 없을 정도다. 이미 그리스의 헬레니즘 시대에 단일함이 사라지는 것을 볼 수 있다. 그러나 그런 변화는 본질적으로 더 큰 단일함을 위한 것이었는데, 조각의 돌에서부터 영역을 조금씩 확장시키면서 변화해갔다. 그것은 플라톤과 동시대 철학인 회의론에 대응된다. 그러나 회의론은 전통을 존중하는 확고한 기반에서 나온다. 그리고 우리는 플라톤의 회의론이 새로운 인식의 빛으로 전통을 되짚어봄으로써 그리스의 통일성을 더 강화하고, 궁극적으로는 그 어느 때보다 더 견고한 토대 위에 그 통일성을 재정립하려는 욕망에서 나왔다는 것을 알고 있다. 강조하는 내용도 여전히 같다. 궁극적인 통일성의 상징인 국가의 통일은 여전히 플라톤의 관심사였다. 그러나 플라톤이 고전적 통일성을 증명하는 존재인 시인을 버리고 그 자리를 철학자로 대체했다는 것을 염두에 두어야 한다. 철학자는 이성적인 통일성의 비전을 보여주는 상징이다.

플라톤의 문제는 개인적인 감각과 책임이라는 관점에서 모든 행위를 기록하고 싶어 한다는 것이다. 또 개인의 감정을 선험적인 통일성에 일치시키기보다는 궁극의 통일성을 개인들의 모든 행위에 맞추고 싶어 했다는 것이다. 그런 의미에서 그는 기독교가 받아들이는 개인의 책임 문제를 제시한다. 그리스 철학에서는 자연의 힘 또는 에너지가 신 그 자체를 구성하는 반면, 기독교는 책임을 오직 개인의 행위로 축소하거나 그것을 자연의 힘을 관장하는 더 상위의 통일성에 맞추도록 함으로써 문제를 해결한다. 달리 말하면, 그리스에서는 만질 수 있는 구체적인 대상물이었던 것을 기독교 세

계에서는 볼 수도 없고, 이름을 불러서도 안 되며, 재현도 할 수 없는 여호와라는 히브리의 추상성으로 대체한다.

기독교는 인간과 신을 매개하는 것들 사이에 위계를 만들어 고대 그리스의 통일성에 형식상 맞추려고 했다. 각 위계가 지닌 기능과 상징으로 신에게 다가가는 것은 고대 그리스에서 표현되었던 신이 지닌 인간적 측면에 비유될 수 있다. 어떤 의미에서 신이 지닌 이런 인간적 측면은 인간 세계의 위계 안에 있는 각각의 피조물들의 방식대로 인간에게 더 가까이 다가갈 수 있게 해준다. 인간이 신비한 방식이 아닌 경건한 행위로 위계 안에 자신의 위치를 만들어 낸다는 점에서 그것은 민주적인 행동이라 하겠다. 기독교가 개인을 강조하는 동안에는 구원을 다른 데 둔 셈이다. 그래서 기독교는 궁극적인 통일성을 대신 표현해줄 인공적인 대용물을 허용했다. 그리고 자신의 체계 안으로 통합할 수 없었던 요소들을 원죄라고 부르고 영원으로부터 추방해버렸으며, 당연히 궁극적인 통일성에 내재하던 영원성으로부터도 몰아냈다.

르네상스는 통일성을 위해 조정하고 중재하려는 이 독단적인 형식을 포기해버렸다. 그 후 인간은 개인의 능력 안에서 확신을 통해 통일성에 도달하려는 목표를 가지게 되었다. 이 시기부터 단일성이 부족해지는 것은 이런 이유 때문이다. 통일성이 계속해서 충돌하거나 동시대에 단일성이 서로 상충하는 것도 바로 이 때문이다. 또한 고대의 통일성의 최종 단계에 해당하는 도덕적·미학적 체계의 필요성에 대한 확신이 부족한 것 역시 이런 이유 때문이다. 인간은 자유로운 독립을 위해 이런 식으로 대가를 치른다. 파우스트

가 바로 그 예다.

　18세기의 한동안은 비록 짧은 기간이었지만 기계적인 이론이 고대의 선험적 통일성에 대한 확신을 다시 가져다줄 것이라고 믿었다. 그런 희망은 대단했고, 또 신념을 지키기 위해서는 희망이 필요했다. 아직도 세상은 그런 희망으로 앞으로 나아가고 있다. 그러나 기계적 이론은 실제로 적용해보면 일치하지 않으며, 이론적 발전 또한 자체 소멸이라는 불씨를 안고 있다. 기능주의에 대한 현재의 비판적 개념과 입체적인 사회학, 그리고 그것을 우리가 대단히 열광하면서 수용하는 행위는 이미 지탱할 수 없는 꿈에 병적으로 집착하고 있다는 것을 의미한다. 그러나 그 꿈은 르네상스 초기에 그랬던 것처럼 오늘날의 우리에게도 무척이나 탐나는 것이다. 그때는 인간이 자기 내면의 힘을 빌려 만족스러운 결과를 얻기 위해 이 방법을 직접 실천해보고자 했다.

　베네치아의 화가들과 영국의 문호 셰익스피어를 제외하고는 고대인이 성취했던 궁극적인 통일성을 그 누구도 찾아내지 못했다. 고대인들은 조형 세계 안에서 인간의 경험을 이루는 세 가지 중요한 요소를 단 하나의 상징으로 결합해냈다. 세 요소는 관능주의, 감각, 그리고 객관성이다. 그 이후로 회화는 이것 또는 저것을 강조하며 프로메테우스의 번민, 즉 하나의 상징으로 통합되었던 그 세 가지 요소를 결합하려는, 그러나 결코 성공할 수 없는 끝없는 도전을 감행한다.

　심지어 기독교와 같은 종교도 관능주의를 다루어야만 했다. 기독교는 관능주의에 대항하기 위한 일환으로 오히려 그것을 신비

스러운 것으로 바꿔보려고 모든 노력을 다했지만, 오히려 관능적 요소의 중요성을 재확인할 뿐이었다. 그러므로 기독교에서 일반의 경우와 다른 신의 잉태[1]와 창녀, 그에 대한 승리는 사실은 관능성이 지닌 현실성을 오히려 강화하는 역할을 했다. 기독교의 방식은 이슬람의 그것과 비교할 만하다. 이슬람 세계에서는 통일성의 가장 신비스럽고 천상적인 가치를 최대의 관능성으로 대신한다. 이슬람교는 관능성에 한계를 두지 않고 오히려 속세에서 관능성을 끝없이 추구한다. 관능성이라는 말의 한 측면을 고려할 때, 관능주의란 곧 최상의 자유주의를 뜻한다. 그리스인의 옷을 보면, 그 옷은 가리는 부위의 관능성을 오히려 강화하기 위한 것처럼 느껴진다. 그리고 기독교인은 성적인 감각의 중요한 요소가 되는 촉감을 강조해 관능성을 더 구체적으로 느끼게 하는 결과를 낳았다.

르네상스 시대를 신화의 마지막 지점으로 보는 것은 당연할지도 모른다. 신화의 최종 단계의 특징은 풍자로, 이것은 의식적 존재의 모든 요소를 만족스럽게 결합한 것이다. 우리는 이렇게 말할 수 있다. 신화는 소크라테스가 죽음을 맞은 침상에서 마지막 설교를 한 그 세상 속의 리얼리티(《파이돈》[2]에서 언급되었듯이)와 관계를 맺는 바로 그런 지점에 있다. 이미 우리는 아킬레스가 친구를 찾아 나서면서 자주 맞닥뜨렸던 지옥의 어둠에 소크라테스의 개념을 비교하면서 기독교의 낙원에 대한 암시를 얻은 바 있다. 소크라테스

1 동정 마리아의 예수 잉태를 의미한다.
2 플라톤의 철학적 대화편으로, 소크라테스의 죽음을 서술하는 것을 취지로 한다.

는 감각의 효용을 비판한 뒤, 앞으로 다가올 미래 세상을 감각의 축제로 묘사하는 이중적인 개념을 사용했다. 다시 말해, 그는 현세에서 자신의 내면이 자신에게서 앗아갔던 감각적 쾌락의 순수한 즐거움을 다가올 세상이 가져다주기를 원했다.

기독교는 양립할 수 없는 이런 이중성의 개념을 결론으로 받아들였고, 외관을 표현할 때 이 결론을 적용했다. 이중성을 해결하기 위한 결론은 현세에서 감각을 완전히 억제하면 내세에서 수천 배로 보상받는다는 것이다. 소크라테스에게는 이런 이중성을 해결해줄 결론이 없었다. 이와 같은 이상적 재통합은 르네상스 시대에 이루어지며, 감각론자 단테에 의해 다시 거론된다. 내세에 대한 단테의 개념은 인간에게 알려진 환락과 감각적 고통을 가장 강렬하게 시각화한 것이다.

르네상스는 플라톤이 명료하게 정리했던 정신과 감각 사이의 이중성을 새롭게 정리했다. 이 둘 사이의 차이점은, 플라톤이 한 시대의 종착점에 있었다면, 르네상스인은 새로운 시대의 시작 지점에 서 있었다는 것이다. 이것은 곧 플라톤의 신화가 쇠퇴하기 시작했음을 의미한다. 그렇지만 플라톤의 신화는 그 기능 면에서 인정할 수 있다. 그는 아직까지는 신화의 세계 안에서 살았기 때문이다. 기독교는 마침내 신화를 분열시키기 시작했다. 기독교는 신화를 결코 다루지 않고 비껴갔으며, 유대인의 믿음과 철저하게 섞어버렸다. 그리고 기독교는 동양 전통을 이용해 다른 모습을 가진 새로운 통일성을 만들어냈다. 그 통일성은 향후 10세기 동안 계속 받아들여졌다.

새로운 시대의 시작인 르네상스는 정신과 감각 사이의 이중성을 바로잡았다. 그 당시까지 권위를 지녔던 기독교의 신화를 약화하고, 점차적으로 통합되려는 신화의 존재를 아예 없애버렸다. 그래서 인류는 다시는 완전한 신화를 가질 수 없게 되었다. 시간이 지날수록 신화는 사라지고 신화와 유사한 형식만 남았으며, 곧 알레고리가 신화를 대신했다. 즉, 르네상스 시대부터 예술가가 생각하는 리얼리티 개념을 표현해준 수단인 알레고리와 일화의 의미는 퇴색하기 시작한 것이다.

　　그 이후 모든 예술에서 감각과 정신이라는 서로 양립할 수 없는 두 세계는 근본적으로 통일성의 결핍을 의미했다. 하나의 체계 안에 두 세계를 통합하는 것은 예술과 학문에서 강력한 연구의 동기가 되었다. 이 새로운 통일성은 더할 나위 없이 완벽한 것이었다.

　　이 두 가지 과정이 동시에 일어날 수 있게 해주는 요소가 있다. 그것은 인간 내면에 존재하는 신념이다. 자기 자신과 주변 환경에 대한 인식을 지키기 위한 그 신념은 신과의 관계에서 인간에게 자립심이라는 새로운 영웅적 지위를 부여한다. 이제 신은 더 이상 힘과 권위의 존재가 아니며, 오히려 인간이 그들에게서 그 힘과 권위를 빼앗아 와야 했다. 그들은 힘을 지키는 관리자에 불과하다. 프로메테우스는 더 이상 신이 아니며, 영웅이라고 할 만한 행위를 끝없이 하는 인간에 불과하다. 인간은 책임감을 떠맡았고, 그 새로운 임무는 힘을 얻고 독립하기 위해서는 필수적이다. 이것이 바로 새로운 신화다. 통일성은 더 이상 한 가지 일화로 묘사할 수 있는 것이 아니며, 그 대신에 마음속에 암시되고 묘사되어야 할 지위, 즉 영웅

239

적 행위를 하는 인간을 추상화하는 것이다.

이와 같이 인간이라는 지위를 영웅적으로 깊이 성찰하는 것은 고대 예술에 나타난 고대인의 영웅적 형식을 지속시키는 의미가 있다. 고대 예술에 나타났던 신들은 인간의 모습이었다. 그러나 이제는 인간이 신이 되었다. 고대 예술 안에서 신들은 인간의 허위, 부정직, 비이성, 나약함의 특질을 그대로 가지고 있었다. 이제 새로운 예술에서 인간은 하찮은 것을 버리고 영웅적 행위를 추구하는 신들처럼 초인간적인 면을 발전시킴으로써 신이 되었다. 고대의 체계 안에서는 특수한 성향이 얼마든지 허용되었고, 특수한 것도 곧 일반화될 수 있었다. 반대로 르네상스는 특수한 것을 무한한 측면으로 고양해나갔다. 따라서 고대 예술에서는 인간의 어떠한 행동도 영웅적인 것이 될 수 있었다. 우리의 예술에서는 영웅의 핵심적인 특성을 지니게 하기 위해 인간의 행위를 고양해야 한다. 그것이 바로 그리스 일화들이 무한한 의미를 끌어낼 때 실패를 비껴갈 수 있었던 이유다. 반면, 우리가 어떤 일화를 그런 차원으로까지 이끌어낸다는 것은 거의 불가능하다. 그리스도의 형상으로 인간의 행위와 고난의 행위가 곧 구원이라는 중요한 의미를 표현했기 때문에 기독교 예술은 영웅적인 사건을 묘사할 수 있었다.

그러나 우리 자신의 투쟁은 개인의 문제로 남으며, 대개는 무한성의 흐름과 연결되지 않는다. 마찬가지로 우리는 인간관계를 그림으로 그릴 수 없다. 우리는 서로 긴밀한 관련성을 가질 수 없으며, 다만 어떤 핑계나 명분이 있을 때만 해변이나 거리, 또는 어떤 장소에서 함께 모일 뿐이다.

예술을 단순히 묘사적인 일화와 구별할 수 있는 것은 이런 영웅적인 문제 때문이다. 예술은 언제나 최종적으로는 일반화라는 문제를 다루기 때문이다. 예술은 어떤 상황에서도 무한성의 차원을 제공해야 한다. 그리고 우리의 환경이 철학적 통일성을 허락하기에 너무 다양하다면 최소한 한 가지 욕망을 표현하는 어떤 상징을 찾아야 할 것이다.

르네상스 시대의 미술가는 무한성과 개인성, 일반성과 특수성이라는 이원성을 통합하는 데 완전히 실패했던 것이 아니라, '감각'을 통해 신념이 새로워지고, 그 신념이 발견해낸 새로운 것에 다시 몰입했던 것이다. 르네상스의 많은 예술 작품은 만족을 모르는 정신, 즉 파우스트적이라고 부를 수 있다. 그러나 르네상스 시대의 미술가들은 새로운 시각 원리, 선line과 대기의 원리를 발견하는 데 몰두했고, 이 새로운 조형 원리를 자신들의 새로운 신화를 재현하는 데 이용하면서 세월을 보낸 것 같다. 여전히 그들은 인간 대 인간이라는 상호관계의 재현을 대체할 다른 신화를 찾을 수 없었기 때문에 기독교적이고 이교도적인 옛 신화에 나오는 일화에 집착했다. 그 이후로 고대 신화에서 나타났던 인간의 상호작용에 대한 표현을 자극할 만한 동기는 나타나지 않는다. 그리고 그런 상호작용을 재현하는 것도 더 이상 나타나지 않는다. 그래서 인간들 간의 상호작용을 표현하고 싶다면 예술가는 신화를 찾아 과거로 돌아가야 했다. 그러나 옛 신화로 돌아간다고 해도 남아 있는 것은 향수 어린 이교도의 형식일 뿐이었다. 기독교 신화로 돌아가 만나게 되는 것은 강력한 감상주의였다. 과거로, 또 이렇게 구태의연한 방식으로 몰

입해 들어간다는 것은 의미 있는 경험을 재현하는 것보다 더 고통스러운 일이다. 니콜라 푸생Nicolas Poussin과 다비드는 그림을 그릴 때 그리스인을 빼고는 전형적인 고전주의를 생각할 수 없었는데, 고전시대의 신화에 나오는 일화를 차용하는 방법만으로도 형식주의적인 고전주의를 재구축할 수 있었다. 그것은 사실 모든 신고전주의 운동의 실질적인 모습이다. 사실, 그럴 수밖에 없다.

그래서 우리가 르네상스를 신념의 죽음, 통일성의 죽음, 그리고 신화의 죽음이라고 부르는지도 모른다.

르네상스 이후의 신화

르네상스 화가들을 연구하는 것은 예술가의 리얼리티 개념을 상징하는 신화가 사라져버리는 죽음 같은 고통을 느끼는 일이기도 하다. 조형적 리얼리티는 다른 리얼리티들과 마찬가지로 분화되었고, 더 이상 하나의 체계로 설명될 수 없었다. 조형 세계는 일련의 발전을 거치면서 변화하기 시작했다. 조형 세계가 발전하면서 리얼리티는 신화의 도움 없이 스스로 세 부분을 상징할 수 있게 되었다. 기계적, 신체 감각적, 관능적인 부분이 그것이다.

어떤 의미에서 르네상스 시대 이후의 전체 예술 과정은 신화를 동경하는 향수와 새로운 상징을 추구하는 여정으로 설명될 수 있다. 이 새로운 상징은 예술로 하여금 최상의 완벽한 리얼리티를 다시 표현할 수 있게 해줄 것이다. 연구는 아직도 계속되고 있으며,

우리는 처음 이 문제의 본질을 이해했던 사람들보다 해결점에 한발 더 다가서 있다. 시공간을 달리해서 우리는 옛 신화로 복귀하려는 시도를 계속 볼 수 있다. 이런 연구에서 맛보는 절망은 너무 고통스럽다. 옛 신화에 대한 향수가 리얼리티를 대체하는 마취약이 되었기 때문에 이 고통스러운 시도가 가능했으며, 사실 필요하기도 했다.

그래서 신고전주의가 되살아났다. 그러나 신고전주의의 부활은 예외 없이 실패로 돌아갔다. 되살아난 신고전주의는 예술가에게 진정한 확신을 주지 못했는데, 이는 예술가들이 자신들이 살고 있는 시대적인 환경의 산물로서 신고전주의를 다루었기 때문이다. 새롭게 부활한 신고전주의는 프랑스의 푸생, 다비드, 앵그르에게서 최고 정점을 맞았다. 신고전주의 부활의 최대 의미는 주로 회화의 바람직한 유기적 생명력과 통일성을 표현하는 완벽한 조형적 관계를 강조하는 데 있었다. 또 그 반대로 신고전주의가 되살아남으로써 통일성이 결여된 그림에서 드러나는 거짓된 일관성을 지적하는 뜻밖의 역할을 해내기도 했다. 한편 그들은 자신들이 애타게 바라는 것, 즉 신화적 일화에 정신적인 것을 담아서 아주 애절하게, 그리고 구체적으로 표현해야 했다. 그들은 인간 행동에 대한 새로운 상징을 발견할 수 없었기 때문이다. 그들에게는 자신들이 사랑했던 고전주의의 조형적 통일성과 그것이 담보했던 우아함과 무한성을 똑같이 모방할 수 있는 새로운 상징이 없었다. 그들은 신화적 일화로써 표현해야 했다.

고전 신화에서 보여준 고유한 정신성을 빌려서 리얼리티를 표현했던 예술들도 마찬가지다. 재현 방식이 매우 주관적이었던

243

화가들과, 인간의 정서로 상호작용을 상징하기 위해 렘브란트처럼 기독교적 신화로 복귀했던 화가들을 다시 부활한 이 신고전주의 시대에 많이 볼 수 있다.

　　20세기가 되어서야 이 문제에 대해 좀 더 논리적인 대응이 나온다. 20세기의 예술가들은 리얼리티의 현재 개념 안에서 인간의 상호작용을 재현하기 위한 신화가 하나의 일화 안에 담길 수 없다는 점을 비로소 이해했다. 그래서 그들은 자기가 택한 소재를 일화가 아닌 형태의 추상화, 그리고 감각적인 것과 관련지었다. 인간의 내면은 바로 이러한 형태의 추상화와 감각적인 것 안에서 늘 리얼리티와의 심오한 관계를 유지한다. 마찬가지로 정서를 다루는 예술가는 정서 그 자체를 추상화했고, 인간이 상호작용할 때의 정서를 묘사하는 것보다 이런 추상화 작업을 더 선호했다. 그런 의미에서 제재는 우리 시대가 최고의 일관성을 발견할 수 있는 공간인 그 평면, 즉 모든 존재가 지닌 최소의 공통점들이 추상화되는, 원자 요소의 공간인 평면에서 작동하기 시작했다. 과학과 마찬가지로 예술에도 기본적으로 이원성이 있다. 예술은 객관적 리얼리티와 주관적 리얼리티 중에서 선택해야 하며, 그것을 재현한다. 르네상스와 그 이후 화가들이 리얼리티의 개념을 재현하기 위해 사용했던 다양한 수단을 설명하는 것이 바로 이 장의 목적이다.

신화의 재현

신화가 영향력을 갖던 시대는 항상 그것의 재현을 위해 촉각적 방식의 조형성을 이용했다. 우리가 신화의 재현을 위해 조형성 중에

서도 촉각적인 것을 사용한다는 것은 매우 중요한 문제다. 우리가 '사용한다'라고 말하는 것은 분명 그 관계를 잘못 표현하는 것이다. 그리고 신화와 촉각적 조형성, 이 두 가지가 분리될 수 없음을 분명히 해두는 것이 좋겠다. 차라리 이렇게 말하자. 그림에서 신화적 소재가 등장하는 것은 곧 촉각적 조형성이 활용되었음을 의미한다. 신화적 소재와 촉각적 조형성, 이 둘이 언제나 함께하는 것은 필연적 결론인데, 왜냐하면 앞서 말했듯이 신화의 세계에서는 실제 존재와 비실제적인 존재 사이에서 분리가 일어나지 않기 때문이다. 신화의 창시자에게는 상징과 상징의 대상이었던 사물이 모두 실제인 것처럼 생각되었다. 비록 신화를 대신하는 촉각적 조형물, 즉 상징이 리얼리티의 단 한 부분의 기능을 할지라도, 그들은 신이 바로 힘을 상징하는 대명사라는 점을 이미 잘 알고 있었다. 그래서 그리스인, 기독교도, 힌두교도, 그리고 메소포타미아인은 예술의 본질적 목적인 대상을 닮게 그리는 그림을 굳이 그리려고 하지 않았다. 그들은 비록 시각적으로 호소할 수 있는 소재를 활용하기는 했지만, 사람의 눈이 사물을 포착하고 파악하는 특징과 관련되는 방식에 적합한 작품을 만드는 것이 그들의 목적은 아니었다. 비록 신들이 인간의 특징과 비슷한 면모를 지닐 때조차 예술가가 재현한 신의 모습은 결코 인간의 모습에 대한 비유적인 형상화가 아니고, 다만 인간의 모습을 참고로 하는 것일 뿐이었다. 물론 점차적으로 인간의 모습을 닮아가는 것이 그리스나 인도 미술에서 나타나는 공통 특징이기는 했다.

수학의 경우를 보자. 대수학에서 x는 공식 안에서 숫자와 관

련된 추상적 의미를 가진다. 숫자 역시 추상적 성격을 갖지만, x가 추상적인 성격이 더 짙다. 그러나 x는 추상성을 지니지만 실제 양으로 계산할 때는 실질적 기능을 담당한다. 다시 말해, 우리 삶에서 수학의 x처럼 명확히 정해지지 않은 미지의 것이 상징으로 사용된다는 것이다. 우리는 미지의 상징을 명확하고 실제적인 것으로, 더구나 계산해볼 수 있는 요소로서 확정해줄 수 있다. 이제 양을 지시하는 문자 x가 실제의 사물을 대체하면 일반화의 범위 안에 있는 모든 관계를 즉각 제거해버리고, 그 관계를 다시 특수한 범위 안으로 옮겨 놓는다.[3] 실제 사물은 수없이 다양한 특질을 끌어들이기 때문이다. 다양한 특질은 관심을 끌도록 인상을 심어줄 것이며, 그 결과 우리가 만든 완벽한 균형을 교란할 것이다.

이런 의미에서 그리스인은 통일성을 드러내기 위한 조형 작품을 말할 때 사용하는 수단, 즉 어떤 대상을 결코 개별화하는 방법을 쓰지는 않았다. 모든 대상은 일화에 등장하는 모습이 구체적이지도 실제적이지도 않고, 단지 상징으로서만 기능했기 때문에 몰개성적이다. 따라서 모든 관계도 상징적이다. 재현된 형상을 보면 이런 점을 분명히 느낄 수 있는데, 재현된 모습 안에서 태도나 관계는 개인과 개인이 관계하는 것이 아니고, 전 우주진화론적인 힘의 관계를 지향하는 가운데 상징적이다. 즉, 상징이 표방하는 내용은 예술가들이 조형적으로 분명히 표명하고자 하는 리얼리티 개념과 일

3 미지수 x를 포함한 식이 보편적 관계를 보여준다면, x가 특정 숫자로 대체되었을 때는 특수한 범위를 한정하게 된다.

치한다.

이제 화가는 자신의 창작 세계 안에서 무한성에 대한 중요한 감각을 조형적으로 실현시켜야 한다. 형태, 공간, 리듬과 그 밖의 다른 조형 요소를 이용해 리얼리티 개념을 표현해야 한다. 소리, 음질, 박자가 음악가의 표현 요소이고 단어와 문장이 언어학자의 요소이듯, 형태, 공간 등은 회화적 언어를 이루는 요소들이다. 아니면 차라리 화가는 채색된 형태, 특히 어떤 관념을 형성하는 특정한 리듬과 특별한 효과를 위해 절제된 움직임으로 표현된 형태를 통해 리얼리티 개념을 재현해야 한다. 여기에서 의도하는 특별한 효과나 목적은 곧 화가가 의도하는 주제다.

관능성과 신화

리얼리티에 대한 모든 개념을 인간적 요소로 환원하는 것이 바로 예술의 기능, 즉 궁극적인 총체성을 표현하는 예술의 기능이라고 할 수 있다. 확인했다시피 고대의 총체성 안에서 모든 지식은 인간의 행위와 함께 조정되고 통합되었다. 인간의 정서도 그에 따랐다. 르네상스의 예술가는 그리스의 예술가들에 이어 다시 과학자이면서 동시에 예술가의 역할을 담당했다. 그 두 역할은 혼동되기도 했지만, 이미 그리스에서 그 원형을 경험했기에 이런 상황을 이해하는 데 큰 어려움은 없었다. 그러나 처음에는 이런 모순적인 상황을 이해하지 못했다. 그리스의 과학은 다른 사람들과 달리 그리스인이었던 아리스토텔레스의 토대 위에서 성립되었기 때문이다. 만약 이 그리스의 천재가 로마에 의해 방해받지 않고 그래서 기독교의 신플

라톤주의에 의해 저지받지 않았더라면 과학과 예술 두 가지의 정체성을 혼란스럽게 했을 것이다. 르네상스의 화가들은 과학적 방법은 아리스토텔레스에게서, 신화는 플라톤에게서 물려받았다. 르네상스 화가들의 방식, 다시 말해 아리스토텔레스의 개념에 따른 방식은 일단 전개되기 시작하면 플라톤의 도덕성, 분리되지 않은 하나의 통일된 형태인 이 도덕성과는 조화를 이룰 수 없었다. 따라서 그 순간부터 분화가 진행되고 조금씩 현상이나 신화에 대한 설명, 그리고 인간 행위에서도 멀어져 갔다. 곧 서로 분리되는 시점이 도래할 수밖에 없었고, 새로운 상징체계가 만들어져야 했으며, 그 상징은 이런 모순을 이어주는 역할을 한다.

여기서 관능성의 요소를 살펴보려면, 잠시 신화라는 주제에서 벗어나야 한다. 최종 목적과 완전한 결실을 이룬 예술은 관능성이라는 요소를 비껴갈 수 없다. 감각적인 것을 분별하는 것과 느끼는 것의 차이는 우리가 생각하는 것만큼 명확하지 않다. 우리가 환영적이거나 관념적인 감각으로 그 느낌을 말한다는 것은 촉각적 개념 안에서 느끼는 감각을 언급하는 것과는 다르다. 촉각적 개념에 관해서는 이미 질감을 다루면서 설명한 바 있다. 만일 관념적인 의미에서 감각을 지각하는 것에 대해 말하면 우리는 촉각적 지각으로부터 다시 한 단계 멀어지고 만다. 촉각적인 감각 지각에 관한 기본적인 경험으로부터 복잡한 단계만큼 촉각적 지각과 멀어지게 된다. 그러나 관능적인 감각과 촉각적인 감각 지각을 정확하게 구분 짓기란 거의 불가능하다. 감각을 지각하는 것을 우리에게 주어진 긍정적 또는 부정적 쾌락의 양과 결코 분리할 수 없기 때문이다. 또 대체

예술가의 창조적 진실

로 질감은 촉각적 감각 지각을 말해주는 지표이기 때문이다. 질감은 더 좋을 수도, 더 나쁠 수도 있다. 우리에게 불만족스럽게 보이는 불유쾌한 내용이 총체성 안에 실제로 포함될 수 있다는 사실은 촉각적 감각의 지각 과정 속에 관능적인 요소가 들어 있음을 증명한다. 이런 것들 간의 관련성을 우회적으로 설명할 필요는 없다. 현대 심리학은 이런 현상을 다양하게 설명해주고 있다. 또 이것은 전체적인 조화에는 도움이 되는 필요악과 같은 논리를 어쩔 수 없이 만들어내야 하는 철학적 개념에 비유될 수 있다.

 지금 논의에서 중요한 것은 관능적 요소가 예술 작품에 어떤 식으로든 꼭 포함되어야 한다는 점이다. 기본적으로 조형적 통일성을 인간적인 요소로 환원해야 하기 때문이다. 현대 미술가들(이들은 종교적 금욕주의와 현실적으로 동떨어져 있지 않은 순수주의의 동기를 지니고 있었다)도 이런 요소를 제거하려고 했지만, 순수주의 종교인들의 경우와 마찬가지로, 관능적 요소를 배제하려는 그들의 열띤 노력이 오히려 그것이 필요하다는 점을 재확인할 뿐이었다. 고통은 그 특성상 질감과 관계되고 그래서 관능적이며, 표현의 한 요소인 이런 특질을 제거하기 위해 목적에 맞는 방식으로 다루어야 하기 때문이다. 그래서 그들이 숨기려고 했던 관능성이 오히려 드러나게 된다. 어떤 의미에서 순수하게 환영적인 모든 그림이나 이런 목적을 최대로 강조하는 그림은 바로 그 관능성을 부정함으로써 오히려 더 관능적으로 보이게 되는 셈이다.

 모든 고대 예술과 마찬가지로 그리스 예술도 관능성을 다루었다. 누드를 많이 다루었을 뿐 아니라, 그 시대 예술이 지닌 일반적

인 향락성, 성적인 신화와 그와 관련된 일화에서 그리스 예술의 관능성이 잘 나타난다.

이런 관점에서 관능성은 그리스에서는 풍요로움의 상징으로 국가의 기능, 제의 기능을 담당했던 모든 제사, 관습과 조화를 이룰 수 있었다. 그리고 이런 제의식과 관습에서는 관능성을 의미하는 풍요로움이 늘 상징적인 기능을 담당했으며, 예술가들의 리얼리티 개념에서도 상당한 비중을 차지했다. 기독교 예술은 당연히 관능성의 재현을 금지했다. 그것은 히브리 문화의 유산이었다. 그러나 사실 관능성을 겉으로만 감추었을 뿐이다. 오늘날 교회의 많은 의식이 동양적이며 그리스적인 유산의 일부인 풍요로움과 관련된 제의식에서 왔다는 것을 우리는 알고 있다. 예술에서도 똑같은 상황이 벌어졌다. 인간 내부의 관능성을 재현하는 것이 금지되자 인간은 자신의 모든 특질을 직접적이고 최면적인 관능성으로 채워 넣음으로써 상황을 반전시켰다. 관능성의 중요한 요소를 더 쉽고 자연스러운 방식으로 표현하는 것이 사회로부터 용인된 이후 그리스인은 오늘날과 같은 그런 식의 관능성을 이용할 필요를 느끼지 못했다.

감각 지각에서 이런 특질은 그것이 관능적인 것에서 나온 직접적인 파생물이든지 일반적인 감각의 원천에서 온 것이든지, 우리 시대의 과학과 예술을 구분해준다. 이런 구분은 독단적인 통일성을 보유하던 시대에는 불가능했다. 오늘날 과학은 객관성이라는 개념 속에서 활용된다. 그 객관성은 감각에 따른 우리의 법칙 이해 방식과 관계에 대한 절대적인 법칙을 분리한다. 감각 그 자체에 대한 연

구는 똑같은 방식으로 이루어지는데, 감각 지각 기제와 어떤 현상이 만들어낸 결과를 분리하고 그 기제를 객관화하는 방식으로 진행된다.

오늘날 과학은 최고점에 다다랐으며, 독립적인 현상을 검증하거나 법칙을 만드는 데 최고의 정확성을 자랑한다. 그래서 예술을 연구할 때도 똑같은 방식을 취한다. 먼저 조형적 지속성 그 자체 내에서 법칙을 세워야 하기 때문이다. 그런 다음 관능성의 법칙과 그 밖의 다른 법칙을 정해야 한다. 그런 후 완전히 새로운 범위 내에서 질서를 확립하기 위해 또 다른 논리 체계를 확립해야 한다. 가장 위대한 리얼리티를 찾기 위한 방법이 이런 것이어야 한다면, 이 시대를 사는 우리도 만족스러운 결과를 얻기 위해서 이런 방식을 고려해야 할 것이다.

물론 우리는 경험주의에 자부심을 느끼며 진실을 규명해줄 유일한 방법을 실천해나가고 있다고 믿는다. 그러나 도전자들이 없었다면 오늘날의 우리도 없다. 실용주의 학파는 바람직한 통일성에 영향을 미치기에 이성주의가 부적합하다는 것을 이미 알고 있어서, 궁극의 진실을 증명하기 위해 낡은 개념을 설정하기 때문이다. 실용성을 독단적으로 신봉하는 실용주의는 오늘날의 이성주의와 조화되지 못한다. 실용주의가 우리의 사고방식을 변화시키든 아니든, 그럴 가치가 있든 없든, 여기서 우리가 논의할 것은 아니다.

그러므로 르네상스 시대를 시작으로 예술가와 과학자의 역할이 분리되었고, 시간이 흐르면서 더 많은 분야에서 분화가 일어났다. 그렇지만 르네상스가 기능에 따라 분야를 명확히 분리하기까

251 신화

지는 백 년이라는 긴 시간이 걸렸다. 이렇게 긴 시간이 필요했던 것은 르네상스 초기, 피렌체 사람들이 각 분야마다 내용의 분리가 불가피하다는 것을 이해하지 못했기 때문이다. 그래서 우리는 과학자와 예술가라는 두 가지 역할 사이에서 혼란을 겪는다. 피렌체의 화가들은 과학자이자 예술가였다. 그리고 결과적으로 그들의 작업은 대체로 16세기 베네치아 화파가 이룬 궁극적인 목적에 미치지 못했다고 말할 수 있다. 미켈란젤로, 다빈치, 그리고 우첼로와 다른 예술가들은 종종 자신의 예술을 시각 법칙에 관한 과학적 발견과 증명에 활용했다. 그리고 작품에서 중요한 조형 요소를 과소평가하는 태도도 볼 수 있는데, 특히 관능적인 요소가 적절한 기능을 해야 하는 점을 과소평가했다. 아마 다빈치는 예술과 과학, 이 둘 사이의 불일치를 이해했을 것이다. 그래서 우리는 다빈치가 자기 작품에서 감각을 과장한 것을 볼 수 있다. 그러나 그는 예술가인 동시에 분명히 과학자였으므로 각 분야의 본질을 이해했고, 그래서 과학에서 예술로, 예술에서 과학으로 옮겨 갔다. 그러고는 결코 어느 것에서도 온전한 결실을 맺지 못했다.

르네상스 시대에는 미술 외의 다른 분야에서도 세분화가 이루어졌다. 이때는 촉각적 시각성을 묘사하는 방식을 이해하지 못했고, 과학 분야 중에서도 심리학의 발달이 가장 늦었기 때문에 과학을 인간적인 요소와 연결하기 위해 관능성과 감정을 환영적으로 표현하는 것이 대안으로 개발되었다. 환영적 과정의 완전한 발전은 라파엘로에 의해 통합되었으며, 시각 법칙의 발전과 관련이 있었다. 이런 점에서 라파엘로는 피렌체 초기 예술의 발전사에서 가장

완벽한 예술가였다.

　　이렇게 해서 우리 인간은 표정을 재현하는 방법으로 그림에서 인간의 감정을 드러내게 되었고, 대기 속의 빛을 발견해냄으로써 그 효과를 한층 높였다. 이런 일들은 그 전의 예술가가 성취한 표면상의 촉각적 관능성과 재현의 방식, 이 둘을 모두 새롭게 갱신한 것이다. 이런 환영적인 방식으로 관능성에 접근할 필요성은, 그 시대에 심리학이 교회의 영역에 머물렀다는 점과, 인간의 내면이 어떻게 기능하는지에 대한 연구가 감각 연구 분야에서 가장 늦었다는 점을 고려하면 어느 정도 설명된다.

　　금욕주의의 속박에서 벗어나 관능성을 재확인한 곳이 바로 베네치아다. 관능성이 다시 등장하면서 가장 완벽한 그림을 그릴 수 있게 되었고, 유일하게 그리스 신화가 다시 살아나게 되었다. 소재와 방법에서 완전한 관능성과 신화의 재구축을 이루어냈기 때문이다. 그리고 이것은 르네상스 시대가 가진 리얼리티 개념을 신이 아닌 인간적인 수준과 인간의 표현 언어로 이끌어낸 것이다.

오늘날의 신화

신화에 대한 욕망은 오늘날에도 진행 중이다. 개인의 발전은 신화의 포기이며, 오늘날의 공동체에 대한 감각은 이 시대의 새로운 신화를 요구한다. 조형 언어는 시대상을 재현하는 풍속화가 아닌, 궁극적인 총체성을 보유한 예술적 상징을 표현해야 한다. 예술은 영웅적이어야 하며, 우리는 다시 한번 신화를 바랄 수밖에 없다.

그리스와 기독교가 이루었던 통일성이나 그 공동체를 생각하면 부러움과 동시에 우리도 그것을 실현하고픈 욕망을 느낀다. 이런 욕망은 우리 사회 내의 사상, 제도 안에서 공동체 정신의 성장과 더불어 강화되어 왔다. 신화를 포기하는 것은 사회가 공동체보다 각 개인과 개별성을 강조하는 것이며, 실제로 전체보다 개인이 더 발전했다는 것을 의미한다. 그러나 오늘날 경제 발전의 혜택을 누리고, 탈개인적인 분위기가 형성되고, 공동체 의식을 통해 사회적 책임감이 발달했다는 사실은 신화의 탄생과 발전을 위한 적절한 기반 조

건이 된다. 게다가 물질주의의 추종은 회화적 상징, 즉 이 새로운 신화와 인간의 상호작용이라는 관점에서, 생명을 부여할 수 있는 상징의 진화에 실질적인 바탕이 된다.

그러나 이것은 우리 사회를 표현하기 위해 장르화를 원하는 사람들의 관점과는 명확하게 구분되어야 한다.[1] 또 대중과 함께 우리 시대의 예술을 건설하려고 하거나 대중성을 우리의 예술 생산의 기초로 심으려는 이들의 관점과도 구분되어야 할 것이다. 나는 우리가 신화를 통합하기 위한 이 욕망을 스스로 부정해버리거나 부정해야 한다고 생각하지는 않는다. 그리고 이런 쪽으로 우리의 노력이 이해받고 결실을 맺을 수 있으려면 대중적인 장르와 분명히 구분해야 한다. 그러나 불행하게도 이런 구분은 지금까지 이루어지지 않았고, 그냥 만들어지는 것도 아니다. 가끔 이 두 가지 내용은 그 개념과 어휘가 잘못 연결되어 혼동되기도 한다.

먼저 장르화를 의미하는 자연주의와 물질주의의 관계를 점검해보자. 환영적인 방식으로 자연을 재현하는 것과 자연주의는 물질주의와 관련되어 왔다. 역사가들은 르네상스 시대에 물질주의의 발전은 자연주의의 발전과 동의어였음을 알려준다. 그리고 르네상스의 예술가는 그 당시로서는 새로운 신념인 자연주의를 자신의 그림에 신화를 재현하는 방식으로 적용할 수 있었다는 사실도 알려준다. 그러나 이들은 르네상스의 문화가 자기들만의 신화를 창조하는

1 로스코는 그 시대의 생활상 등을 설명하는 식의 그림이라는 의미로 장르화를 이해한다. 가령 대중 잡지의 삽화 같은 그림도 장르화와 같은 부류로 본다. '토착 미술' 장 참조.

데 성공하지 못했음을 간과한다. 그리고 자연주의를 향한 계속적인 발전은 일화적인 신화가 완전히 사라지는 과정의 한 부분이었다. 예술가들이 차용했던 신화는 본래의 내용과 비교해보면 설득력이 전혀 없었고, 오히려 그들에게 신화의 발전이 부족하다는 것을 증명하는 셈이 되고 말았다. 기독교 정신의 구현이라는 점에서 만테냐의 〈그리스도의 십자가 처형〉이 조토의 〈스트라스부르 십자가 처형〉에 미치지 못한다는 것을 누가 부정하겠는가? 그리고 티치아노의 〈에케 호모Ecce Homo〉[2]가 종교성을 고양하기보다는 감각적인 낭만주의로 우회해버린 것과, 렘브란트가 묘사한 것이 그리스도를 반대한 이들이 저지른 '십자가 처형'이라는 성서적인 주제라기보다 한 인간의 고통을 낭만주의적으로 표현한 것임을 누가 부정하겠는가?

자연주의의 목적이기도 한 개별화가 공공의 정신과 반대되며 개인주의의 가장 강력한 표현이라는 것은 틀림없는 사실이다. 다시 말해, 만일 노동을 영웅적 행위로서 표현하기 위해 일하고 있는 어떤 사람을 재현한다면, 그것은 전체 노동자를 대표한 것이지 특정한 한 명의 노동자를 표현한 것은 아니다. 그리고 한 인간이 다른 인간과 맺는 관계를 재현한다는 것은 한 개인과 다른 개인의 관

2 라틴어로 '이 사람을 보라'라는 뜻. 예수 그리스도를 십자가형에 처할 것을 요구하는 유대인들에게 본디오 빌라도(Pontius Pilate)가 한 말이다(요한 19:5). 15~17세기 기독교 미술에서 이 주제의 그림은 대체로 두 가지 유형으로 나타나는데, 하나는 예수의 머리나 상체 부분만을 경건한 모습으로 묘사하는 것이며, 다른 하나는 예수가 빌라도 앞에서 재판받는 장면을 이야기식으로 서술하는 것이다. 티치아노는 이 두 가지 유형 모두를 그렸다.

계를 표현한다기보다는 모든 인간성의 상호관계나 그들이 행하고 있는 일을 재현한 것으로 해석해야 한다. 그리고 재현을 위해 모든 요소가 불러일으키는 감정은 특정한 개인의 기쁨과 쾌락이라기보다 모든 인간성의 기본 감정을 다룬 것으로 이해해야 한다. 이와는 정반대로 개인 또는 개별 사물을 실감 나게 표현할수록 우리는 보편성에서 멀어지게 된다.

　　따라서 자연주의와 영웅적 일화를 다룬 예술 사이의 간극을 깨달았던 사람들은 그 시대에 주로 행해졌던 주관적 표현을 따랐다. 그 예술가들은 적어도 당시에 통용되던 조형 개념의 테두리 안에서 주관적인 보편성을 거론하는 예술 작업에 종사했기 때문이다. 가령, 오늘날의 객관적 보편성은 추상주의자들이 표현해왔다. 우리는 이런 주관적 예술이 발전시킨 조형 언어를 사용해 사회적 일반화와 관련되는 일화를 활용해온 예술가들을 알고 있다. 그들은 바로 표현주의자들과 초현실주의자들이다. 그들이 자신의 목적을 실현하지 못한 것은 소재의 유기적인 특성과 조형 요소를 정확히 이해하지 못했기 때문이다. 따라서 그들은 또 하나의 초현실주의, 표현주의 양상을 만들어냈다. 그리고 거기에서 환기되는 감정은 일화에서 비롯된 것이 아니라 초현실주의의 특별한 신비화의 감정과 표현주의의 주정주의적 감정이다. 이런 표현 형식을 사용할 때 그들은 일화에서 표현적 형식으로 전환해야 했고, 따라서 자기 작품에 부여한 제목을 통해 연상 작용을 불러일으킬 때를 제외하고는 작품에서 일화와 관련된 특성을 완전히 잃어버리기 때문이다.

　　어린아이의 예를 보면 이 점을 분명히 알 수 있다. 어떤 아이

들은 다양한 주제를 선택하지만, 그림에서는 자기가 특히 좋아하는 조형적 취향을 보여준다. 아이들의 작품은 비슷한 종류의 판타지를 드러내며, 어떤 질감이나 서체에 대한 일정한 선호를 보인다. 그리고 주제는 효과에 묻혀버리며, 주의를 기울여 살펴봐야만 아이가 재현한 내용과 그 의도를 제대로 파악할 수 있다. 그러나 아이들은 이런 점에서 현명하다. 아이들은 관심사가 분명하다. 아이들에게 역사적인 주제를 제시해보라. 그러면 아이들은 자기가 좋아하는 것을 최상으로 표현할 만한 형식에 맞는 내용을 찾아낼 것이다. 여자아이는 디자인할 옷을, 남자아이는 군인이나 스포츠를, 또 집 또는 가장 호감이 가는 어떤 형태로 자기의 기호를 드러내는 내용을 선택한다.

결국 미술가는 보편적인 내용을 재현하기 위해 이렇게 노력하며 몇 가지의 해결책 중 하나를 택한다. 그는 한 가지 형상을 다루는 일에 몰두해야 한다. 르네상스 시대 이후로 미술가는 형상의 재현을 통해 의미를 가장 잘 전달해왔기 때문이다. 그렇지 않다면 그들이 새롭게 발견한 통일성에 보편적 중요성을 부여해줄 일련의 일화적 신화가 나타나기를 기다려야 한다. 또는 개방적인 상호관계성을 의미하는 상징주의의 한 형태를 사용했던 과거의 알레고리에 의존해야 한다. 아스테카 문명의 조형 용어를 사용했던 멕시코 화가들이 주관적 공포를 표현하기 위해 주로 아스테카의 조형 용어를 사용했다는 것은 주목할 만한 일이다. 반면, 인간들의 상호작용을 묘사하기 위해서 그들은 이탈리아의 조토식 상징으로 돌아가야만 했다. 그런 의미에서 그들의 예술은 아직까지는 하나의 통일체

로 통합되지 못했다. 그들이 재현하는 어떤 장면도 그것이 최고도의 공포인지, 그들이 표방하고자 하는 희망인지 우리는 알 수조차 없기 때문이다.

영웅을 향한 우리의 기대, 그리고 예술은 영웅적이어야만 한다는 생각으로 우리는 다시 한번 신화를 희망하게 된다. 비록 우리는 이 두 화가의 작품을 모두 사랑하지만, 샤르댕이 그린 사과보다는 조토가 표현한, 영혼을 탐구하는 고통에 더 주목하지 않는가?

현대 미술과 원시 문명

르네상스인에게 원시주의는 확고한 이성을 지향하는 정신적 삶을 교란하는 것이었다. 그러나 가장 본질적인 감정과 표현을 보여주는 원시주의 미술은 현대 미술가의 눈을 사로잡았다. 인간이 지닌 가장 근본적인 가치는 현대 미술가가 추구하는 리얼리티의 한 부분이 될 수 있었다.

원시 시대와 고대를 논할 때는 다양한 쟁점이 있을 수 있기 때문에 고대 문명과 최근에야 비로소 연구에 착수한 다른 문명을 명확하게 구분해야 한다. 여기서 말하는 고대 문명은 그리스를 가리킨다. 그리스 문명은 발단에서부터 다른 모든 문명의 영향을 받았고, 이후 모든 문명은 그리스 문명과 상호작용하며 영향을 되받았다. 비교 대상이 되는 다른 문명이란 바로 원시주의 문명을 가리키며, 아프리카와 아메리카 인디언 부족들의 문명도 포함된다. 이들은 시간상으로는 고대 문명보다 우리에게 더 가깝거나 동시대적이라 할 수 있지만, 리얼리티 개념상으로는 고대보다 오히려 더 멀리 떨어져

있다.

우리는 현재까지 이 두 가지 문명의 유형을 통일성이라는 하나의 기준으로 다루었다. 제재라는 측면에서, 두 문명은 예술 전반을 통합할 수 있는 공통분모를 갖고 있기 때문이다. 즉, 모든 예술은 리얼리티 개념을 완벽하게 상징하는 저마다의 신화를 가지고 있다. 그러나 이제 우리는, 왜 그리스 문명과 그리스와 지리상 근접한 다른 문명, 즉 에게, 나일, 심지어 인도나 중국 문명 등이 그 밖의 다른 문명을 제치고 서구 예술에 그토록 직접적인 영향을 주었는지 알아보기 위해서 그 차이점으로 눈을 돌려야 한다.

원시 미술에 대한 지식은 20세기까지도 아주 미미하다고 할 수 있다. 이것마저도 부분적 진실에 불과하다. 탐험가들은 수 세기 동안 원주민들에 대한 이상한 이야기를 전해주었고, 아스테카 문명은 16세기 중반에 이르러서야 세상에 알려졌기 때문이다. 흑인 문명의 이국적 특질은 17~18세기에 걸쳐 많이 알려지면서 베네치아 미술가와 그 후계자들의 그림에 표현되기 시작했다. 우리는 아메리카 인디언들의 예술이 셰익스피어의 작품에서 원형으로 다루어졌고, 프랑스와 러시아 귀족의 궁정에서 사랑받은 사실도 알고 있다. 또 아메리카 인디언의 문화는 자연주의와 루소의 원시주의에 영감을 주었다. 그러나 인디언 예술과 그들만의 신화가 서구 예술의 촉매로서 편입되어 들어온 것은 20세기가 되어서였다. 마찬가지로 티치아노는 이슬람 문화에서 영감을 받았으며 틀림없이 직접 경험하기도 했겠지만, 그가 이해한 것은 이슬람 문화의 낭만적 측면뿐이었다.

그러므로 우리가 원시 미술을 이국적인 감탄의 대상으로만 생각한다면 그 예술에서 새로운 것을 만들어낼 수 없다. 르네상스 시대는, 적어도 중반까지는 이런 이국성에 분명히 친숙했을 것이다. 처음 대면한 새로운 형식을 완전히 활용하려 할 때 불편할 수 있는 지리적 토착성과 성실성은 르네상스인에게는 분명 아무런 문제가 되지 않았다. 르네상스인은 이웃 나라의 것이든 대륙 너머 멀리서 온 것이든, 새로운 것을 받아들여 아무런 거리낌 없이 자기 것으로 활용했다. 또 새롭게 싹트기 시작한 과학 정신을 최대한 받아들였다. 예술상의 진보는 과학의 진보를 의미했고, 새로운 방법, 태도, 혁신은 모든 분야의 발전과 함께 나타나는 특성이었으며, 이런 모든 것은 오늘날의 과학에서도 중요하다. 여기서 과학은 특정한 부분을 가리키는 것이 아니며, 발전 목표나 그 기반이 되는 사상과 같은 전 분야를 포함한다. 그리고 그것을 성실하게 유지하기만 하는 것이 아니라 진실을 명확히 찾기 위해 누구나 새로운 것을 발표하고 또 폐기하기도 한다.

르네상스 시대의 예술가들은 왜 원시주의의 형태와 상징을 활용할 수 없었고, 현대 예술은 왜 원시적인 형태와 상징에 호감을 느끼는가? 헬레니즘 조각을 르네상스가 활용할 때 보인 특징적 의도와 똑같이 현대 미술이 원시주의 조각을 활용한다는 점에서 현대 미술의 움직임을 새로운 르네상스라고 불러도 좋을 것이다.

르네상스와 현대 미술이 앞선 시대의 문명에서 재생해낸 분야가 똑같이 '조각'이라는 사실은 주목할 만하다. 돌을 재료로 하는 조각은 예술품 중에서 가장 덜 마모되므로 그림이 더 이상 보존될

수 없을 때도 남아 있을 수 있다. 또 재료 자체의 특성 때문에 가짜 재료가 끼어들 수 없고, 예술 작품의 주요 원리를 더 확고하게 유지할 수 있다. 아마도 이런 이유로 고대 조각에서 분파한 르네상스와 현대 미술, 즉 입체주의에서 조각이 활용되었다고 볼 수 있을 것이다. 르네상스의 경우, 예술가들은 처음으로 그림과 조각 사이에 구분을 두지 않았는데, 사실상 조각에서 발휘되는 강한 관능성을 지닌 부조의 특성을 그림에서 표현하려고 시도했다. 입체주의는 돌과 물감이라는 재료상의 차이를 이미 이해했기 때문에, 앞서 설명했듯이 조토와 매우 유사한 방식으로 회화적인 후퇴의 범위를 엄격하게 지킴으로써 삼차원에서 표현되는 조각의 부조적 표현성을 제한했다.

그러나 현대 미술은 이러한 조각의 흐름에서 나온 결과로만 이루어진 것은 아니다. 무한하게 표현할 수 있는 조각 분야에서만 현대 미술이 영향을 받은 것이라고는 할 수 없다. 현대 미술은 아프리카 예술에 관심을 보인 입체주의와 함께 아랍과 페르시아의 아라베스크에도 흥미를 느꼈다. 앙리 마티스Henri Matisse의 경우에 이런 영향은 실제로 모델링하는 것을 완전히 배제하고(여기에서 명암의 역할은 단지 장식적이고 가볍게 활용하는 장치로 완전히 축소된다) 장식적이고 평편하게 디자인해서 형태를 확고하게 표현하는 방식으로 나타났다. 그러나 이것은 좀 더 나중의 상황이다. 사실 입체주의는 촉각적 후퇴감을 살려내는 방식으로 명암을 잘 활용했다. 그들은 형태를 안쪽으로 들여보낼 때마다 다시 앞으로 가져오는 방식을 이용해 그림의 표면을 우위에 두는 문제를 해결했다.

이제 원시 미술의 역할로 다시 돌아가보자. 르네상스 시대의

예술가들은 원시적인 형식을 이용할 수 없었다. 어떤 의미에서 르네상스 시대 전 기간은 그리스에서 이성의 확고한 체계 안으로 정리하기 시작했던 초자연, 상징주의, 교리, 환상을 부정하고 저항하는 시간이었다. 그들에게 원시적인 것들은 바로 자기 앞에서 정신적 삶을 혼란시키는 원리의 기초이며, 분명 매우 비이성적으로 느껴졌을 것이다. 그래서 원시 시대의 창작물들은 르네상스인의 이성과 탐구심을 완전히 없애버리려는 허깨비처럼 보였을 것이다. 르네상스 시대 예술가의 환상은 배타적 낭만성을 확장한 나머지, 자신들이 생각하는 목가적인 모습으로 미지의 세계를 그렸다. 그런 점에서 르네상스인들은 고대 그리스에 애정을 쏟고 더 문명화된 동양 문명에까지 애정을 보였으며, 인식하고 평가할 수 있는 능력을 발휘해 허깨비 같은 망상의 세계를 축소하려는 노력을 여러 분야에 남겼다.

그러나 현대 미술가들은 이미 새로운 리얼리티를 획득했다. 그 리얼리티 안에서는 허깨비로 취급되던 것들이 단순히 잘못된 생각이 아니라 오늘날 우리의 행동을 자극하는 동기가 될 만한 가치가 있었다. 이들 요소를 통해서 르네상스인은 말하자면 이성의 요소를 창조해냈다. 우리는 '합리성rationality'이라는 말에서 '합리화rationalization'라는 말이 나왔다는 사실에 주목해야 한다. 심리학과 정신의학은 최근 수십 년간 이성 아래에 감춰진 것을 연구해 이성의 영역을 검증해냈고, 원시적인 것들이 보여주는 허깨비 같은 이상한 특성을 보여주는 정신세계도 규명하고 있다. 또 인간이 생명의 근간이기도 한 이런 어두운 부분에 의해서 더 잘 동기화된다는

사실도 밝혀냈다. 어린아이들의 악몽에 나오는 공포나 두려움은 결코 사라지지 않으며, 사실 사라질 수도 없다. 숨어 있다가 인간의 행동을 조정한다. 그것은 인간의 특성 뒤편에 자리 잡고 있는 실질적 힘이며, 이성은 의식과 질서와 같은 환영을 인간에게 불어넣어주는 형성된 인습일 뿐이다. 그래서 인간의 양심과 자존감은 내면 깊숙이 자리 잡은 힘에 굴복함으로써 회유되기도 했다. 이것은 물론 행위의 주체를 해석하는 가장 우울한 시각이다. 중요한 것은 이런 공포는 실제 세상 안으로 다시 편입되며, 인간의 행동을 형성하는 원천으로 간주된다는 사실이다. 아프리카와 아스테카 문명에서 묘사된 공포스러운 이미지와 바빌로니아의 잔인한 우상 숭배의 이미지는 모두 이런 공포를 상징한다.

예술가가 가장 기초적이면서 직접적인 표현과 최대한 꾸미지 않은 조형 형태를 발견해왔다는 사실은 놀랄 일이 아니다. 가장 본질적인 감정과 표현에서 그 토대를 구현하고 그 시대의 객관성에 기초해서 인간의 감정과 표현을 관찰해온 현대 미술가는 원시 조각 안에 이 두 가지가 함께 융합되어 있다는 것을 알게 되었다.

그래서 입체주의와 입체주의의 영향 아래 뻗어 나온 추상화가들은 현대 미술을 이루는 이원성, 즉 객관성과 주관성의 기본적인 가치(그중에서도 이들은 객관적인 부분에 천착했다)를 알게 되면서 열광했고, 그 가치를 냉정하게 살펴보았다. 그래서 곧 새로운 예술의 외양과 감정의 기초 요소를 재발견했고, 형식과 감정으로 냉정하게 분류한 뒤 그것을 작품으로 표현했다.

주관론자들 역시 새로운 리얼리티를 포기할 수 없었다. 그들

265

에게 인간의 감정, 다시 말해 감각과 관련된 의식적인 정서는 의식을 가진 존재의 삶의 기초를 이룬다. 주관론자는 새롭게 발견해낸 감정의 어두운 영역 안에서 신비스러운 감정의 근원지를 확실하게 찾아내야 할 것이다. 그리고 우리는 새로 밝혀낸 깊고 어두운 영역 안의 감정과 관련된 경험을 표현하고자 하는 예술을 알고 있다. 감정은 그 자체로 과장된다. 그리고 주관적인 것과 객관적인 것 사이의 틈은 더 벌어지고, 급기야 예술가들은 명확한 표현을 포기하고, 말을 더듬거나 의성어만을 써서 어두운 영역의 불통성을 알리려고 애쓴다. 즉, 알려지지 않고 어둠 속에 남아, 말로 소통되지 않는 영역과 소통하기 위해서 예술가들은 노력한다. 이런 노력에도 불구하고 리얼리티의 핵심을 표현하려는 목적에서 이성적인 질서를 벗어나는 예술이 있으며, 그런 예술과 완전히 거리를 두려는 예술을 우리는 알고 있다. 그 예술은 때 묻지 않은 감정의 상태, 정서를 말하려고 한다. 초현실주의자들은 상징주의, 꿈, 그 외에도 인간이 본성적으로 가진 성질, 그리고 이런 성질을 담고 있는 무의식의 저장소, 또 심령학에도 관심을 집중했다. 그들은 이런 인간의 핵심을 표현하는 상징들을 그려내면서 희망을 품었다. 이런 점에서 초현실주의자들은 내면세계와 감정 세계, 그 사이에 걸쳐 있는 결코 소통할 수 없는 깊은 어둠 속에서 다리를 만들어가고 있다.

그러므로 원시 예술은 두려움을 드러내는 예술이다. 즉, 위협을 느끼는 인간의 기본적인 공포를 상징적으로 표현한다. 그 안에서 인간을 둘러싼 환경은 공포와 어둠, 그리고 악의 힘으로 안개에 싸인 듯 흐려진다. 그리고 살면서 의식적으로 인간을 파괴하려

는 악의 힘을 영원히 피하는 동안, 자고 있거나 깨어 있거나 그 공포와 어둠은 늘 우리 곁에 있다. 이런 기본 감정은 가장 중요한 조형 요소를 통해 표현된다. 아무런 꾸밈이 없다는 것은 인간의 반응에서 가장 기본적인 성질과 같다고 할 수 있다. 이런 부분과 관련된 내용은 추측이므로 관련 요소들을 어떻게 발견해냈는지를 역사 안에서 알 수는 없다.

나일 문명과 그리스 문명은 심연에 있는 어둠의 힘과 이미 타협을 이루었다. 인간은 그 어둠의 요소가 지닌 특성을 연구함으로써 공포를 다소 누그러뜨렸다. 공포는 여전히 파괴적이지만, 인간은 내면의 질서를 동원해 공포를 피하고 예언하는 법을 배웠다. 따라서 공포는 의인화되어서 아첨과 부탁을 받을 수도 있었고, 뇌물로 매수되거나 속임을 당하기도 했다. 인간은 공포를 알아가면서 친숙해졌고, 친숙함은 두려움을 완화했다. 사람은 알지 못하는 대상을 두려워한다. 이것은 르네상스의 정신과도 가깝다. 인간은 이미 시작된 것을 완성하기에 이르렀다. 결국, 지식은 완전한 안전을 확보하는 것에 다름 아니다.

현대 미술과 원시 문명

현대 미술

인간은 파괴를 통해 새로운 통일성을 창조해왔다. 현대 미술이 파괴를 통해 추구해온 리얼리티는 통일성이었다. 통일성은 단일한 의지가 아닌 상호관계적인 기능으로 조화되고 유지된다. 현대 미술은 결코 도달하지 못했지만, 그 시대의 언어로 사회와 조화를 이루는 가운데 겸허하게 리얼리티를 추구해왔다.

예술 경험에 대한 새로운 이해

현대 미술운동은 우리 연구를 지속할 수 있는 도약대 역할을 해야 한다. 인간의 지식 전반에 걸쳐 가치의 재평가를 담당해온 문화의 정신 그 한가운데서 잉태된 현대 미술은 예술 법칙에 봉사하는 책무를 스스로 부과해왔다. 이것은 미술의 역할이 단지 규칙을 따르거나 규칙을 정하는 것이라는 결론을 의미하지는 않는다. 오히려 예술은 그 자체의 원천에서 발견되는 종합체를 이루기 위한 열정 때문에 규칙을 분열시킨다. 이런 종합체를 이루는 과정에서 현대

미술가들은 인간의 모든 조형적 경험을 두루 체험해왔다.

무엇이 이 현란한 여정의 동기가 되었을까? 일단 이렇게 말할 수 있다. 기본적으로 예술가들은 재구축을 위해 해체를 감행하는, 매우 특별한 방식으로 자연을 관찰하는 그 시대의 지식 구성 방식을 똑같이 따라 하고 있다. 선험적 통일성은 이미 사라졌고, 현대 미술가가 다른 어떤 분야의 사고를 인정하지 않는 것은 발전의 토대로서 구시대의 것을 더 이상 취하지 않는다는 의미다. 해체해버리는 경향이 더욱 심화되는 이유는 현대 미술가들이 최근의 그림에 나타난 지치고 활기 없음을 더 이상 견딜 수 없기 때문이다. 오랜 세월 축적되어 온 장식, 유물, 관습은 부담스러울 정도로 예술 작품을 압박해서 그 표면 아래에 감추어진 아름다움을 알아볼 수 없을 정도가 되었다. 이것이 신화의 결핍 때문일 것이라고 지적할지도 모른다. 신화의 부재는 곧 생명감, 신념, 그리고 그것이 계속될 것이라는 확신을 더 이상 가질 수 없음을 말한다. 신화가 파괴되고, 즉 상징의 본질적 세계가 사라지고, 그것을 표현할 때 사용했던 (본질이 아닌) 형식을 계속 이어가고 장식적인 의상들을 덧입는 것은 그 옷 아래에 있는 결핵 환자의 약함을 강조하게 될 뿐이다. 신화의 파괴는 곧 상징주의의 핵심적인 영역이 사라져버렸음을 의미한다.

그러나 신화의 부재가 인간에게 영웅적 행위에 대한 욕망을 빼앗지는 못했다. 일찍이 신화를 저버린 네덜란드는 대신 세속의 신화인 시를 발전시키려고 노력했다. 그러나 그들의 시는 직선적이고 지루했다. 인간은 신 없이는 오래 살 수 없기 때문이다. 이 세속의 시를 그림으로 표현한 화가들이 사용한 조형 요소는 더 이상 그

들에게 영감을 주는 자극원이 되지 못했고, 시를 대체할 만한 것도 못 되었다. 그래서 새로운 신이 창조되어야 했다. 그리고 인간은 지금까지는 신화로 상징화했던 개념들과 그것의 표현에서 드러냈던 비례의 웅장미를 이제는 인간의 영역, 즉 자신의 본성 안에서 신성화하기 위해 애썼다.

자연의 세계에서 새로 나타난 신들은 힘을 발휘했고, 그것은 곧 양적으로 측정 가능하고 질적으로 묘사할 수 있는 사물이며, 더 큰 단위 안에서 맞물려 돌아가는 부분 중 하나인 또 하나의 작은 통일성 안에서의 관계였다. 간단히 말해, 인간은 파괴를 통해서 새로운 통일성을 창조하기 위해 애썼다. 이 힘을 지닌 통일성은 단일한 의지에 복종한다기보다 상호관계적인 기능으로 서로 어울리면서 유지된다. 최종 개념은 폐기된 것이 아니라, 인간이 이해할 수 있는 모든 것을 연구한 다음, 최종적으로는 완수할 수 없는 것으로서 선언되었다. 인간은 이 통일성을 자신들이 추구해야 할 최종 목표로 정했다. 그러나 결코 거기에 도달하지는 못했다. 대신에 그 목표와 자신들의 관계 안에서 겸허하게 리얼리티를 추구했다.

비록 인간의 열정을 표현하기 위해 큰 희생을 치렀지만, 리얼리티는 파괴를 통해 현대 회화가 추구하고 성취했던 추상적인 통일성이었다. 이런 작업은 다른 지적 활동과 협력하면서 연구되었고, 처음에는 삼차원의 영역에서, 그 후 과학의 발전과 함께 다차원으로 확장되었다. 그러나 그 통일성은 인간 정신의 비극적인 자기 희생을 통해 만들어져 왔고, 인간의 행복에 대한 우울하고 향수 어린 회상을 남겼다.

그러므로 우리의 분석에 따르면, 현대 미술은 과거 수 세기 동안 형성되어 온 관계를 직접적으로 검증하기 때문에 매우 유익하다. 현대 미술은 이전 시대에 언급되었던 것들을 성취했을 뿐 아니라 그런 연구를 해온 기쁨을 상징화해서 미래가 그것을 똑같이 수행하도록 과제로 남겨두었다. 몰록Moloch[1]상 뒤에서 은밀하게 레버를 당긴 이집트인들의 이야기와는 달리, 이 예술가들도 그들의 예술 세계의 마술 같은 일로써 인간적인 측면을 보여주는 것에 자부심을 가졌다.

현대 미술가는 인간의 모든 조형적 업적을 활용했고, 그것을 서로 상반되는 요소들로 분리했다. 그래서 추상성의 형식, 즉 인간과 관련된 모든 것에서 가능한 한 완전히 벗어나 순수하게 그리는 행위 그 자체만으로 그림을 완성하는 방식 안에서 구체적인 세계와 조형 세계의 촉각성을 논리적인 결론으로 이끌어냈다. 반면, 환영적인 그림 세계에서 미술가들은 그림을 최대한 환영적으로 끌고 나갔다. 그것은 곧 무의식 세계였다. 그리고 이 세계에서 궁극적인 통일성을 암시하기 위해 동시에 의식 세계와 무의식 세계, 두 세계를 의식적으로 조정했다. 이 통일성이 바로 '통합'이며, 우리는 아직 그곳에 도달하지 못한 채 멀리 떨어져 있다. 이들의 진정성으로 인해 지금까지 알아볼 수 없던 불투명한 음모가 완전히 제거되었고, 미술가들은 우리에게 예술이 어떻게 작용하고 흘러가는지 그 개념을 알려줄 수 있게 되었다. 그들은 이 시대 언어와 전체 예술 세계를 우

1 고대 중동 전역에서 유아 희생 제물을 받은 신.

리가 다시 이해할 수 있는 언어, 우리의 지식과 이해 수준에 맞춰진 언어로 분명하게 전달해왔다.

도피주의와 현대 미술

예술에서 도피주의를 비난하는 사람이 환경 때문에 발생하는 위급 상황을 피해버리는 일은 있을 수 없다. 이런 사실을 지적하는 것은 이 논의에서 중요하다. 두 가지 입장, 즉 도피주의와 환경의 불가피성에 대한 견해는 서로 양립할 수 없다. 두 번째 경우, 즉 환경을 피해갈 수 없다는 사실을 확인하기 위해 많은 예를 볼 필요도 없다. 사실 인간이 살아가면서 환경과 관계를 맺지 않는다는 것은 불가능하다. 심지어 개인의 인성에 관한 한 환경의 결과를 완전히 배제한 단순 행위는 불가능하다. 그래서 예술가가 자기 예술에서 환경을 완전히 벗어날 수 있다는 것은 자기 자신을 초인적 존재로 생각하는 것과 같다.

인간이 환경에 적응하는 방식에는 세 가지 유형이 있다. 인간은 가장 쉬운 길을 택하고, 그 안에서 저항이 가장 작은 길을 간다. 인간은 환경과 맞서 싸울 수도 있고 극복할 수도 있으며, 그 결과 해를 입을 수도 있고, 환경의 원칙과 지시를 어기고 자신의 욕망 앞에서 원칙을 굴복시킬 수도 있다. 이처럼 인간은 환경과 부딪치며 맞서 싸우고, 환경과 어울려 계속 살아간다. 환경은 정적이지 않다. 인간은 항상 환경을 확장해나가기 때문이다.

예술가의 창조적 진실

현대 미술이 도피주의로, 또는 환경에 반응하지 않는다고 비난받는 경우는 카메라와의 경쟁에서뿐이다. 이 설명은 무성영화 시대의 미국 배우 톰 믹스Tom Mix의 영화 장면에 해당할 법한 일상의 개념에 들어맞을 것이다. 이 설명에 따르면, 예술가는 매일 허둥대며 카메라에 쫓겨 어둠 속으로 달려 들어간다. 그러나 나는 현재 그 대열에 동참한 사람을 본 적이 없다. 오히려 그와 반대로 예술가를 뒤쫓는 것이 카메라라고 말하는 편이 더 옳다. 인간은 자동인형의 노예처럼 행동하기에는 너무 자부심이 강하기 때문이다. 그래서 우리는 사진가가 그림이 지닌 정신성을 획득하기 위해 사진이 지닌 기계적 정확성을 흐리는 수법을 연구하지는 않는다는 것을 알고 있다. 따라서 이런 설명을 했던 이들은 누가 질주하고 있는지, 누가 그 뒤를 쫓는지 알 것이다.

　　그렇다면 이제 여기에서 사진가 루이 다게르가 개발한 사진술인 다게레오타이프의 골칫거리를 해결할 수 있게 된다. 이것은 방금 말해왔던 내용의 관점뿐 아니라 현대 예술이 이룬 성과라는 관점에 입각해서다. 이렇게 설명하는 사람들은 야수파 중 한 명인 앙드레 드랭André Derain이 최전성기에 콥트교도들의 무덤에 그려놓은 초상화에 나타난 명암법을 활용한 재현 방식에 크게 관심을 가졌다는 사실을 잊고 있다. 명암은 사진에서 심장에 해당한다. 그뿐 아니라 살바도르 달리Salvador Dali와 다른 초현실주의자들은 그림에 사진을 오려 붙이는 몽타주 기법을 발전시켰다. 그리고 카메라를 능가하는 사실적인 세부 표현을 할 때, 몽타주를 활용, 발전시켰다. 게다가 카메라가 시각적 진실을 부분적으로만 보여주는 것에 만족

하지 못했던 추상 미술가들은 조르주 브라크Georges Braque의 말처럼 "보다 더 정확하도록" 그림에 실제의 재료를 붙였다. 만일 사진술이 현대인에게 가르쳐준 것이 있다면 그것은 바로 회화의 종말, 즉 시각적으로 똑같이 겉모습을 베껴 그려내는 것이 초라하다는 사실이다.

최근의 미술을 이런 입장에서 바라보는 것은 지나치게 단순화한 것이다. 현대 미술은 사진적인 관심을 잘 보여줄 뿐 아니라 우리 시대의 환경에서 비롯되는 무수한 아이디어를 적극적으로 활용하기 때문이다. 모든 미술은 분명 예술이 작용하는 세대의 모든 지적 과정과 불가피하게 연결되어 있고, 특히 현대 미술은 기독교와 르네상스 시대의 지적인 열망에 버금가는 정신을 보유하고 있음을 우리는 이미 알고 있다. 어떤 문제를 분석해보면 인지 가능한 모든 현상은 추상적인 요소로 나뉘는데, 이와 마찬가지로 한 시대의 예술도 구조적인 삶의 기초를 파악하기 위해 예술 법칙 안에서 똑같은 경로를 밟아간다. 그리고 분석의 정도와 그 시대의 위대한 사상의 흐름을 따라간다. 가령, 인상주의는 과학이 제공한 삼차원의 감각을 알아낸 물질주의 시대에 탄생했다. 그 당시 그림에 접근하기 위해서는 시각기관의 작동 방식과 관련해 시각을 삼차원적으로 분석하는 것이 필수였다. 그리고 그것을 주관적으로 다루면서 우리의 내면에 표현했다. 모든 것을 더 깊이 탐색하고 철저하게 분석해보면, 예술은 조형적 경이로움을 창조한 정신과 물질의 진화를 발견하기 위해 앞선 시대의 법칙을 따랐고, 동시에 그것을 해체했다. 이런 의미에서 현대 예술은 인간이 알고 있는 예술에 관한 모든 경험

의 총 요약판이다. 이 과정은 또한 지적인 환경에 관심을 직접적으로 표명하는 현대 미술의 태도를 잘 보여준다. 그것은 현대 미술이 나아가는 방향이 회피주의자가 추구하는 바와 결코 같지 않다는 것을 증명한다.

현대 미술은 해체를 통해 예술의 실체를 복원하는 데 실패했다고 비난받아 왔다. 이런 비판에 따르면, 현대 미술은 인간 정신과의 관계를 놓쳐버렸고, 더 이상 인간의 감정과 관계에 대한 의미 있는 해석을 할 수 없게 되었다. 이것은 인간이 지닌 표현 기능의 종말을 의미하며, 어쩌면 사실일지도 모른다. 그러나 여기서 결론을 내리지는 않을 것이다. 이런 비판이 옳다고 하더라도 현대 미술이 인정을 받으며 실천해온 과제가 대단히 큰 것임을 기억하자. 그리고 현대 미술의 개척자들이 약속한 지점까지 도달하지는 못했지만 목표점이 보이는 지점까지 우리를 이끌어왔으며, 가끔은 승리자의 용맹보다 정복당한 자의 용기가 더 오래 기억된다는 점을 기억하자.

현대 미술에 대한 우리의 태도, 활용, 교훈은 최종 목표에 도달했는지 여부와 상관없이 중요하다. 그리고 지금 이 시대에 진행되고 있는 것에 대해서는 그것이 무엇이든 정확하게 평가할 수 없을 것이다.

원시주의

현대 미술은 원시 미술이 무지의 산물이라는 암시를 완전히 제거하고 성숙하고 완벽한 성취물로 생각한다. 의식적인 작업으로 단순화하고 변형하는 것을 예술의 최고 목적으로 보는 현대 미술은 원시 미술을 최상으로 평가한다. 그러나 대중적으로 인기 있는 모조 원시주의자들의 작품에는 위엄이나 예의, 정직함이 결여되어 있다.

대중적 원시주의

미술계에서 흔히 악용되어 우리를 맥 빠지게 하는 것 중의 하나가 바로 최근에 일고 있는 원시주의 붐이다. 비슷해 보이지만 정반대의 뜻을 가진 말이 전체 과학과 시장(이들은 미국에서 진정한 지역 예술을 창조하는 데 틀림없이 해가 된다. 특히 시장은 더욱 비판적으로 생각할 문제다)을 창출하기 위해 어떤 식으로 오용되는지 보여주는 사례가 또 있다. 바로 '원시적'이라는 말이다. '원시적'이라는 말은 러스

킨 시대 이후로 사용되었으며, 조토 같은 화가와 비잔틴, 그리고 헬레니즘의 선대先代인 그리스의 특정한 국면에 이르기까지 다양하게 적용되어 왔다. '원시적'이라는 어휘를 이렇게 사용하는 사람은 발달한 미술, 또는 '개화된 미술'이라는 르네상스의 낭만주의 관점에서 볼 때 이 말이 자연스럽고 변형되지도 않은 미술에 적용될 수 있다고 믿는다. 그들에게는 르네상스 낭만주의만이 개화된 예술과 조화를 이루는 유일한 변형 양식이다.

　'원시적'이라는 단어는 오늘날 고전적·동양적·기독교적 예술에서 가장 생동감 있는 미술을 가리키는 것이 되었다. 이런 미술에서는 표현적이고 형식적인 관계를 드러내기 위한 변형이 창작의 가장 큰 동기다. 현대 미술은 오히려 이 원시 미술을 성숙하고 완벽하게 성취한 창작물로 분류한다. 현대 미술은 원시 미술이 무지의 산물이라는 암시를 완전히 제거한 것이다. 그리고 의식적으로 단순화하고 변형시킨 것을 예술의 최고 목적으로 봄으로써 사실상 원시 미술을 최고의 미술로 평가한다. 원시 미술은 그런 점에 가장 부합하는 위대한 예술의 유일한 영역이다.

　그래서 '원시적'이라는 어휘는 미국을 비롯해 전 세계 사회학자들이 현재에도 발견하고 있는 오늘날의 그림들에도 적용될 수 있다. 이런 그림은 교육받지 못하고 미성숙하고 현대 미술의 주류에서 벗어나 있는 이들이 그린 것이다. 대개 이 그림들은 매력적이고 세부적인 것에 신경을 많이 쓰고, 인간을 왜곡해서 표현하며, 특히 동적인 특징이 있다.

　이런 그림에서 호소력이 느껴지는 핵심적인 이유는 두 가지

철학적 개념 때문이라고 할 수 있다. 첫째, 장 자크 루소 같은 사상가들이 주창한 '자연으로 돌아가라'는 외침과 낭만주의 운동이다. 루소는 목가풍의 전원시와 농부의 때 묻지 않은 모습에서 자연스러운 인간의 영혼을 발견했다. 농부는 매일 손에 흙을 묻히고 흙 그 자체와 일종의 화학적 반응을 경험한다. 또 흙은 농부의 마음을 자연주의에 물들게 한다. 루소는 이런 관계 속에서 자연스러운 인간의 영혼을 발견해낼 수 있었다. 지방색(이것은 산골 오지로 흘러들어가 부분적 진실 파악을 헷갈리게 한다)이란 아무것도 모르는 천진난만함을 간직하고 있는 모든 것을 의미하며, 생생하면서도 매력적인, 그러나 분명하게 파악할 수 없는 애매모호한 결과를 만들어낸다. 이것은 뜻을 알 수 있는 말과 알아들을 수 없는 말이 앵무새의 말처럼 뒤섞여 귀여움으로 가장한 어린아이의 말과 비슷하다. 아이가 말하는 것을 보고 관찰자가 껄껄 웃으면 아이는 자신의 영리함을 의식하면서 큰 기쁨을 느낀다. 그리고 이런 모호하게 섞어놓은 말의 요소를 알게 되면 더 그런 식으로 말을 한다. 이것은 결과적으로 무해한 음악보다 두 배 이상 많은 효과를 낸다. 즉, 이런 웃음은 인간에게 놀라운 기쁨을 안겨주고, 우리를 관대하게 만들어준다. 뜻이 애매한 말들이 섞여 있지만 우리는 그것을 다 알아들을 수 있기 때문에 그런 여유로 인해 아이들의 말을 들으며 기쁨을 느낀다. 따라서 이렇게 무해하고 순수한 아이들의 말이 두 배로 좋다고 평가하게 된다.

이런 설명에 따르면, 예술 작품을 그린다는 의식 없이 자동기술적으로 창작하는 어린이들이야말로 원시적이라고 할 수 있으

예술가의 창조적 진실

며,[1] 이 아이들의 원시적인 표현은 영혼과 정신 그 자체로 최고라고 말할 수 있다. 이것은 진실과는 다르다. 그림 교육도 받지 않았고 자의식도 완전히 생겨나지 않은 아이들, 대개 6~7세까지의 아이들의 그림과 드로잉은 원시주의 작품과 결코 비슷하지 않다. 아이들의 작품은 전혀 매력적이지 않다. 아이들의 작품은 섬뜩하고 야만적이고 정령 숭배적이며, 세부적인 내용은 완전히 생략되어 있다. 세부적인 것을 표현하기보다 일반적인 것을 야만적으로 표현해버린다. 이러한 표현은 7~8세 정도에 전형적으로 나타난다. 이 시기는 자신의 어린이다운 귀여움이 어떤 보상을 가져다줄지를 잘 알고 있는 나이에 해당한다. 이런 것들과 대중이 바라는 어린이다움을 혼동하기 때문에 아이들은 혀 짧은 발음을 계속한다. 우리가 잘 알고 있는 원시주의 작품과 비슷하게 그리는 방식으로 그림을 그리기 시작하는 것은 바로 이 시기부터다. 만일 어린이들이 자동기술적으로 그린 작품이 어떤 예술 작품과 닮았다면, 그것은 표현주의자들의 야수적인 그림이나 주관적 추상주의자의 그림, 그리고 조각에 나타난 원시 종족의 작품과 닮았을 것이다. 그러나 어떤 것도 대중적인 원시주의보다 어린이다운 자연스러운 예술로부터 멀리 떨어진 것은 없다. 즉 대중적인 원시주의는 가장 어린이다움, 즉 자연스러움에서 벗어나 있다.

　　진정한 원시주의를 신봉하는 것보다 더 당황스러운 것은 아

1　서문에서 잠깐 언급했듯이, 어린이들에게 미술 교육을 했던 로스코의 경력에 바탕을 둔 내용이다.

기들의 알아들을 수 없는 말과 같은 그림을 일부러 그린 화가들의 행동이다. 이 화가들은 말도 안 되는 비합리적 논리를 핑계 삼거나 시장의 영향력을 이용한다. 이 경우에 예술에서 가치 있는 특성인 천재성의 개념은 더 이상 통하지 않는다. 그들은 이미 위선을 넘어선다. 선량한 두아니에[2]는 어떠한가? 그들은 이렇게 말할 것이다. 앙리 루소Henri Rousseau는 우리가 논했던 의미대로라면 '원시적'이지도 않았고, 또 위대한 화가도 못 되었는가? 여기에서 우리는 모순된 논의 속에서 끝없이 생겨나는 문제들에 부딪힌다. 그러나 루소의 원시주의와 더욱 현대적인 제작품 사이에는 많은 차이점이 있음을 알아두자.[3]

무엇보다 배우지 못한 사람과 배우지 않은 사람의 차이를 구분하자. 틀림없이 일반화와 관련해 조형적 법칙에 대한 이해와 인식을 보여주는 원시주의의 많은 예들이 있을 것이다. 많이 배운 사람이든 못 배운 사람이든, 학교에서 배우지 않더라도 누구나 조형적 수단을 배울 수도 있고 스스로 개발할 수도 있을 것이다. 마치 인간이 자신의 리얼리티 개념을 표현하기에 적절치 못한 것으로 여겨서 학교에서 배운 것을 모두 폐기해버릴 수 있는 것처럼.

루소는 다른 원시주의자들과 마찬가지로 자기 시대의 조형

2 앙리 루소는 파리 세관에서 세금 징수원으로 근무하면서 독학으로 그림을 그리기 시작했다. '르 두아니에(Le Douanier, 세관 관리)'라는 애칭은 여기에서 유래했으며, 1893년에 루소는 오로지 그림에만 전념하기 위해 세관에서 퇴직했다.

3 이 장의 맨 처음에 말한 화가들, 즉 원시적인 작품을 의도적으로 제작해서 시장에 내놓는 이들의 예술 작품을 마치 공장 제작품과 같다는 뉘앙스로 비아냥거리면서 표현하고 있다.

개념을 활용했다. 그리고 그 시대의 다른 표현주의자들과 같은 입장에서 직접적으로 공간적 리얼리티를 묘사해냈다. 루소의 그림 중 많은 것들이 그 특유의 이파리 장식처럼 가지가지의 다양한 사물들로 구성되어 있다. 그림은 늘 형태를 향한 일반화 작업으로 일관한다. 이것은 단순화에 대한 고도로 전문화된 개념이다. 그를 다른 원시주의 화가들과 함께 분류하는 유일한 이유는 현실에는 존재하지 않는 제재를 사용했기 때문이다. 그는 이국적 소재를 구하러 먼 곳까지 찾아 나섰던 프랑스 화가들처럼 당시의 최신 유행을 따랐다. 들라크루아, 제롬Gerome, 그리고 마티스도 당시의 이런 유행을 따랐다. 그리고 루소는 이국적인 장소를 풍광이 아닌 순수한 낭만주의를 위해서 활용했다. 그런 점에서 그는 원시주의자들보다는 마티스에 더 가깝다. 그리고 루소의 최고의 작품들은 단순히 멋스러운 것이 아니라 순수한 낭만주의에 해당한다. 그리고 이 순수한 낭만주의는 이국적인 소재로 한층 고양되었던 것이다. 작품들 중 일부는 분명히 인간적인 일화를 표현했지만, 그것을 그의 작품이 지닌 일반적인 특징이라고 할 수는 없다. 그는 유머에 대한 직접적 표현을 암시하거나 특정 지역의 풍속에 대해 표현하지도 않았다.

대중적인 원시주의자들이 촉각적 가치를 활용하고 조형적 일반화 작업을 수행한다는 것은 사실이다. 그러나 이런 작업은 매우 설명적이며, 조형적 솜씨는 멋스러운 일반화를 꾸며내기 위한 관능적 특성일 뿐이다. 멋스러움 또는 매력적인 풍광이라는 점에서 우수하다고 할 수는 있지만, 리얼리티 개념을 유효하게 표현하는 것으로는 평가할 수 없다. 또 신랄하면서도 냉소적인 유머라는

원시주의

통일성을 이루지도 못했다. 그들은 위엄이나 정의를 인식하지 못한 채, 뿌리 깊은 회의주의에 비극적으로 몰두하는 결과를 향해 나아간다.

　　대중적 원시주의자들의 작품은 틀림없이 단순한 장식 그 자체보다도 감동을 주지 못하는 것으로 평가될 것이다. 그리고 예술적 깊이에서는 부셰Boucher나 프라고나르Fragonard처럼, 가장자리 주름 장식을 그리는 프랑스의 화가들보다 더 낮게 평가받을 것이다. 프랑스 화가들의 개념은 낭만적이며, 그들은 보편적인 가치의 한 부분으로 봐줄 만한 정도의 가치와, 우아함에 대한 이상적인 유토피아를 시각화했기 때문이다. 이런 모조 원시주의자들에게는 진부한 그림들조차 지니고 있는 예의와 정직함이 없다. 아무런 관계도 없는 회피주의자를 지목해야 한다면 다름 아닌 오늘날 대중적으로 인기 있는 모조 원시주의자들일 것이다. 따라서 조토의 후광을 입거나 이런 모조주의자들의 어깨 위에 위대한 정령 숭배적인 원시주의를 맡겨두는 것이 모든 가치와 진실을 만들어내는 최고의 방법이 될 뿐이다. 이보다 더한 모욕은 없다. 심지어 만화조차도 이들 모조 원시주의 예술이 갖추지 못한 위엄을 가지고 있다. 적어도 만화는 일정한 유형으로 일반화를 행하기 때문이다. 그래서 결국은 자기만의 장르로 인간의 약점에 대해 논평한다. 그것은 가치 있는 일이다.

원시 미술과 민속 미술

민속 미술은 원시주의 미술과는 유형이 다르다. 아름다움을 표현하는 미술가들의 개인적인 표현이 전통적 형태를 취한다는 점에서 그렇다. 민속 미술은 그 영향력이 회화의 영역 안으로 들어가지는 않지만, 미술가들이 활용하는 세세한 장식들에 모범이 될 만한 원형을 제공해준다. 대체로 조형 예술은 음악이나 시가 활용하는 정도로 민속 미술을 활용하지는 않는다. 멕시코의 아스테카 미술은 화가들이 민속 미술을 활용한 한 예다. 그것은 서열 위주의 전통적인 미술로, 민요나 장단에 비유할 수 있는 조형 예술로 볼 수는 없다. 그래도 원시주의 미술과 민속 미술 사이의 혼동을 피하기 위해 둘의 차이점에 주목해 주제를 살펴봐야 한다.

민속 미술은 오늘날 대단히 유행하고 있다. 자동기술법과 본능적인 영감의 가치에 대한 관심이 요즘 들어 되살아나고 있기 때문이다. 이런 특성을 명백히 보여주는 한 민속 미술은 연구해볼 가치가 있다. 특히 앵글로색슨족과 게르만 국가들에 나타난 민속 미술의 재부흥이 특별히 중요하다고 생각한다. 이들 나라에서 예술은 인위적인 청교도주의 성격을 강하게 지니고 있는데, 부흥하는 민속 미술은 그것에 대한 반작용이기 때문이다. 민속 미술은 늘 저속한 관능적 경향을 보여왔다. 그것은 빅토리아 시대의 얌전 빼는 식의 태도에 대한 조형적 반작용이다. 빅토리아 왕조의 행태는 미국과 영국의 조형 예술 발전사에 커다란 방해 요소가 되었다. 그러나 미국과 영국의 민속 미술은 특별히 관능적이지 않기 때문에 셰익스

피어나 작곡자들의 소재거리로는 큰 의미가 없었다. 그런 경우에는 민속 미술이라는 형식을 통해 통속적 관능주의, 애니미즘, 초자연적 관계를 표현했다. 그것은 전통주의라는 이름으로 허용되었다.

그러나 조형 예술에서 민속 미술의 중요성은 미약했으며, 그것을 활용할 때는 어린아이들과 농부의 선량함과 본성적인 천진난만함을 내세웠던 옛 루소의 개념에 근거를 두었다. 어린아이들의 천진함과 선량함은 물론 꾸며낸 이야기다. 제지하지 않으면 아이들의 행동은 아이들의 그림에서 흔히 볼 수 있듯이 잔인하고 때로는 적의로 가득 차 있다. 따라서 민속 미술이 회화에 미친 영향은 순수하게 장식적인 것일 뿐이다. 그리고 장식적 요소를 원시주의적 사고에 기반한 애니미즘의 간접적인 영향이라고 본다면 민속 미술의 영향력은 유용하다. 그러나 그림의 의미의 원형이라는 점에서는 비록 위선적이라고까지 할 수는 없지만 민속 미술은 심지어 가짜 원시주의보다 더 거짓된 것이다.

토착 미술

순수함을 잃지 않은 지역성과 그 안의 전통적 토착성은 미국적인 미술의 가치와 전망을 제시할 것이다. 전통을 상징하는 소재나 지역적 특색을 강조한다고 해서 고유한 토착성이 표현되지 않으며, 위대한 예술가는 그 시대와 역사 안에서 끊임없는 탐색을 통해 영속하는 가치를 찾아낼 것이다.

미국적인 미술의 모색

'토착적'이라는 단어는 미국 사회의 문화 연구와 관련해 저술가들이 자주 사용하는 말이다. 이 말 안에는 '미국적'이라고 부를 만한 미술에 대한 바람이 은연중에 담겨 있다. 같은 맥락에서 스페인적인, 프랑스적인, 또는 이탈리아적인 미술이 있을 수 있다. 미국적이라는 말은 다른 지역 미술에 대한 미국의 독립성과 관련한 자의식을 표방한다. 또 미국 미술에 대한 존경심이 다른 나라의 미술과 전통으로까지 확장되어 미국의 것보다 그들의 예술품을 더 중요시하

는 상황을 자각하게 해준다. 이렇게 해서 한 가지 분명한 욕망이 드러난다. 즉, 미국인은 미국적인 미술을 원한다.

무엇이 '토착 미술'을 형성하는가에 대한 답은 명확하지 않다. 토착 미술을 옹호하는 대다수가 일반적으로 동의할 만한 답은 없다. 이 장에서는 미국 미술에 나타난 다양한 내용을 정리해볼 것이다. 중복되는 부분도 있겠지만 논의를 위해서 대표적인 두 그룹으로 나눌 것인데, 지방주의와 미국 전통주의가 그것이다.

지방주의

오늘날 미국 미술에는 지방주의가 가장 강력한 경향으로 자리 잡았다.[1] 이것은 지리학의 관점에서 정의하는 토착 미술의 한 형식에 해당한다. 대부분의 나라는 여러 구역으로 나뉘며, 거주지와 그에 따른 풍경도 이 지역적인 구획에 따라 서로 다른 모습을 형성한다. 또 거주하는 원주민들의 역사, 정착 당시의 상황, 그 이후의 역사적 조건의 차이로 인해 지역이 구분되기도 한다. 이런 점을 기준으로 장르 예술, 역사 예술로 분류 형식을 제안할 수 있다. 이들 예술은 해당 지역의 모습을 담아내고 역사 속의 극적인 일화를 다룬다. 지역의 모습과 역사적 일화, 이 두 가지가 결합한 형태의 미술은 조형 예술 세계(조형 예술 세계란 공공건물에 벽화를 그릴 공간을 할당해주는 그런 세계다)의 일각에서 상당한 지지를 받고 있다. 이런 형식 안에서 이젤화는 물론 벽화는 특산물, 생활 스타일, 그리고 사람들의 직업

1 이 글이 쓰인 1930년대 후반~1940년대 초반은 지방주의가 우세하던 시기다.

등 그 지역의 풍광을 담아낸다.

중서부 지역은 이런 작품이 가장 많이 생산되는 곳이었다. 이것은 성장하는 신화, 즉 중서부 지역의 시골 풍경이 가장 이상적인 미국 사회의 재현에 적합하다는 믿음과 일치한다. 도시보다는 농사를 짓는 농촌이 미국 사회의 이상적인 공간이며, 시골은 미국을 가장 미국다운 것으로 허용하는 믿음의 공간이다. 거기에서 우리는 미국 본연의 가장 순수하고 오염되지 않은 특징과 성향을 발견할 수 있다. 도시가 미국 지도에 나타난 하나의 오점이라는 사실은 피할 수 없는 결론이다.

미국 전통주의

미국 전통주의는 미국적인 미술을 세울 때 필요한 전통적 요소를 설명해주는 토착성의 한 가지 유형이다. 전통주의 미술가는 지난 세대의 미국 그림을 연구한다. 그들은 미국적이라고 부를 만한 스타일의 화가를 택하고 미국의 특성에 해당하는 형태와 상징을 발견하기 위해서 미국의 과거 역사를 인류학적 차원에서 연구해야 한다고 주장한다. 이런 목적으로 우리는 미국 원주민과 그들의 미술을 미국적 특성에 맞는 형태로 합치시키려는 희망을 갖는다. 아스테카 문명의 신앙이 오늘날 유행하는 벽화로 융합되어 살아남은 것을 보면, 멕시코의 전통이 오늘날의 미술에서 영감의 한 원천으로 작용하는 것을 알 수 있다. 아스테카가 오늘날 벽화로 살아남은 것은 전통의 성공을 뜻한다.

이런 관점에서 미국 미술을 단순히 지리학적 개념으로 파악

하는 것은 옳지 않다. 이제 새로운 개념으로 전환해야 할 때다. 비록 유럽보다 멕시코가 거리상 훨씬 멀어도 사람들에게는 멕시코와 중앙아메리카의 예술이 유럽의 것보다는 훨씬 수용하기 쉽게 보인다. 토착성이 형성될 때 지리학적 위치는 분명히 경도상의 거리가 위도상의 거리보다 더 가깝게 작용한다. 그렇지 않다면 우리는 먼로주의가 예술 영역까지 확장되었다고 말할지도 모른다. 심지어 에스키모의 미술도 미국 미술과 완전하게 융합될 수 있다면, 프랑스의 것보다 더 쉽게 받아들이게 될 것이다.

특히 미국 밖에서 오는 자극원으로서 프랑스는 그다지 선호 대상이 아닌 것 같다. 프랑스 미술은 이질적이며 토착성에 위배된다고 곧장 낙인찍혀버린다. 영국과 네덜란드의 미술은 그 정도로 혹평을 받지는 않았다. 파리의 미술가들이나 13세기 피렌체 미술가의 전통이나 고전으로의 복귀가 수용되지 못한 반면, 왜 브루게, 런던, 그리고 베네치아의 전통 또는 르네상스로의 복귀는 토착 미술을 구성하는 기초 요소로서 수용되었을까? 왜 아프리카 흑인과 오스트레일리아 원주민보다 에스키모의 미술이 우리에게 더 가깝게 느껴지는지 설명하는 것은 쉽지 않다.

첫 번째 유형인 지방주의에는 저널리즘을 통해 검증받은 객관성의 개념이 들어 있다. 의심의 여지 없이 커리어 앤드 아이브스 Currier & Ives[2]는 이런 전통을 형성하는 데 기여한다. 이 출판사는 만화나 코믹물과 같은 대중 작품으로 진짜 예술로 사랑받았다. 이런 예술의 동기는 글자 그대로 미술이라는 장르적 전통에 적용된 객관성

의 개념에서 온 것이다. 그 나라에 관한 내용들을 담고 있는 민속 미술과 원시주의 미술 역시 지방주의에 부분적으로 영향을 주었다. 전반적인 움직임은 대중 예술의 생산이라는 목표를 향해 나아가며, 모든 사람에게 다가가는 전파력으로 민주주의를 더욱 강화한다. 그러나 모든 대중에게 가까이 가려는 이 야망은 위대한 예술 국가, 즉 미국이 이런 대중 미술을 제공하게 하라고 우리를 독려한다.

계급 의식적 성향의 정치운동은 이 두 가지 경향, 즉 지방주의와 미국적 전통주의를 하나로 합쳤다. 비록 그들이 민주주의의 특성을 고려해 예술의 대중적 특성과 풍속적 특성을 높이 평가했지만, 이런 평가는 조화될 수 없는 바람일 뿐이다. 그리고 서로 모순될 수밖에 없는 목적, 다시 말해 풍속적이면서 동시에 영웅적인 면을 찬양하는 식의 모순된 목적에서 나온 것이다. 그들의 이런 모순은 묘사할 만한 신화가 없어서 생겨난 것이다.

지방주의와 미국적 전통주의를 주장하는 사람들의 관점은 제재에서 드러난다. 사실 그들의 주장은 우리와 관련이 없다. 특별한 제재를 쓴다고 해서 수준이 낮은 그림이 예술의 경지로 격상되지도 않을 뿐 아니라, 반대로 특정 소재로 그림의 효능이 훼손되지도 않는다. 지방주의와 미국적 전통주의, 이 두 종류의 그림은 모두 네덜란드의 풍경과 비슷한 것을 다룬다. 심지어 똑같은 주제를 다룰지도 모른다. 그러면 이 두 그림은 똑같은 예술적 가치를 가지는

2 1825년경 이후로 석판인쇄 공정을 이용하는 기업들이 많이 생겨나 다양한 상업적 판화를 제작하고, 시사, 역사, 종교 관련 주제들을 광범위하게 보급했다. 이러한 출판업체 중 가장 유명한 것이 뉴욕의 커리어 앤드 아이브스였다.

것일까? 이는 서로 다른 두 예술가가 그린 동일 인물의 초상화가 똑같은 예술 작품이 되지 않는 것과 마찬가지다. 즉, 예술의 가치를 결정하는 것은 그림이지 소재가 아니라는 뜻이다. 이 정도로 충분히 설명될 것이다. 이 두 가지 장르를 주장하는 사람은 진정한 미국 미술이 될 만한 명확한 소재를 내세우며 정치적·사회적 의제가 아닌 그림이 전달하게 될 신념을 통해 우리를 설득해야 할 것이다.

전통주의자들의 입장을 세밀하게 살펴보면 더 정확한 것을 알 수 있을 것이다. 전통주의자들은 지방색을 띤 소재를 사용하면서 토착적인 형태를 탐색하는 일에 관심을 기울인다. 그러나 전통주의자인 미국의 미술가들이 지방색을 띤 요소를 활용할 때 확신을 가져야만 진정으로 미국적인 형태와 상징이 된다는 것을 알아야 한다. 따라서 전통주의자들의 입장은 미국적인 미술을 탐색하는 우리의 연구에서 중요하다. 또한 그들은 미국적이라고 설명만 늘어놓는 제재보다 그 자체로 토착적인 미술을 찾고 있다.

이런 입장에서 위대한 미국 화가들의 작품, 또는 역사 속에서 시대를 대표하는 화가들을 살펴보는 것이 도움이 된다. 미국 초창기에 활동한 초상화가 두 명을 살펴보자. 미국인을 모델로 삼은 존 싱글턴 코플리John Singleton Copley와 길버트 스튜어트Gilbert Stuart의 작품을 보면 그들이 당대 영국 화가들과 매우 적극적으로 경쟁하고 있다는 것을 느낄 수 있다. 그러나 같은 시대에 활동한 벤저민 웨스트Benjamin West는 프랑스의 다비드, 앵그르와 같은 방식으로 미국의 역사적 풍경화를 제작했다. 이들의 그림은 아마 같은 장르에서 이류에 속하는 영국의 모방 화가들에게서 간접적으로 영향을 받아 만

들어낸 스타일이었을 것이다.

이런 내용을 조금 더 면밀히 살펴보면 조지 풀러George Fuller와 새뮤얼 모스Samuel Morse까지 영국이나 뮌헨의 영향을 받았을 것을 자연스레 짐작하게 된다. 윌리엄 메리트 체이스William Merrit Chase, 프랭크 두버넥Frank Duveneck, 토머스 에이킨스Thomas Eakins는 더 큰 영향을 받았다는 것을 알 수 있다. 이렇게 미친 영향이 이제 앨버트 핀캠 라이더Albert Pinkham Ryder나 윈슬로 호머Winslow Homer 같은 에이킨스의 동시대인들 전반에까지 이른다. 호머는 삽화가의 영역을 벗어난 듯 보이며, 이는 틀림없이 에이킨스의 영향 때문이다. 곧이어 조지 벨로스George Bellows가 다시 체이스의 뒤를 따른다. 라이더의 작품은 르네상스 시대 피렌체 화파, 라파엘 전파, 그리고 유사 블레이크[3]적인 개념들을 섞어놓은 것이다. 그렇다면 라이더의 작품은 이들 모두와 어떤 관계를 맺고 있는 것일까? 어쨌든 이들은 모두 미국식 전통을 형성하고 있는 사람들이다.

이들은 그 당시 미국 문화의 원형이었던 유럽에 의존하고 또 영향을 받았다고 할 수 있으며, 이는 사실일지 모른다. 그러나 그것만이 미국 문화를 대표하는 유일한 그림일까? 이런 생각에는 오해가 있을 수 있다. 조형성에서 천재인 예술가는 지리학적 경계에 구애받지 않고 어느 곳으로도 갈 수 있고, 가장 앞선 조형성을 찾아 활용하기도 한다. 이는 어느 시기, 어느 부류의 예술가들을 조사해보아도 알 수 있다. 조형적 발견은 어디에서 발생했든지 다른 예술가

3 영국의 시인이자 화가, 판화가, 신비주의자인 윌리엄 블레이크(William Blake)를 말한다.

보다 앞서 나가는 이들의 업적이다.

여기에서 우리는 실질적인 가치를 결정하기 위해 지역적 관점에서 이동해 지리학적인 내용을 검토해야 한다. 지리학적 관점에서 볼 때, 서로 다른 지역성은 환경의 차이에서 온다. 예술가는 환경에 민감하며, 예술은 그 결과물이다. 즉, 예술가와 환경의 상호작용을 회화적인 수단으로 표현한 결과물이다. 따라서 서로 다른 지역성을 가진 예술가는 서로 다른 예술을 만들어낸다. 다시 말해, 화가는 자기가 지닌 특별한 지역성, 지방색에 맞는 토착 예술을 창조하게 된다.

이런 가정에서 논리적인 결론을 내려보자. 뉴욕의 A가와 B가 사이에 사는 화가는 실제로 C가와 D가 사이에 사는 화가와 전혀 다른 환경에서 산다고 할 수 있다. 논리적으로 볼 때, 각자의 성격이 주는 영향과는 별도로 그들의 예술에는 다른 점이 있어야 한다. 그러나 우리는 대개 그들이 같은 환경에서 살고 있다고 말한다. 왜 그럴까? 우리는 아마 그 두 구역이 서로 가까이 있어서 접근하기 쉽고, 그래서 둘 사이에 의사소통이 쉽기 때문이라고 대답할 것이다. 그리고 한쪽의 환경적 요소가 다른 곳으로 잘 흘러갈 수 있어서 그 둘이 곧 단일한 환경으로 생각될 것이라고 말할 수도 있다. 어느 정도로 거리 차가 나야 다른 환경, 다른 장소라고 말할 수 있을까? 브롱크스와 브루클린은 의사소통이 원활하기 때문에 대체로 같은 환경권으로 생각할 수 있다.

어떤 지역이 다른 지역으로부터 고립되는 것은 바로 그 둘 사이의 의사소통 때문이다. 신문, 라디오, 교통, 전보 등이 세계의

구석구석을 연결하는 시대에 미국의 어떤 지역이 고립된다거나 그지역만의 고유한 토착성이 완벽하게 지켜진다는 주장은 옳지 않다. 존재할 수 없는 완벽한 고립을 억지로 강화하는 것은 너무 인위적이다. 지방주의를 옹호하는 이들이 거부하는 외부의 영향력이 지닌 인위적 특성보다 더 인위적이다. 물론 자기가 접하는 환경과 물려받은 것을 그대로 지키기 위해서 새롭고 신기한 문물의 도입을 원주민들이 강경하게 저지하는 오자크 지방이나 애팔래치아 산지 같은 지역의 경우라면 외부 영향을 완전하게 차단하려 한다는 말이 들어맞기는 할 것이다.

　　이런 논리 형식이 범하게 되는 어리석음은 우리가 위대한 예술 전통으로 생각해온 문명, 즉 우리가 그들만의 고유한 표현을 가지고 있다고 생각하는 이탈리아, 네덜란드, 그리스 전통의 기원을 찾아가보면 쉽게 깨달을 수 있다. 그러나 예술의 역사에 이런 식의 고유성은 존재하지 않는다. 그리스 예술은 단지 이집트 예술과 크레타 예술의 발전, 그것도 완만한 발전의 산물이다. 그리스가 자기 고유의 특성을 형성하기 위해 햇병아리 같은 날갯짓을 시도하고 있을 때, 이집트와 크레타는 이미 위대한 문화를 꽃피우고 있었다. 자신만의 것을 만들기는 했지만, 외견상 이집트적인 전형과 일반적 전통에서 벗어나는 데 수 세기가 걸렸다. 그리고 비잔틴 미술은 단지 알렉산드리아, 안티오크, 시리아, 메소포타미아 지방에 있는 헬레니즘 전통과 그리스 반도가 자체적으로 가지고 있는 전통을 혼합한 것일 뿐이다. 이런 예술적 전통 요소들이 비잔틴 미술로 송두리째 옮겨 와 다시 충실하게 재현되었다. 마찬가지로 이탈리아에서

나타난 기독교 미술은 이곳저곳을 여행하는 순례자나 상인, 예술가 등의 영향을 받으면서 그 유형을 형성했다. 타지의 영향은 조토의 작품에도 나타난다.

르네상스 시대의 거장들은 시간을 보전하는 것조차 파괴해 버렸으며, 로마의 장인들이 복제한 헬레니즘 미술의 조각편들을 뒤져서 영감을 발견했고, 십자군 원정으로 동방에서 가져온 전리품에서도 영감을 얻었다. 그들은 이런 것을 작품의 모델로 이용하는 것을 부끄러워하지 않았다. 그들의 관심사는 가장 위대한 예술을 만들어내는 것뿐이었다. 그리고 그 예술은 과거와 현재를 통틀어 총체적인 지식의 정점에 해당한다. 플랑드르 지방의 예술은 번창하자마자 곧 프랑스인의 손으로 넘어갔다. 벨라스케스는 플랑드르의 루벤스나 베네치아 대가들의 가르침을 단지 그들이 스페인 사람이 아니라는 이유로 무시하지는 않았다. 이런 전통은 지리학적 경계와는 무관하다. 누가 샤르댕이 와토Watteau보다 렘브란트와 더 많은 공통점을 가졌다는 것을 부인하겠는가? 벨라스케스가 자신의 동료인 무리요Murillo보다 렘브란트와 공통점을 더 많이 가졌다는 것을 누가 부인하겠는가? 반대로 와토가 샤르댕보다는 렘브란트와 공통점이 더 많다는 사실을 누가 부정하겠는가?

벨라스케스가 스페인 사람이 아니었다면 우리는 그의 작품이 그렇지는 않았을 것이라고 말할 수도 있다. 그러나 마찬가지로 만일 그가 벨라스케스가 아니라면 그림들이 그렇지는 않았을 것이라고도 말할 수 있다. 그 사람이 가진 재능과 그 재능에 기반해서 환경이 작용하는 힘이 합쳐져 한 사람을 이루는 것은 틀림없는 사실

이다. 그것이 바로 사람마다 작품이 다른 이들의 것과 다른 이유다. 또 똑같은 환경, 똑같은 문화적 요소와 환경적 요인을 가지고 같은 시대에 피렌체 지방에 사는 보티첼리와 미켈란젤로가 수 세기 동안 다른 유파로 분리될 만큼 서로 다른 특색을 지닌 작품을 만들어낸 이유이기도 하다. 위대한 전통 안에서 창조된 작품을 연구해보면 그 안에는 많은 차이점이 있다는 것을 알 수 있다. 언제나 비교할 점이 있다. 중요한 사실은 어떤 전통이든지 그 내부에는 최고로 발달한 그 시대의 조형적 정교함이 존재한다는 것이다. 그것은 아마 이웃 나라나 대륙을 건너 아주 먼 곳에서 왔을 것이다. 사실, 전통의 발전과 기원을 연구하는 것은 기대하지 않았던 곳까지 그 공간과 시간 속을 최신식 기차의 속도로 달리는 것과 같다. 이토록 빠른 속도는 우리가 의사소통 속도에 대해 가지고 있는 느림의 개념을 무색케 한다. 의사소통에서 이토록 빠른 속도가 가능했던 것은 위대한 예술가들이 특정 시대의 가장 위대한 작품을 생산하는 데 전적으로 전념하고자 했던 강렬한 욕구 때문이었다.

그리고 하나의 전통, 특히 위대한 전통은 특정 공동체 전체가 예술 작품을 소유할 때 가능하다. 이때 공동체는 위대한 작품들을 어느 곳에나 놓을 수 있는 공간을 가지고 있어야 한다. 코플리가 위대한 예술가일 수 있었던 것은 그가 토착 원주민이었기 때문이 아니라, 미국 전통에 크게 기여한 예술가였기 때문이다. 에이킨스와 라이더의 경우도 마찬가지다. 그들이 미국의 문명을 반영했기 때문이 아니라, 미국 땅에서 사는 동안 기념비적인 업적을 이루었기 때문에 그들은 위대한 예술가인 것이다. 그들은 어떤 식으로든

환경을 반영할 수밖에 없었다. 그들이 이미 환경의 일부였기 때문이다.

우리는 지방주의와 전통주의를 주장하는 이들이 말하는 토착성의 특징을 매우 원시적인 종족의 사례에서 파악할 수 있다. 이 방법은 두 가지 점에서 옳다. 첫째, 우리가 원시 종족의 예술을 살필 때 어느 정도 시간적인 거리를 두기 때문에, 세세한 것에 천착할 때는 결코 파악할 수 없는 예술 전반에서 파악되는 동질성을 포착해낼 수 있다. 둘째, 우리는 원시 종족과 그들 이전의 문명에 대한 지식이 부족해서 예술가들이 차용했던 예술적 기원을 추적하는 것이 불가능하다. 그렇지만 고고학자들이 여행과 문화에 대한 탐색으로 끊임없이 가치 있고 영속적인 것을 발굴하고 알아낸 것을 우리는 유용하게 활용할 수 있다.

월터 파흐Walter Pach가 이야기했다시피, 디에고 리베라Diego Rivera가 어떻게 파리의 예술가들을 찾아냈는지 우리는 이미 알고 있다. 당시 리베라는 학생 신분으로 마드리드에 머무르고 있었으며, 그에게 토착적인 것이란 곧 멕시코적인 것이었다. 파흐는 리베라의 한 친구에게 파리에서 진행되고 있는 새로운 흐름에 관해 알려주는 편지를 썼다. 그리고 경이로운 새로운 세계를 보기 위해 리베라는 곧장 파리로 향했다.

예술가는 항상 새로운 예술적 풍요로움을 찾아다니는 초기 르네상스의 개척자들과 같다.

교육과 전통

미국은 나이 들어가고 있다. 자기 자신을 의식하는 것은 인간이 가진 취약점 중 하나다. 조상들의 초상화를 걸어놓은 벽면 한쪽에 자기 초상화를 걸려는 욕망은 바로 자기 자신을 의식하는 데서 나온다. 우리는 그것이 인간의 감정, 불행이라는 감정도 있기는 하지만, 대체로 우리의 삶을 품위 있게 만들어주는 감정의 한 측면이라는 것을 이해해야 한다. 어떤 점에서 이런 자기 강화는 우리 삶의 기초가 되는 건전한 개인주의의 표현이다. 무엇인가를 소유하거나 획득했을 때의 자부심이 바로 여기에 해당한다. 어쨌든 이런 욕망은 지금까지 강하게 나타났으며, 또 절대 무시할 수 없는 동기가 된다. 특히 교육자는 이런 점을 생각해야 한다. 그들의 가르침 안에서 어린 학생들의 이런 욕망이 길러지고, 이 욕망은 지금 이 순간의 강렬한 실존에서 나온 것으로 무시할 수 없는 자극적 동기로 작용하기 때문이다. 또한 이런 욕망을 키우고 전파하는 일이 바로 교육자에게 달려 있기 때문이다.

미국의 미술 교육에서 교사는 반드시 두 가지 목표를 염두에 두어야 한다. 첫째, 미술 교육이 어떤 방식으로 어린아이의 삶에 도움을 줄 것인가? 둘째, 교육자는 앞으로 아이들이 지역 사회의 문화 생활에 참여하도록 어떻게 준비시킬 것인가? 교육자는 우리의 전통에 어떻게 기여하고 있는가? 그리고 이런 전통이 어떻게 발전해가야 논리적이고 바람직한가? 우리가 좀 더 발전시켜야 할 덕목이 있는가? 우리는 이런 미덕을 더 발전시키기를 원하는가? 아니면 바

로잡고 싶은 잘못된 덕목이 있는가? 이런 질문이 이 분야에서는 중요하다. 여기에서 우리는 기계를 이 방향으로든 저 방향으로든 돌릴 힘을 가지고 있다. 사회가 가리키는 방향에 맞춰 독단적인 교육을 해온 결과는 이미 충분히 기록되어 있다. 그런 식으로 교회와 국가는 교육을 통제했다.

그러므로 교사는 진실을 염두에 두면서 이런 질문을 해봐야 한다. 그리고 만일 질문의 내용이 시류에 맞지 않는다면 용감하게 떨치고 나갈 수 있어야 한다. 불행하게도 이런 요구를 충족시킬 용기와 힘은 진실의 힘에 비례해서 커지지 않는다. 그리고 부당함은 공정하지 않기 때문에 오히려 더 강력할 수도 있다. 그렇다 해도 교육자들은 위의 질문과 관련한 내용들을 깊이 생각하고 중요하게 다루어야 한다.

우리는 천재들이 잇달아 등장해 위대한 문화적 업적을 이루고 세상에 끝없는 기쁨을 만들어주는 사회를 부러운 시선으로 바라본다. 이런 사회는 나라, 대중, 이상주의, 그림, 그리고 철학이 조화를 이루고 보편적인 합일 상태를 유지한다. 간단히 말해, 소박한 것이든 한껏 세련된 것이든, 모든 사람의 모든 활동이 하나의 통합을 향해 결합되어 나가는 바로 그런 상태다. 예를 들면, 페리클레스가 활동했던 그리스, 조토의 피렌체, 프랑스의 중세 성당 등이 그렇다. 그것은 바로 헨리 애덤스Henry Adams[4]가 애정을 기울여 묘사했던 '13세기적 통일성'이었다. 이 모든 것이 황금시대를 이룬 요소들이다.

[4] 미국의 역사가, 문필가.

그리고 이 모두는 우리에게는 황금시대를 의미하며, 실현 가능성이 의심스럽기도 하지만 이러한 시대를 갈망하는 우리의 욕망 또한 매우 강하다.

궁극적으로 이루고 싶은 목표가 없다면 어떤 사회도 그 상태를 계속 유지할 수 없다. 이것은 창조의 충동을 집단적으로 표현하는 것이다. 향수에 가득 찬 채 황금시대를 다시 재현하는 것은 예술에 대한 갈망의 표현이다. 그 황금시대는 실제로 완전무결한 것이 아니라, 단지 예술의 형식적인 성과 안에서만 황금기로 간주되기 때문이다. 예술은 그 외형상 최고로 평가받을 때가 아닌 그 사회의 최대 열망을 표현할 때 사회에 가장 유익하다. 르네상스는 잔인한 시대였다. 그리스의 자유는 노예제도 위에서 가능했다.

이런 상상 속의 통합체가 어떻게 실현되었는가라는 질문을 할 수 있다. 거리가 멀어지고 시간이 많이 흐르면 차이점은 흐려지기 마련이다. 그리고 향수와 동경의 달콤함은 인간에게서 부정하라고 요구할 수 없는 것이다. 사실 이런 결합의 징후가 매우 바람직한 것이어서 비록 그것이 존재하지 않는 것이라고 해도 하나의 통일체를 창조하려는 움직임은 진행된다. 독일은 이미 그렇게 하기 시작했다. 물론 그런 종류의 결합이 우리에게는 맞지 않다. 그래서 우리는 부정적 효과를 배제하면서 독단주의의 이점을 취하기를 원한다. 이때의 독단주의는 외부의 것을 융합하는 방식이 아니라 우리의 토착적인 것만을 취한다는 의미다. 미국은 미국만의 케이크를 갖는 것은 물론 그것을 먹기를 원한다.

우리는 합리적인 민족이므로 바람직한 형태와 서로 다른 문

화의 결합의 효용성을 증명해야 하는 필요성을 이미 알고 있다.[5] 그런데 만약 사실들이 우리의 욕망을 정확하게 증명하지 못할 경우, 우리가 사실을 조금 다르게 말한다고 해서 큰 문제가 될까? 만일 우리가 원하는 것을 실현해줄 질서를 만드는 과정에서 어떤 사실이 우리의 욕망과 모순된다면 그 욕망을 깨끗이 잊어버려야 할 만큼 심각한 것인가?

　　이 나라에서 최선이자 우리 모두가 바라는 교육은 자유주의의 원칙을 실현하는 교육이다. 이는 체계적 원칙이고, 진실의 힘을 최고의 신념으로 삼고 있으며, 가장 유용하다고 할 수 있다. 그리고 이 원칙 체계는 우리의 내면에서 선을 실현하기 위한 최상의 방법이다. 우리 사회를 떠받치는 토대로 이 원칙 체계가 있다면, 우리는 외부의 문화와 결합된 문화를 수용할 수 없다. 자유주의에 입각한 원칙 체계는 우리가 소유하기에 바람직해 보이며, 또 앞서 말한 결합은 우리 가까이에 있는 유일한 것이라는 단지 그 이유만으로 결합을 허용할 수는 없기 때문이다. 그러므로 진정한 미국 미술의 구성 요인을 검토하는 중에는 외부 요소의 결합이라는 유혹적인 꿈을 유보해야만 한다.

5　다음 절에서 설명하겠지만, 미국적이지 않은 외부 문화의 무차별적 유입을 우려하고 있다.

대중 예술

결합 문화[6]가 지닌 최대 매력 중 하나는 그 시대에 통용되는 예술이 전달하는 메시지가 지닌 보편성이다. 메시지는 그 사회 대중 모두를 위해서 직접적이고 분명하게 발언한다. 이런 특성은 민주주의 사회에서 특히 매력적으로 보인다. 다수 대중에게 유용한 문화의 즐거움을 제공해주는 것은 민주주의의 목적과 관련해, 특히 민주주의의 자체적인 철학 안에서 절대적 의미를 가진다. 그래서 마사초가 만들어낸 이미지는 산타 마리아 노벨라 성당으로 이어지는 피렌체 거리의 흥청거리는 대중에게서 갈채를 받았고, 그런 위대한 예술이 많은 이들에게 인정받는 것을 보면 우리도 그에 견줄 만한 훌륭한 예술 작품을 소망하게 된다. 그런데 대중은 마사초의 예술을 진정으로 관심을 가지고 감상하는 것일까, 아니면 단지 흥미로운 볼거리로 좋아하는 것일까? 시간이 조금 흘러 바로 이 대중은 위대한 예술 작품이 불타는 사보나롤라의 화염 앞에서도 똑같이 열광했다. 사실, 이처럼 군중의 이중적인 모습을 보여주는 예는 많다. 정말로 군중이 스콜라 철학의 우회적이고 복잡한 사고방식을 좇아서 그런 행동을 한 것일까, 아니면 복종의 의미로 마사초의 작품이 있는 교회와, 그림을 불사른 폭군 모두에게 열광한 것일까? 그들은 시간과 장소에 따라 자신들의 순간적인 쾌락만을 취한 것일까?

통탄할 일이지만 후자의 일들이 거짓이 아닌 사실이라는 것

6 여러 문명의 영향을 수용하면서 형성된 문화를 의미한다.

은 교회와 국가가 더 이상 국민의 취향과 금기를 규제할 수 없던 시기에 네덜란드에서 있었던 일을 떠올리면 쉽게 알 수 있다.[7] 즉, 국가와 교회의 통제에서 벗어나 자기 의사를 드러낼 수 있는 상대적인 권리를 지녔던 네덜란드인도 렘브란트 예술의 조형적 편력에 공감하지 않았다. 렘브란트가 틀림없이 마사초보다 대중이 가지고 있는 리얼리티 감각을 덜 파괴했음에도 그랬다. 그의 운명은 강력한 후원자의 권위를 등에 업지 못한 후대의 다른 예술가들과 비슷했다. 후원자는 예술가를 인정해주는 동시에 예술가에게 통제권을 행사했다. 그리고 앵그르, 다비드, 코로Corot, 마네Manet, 쿠르베Courbet, 그리고 들라크루아가 대중에 대한 적의와 혹독한 무관심에 맞선 예도 볼 수 있다. 대중은 예술을 평가할 때 작품에서 리얼리즘 성격이 강할수록 더 냉담했다.

앞에서 거론한 그 시대의 그림은 제의식에서 빠져서는 안 될 필수적인 것이었다. 그리고 거기에 모인 대중은 자발적으로 제의식에 기꺼이 참여했지만, 때로는 그저 참석하기만 했다. 언제 그들이 처음으로 자신의 생각을 표현할 기회를 가졌는지는 알 수 없다. 우리는 이 대중이 예술 작품을 예찬하면서 열광했던 것처럼 똑같이 성상파괴주의 시대에 반달리즘(파괴)에도 열광했다는 사실을 기억하기만 하면 된다.

예술이 대중적인 수단이 되어야 한다는 일반적인 개념은 특

7 대중적인 예술을 논하면서 네덜란드인이 렘브란트에게 취한 평가를 들어 부화뇌동하는 대중의 속성을 비판하고 있다.

히 민주주의 사회에서 매력적으로 보인다. 민주주의 사회는 내면의 즐거움, 이전 시대에는 특권층만이 누린 배타적인 즐거움을 교육을 통해 대중에게 전달할 수 있다는 신념을 갖고 있다. 교육을 통해 예술을 보고 배우고 토론하는 것이 더 쉬워져 그 시대 예술가의 작품을 감상하는 가운데 예술의 토대는 계속해서 확장될 것이다.

이런 식으로 예술이 기능하기를 바라는 것은 민주주의 신화 안에 있는 감상적인 철학적 기반에서 나온 것이다. 우리는 사장이 된 신문팔이 소년과 철도 갱목원에서 대통령이 된 링컨을 자랑스러워한다. 또한 우리는 싸구려 술집에서 몇 년을 거쳐 카네기홀로 진출한 음악가나 신문에 카툰을 그리다 고급 화랑으로 진출한 예술가를 넘치는 애정으로 바라본다. 신데렐라 이야기는 우리에게 환상을 심어준다. 이런 신화 속에서 우리는 민주주의가 지닌 기회균등 원칙에 관한 상징적인 이야기를 듣는다. 이것은 기회균등의 자유를 말한다. 출발이 초라하다고 해서 성공이 불가능하지는 않다는 것을 의미한다.

이런 가정을 부정하는 것은 곧 우리 사회의 기초를 부정하는 것이다. 그리고 이런 가정을 부정한다면 이 토론도 지속될 수 없다. 그러나 이런 관점을 지나치게 확대해 오히려 반대로 생각해버리면 위험에 빠지기 쉽다. 가령, 어떤 사람들은 가장 비천한 출발을 해야만 최고의 경지에 도달할 수 있다고 생각한다. 역경을 극복하고 영웅적이고 존경받을 만한 모습을 보여주었기 때문에 결국은 훌륭한 대통령이 된 링컨을 존경하는 것은 너무도 당연하다. 즉, 정치가로서 링컨이 위대한 것은 어려운 환경을 극복했다는 점에서 더 영웅

적으로 보이기 때문이다. 그러나 만일 우리가 워싱턴이 귀족이라는 배경에서 자랐기 때문에 위대한 대통령이 아니었다고 말하거나, 제퍼슨이 부유한 농장에서 자라서 그의 민주주의가 옳지 않다고 말하는 것은 정말 옳지 않은 결론이다.

이런 시각을 회화의 영역으로 확장해보면 역逆속물주의가 있다. 속물주의 그림에 해당하는 이런저런 그림이 스스로 사람들에게 말을 걸지는 않는다. 그 그림은 위대한 예술일 리 없기 때문이다. 그러면 누군가는 그림에 대답하는 사람이 몇 명이 되어야만 충분한지 되묻는다. 한 명, 열 명, 아니면 백만 명이면 충분할까? 이런 사고방식은 분명히 위험하다. 이런 관점으로 본다면 박스오피스가 우리 문화의 척도가 될 것이며, 맥스필드 패리시는 미국 예술의 진정한 대표자일 것이다. 패리시의 작품은 다른 어느 예술가의 것보다 미국 가정의 침실과 거실에 많이 붙어 있기 때문이다. 패리시의 작품은 만화책이나 《새터데이 이브닝 포스트Saturday Evening Post》와 같은 맥락에서 우리 문화의 지표가 된다. 이제 이런 예술은 세계 어느 나라에서도 찾아볼 수 있다. 영국의 《펀치Punch》, 미국의 《저지Judge》, 《뉴요커The New Yorker》, 프랑스의 《일뤼스트라시옹Illustration》 등 어디에서든지 이런 것을 볼 수 있다. 그렇지만 이런 류의 것들이 미국에서만은 유독 잘 포장되어 예술로 내걸리고 있다. 예술로서 이런 카툰을 칭찬하는 비평가들의 주장은 그 카툰들만큼이나 철학적 효용성을 인정받고 있다. 익살스러운 논평이나 일화, 또는 대중 잡지의 내용을 묘사해 장식하는 기능을 하는 이런 삽화는 그 목적에 맞는 유익한 취향을 드러내도록 아직 더 발전해가야 한다. 그러나 예술

로서의 삽화는 우리가 이런 수단으로 표현할 수 있는 것들 중에서 가장 저속한 표현에 해당할 것이다.

이런 점이 민주주의의 전체적인 개념에서 발견되는 가장 심각한 문제점 중 하나다. 즉, 문화적 기능은 공통분모라는 토대 위에서 전달되어야 한다는 생각이다. 이런 시각은 예술 작품을 검증하기 위해 정립해온 모든 가치를 혼란스럽게 만든다. 이것은 모든 사람에게 유용한 문화를 상정한다는 점에서 교육의 한 가지 목적을 표방하고 있다. 그러나 이는 문화를 오히려 제거하는 결과를 낳고 만다. 이것은 확실히 모든 사상의 죽음과 같다. 취향과 성취도에서 현재 수준에 맞추기 위해 문화의 질을 저하시키기보다는 최고 목표를 인식하기 위한 유익한 방법이 문화를 평가하고 확산시킬 수 있는 기초가 되어야 하지 않을까?

한편, 공동체의 문화적 삶에 참여하는 이들을 확대해나가는 것은 교육자들의 과제다. 분명한 것은, 이런 목적은 문화적 수준을 모든 제도에 맞게 낮추는 방식이 아닌 평등한 기회를 통해 문화를 향유하고 기여할 수 있는 사람들을 늘림으로써 달성되어야 한다는 사실이다. 우리는 역사 속에서 문화적 삶에서 끊임없이 가해지는 반달리즘을 보아왔다. 그리고 그런 어려움과 위험을 이겨낸 소수의 용감한 이들이 사회적 분위기가 성숙해졌을 때 그들이 할 수 있는 일에 전념하는 것도 보았다.

결론적으로 다음과 같이 말하고자 한다. 위대한 예술 작품은 대중적이어서는 안 되는 동시에 대중적이어야 한다. 또 인기가 없다는 것은 예술적 가치가 부족하다는 뜻이 아니며, 예술적 가치에

대한 지표가 되어서도 안 될 것이다.

　　대중주의자들이 특별히 원하는 바를 분석해보면 그들이 원하는 것을 평가하는 데 도움이 된다. 그들이 인정하는 그림과 그들의 목표에 맞는 프로그램을 살펴보면 몇 가지 특징을 찾아낼 수 있다. 즉, 주제는 관람자의 경험이나 지식과 유사해야 하며, 모든 사람이 쉽게 이해할 수 있고 즐길 수 있는 형태로 표현되어야 한다는 것이다. 결국은 장르화의 형식으로 우리 문화 내에서 조형적인 표현을 하는 것이 옳다고 믿는 사람들과 같은 입장에 서는 것이다.

　　역사적으로 그들은 이런 상황을 아주 구체적으로 경험하지는 못했다. 예술의 역사를 통틀어 우리에게 알려진 이들 중 유일하게 이런 목적을 달성한 부류는 네덜란드의 장르화가들뿐이기 때문이다. 우리가 말하고 있는 화가들은 최고의 대가가 아니라는 점을 잘 생각해야 한다. 다시 말해, 네덜란드 장르화가 중에서 정말로 위대한 대가들은 이런 목적에 자신의 모든 것을 바치지 않았다. 게다가 이 부류의 그림들은 플랑드르 전통이 지닌 가장 하위 목표임을 알아야 한다. 그리고 그것은 단지 대중의 격렬한 반응을 자극할 뿐이다. 부분이 아닌 전체적인 그림의 역사는 예술 안에서 고양되고 영웅적인 특성을 새롭게 만드는 것이기 때문이다. 그러나 네덜란드의 중산층은 예술의 이런 의미를 잃어버렸다. 그들은 자신들이 살고 있는 환경을 그림을 통해 남들에게 알리는 데 관심을 두었다. 오늘날의 커리어 앤드 아이브스는 바로 이런 전통에서 나와 특정 지역으로 파생된 산물이다.

　　앞에서 다룬 특수화와 일반화는 그 개념상 구별된다. 우리가

당연히 예술로서 생각하는 것과 삽화처럼 불명예스럽게 부르는 것 사이에는 명백한 차이가 있다. 그리고 우리가 "불명예스럽게"라고 말할 때도 대중적 기능을 고려해야 하는 그런 예술의 가치를 실추시키지는 않는다. 삽화가로 시작해 화가가 된 윈슬로 호머처럼 위대한 화가는 창작 예술과 단순한 기록 사이의 차이점을 잘 알고 있다. 그들이 신문 삽화가와 화가를 똑같은 것인 양 생각한다고 말할 수도 없다. 그들은 그림과 삽화의 차이점을 정확하게 구분한다.

대신에 우리는 대중성이라는 기능을 위해 훌륭한 예술의 지위를 강탈하려는(리얼리티 개념 형성과 관련해 일반화를 진행하는 예술의 특징과 순수한 예술을 표면적으로만 모방하는 것, 광고, 그리고 교훈적 강경주의에 호소하기 등을 통해) 그런 예술을 폐기한다. 우리는 일반 대중이 바라는 익숙한 것에 손들어버리는 그 시대의 위대한 일반화의 모방꾼을 볼 수 있다. 그들은 또 일반화 작업을 수행하는 진정한 예술이 거부했던 금전적 보상을 취하면서 새로움에 관한 표면적인 특성만 살짝 흉내 낼 뿐이다.

왜냐하면 관객은 대체로 새로운 것을 좋아하며, 최신 유행 의상과 같은 익숙한 것을 가장 좋아하기 때문이다. 물론 예술의 경향이 앞으로 나아가고 있다면 유행은 인기를 향해 나아간다. 다시 말해, 새로운 진실이 표방된 후에 거기서 가져온 새로움은 한 세대의 유행이 되어버린다. 학구적인 전시회를 보자. 거의 예외 없이 그곳에 걸린 그림들은 모네의 인상주의를 찬양해 모방한다. 그리고 현대적인 갤러리를 보자. 그곳에서 표현주의는 처음으로 새롭게 발견되고 있다.

사실 오늘날까지 살아남은 단일한 개념이란 없다. 입체주의, 초현실주의, 표현주의, 또는 대안적이고 대중적인 용도로 사용된 것이든, 광고, 선전, 장식이든, 모방만을 일삼는 이들은 이런 모든 흐름이 인간의 삶을 위해 지금 당장 사용할 수 있는 새 기술을 보여주기 때문에 매우 유용하다고 말할 것이다. 그리고 그들이 그렇게 한 이후로 실제로 그들의 작업은 곧 예술 작품이 되고, 독창적인 것은 단지 연습해서 모방만 하면 된다고 생각한다.

우리는 이미 이런 측면에 대해 의견을 나누었다. 그러나 예술의 조형적 지속성 안에서 모든 새로운 단계가 똑같은 방식으로 환영받았고, 똑같은 목적으로 세속화되었고, 똑같은 정당화의 이유를 대면서 모방하는 사람들이 생겨났음을 떠올려보자. 만일 이런 사실이 후기 르네상스 시대에까지 알려지지 않았다면, 그것은 대중에게 자신들을 대변해줄 인물이 없었고 기록도 거의 남기지 못했기 때문이다. 그리고 예술가에 대한 보상이 후원자와 국가의 지원에만 의존했기 때문이다. 그러나 예술이 개방된 시장에 놓인 이후, 특히 최근에 예술이 대량 생산 시장에서 팔려야 했던 이후 우리는 이런 패턴이 옳은 것이 되어버리는 상황을 종종 목격한다.

렘브란트는 자신의 후원자가 〈야간 순찰대〉에서 빛에 집중한 것에 큰 관심을 보이지 않는다는 것을 알았다. 후원자는 그 당시 사람들의 모습과 그 뒤를 따르는 자들을 닮게 그리는 화가의 재능에 더 관심을 가졌던 것이다. 모네와 세잔도 똑같은 경험을 했다. 아카데미에서 사전트와 전시자들이 수준 낮은 그림들만 파는 것을 보았던 것이다. 그들은 프랑스 대가들의 방식을 표피적으로만 따라

했기에 성공한 듯이 보인 최하 수준의 작품이었다. 모네와 세잔이 익숙하지 않은 것을 표현한 반면, 이들은 관람자들이 익숙한 것을 선호하므로 친숙한 것들을 많이 그렸다.

그러므로 우리는 인기 있는 예술의 기초는 삽화, 설명 그림 illustration이라는 사실을 알 수 있다. 그것은 설명적인 요소를 강조하는 것이다. 여기서 말하는 설명적 요소는 우리가 위대하다고 평가하는 예술로부터 대중적인 예술을 구분 짓는 그림의 목적이라는 의미가 있다. 위대한 예술의 기능은 일반화 작업을 수행하는 것이다. 즉, 우리가 처한 환경의 특정한 일면에서 온 것이든 순수하게 상상적인 부분에서 온 것이든, 그것을 일반화 작업으로 연결하는 일을 한다.

물론 조형 예술과 설명 그림 사이의 관계가 항상 대립하는 것은 아니다. 모든 나라에는 조형 예술과 공존하는 대중 예술이 있다. 한 10년 정도 뒤떨어지는 대중 예술은 그 시대의 조형 예술에서 특징을 빌려온다. 대중 예술이 조형 세계의 언어라는 점에서, 조형 예술을 살찌운다는 것은 부정할 수 없고 반드시 해악적이지도 않다. 예술에서 '위대함'은 모방하거나 차용할 수 있는 모범 사례를 가지고 있지 않다. 그리스의 꽃병, 메가라**⁸**의 조각상들, 유선형 가정용품들, 상점 진열창에 내걸린 것들, 우리 생활에서 인기 있는 디자인과 프랑스의 전통이 가지는 일반적인 관계, 이 모든 것은 예술 전통과 그것이 장식성에 미치는 영향력 모두에 관한 증거다. 현대 예

8 그리스 아티카주 안쪽으로 깊숙이 들어와 사로니코스만을 끼고 있는 고대, 현대 정착지.

술은 그 최고의 기능이 장식과 비슷하게 되어버렸기 때문에 그렇게 이용된다고 말할 수 있다. 그렇다면 그리스 꽃병에 그린 그림은 어떤가? 고대 석관 위에 새긴 상이나 바로크 시대의 화려한 장식은 어떤가? 한 점의 예술 작품은 장식 목적을 위해 사용될 수 있으므로, 그것이 뛰어난 작품성이 부족하다는 의미는 아니다.

이런 대중적인 흐름의 결과로 엄청난 혼란이 우리 시대의 예술과 장식 사이에서 발생했다고 말할지도 모른다. 이 둘은 관계가 없다는 정도로 말해두자. 예술의 기능은 표현하고 감동을 주는 것이며, 장식의 기능은 예쁘게 꾸미는 것이다. 유용한 사물들이 각각 우리를 감동시키기 시작한다면, 우리를 철학적으로 사색하도록 자극한다면, 우리는 한시도 조용히 지낼 수 없을 것이다. 또한 예술이 장식적이라는 사실도 당연히 강조될 것이다. 하지만 단호하게 말하건대, 예술에서의 장식성은 철학적이고 기본 법칙에 천착해 있으며, 또 그것을 증명하고 있다. 장식의 원리는 관능적인 감각에 정당함을 더해줄 뿐이다. 우리는 물론 추한 것보다는 보기에 좋은 것을 기대한다. 그러나 유쾌함이란 환경을 파괴하지 않으면서 그 기능을 수행할 때 가장 좋은 것이다. 따라서 장식은 유익한 취향을 드러내는 것이다. 그림은 유익한 취향에 대한 직접적인 견제다. 그러니 장식의 교훈으로 예술을 가르치는 것에 주의를 기울이자. 육체의 요구를 좇다 보면 정신의 존재는 완전히 사라져버리기 때문이다.

사상을 지닌 화가, 마크 로스코

마코토 후지무라

내가 기억하는 한 나는 늘 예술가였다. 하지만 로스코라는 예술가가 없었더라면 순수한 사상idea을 표현하는 그림이 가능하다는 걸 믿을 수 없었을 것이다. 로스코의 아들 크리스토퍼는 이 책의 도입부에서 "아버지는 사상을 가진 화가였다"라고 언급한다. 어원을 따지자면, 사상은 '보다', '알다'라는 뜻의 그리스어 '이데인idein'에서 나왔다. 따라서 누가 어떤 사상을 이해한다는 것은 '나는 본다', '나는 안다'라는 것을 의미한다.

놀랍게도 로스코는 이런 것을 1940년대 초반에 이해했다. 이것은 그가 종교화 같은 그림을 완전히 마스터하기 적어도 10년 전의 일이다. 이 책에 실린 로스코의 글은 교육적인데, 이는 부분적으로는 브루클린 유대인 센터 아카데미의 예술 강의를 위해 준비한 것이다. 하지만 그의 사상은 아이들을 가르치는 수준을 넘어 매우 풍부하며 야심 차다. 고흐의 편지처럼 이 글들은 의도하지 않고 쓴 것으로, 역사, 철학, 문화를 서로 격돌시키는 가운데, 다음 세대를 위해 새로운 리얼리티로 나아갈 수 있게 한곳으로 끌어모은 것이

다. 이런 면모는 로스코가 상당한 영역을 아우르는 사상가임을 보여준다. 후반 작업을 할 때 보여준 자기 확신을 이 글을 쓰던 시기에는 갖지 못한 채 그림을 그렸다 해도, 또는 세상이 그가 얼마나 중요한 예술가인지 알아보지 못했다 해도 그의 말에는 자신감이 흘러넘친다. 그리고 이 글은 로스코의 마지막 편지에서 언급한 내용의 일부이기도 한 것 같다. 그는 나중에는 자신의 그림에 관해 글쓰기를 내켜 하지 않았다.

로스코의 예술 개념과 개성은 살아남기 위해서 평범한 요구에 굴복해버린 채 더 발전하지 못하고 평범한 것으로 남았을 수도 있었다. 그러나 우리는 거기에서 이 예술가의 집요함을 본다. 그림과 사고, 그리고 글쓰기에서 그는 자신의 이상을 포기하기를 집요할 정도로 거부했다. 우리는 그의 열정을 엿본다. 그의 한 마디 한 마디는 (예술계 또는 이 세상에서) 살아남아야 한다는 세속적인 요구를 밀쳐내고서 순수하게 핵심적인 것을 단연코 추구하겠다는 선언과 같다. 이 글들은 미술계라는 어둡고 상어가 득실대는 바다 한가운데서 예기치 않은 구명보트처럼 등장한다. 그 구명보트는 15년 전 그의 첫 출판 이후 나와 같은 수많은 예술계의 난민들을 받아주었다.

로스코의 글은 한 젊은 예술가로 하여금 이데인으로서의 순수한 예술, 상품이 아닌 선물 같은 예술을 생각해보게 한다. 그는 오직 진실한 것 또는 '진실의 탄생'에만 관심을 기울였다. 우리는 로스코가 왜 3만 5000달러나 되는 시그램 프로젝트의 돈을 거절했는지 이해할 수 있다. 포시즌스 식당이 제안한 그 어마어마한 돈을 거절

한 것은 그에게는 꼭 필요한 희생이었다. 아들인 크리스토퍼의 말에 따르면, 그 돈은 그때까지의 로스코의 그림을 모두 팔아 얻은 수익보다 더 많았다. 하지만 로스코의 거절은 현대 미술계에 순수를 불어넣고 영적으로 기름을 부어준 셈이다. 신화적인 스케일로 보이는 이런 기름부음은 테이트 브리튼에 있는 '로스코 룸(시그램 프로젝트)'과 '로스코 예배당(천주교 독지가인 휴스턴의 드 메닐가의 의뢰)' 같은 저돌적인 프로젝트를 탄생시켰다. 이 중요한 작품들이 로스코가 스스로 생을 마감하기 직전에 안착할 거처를 찾았다는 사실은 그가 아무리 불완전하고 복잡한 사람이었을지라도 그의 삶에 스민 비극, 케노시스kenosis,[1] 즉 스스로를 비운 느낌을 더 자극한다. 그래서 로스코 예술의 '정수'는 단순한 상품이 아니며 세상으로 보내는 순수한 선물이 된다.

　　일본계 미국인인 내게 이 책 속 글과 로스코의 원숙미 넘치는 그림 사이에서 보이는 간극은 많은 질문을 던진다. 여기에서 우리는 형상으로부터 벗어나 빛나는 사각형으로 옮겨 간 한 예술가를 만나게 된다. 내게 그것은 히로시마와 나가사키에서 있었던 원자폭발의 번쩍임을 떠올릴 수밖에 없는 일종의 트라우마 같은 블랙홀이다. 내가 알기로는, 로스코가 원자폭탄이나 교회의 잔해에 관해 말한 적은 없다(일본에서 특별한 미사가 열리는 교회 위로 나가사키 폭탄이 터진 일이 있었는데, 증발된 시신들이 폭발로 깨져버린 스테인드글라

1　케노시스는 성서의 빌립보서에 나오는 '자기를 비워'라는 표현에서 유래한 것으로, 그리스도의 낮춤을 지칭한 표현이다.

스 조각과 함께 공중에서 비처럼 쏟아져 내렸다). 그러나 나는 로스코의 원숙한 그림들을 볼 때, 붕괴된 그 일본의 도시들이 나의 정체성에 계속 영향을 주고 있음을 떠올릴 수밖에 없었다. 로스코가 자신의 정체성에 광기 어린 홀로코스트의 충격 효과를 투영할 수밖에 없었던 것처럼.

도어 애슈턴Dore Ashton은 《로스코의 색면 예술》(1983)에서 이 그림들의 배경이 된 로스코의 사고 과정에 관해 논했다.

> 로스코는 키르케고르가 구약성서를 해석한 것에 대해 다음과 같이 생각했다. 키르케고르는 예술가를 이렇게 묘사한다. … 예술가(여기서 예술가는 로스코를 가리킨다)에게는 희생이 강요되고, 독창적인 행위를 할 것도 요구된다. 그런 것이 세상의 보편 법칙과 충돌한다 할지라도 모든 예술가는 그렇게 해야 한다.

로스코의 글은 전후의 패러다임이라는 복잡한 미로를 항해하는 지도인데, 거기에는 폐허와 그라운드 제로[2]라는 현실 너머의 '회복에 대한 암시된 희망'의 지점을 가리키는 키르케고르, 니체, 플라톤, 그리고 욥기에서 가져온 내용으로 가득 차 있다. 그렇다면 보편적인 법칙과 충돌하면서 우리를 해방으로 이끄는 로스코의 희생이란 무엇인가?

[2] 폭발이 발생한 폭격 지점을 의미하며, 특히 원자폭탄과 관련된 용어로 더 자주 쓰인다.

나는 테이트 브리튼 미술관에 있는 〈레드 온 마룬Red on Maroon〉
이라는 기념비적 그림 앞에 서 있다. 이 방에 있는 다른 그림들과 달
리 이 작품은 수평적이며 어두운 톤으로 칠한 사각의 창틀구조가
아니다. 그림의 표면은 단순히 한 가지 색의 느낌이 아니라 공간적
으로 무한하게 확장되는 느낌을 준다. 흐린 빛 속에서 시간을 보내
다 보면 생각은 그림의 표면으로 스며들기 시작한다.

　　〈레드 온 마룬〉은 물감의 층을 밝게 잡아낸다. 그러나 이 걸
작에 대해 내가 드는 생각은 층 그 자체가 아니라 희생에 관한 것이
다. 이것은 추상이라기보다 내가 '본질적인 것'이라고 부른 것을 표
현한 예술 작품이다. 본질을 구하기 위해 자기표현으로부터 멀어진
여정, 거기에 희생이 있다.

　　나는 동행했던 목사 친구에게 말한다.

　　"저 붉은 그림은 희생을 주제로 한 거야. … 만약 우리가 그
안에서 영성체를 행하게 된다면 무슨 일이 일어날까?"

　　이 그림들이 종교적 왕국을 만들어냈다거나 그림이 있는 그
방이 교회로 변해야 한다는 것은 아니다. 내 말은 이 그림들은 그 자
체로 성체적이며, '자기표현'이라는 주장을 거부한 자기 희생으로
서의 예술적인 순수함을 추구한다는 뜻이다. 그 희생은 로스코가
키르케고르를 연구할 때 자주 언급한 이삭과 아브라함이 모리아산
으로 떠난 여정과도 같은데, 해방을 희망하며 바치는 희생이다. 로
스코의 〈레드 온 마룬〉은 눈물로 가득 찬 희생을 떠올리게 하지만,
이는 심연의 끝에서 만찬의 장으로 가는 구원의 문이다.

로스코의 예술은 지금 내가 그러는 것처럼 누군가에게 글을 쓰게 만든다. 그의 작품은 직접적으로 묘사하는 요소를 극도로 제한하기 때문에 말의 요소가 없지만, 말과 설명으로 가득 찬 이 세상에 대해 생각하게 한다. 물론 로스코 본인은 브로드웨이에서 제작된 연극 〈레드〉가 보여주었듯이 논쟁적이며 많은 말을 했다. 하지만 역설적이게도 그의 예술은 모든 것에서 선禪적인 침묵을 초대하고, 그것을 표현한다.

로스코의 예술은 사람으로 하여금 믿음을 갖게 한다. 그에게 그림은 신념이었다. 그의 그림은 물질성과 물감이 지닌 잠재력 안으로 완전히 몰입하면서도 매체를 초월하는 유형의 작품이다. 그러나 토머스 크로Thomas Crow가 언급한 것처럼 여기에 우상은 존재하지 않는다(토머스 크로, 《우상은 없다: 사라진 예술 신학No Idols: The Missing Theology of Art》, 2017). 금을 녹여 황금 송아지를 만드는 대신에 로스코의 작품은 전 세계인을 위한 성전(그것은 실제로 예배당이 되었다)을 창조해낸다. 책에서 '조형의 여정'을 언급했을 때 로스코가 의미한 것은 합성된 종합체가 아닌 광대함과 초월로의 여정이다. 로스코의 예술은 손으로 물감을 섞어서 완성하는 나의 '미네랄 여정'과 느린 예술을 창조하기 위해서 인내를 요구하는 일본의 그림 방식인 '니혼가Nihonga 여정'의 탄생을 불러왔다. 놀랍게도 로스코는 말한다.

"당신이 조형적인 것을 본다면 이미 알고 있는 것 중에서 비슷한 것을 찾게 된다. 왜냐하면 그런 행위는 새로운 창조이기 때문이다."

로스코의 글은 '만든다는 것의 신학Theology of Making' 또는 '새

로운 창조의 신학 Theology of New Creation'에 관해 쓴 내 글들을 예견한 것만 같다.

마그나 페인트, 가죽 아교, 그리고 바인더[3]와 순수한 물감을 독창적으로 섞는 방법으로 로스코는 개념주의자의 순수가 아닌 순수한 물질이 그 안에 담고 있는 아름다움과 아름다움 그 자체가 지닌 순수를 이루어냈다. 물질의 순수함에 대한 이런 신념은 나의 최근 작업에서도 출발점이 되었다. 글도 그림처럼 서로 연결되기도 하고 얽히기도 하고 합쳐지기도 한다는 것을 알게 되었다. 다음 세대를 위한 교육과 붓질(그림)도 분리된 것이 아니다. 이 글들에서 분야를 분리하는 각각의 범주는 사라지기 시작한다.

로스코는 니혼가 물질과 일본적인 미의 개념을 좋아했을 것이라고 나는 확신한다. 로스코의 시그램 프로젝트의 일부가 일본의 사쿠라에 있는 DIC 가와무라 기념 미술관에 주요 컬렉션으로 소장되어 있다는 것은 일맥상통한다. 아름다움을 나타내는 한자는 '美'인데, 이 글자는 '羊'과 '大'로 이루어져 있다. 이 한자는 실크로드 문화를 거쳐 내려온 것이다. 처음에는 중국의 가을맞이 잔치에 사용되는 살진 양을 의미했다. 그러나 일본에서는 이 개념이 더 깊은 의미로 발전했다. '양'은 희생을 의미했다. 그리고 '미'는 의미상 죽음과 연결되었다. 철학자와 예술가들은 일본에서 아름다움의 개념이 큰 희생과 관련이 있다는 것에 주목했다. 이런 관점에서 보면 로스코의 작품들, 특히 붉은 그림들은 '새로운 세계'로 가는 입구다. 그

3 그림을 그릴 때 사용하는 재료의 하나로, 물감의 발색도를 높여준다.

러나 이를 위해서는 아름다움과 희생에 대한 일본적인 이해를 거쳐야만 한다.

로스코의 작품 앞에 선다는 것은, 물질적이고 신체적인 것을 완전히 체험할 때, 즉 정확히 영적인 것이 우리의 감각으로 나타날 때, 그리고 그런 경험이 우리의 지각을 신성하게 만들 수 있을 때의 가능성과 마주하는 것이다. 심연의 끝에서 맞이한 개인적인 고고학의 그 순간에 우리가 스스로를 비워내고 또 눈물로 성찰함으로써 우리는 비극적 신화 안으로 이끌려간다. 물감이 지닌 물질성은, 로스코의 침묵에 내재된 영성체를 떠올리게 하는, 정신이 머무르는 장소다.

세상에 보내는 선물과도 같은 이 예술은 이데인이라는 말을 그대로 구현해낸 것이며, 관람자에게 보이도록 만든 이데아의 구현이기도 하다. 로스코의 글은 숨겨져 있지만 드러나는, 새로운 창조로 가는 문으로서 새로운 탄생을 기대하게 한다.

옮긴이의 글

마크 로스코의 시그니처 같은 사각형 그림은 최고의 경지에서 아름다움이라는 개념의 한 획을 그었다. 그러나 한 인간으로서 그의 삶과 예술을 이해하기란 그리 간단한 일이 아니다. 대중적으로 높은 인기만큼이나 난해한 예술가 로스코에게로 한 발 다가가는 데 이 책은 틀림없이 유용할 것이다.

로스코의 아들 크리스토퍼가 서문에서 밝혔듯이, 이 책의 출발이 된 '원고'는 오래도록 전설처럼 떠도는 소문 속의 실체 없는 것이었다. 그리고 그 원고는 오랜 시간과 지난한 과정을 거쳐 세상 밖으로 나왔다. 여기 실린 글은 애초에 책으로 기획되어 순차적으로 쓴 것이 아닐 뿐 아니라, 거의 100년 전의 것이다. 게다가 로스코가 살던 시대와 전후 미국이라는 배경은 문화와 역사에서 오늘날의 분위기와는 꽤 다르다. 그래서 한 세기 전 미국에 정착한 유대인 이민 가정에서 자란 로스코가 성장하면서 형성해간 사상, 철학, 예술의 개념을 읽는 것은 독자가 누릴 즐거움만큼의 노력을 요한다. 하지만 평범하지 않은 어법과 집요하고 때로는 장황한 어투로 예술과

예술가의 개념, 사상, 그리고 그 의미와 정당성을 그가 직접 쓴 글로 경험하는 것은 놀라운 행운이다.

마크 로스코는 1970년 자신의 뉴욕 화실에서 스스로 생을 마감했다. 세계적인 작가의 반열에 오른 그의 갑작스러운 죽음 이후 거대한 '유산'을 둘러싼 복잡한 분쟁의 과정에도 아들 크리스토퍼와 딸 케이트는 아버지의 예술 자산을 잘 지켜냈다. 그리고 이 책은 그 유산 중 일부로 오늘날 우리에게 왔다. 아버지가 다녔던 예일대학교에서 철학 교수를 지낸 크리스토퍼는 서문에서 로스코의 예술과 관련한 일련의 역사를 매우 꼼꼼하게 정리해놓았다. 가끔씩 등장하는 한쪽으로 치우친 성향과 논리적 흠결의 이유와 배경도 객관적으로 설명한다. 그런 점에서 크리스토퍼의 서문은 어려운 로스코 글의 집필 의도를 파악하고 때로는 지나치게 주관적인 방향으로 치닫는 예술에 대한 견해를 마주할 때 균형감을 잃지 않게 해주는 훌륭한 안내서다. 철학자인 아들 크리스토퍼의 명료하면서도 아름다움마저 느껴지는 문장은 로스코를 읽기 위해 이 책을 만난 독자가 서문에서부터 누릴 수 있는 덤이다.

번역자로서 개인적 소회를 잠깐 덧붙이고 싶다. 이 책을 '화가의 리얼리티'라는 제목으로 처음 번역한 것은 아주 오래 전 일이다. 그리고 책이 재출간된다는 연락을 받은 것은 몇 달 전, 마르셀 푸르스트의 《잃어버린 시간을 찾아서》를 읽는 재미에 빠져 있던 무렵이다. 외출에서 돌아와 향긋한 홍차에 적신 마들렌을 맛보며 어린 시절 기억의 무대인 '콩브레'로 시간 비행을 하는 '잃어버린 시간' 속의 '나'. 로스코가 마치 홍차에 적신 마들렌이 되어 17년의 시

간을 지나 내게 귀환한 것만 같았다. 틀림없이 똑같은 책인데 다시 들여다본 로스코의 글은 더 깊고 더 맛있었다. 고민과 실천의 무게를 지닌 한 예술가가 빠져든 문제의식의 깊이를 천천히 그리고 진지하게 살폈다.

　　로스코란 이름의 마들렌은 부드럽고 달콤하거나 그리 낭만적이진 않다. 그러나 그가 호출해준 덕분에 17년의 시간을 조금은 기쁘게, 새롭게 포장할 수 있었다. 이번 작업에서는 기존의 문장을 새로 다듬었고 용어를 손봤다. 그리고 개념화된 용어를 장마다 다르게 표현하기도 했다. 예를 들어, 로스코에게 핵심적인 용어 'generalization'은 때로는 '일반화'로, 때로는 '보편화'로 옮겼다. 'unity'는 최대한 변용을 자제하며 로스코가 전달하려는 문맥을 고려해 독자가 이해하기 쉽도록 '통일', '통합', '전체', '동일성' 등으로 번역했다. 이전 번역이 로스코의 의도를 전달하는 데에 치우친 면이 강했다면, 이번에는 크리스토퍼가 표명한 것처럼 확장된 독자층에게 좀 더 친절한 번역이 되려는 입장에 섰다. 그럼에도 여전히 로스코는 긴 논리 전개로 읽는 이를 따분하게 한다. 이는 서문에 나와 있듯이, 로스코라는 예술가의 강한 지적 성향과 예술을 향한 열정 때문이다. 하지만 독자를 난처하고 지루하게 만드는 그 지점이 있어 우리는 로스코에게 더 집중하고, 더 파고들고 싶어지는 것이 아닐까. 이 야릇한 모순의 어디쯤에서 로스코는 우리에게 분명히 말한다. 예술은, 예술가는, 이 사회는, 우리의 삶은, 숭고한 그 무엇으로 가기 위한 복잡한 여정에서 해결하며 나아가야 할 다양한 리얼리티의 연속이라고.

로스코가 남긴 이 '원고'가 저마다의 '잃어버린 시간'을 '누군가'의 홍차에 적신 마들렌처럼 되찾아주기를 바란다. 내가 태어나던 해에 로스코는 세상을 떠났다. 그가 죽은 후 오랜 시간이 흘러 잊힌 글이 책이 되어 세상에 나왔듯, 어쨌든 삶은 이어지고 지속된다. 50여 년 전 세상을 떠난 예술가의 말은 여전히 그리고 대단히 유효하다.

김주영

연보

마크 로스코 1903~1970

1900s 1903년 9월 25일 러시아 드빈스키(현재 라트비아 다우가프필스)에서 4남매 중 막내로 태어났다. 본명은 마르쿠스 로스코비츠Marcus Rothkowitz.

1910s 1913년 가족이 모두 미국 오리건주 포틀랜드로 이주했다.

1920s 1921년 포틀랜드의 링컨고등학교 졸업 후 예일대학교에 입학했다. 대학교에서 그는 인문학과 과학을 공부했다. 엔지니어나 변호사가 되는 것이 당시 꿈이었다.

1923년 예일대학교를 졸업하지 않고 뉴욕으로 이사했다.

1924년 미술대학인 아트 스튜던트 리그에서 공부했다.

1928년 아트 스튜던트 리그의 강사 버나드 카피올Bernard Karfiol이 오퍼튜니티 갤러리에서 열린 '그룹 전시: 버나드 카피올이 선택한 예술가들'에 로스코를 포함시켰다.

1929년 브루클린 유대인 센터 아카데미에서 사람들을 가르치기 시작했고, 이 일을 20년 이상 계속했다.

1930s 1932년 이디스 사샤와 결혼했다.

1933년 포틀랜드 미술관과 뉴욕 컨템퍼러리 아트 갤러리에서

323 연보

개인전을 열었다.

1934년 루이스 해리스Louis Harris, 아돌프 고틀리브Adolph Gottlieb, 일리야 볼로토프스키Ilya Bolotowsky, 조지프 솔먼Joseph Solman이 속해 있던 갤러리 시세션의 전시회에 참여했다.

1935년 전시회를 함께한 예술가들과 '더 텐The Ten'이라는 현대 예술가 그룹을 결성했고, 1939년까지 총 여덟 차례 전시회를 열었다.

1936년 공공사업촉진국의 예술 프로젝트에 참여했다.

1938년 미국 시민권을 취득했다.

1930년대에 로스코는 주로 거리 풍경과 인물이 있는 실내를 그렸다. 기존의 표현 방식을 거부하고 주제에 대한 감성적인 접근 방식을 강조했으며, 의도적인 변형과 물감을 조잡하게 사용하는 스타일을 채택했다.

1940s

1940년 이때부터 '마크 로스코'라는 이름만 사용하기 시작했다.

1943년 아돌프 고틀리브와 "예술은 미지의 세계로 가는 모험이다", "우리는 복잡한 사고의 단순한 표현을 선호한다"와 같은 예술 신념을 담은 선언문을 썼다. 두 사람은 잭슨 폴록Jackson Pollock, 클리포드 스틸Clyfford Still, 빌럼 더코닝Willem de Kooning, 헬렌 프랑켄탈러Helen Frankenthaler, 바넷 뉴먼Barnett Newman 등과 함께 추상 표현주의 화가로 알려지게 되었다. 그들의 예술은 추상적이며, 물질세계를 전혀 언급하지 않으면서도 뛰어난 표현력과 풍부한 정서적 울림을 보여주었다.

1944년 이디스 사샤와 이혼했다.

1945년 메리 앨리스 비스틀과 재혼했다.

1947년 뉴욕 베티 파슨스 갤러리에서 개인전을 열었다. 캘리포니아 미술학교에서 학생들을 가르쳤다.

1948년 뉴욕 휘트니 미술관의 연례 전시인 '미국 현대 조각, 수채 그리고 드로잉'에 참가했다.

1940년대에 로스코의 예술 주제와 스타일이 변화하기 시작했다. 이전에 그는 고립과 신비가 느껴지는 도시 생활 장면을 그렸으나, 제2차 세계대전 이후에는 죽음과 생존이라는 시대를 초월한 주제, 즉 고대 신화와 종교에서 가져온 개념으로 방향을 바꾸었다. 그는 일상을 묘사하기보다 식물과 다른 차원의 생명체를 암시하는 형태를 그리기 시작했다. 막스 에른스트Max Ernst, 살바도르 달리Salvador Dali, 호안 미로Joan Miro 같은 초현실주의자들의 작품과 사상으로부터 영향을 받았다.

1950s 1950년 딸 케이트가 태어났다.

1951년 브루클린 칼리지에서 학생들을 가르치기 시작했다.

1952년 뉴욕 현대미술관에서 열린 전시회 '15인의 미국인'에 참가했다.

1958년 시그램 빌딩의 레스토랑 '포시즌스'의 벽화 작업을 의뢰받았다. 필립 존슨은 세계적인 주류회사 시그램 본사 빌딩의 건축을 맡으면서 로스코의 현대적인 작품들로 레스토랑을 꾸미고 싶었다. 로스코는 3만 5000달러라는 거액의 계약금을 받았고 작품도 어느 정도 완성했으나, 자신의 예술관과 평소의 가치관 등을 이유로 갑자기 계약을 파기하고 돈을 반환했다. 당시 작업했던 작품들 중 일부를 이후 테이트 브리튼에 기증했다.

1950년대에 로스코의 예술은 완전 추상으로 정착했다. 그는 그림에 구체적인 제목을 붙이는 대신 번호를 매기는 것을 더 좋아했다. 그리고 이때 자신의 시그니처 스타일을 확립했다. 커다란 수직 캔버스를 색으로 채운 후 그 위에 부유하는 다양한 색 직사각형을 그렸다. 이런 구조를 유지하는 가운데 색과 사각형의 크기 비율을 끊임없이 변주했고, 이는 다채로운 분위기와 효과로 나타났다. 로스코가 액션 페인팅처럼 물감을 튀기거나 떨어뜨리는 대신 광범위하고 단순화한 색면을 사용했기에, 그의 스타일은 '색면 회화Colorfield Painting'로 분류되었다. 그는 내부에서 빛이 스며 나오는 것처럼 얇게 여러 겹으로 색을 덧칠하며 그림을 그렸다. 로스

코는 대형 캔버스를 가까운 거리에서 볼 수 있도록 공을 들였다. 그 덕분에 관람자는 로스코의 그림에 둘러싸인 듯한 느낌을 받았다.

1960s	1961년 하버드대학교에서 홀리요크 센터 식당의 벽화를 의뢰받았다.

1960s

1961년 하버드대학교에서 홀리요크 센터 식당의 벽화를 의뢰받았다.

1963년 아들 크리스토퍼가 태어났다.

1964년 도미니크와 존 드 메닐 부부가 휴스턴에 특정 종교와 관련 없는 예배당을 지으며 로스코에게 벽화를 의뢰했다. 그가 예배당 건축 과정부터 함께한 결과, 로스코 특유의 대형 작품을 감상하기에 이상적인 공간, 로스코 예배당이 완성되었다.

1968년 심장 질환 진단을 받아 병원에 3주 동안 입원했고, 우울증에 시달리기 시작했다.

1960년대에 로스코는 어두운 색, 특히 적갈색, 갈색, 검은색으로 그림을 그렸다. 그는 이 시기에 여러 건의 대규모 공공 프로젝트를 의뢰받았다.

1970s

1970년 2월 25일 자신의 스튜디오에서 자살로 생을 마감했다.

예술가의 창조적 진실

THE ARTIST'S REALITY

옮긴이 김주영

고려대학교를 졸업하고 이화여자대학교에서 서양미술사를 공부했다. 갤러리에서 큐레이터로 근무한 바 있으며, 이후 미술과 관련된 책을 쓰거나 번역하고 있다. 또 미술 작품 감상에 도움이 되는 강연을 하는 등 대중적으로 미술을 알리는 데 힘쓰고 있다. 《현대미술이란 무엇일까?》《세계 문양의 역사》《명화로 보는 그림 이야기》 등을 번역했고, 《보이니? 명화 속 숨은 마음》 외 다수의 어린이 책을 썼다.

예술가의 창조적 진실

초판 1쇄 인쇄 2024년 8월 16일
초판 1쇄 발행 2024년 8월 30일

지은이 마크 로스코
엮은이 크리스토퍼 로스코
옮긴이 김주영
펴낸이 최순영

출판2 본부장 박태근
지적인 독자 팀장 송두나
편집 박은경
교정교열 김진희
디자인 형태와내용사이

펴낸곳 ㈜위즈덤하우스 **출판등록** 2000년 5월 23일 제13-1071호
주소 서울특별시 마포구 양화로 19 합정오피스빌딩 17층
전화 02) 2179-5600 **홈페이지** www.wisdomhouse.co.kr

ISBN 979-11-7171-239-7 03600